[日]辻惟雄 著

蔡敦达 邬利明 译

A History of
Japanese Art

生活·讀書·新知 三联书店

本书的翻译、出版承蒙
笹川日中友好基金、三得利文化财团、出光文化福祉财团
的资助，谨致谢忱！

阅读日本书系编辑委员会名单

委员长 谢寿光 社会科学文献出版社社长

委　员 常绍民 三联书店副总编辑
　　　　　张凤珠 北京大学出版社副总编辑
　　　　　谢　刚 新星出版社社长
　　　　　章少红 世界知识出版社副总编辑
　　　　　金鑫荣 南京大学出版社社长兼总编辑
　　　　　韩建民 上海交通大学出版社社长

事务局组成人员
　　　　　杨　群 社会科学文献出版社
　　　　　胡　亮 社会科学文献出版社
　　　　　梁艳玲 社会科学文献出版社
　　　　　祝得彬 社会科学文献出版社
　　　　　梁力匀 社会科学文献出版社

阅读日本书系选书委员会名单

姓　名	单　位	专　业
高原　明生（委员长）	东京大学 教授	中国政治、日本关系
苅部　直（委员）	东京大学 教授	政治思想史
小西　砂千夫（委员）	关西学院大学 教授	财政学
上田　信（委员）	立教大学 教授	环境史
田南　立也（委员）	日本财团 常务理事	国际交流、情报信息
王　中忱（委员）	清华大学 教授	日本文化、思潮
白　智立（委员）	北京大学 政府管理学院 副教授	行政学
周　以量（委员）	首都师范大学 副教授	比较文化论
于　铁军（委员）	北京大学 国际关系学院 副教授	国际政治、外交
田　雁（委员）	南京大学 中日文化研究中心研究员	日本文化

中文版序言

2005年，拙著《日本美术的历史》（中文版更名为《图说日本美术史》）由东京大学出版会出版，至今重版多次，累计发行数量超过了四万册。出人意料的热销着实让人惊喜，其最大理由无外乎近四百帧的图版和彩色印刷。日本美术特色之色彩性也因此给人以深刻的印象。

本书综合了日本美术各领域的历史，作为由一人单独撰写的通史前所未有。在日本，类似的综合性日本美术史图书以往也出版过多种，然几乎都是由各领域的专家分担其中各个时代的撰写内容，即采用集体编著的形式。这样，书中不免混杂着每位作者不同的历史观和价值观，会影响对日本美术史变迁的全面把握。言重的话，不免有东拼西凑大杂烩之嫌。

本人在二十年前就想以一己之力撰写日本美术通史书，但并未有意识地去改变这种集体编著的缺陷，而是认为自身有必要了解日本美术史的整体形象及其变迁轨迹。当然，结果并非十全十美。然通过本书的撰写，我觉得至少日本美术的轮廓及其发展轨迹变得愈发清晰明了了。

在本书的《序言》中我这样写道："日本美术这块园地一直承接着源自中国的恩惠，犹如丰沛的雨水的滋润。"事实也是如此，至少直到江户时代，日本美术都是以中国美术为孕育之母发展而来，这毋庸置疑。明治时代以降，日本美术才将取水口切换到西洋。而后来日本追随西欧的亚洲殖民化政策，犯下了侵略中国的大罪，我为此深表歉意。但诸位读者只要浏览本书丰富的彩图就会知晓，日本美术在吸收中国美术母

乳的同时，在其基础上根据自身的风土人情、自然环境，形成了独特且崭新的艺术魅力。《北斋漫画》可谓典型（参阅第九章图49），一言以蔽之，这是一种富有变化的愉悦美术。我由衷地期望中国的读者朋友们能够认可这一点，从中得到快乐。

本书译者之一蔡敦达君是我以前在东京大学研究生院教书时的学生。1985年秋，他作为中国教育部（当时称"国家教育委员会"）派遣的留学生，以专业进修生的身份入我执教的人文科学研究科学习美术史专业，前后一年有余。后因考取工学系研究科建筑学专业硕士研究生，转学日本建筑史，并于1994年3月以《日本中世禅寺空间构成的研究》取得东京大学博士（工学）学位。蔡君是位不可多得的秀才，甚至比我们日本人更了解日本文化，说一口流利而典雅的日语。是他在五年前跟我提起有意把本书翻译成中文，之后我们为此书的翻译互通邮件，蔡君访日时我们还数次见面讨论翻译的相关事宜。因为《日本美术的历史》原本是以日本读者为对象撰写的，所以要把它翻译成汉语，让中国读者毫无困难地读懂，想必是件难上加难的工作，何况我撰写时根本没考虑过这些。但是，蔡君与他的复旦时代同窗、京都大学经济学硕士邬利明君共同努力并出色地完成了这一艰巨的工作。我在想他们的翻译并非机械照搬原文的"死译"，而是包括意译在内的、更为自由的翻译，这也正是我所期望的。总而言之，本书能在日文版问世十年后出版中文版，我感到非常高兴。本书的英文版很早以前就着手准备了，但至今尚未出版。

最后，我要向为本书中文版图书出版做出贡献的诸位先生、女士表示衷心的感谢，他们是：同济大学日本学研究所所长蔡敦达教授和日本田边三菱制药株式会社邬利明先生，生活·读书·新知三联书店编辑王振峰女士、王竞女士以及羽鸟书店编辑矢吹有鼓女士，尤其是矢吹女士，再次帮助联系和负责了这次中文版图版的版权交涉事宜。谢谢大家。

<div align="right">辻 惟雄
2016年3月吉日</div>

序　言

现在我们即将出发进行一次日本美术的探索之旅，这趟旅行按年代划分，从绳纹时代直至现代。绘画、雕刻、工艺、考古、建筑、庭园、书法，加之照相和设计等诸多领域的美术源流，都由我一人来做向导是件难之又难的事，犹如杂技演员的转盘表演。我的专业是日本绘画史中室町时代至江户时代的部分，对于自己专业以外的类别，坦率地说把握不大。然而，之所以敢尝试转盘杂技，是出于这样的愿望：突破自身的狭隘框框，开阔自己的视野，至少将日本美术的整体源流和轮廓收入目中。我已年过七旬，这也是我最后的机会。

何谓"美术"？这是首先要提出的问题。如正文所述，所谓"美术"，即明治之初引进西方 fine art 一词时的日语译词，而非以前就有的概念。之前至多有个类似的词语，即 art 的对译词"技艺"。绘画和书法统称"书画"，"雕刻"这词以前使用得很少，不清楚是否与现今的词语同义。工艺与绘画、雕刻一起收于"工"，即"造物"或"工匠"的概念之中，诸如陶工、织工、漆工、画工、雕工之类。建筑和庭园都是明治时代的新词。

"美术"一词与其他种种文化和学术用语一样，是产生于西方的概念。但在谈及"日本美术"时，其内容却是本土的。从直至江户时代本土产的"物品"中，明治当政者挑选了某些物品将其视为"美术"，于是问题便由此产生。比如"书法"是否属于"美术"的争论由来已久，至今尚无定论。还有深受江户幕府末期民众欢迎的松本喜三郎的等身木偶，因没入选"美术"而被人忘却。这些问题现今受到了美术史家

们的广泛关注。

在书的开头即谈论这些烦琐的"概念形成史"究竟有何用意，或许令不少读者感到困惑。如今我们对"美术"这个概念的熟知程度，竟到了不知用何其他词语替代的地步，实在让人苦恼。例如以"造型"一词替换的话，使用起来还真困难。权宜之计是暂且使用"美术"一词，然后适宜地变化其内容，除此之外别无选择。因此，本书书名普通平凡，取名"日本美术的历史"。

正如方才所告白的，由一人来撰写日本美术史，这种略带鲁莽的企图，的确是基于扩大自身视野的愿望，成果如何只有做了之后方能知晓。但有一点要事先说明，自己既有的日本美术史观，自然会在书中所记述的方方面面中有所反映。择要概之，我不赞成日本美术叙述中的国粹主义的观点。欧内斯特·芬诺洛萨说过："所有国家和民族的美术都不可能是孤立的现象。"他书❶中开头这句话的意义非常重大。但是，美术并非总是以同一张面孔呈现。它如同气流，到处流动，没有国界；不断地传播和交流，使得它适应不同的地域，形成各自特有的表情。

绳纹时代暂且不论，其后日本美术这块园地一直承接着源自中国的恩惠，犹如丰沛的雨水的滋润。雨水的质与量不同，收获物的性质也随之不断发生变化。那日本美术在过程中是否有自身持之以恒的发展规律呢？谈及此，我不由想起了兰登·华尔纳在《永恒的日本美术》❷序言中的一段话：

> （日本美术）变化之快，不由使我有种常新的感觉。即某种感觉刚消逝，忽然又有新的感受。它以特别的风格（fashion）出现，让人确信这些曾在其他的氛围（mood）中存在过。这便是日本美术的永恒性（enduring）倾向。

在外来美术的影响下千变万化却又永守不变的本质，这正是日本美术的常态。对于学习日本美术史的人来说，这正是需要发现的"火鸟"。

❶ Ernest Fenollosa, *Epochs of Chinese and Japanese Art*, London, Dover Press 1963, 初版为1912年。日译本有有贺长雄译『東亜美術史綱』（1921年）、森东吾译『東亜美術史綱』（上·下）（东京美术，1978年、1981年）。

❷ Langdon Warner, *The Enduring Art of Japan*, New York, Grove Press 1952. 寿岳文章译『不滅の日本藝術』（朝日新闻社，1954年）。华尔纳（1881~1956），美国东洋美术史家，师从冈仓天心。一方面，因窃取敦煌壁画等带回美国，受到中国的谴责；另一方面，又因其建议不空袭奈良、京都而被日本人视为恩人。此书源于"二战"后华尔纳在夏威夷等地的演讲。

带着这种问题意识，我一直在思考何谓超越时代和领域的日本美术之特质，并作为自己的课题。关于这些，诸位读者可参阅我的其他著作。❸ 如下三个特质可以说是了解日本美术的钥匙。第一，装饰性（kazari）。"kazari"与"装饰"同义，但"装饰"是明治时外国语的译词，而"kazari"却产生于远古，与日本人的生活息息相关。因此，它富有更广泛的通融性，成为了解日本文化与装饰、装饰美术相互关系的重要依据。第二，游戏性（asobi，即英语的"playfulness"）。有关日本文化与游戏的深层关系之思考，源自约翰·赫伊津哈《游戏的人》（Johan Huizinga, *Homo Ludens*）的启发。赫伊津哈指出，日本人初看上去都一本正经，其实生活态度中隐藏着丰富的游戏之心。这个观点套用在美术上是再贴切不过的了。第三，相信万物有灵，即"animism"。它与修验道之类日本人的自然崇拜谱系相结合，不但反复出现在宗教美术中，而且经常体现在世俗性的主题中。以上关键词将频繁出现在正文中。

　　让我们怀里装着这三把钥匙，整装出发进行日本美术的探索之旅吧。

❸　『日本美術の見方』（岩波　日本美術の流れ7，1992年）、『奇想の図譜』（平凡社，1989年。ちくま学芸文庫，2005年）、「遊戯者の美術」『講座日本思想5　美』（東京大学出版会，1984年）、『遊戯する神仏たち——近世の宗教美術とアニミズム』（角川書店，2000年）。

目　录

中文版序言____i

序言____iii

第一章　绳纹美术——原始的想象力

❶ 作为美术的绳纹土器____2

❷ 绳纹美术的"发现"____2

❸ 何谓绳纹文化____3

❹ 绳纹土器的器形演变——从诞生到终结____4
　　草创期、早期/前期、中期/后期、晚期

❺ 土偶的丰饶与神秘____11

❻ 首饰及其他____14

❼ 住居____15

❽ 绳纹美术的意义____15

第二章　弥生美术与古坟美术

一、取代绳纹的审美意识（弥生美术）____18

　　❶ 何谓弥生文化、何谓弥生美术____18

　　❷ 弥生土器____19

　　❸ 铜铎与铜镜____23

　　❹ "绳纹式"与"弥生式"____24

二、接触大陆美术（古坟美术）____26

　　❶ 与弥生美术的连续性____26

❷ 黄金的随葬品与埴轮____27

❸ 装饰性古坟____30

第三章 飞鸟美术与白凤美术——接受东亚佛教美术

❶ 佛教公传与大陆美术的大规模传入____34

❷ 庄严的佛教美术____35

❸ 佛像的影响____35

❹ 飞鸟寺与法隆寺的建造____37

❺ 大规模土木工程与道教石造物____38

❻ 飞鸟大佛以后的造像____39

❼ 救世观音像异样的"可怖相"____41

❽ 百济观音及其他____44

❾ 童颜信仰——白凤佛的世界____46

❿ 塑像的出现____49

⓫ 飞鸟、白凤时代的绘画、工艺____50

第四章 奈良时代的美术（天平美术）——盛行唐国际化样式

❶ 平城迁都与唐文化的影响____56

❷ 造寺与造像____57

大规模的寺院建设与造寺司/药师寺东塔与铜鎏金佛

❸ 塑像、干漆像的流行____59

法隆寺五重塔底层的塑像群/兴福寺的干漆像/东大寺法华堂（三月堂）的塑像和干漆像

❹ 东大寺大佛的铸造____63

❺ 唐招提寺的新样式____64

❻ 大型绣佛与《过去现在因果经》____67

❼ 正仓院珍宝____69

第五章　平安时代的美术（贞观美术、藤原美术、院政美术）

一、密教的咒术与造型（贞观美术）——77

　　❶ 密教美术的传入——77

　　❷ 密教的修法与佛画——78

　　❸ 两界曼荼罗——80

　　❹ 曼荼罗诸图——80

　　❺ 贞观雕刻的特异性——84

　　❻ 神佛融合像——91

　　❼ 世俗画——92

　　❽ 书法与密教法具、莳绘——92

二、和式化时代（藤原美术）——95

　　❶ 和风美术的形成——95

　　❷ 藤原的密教美术——96

　　❸ 信仰的趋势——憧憬净土——100

　　　　净土往生的思想/《往生要集》的反响

　　❹ 极乐庄严的净土教建筑——101

　　❺ 寝殿造的形成——103

　　❻ 佛像的和式化与定朝——104

　　❼ 定朝以后的佛像、铊雕像——107

　　❽ 藤原佛画——107

　　　　以曼荼罗为主的密教图像/净土教绘画/描绘释迦的绘画/祖师像与罗汉像

　　❾ 佛教工艺与书法——114

　　❿ 宫廷画师的音讯——116

　　⓫ 大和绘的产生——116

　　⓬ 其他11世纪绘画作品——120

　　⓭ 净土庭园与《作庭记》——121

三、尽善尽美（院政美术）——122

　　❶ 末法之世的审美意识——122

❷ 绘画——耽美与跃动____124

佛画/装饰经/豪华的和歌集册子与扇绘/绘卷物——说话绘卷与物语绘卷/六道绘/宋朝美术的移植及其影响

❸ 雕刻、工艺、建筑____142

建筑与佛像/莳绘、螺钿、铜镜、陶器、花篮、护身袋——设计的多样化与和风化/日式陶瓷器的出现

❹ 风流与人造物____150

第六章 镰仓美术——贵族审美意识的继承与变革

❶ 注重现实与美术的动向____152

❷ 宋建筑的新潮流——大佛样____153

❸ 佛像的"文艺复兴"____154

天才佛像师运庆的出现/快庆的创作/定庆、湛庆、康辨、康胜——后运庆时代的制作风格/庆派以外的雕刻、镰仓地方的雕刻

❹ 佛画的新动向____166

宋佛画影响的深化/佛教说话画的流行/来迎图的新风格/垂迹画与影向图

❺ 大和绘的新样式____175

肖像画与似绘/绘卷物的发展/从绘卷看中世

❻ 画师与绘佛师____187

❼ 随禅宗传入的新美术——顶相、墨迹、水墨画____187

中国禅宗传入日本/顶相与墨迹——禅宗高僧的容貌/禅寺的新建筑——禅宗样

❽ 工艺——追求厚重____191

第七章 南北朝美术与室町美术

一、唐样扎根（南北朝美术）____197

❶ 佛像佛画的形式化与宋元明形式美术的发展____197

❷ 宋元明美术（唐物）的移植与"风流"____198

❸ 水墨画的移植与发展____200

❹ 日本水墨画家的出现与创作活动____204

❺ 大和绘的新倾向与缘起绘____205

二、室町将军的荣华（室町美术前期——北山美术）____207

- ❶ 客厅装饰的鼎盛期与御伽草子绘____207
- ❷ 本土唐绘的发展与明兆____209
- ❸ 诗画轴的流行与如拙、周文____210

三、转折期的辉煌（室町美术后期——东山美术～战国美术）____213

- ❶ 义政东山山庄的客厅装饰____213

 枯山水艺术

- ❷ 工艺的新动向____215
- ❸ 桃山样式的胎动——大和绘屏风画与建筑装饰____218
- ❹ 雪舟与战国武将画____222
- ❺ 和汉样式从组合到统合____224
- ❻ 自然灰釉的魅力——陶瓷器____227

第八章 桃山美术——绚烂的装饰

- ❶ 桃山美术的繁荣——天正时期____230

 装饰的黄金时代/安土城与狩野永德/草庵茶的意匠

- ❷ 装饰美术的发展——庆长时期____235

 等伯、友松等画家的创作活动/天守意匠的鼎盛期/风俗画与南蛮美术/奇异精神的造型——从利休到织部

第九章 江户时代的美术

一、桃山美术的终结与转折（宽永美术）____247

- ❶ 大规模建筑的营造____247
- ❷ 探幽与山乐、山雪____249
- ❸ 对王朝美术的憧憬与再生____252

 "绮丽孤寂"与桂离宫/光悦与宗达——民间设计家旗手

- ❹ 浮世享乐——风俗画的流行____256

二、町人美术的形成（元禄美术）____259

- ❶ 桃山风格建筑的终结____259
- ❷ 狩野派的功与罪——探幽之后的作用____260
- ❸ 彩绘瓷器的出现与日本化____261
- ❹ 桃山的余晖——宽文小袖____262
- ❺ 修验僧圆空的铊雕____264
- ❻ 元禄文化的明星——菱川师宣与尾形光琳____265
- ❼ 黄檗美术与明代美术的移植____267
- ❽ 民居____269

三、町人美术的成熟与终结（享保美术～化政美术）____270

- ❶ 来自中国、来自西洋——新表现手法的传入与吸收____270
- ❷ "唐画"的新样式——文人画的完成____271
- ❸ 合理主义的视觉——应举的写生主义____273
- ❹ 奇想的画家们——京城画坛最后的光芒____274
- ❺ 师宣之后——浮世绘版画的色彩化与黄金期____279
- ❻ 出版文化与绘本、插绘本____283
- ❼ 文人画普及全国____284
- ❽ 西式画——秋田兰画与司马江汉____286
- ❾ 酒井抱一与葛饰北斋——化政年间、幕府末期的琳派与浮世绘____286
- ❿ 后期工艺____290
- ⓫ 后期的建筑和庭园的动向____292

　　寺院神社的大众化与过度装饰/蝾螺堂/大名庭园

- ⓬ 木喰与仙崖、良宽____294

第十章　近现代（明治～平成）的美术

一、正式接触西洋美术（明治美术）____296

- ❶ 高桥由一及其对油画的开拓____296
- ❷ "逼真"的杂耍表演——近代展览会的土壤____297
- ❸ 工部美术学校的设立与丰塔内西____299

- ❹ 芬诺洛萨来日与启蒙 ____ 301
- ❺ 西画派受排挤与抱团取暖 ____ 304
- ❻ 身处文明开化的夹缝间——晓斋与清亲 ____ 306
- ❼ 引进"雕刻"与拉古萨 ____ 308
- ❽ 西式与仿西式——幕府末期、明治前期的建筑 ____ 309
 外国人居住地的西式建筑/聘用正规建筑师
- ❾ 推广兴业工艺与巧夺天工的工艺品 ____ 312

二、走向近代美术的新动向（明治美术续）____ 314

- ❶ 黑田清辉与"新"西画 ____ 314
- ❷ 西画画坛的对立与浪漫主义、装饰主义——藤岛武二与青木繁 ____ 315
- ❸ 冈仓天心与日本美术院——横山大观、菱田春草的创作活动 ____ 319
- ❹ 京都的日本画与富冈铁斋 ____ 320
- ❺ 建筑——下一代建筑家的创作活动与回归传统的觉醒 ____ 322
 伊东忠太的出现/新艺术运动及后来的历史主义

三、追求自由的表现（明治末～大正美术）____ 324

- ❶ 自我表现之觉醒——高村光太郎《绿色的太阳》____ 324
- ❷ 浮世绘的后续状况与特色版画 ____ 329
- ❸ 雕刻的生命表现 ____ 331
- ❹ 建筑的现代主义 ____ 332

四、近代美术的成熟与挫折（大正美术续～昭和战败）____ 334

- ❶ 西画的成熟 ____ 334
- ❷ 日本画的近代化 ____ 338
 东京——再兴日本美术院展/京都——国画创作协会与大正颓废派艺术/回归古典与转向现代主义
- ❸ 顶尖前卫美术的移植及其发展趋势 ____ 344
- ❹ 幻想、超现实主义与战争的预感 ____ 345
- ❺ 战争画的时代 ____ 348
- ❻ 关东大地震后的建筑 ____ 350
 建筑不在于美/MAVO的建筑活动/现代主义者的抵抗与战争

五、自"二战"后至今（昭和二十年以降）____353

❶ "二战"后美术的复兴与前卫美术的活跃

（1945年直至20世纪50年代）____353

日展与独立美术家协会展/日本美术走向世界与"具体"的创作活动/《墨美》的创作活动/现代的书法家们

❷ 现代主义建筑的繁荣与局限____360

❸ "美术"与"艺术"的分立与混淆（20世纪60年代至今）____361

"艺术"篇——状况的变化/物派与后现代主义的建筑/漫画、动漫的繁荣/"美术"篇——"美术"的现状

❹ 前卫与传统（或曰美术遗产的创造性继承）____369

日本美术史文献指南　佐藤康宏　375

后记____379

译者后记____381

作品名称、事物名称索引____386

人名索引____401

图版一览____407

第一章

绳纹美术——原始的想象力

❶ 作为美术的绳纹土器

在《序言》中已提到，"美术"是从西方引进的概念。所谓美术，更正确的解释应为英文的 fine art、法文的 beaux-arts、德文的 schöne Kunst 等。明治初期，将这些西方语言中表达"美感的、纯粹的艺术"的词语翻译成日语时，谓之"美术"。

那么，art 又指什么呢？要用简明的答案回答这种复杂的问题，最好的方法就是请教词典。

英国最受欢迎的《简明牛津词典》(1990年版)中，对 art 一词给出了如下解释。

创造性的技能和想象力的表达或应用，尤其是通过视觉媒体，如绘画、雕刻等方法创作出来的作品。❶

根据《简明牛津词典》的解释，art 就是"运用创造性的技能和想象力创作'物品'的行为"，其结果就是所产生的作品。若在这个释义中加入我自己的见解的话，art 即是超越制作人本身意识或意图而存在、并由后人的眼光"发现"和"再生"的东西。绳纹土器就是个典型的例子。

❷ 绳纹美术的"发现"

当毫无心理准备地初次遇见绳纹土器粗犷且不协调的形态及纹饰时，谁都会为之一怔。❷

早在半个世纪前，冈本太郎便聚焦绳纹土器的"超日本相貌"并给出上述描述。这半个世纪里，人们又发现了许多冈本太郎不曾知晓的优秀作品，其中包括三

❶ the expression or application of creative skill and imagination, especially through a visual medium such as painting or sculpture, works produced in this way.
❷ 冈本太郎「四次元との対話——縄文土器論」，原载『みづゑ』五五八号(1952年2月)。后收入『日本の伝統』(光文社，1956年)。
❸ 以西方美术考古学观点论述日本原始美术的著作有吉川逸治『日本美術入門』(日本の美術1，平凡社，1966年；第2版，1980年)，青柳正规『原史美術』(新編名宝，日本の美術33，

小学館，1992年)。
❹ 爱德华·西尔维斯特·莫尔斯(Edward Sylvester Morse，1838~1925)，美国动物学家。受聘任东京大学生物学教师后不久，发现大森贝冢，并在其发掘报告中使用了"绳纹土器"这个名称。
❺ 起初"绳纹"和"绳文"并用，现在日文表达上已习惯使用"绳文"。
❻ 绳纹文化经历了一万数千年的漫长时期，它的开始和结束相当于绳纹土器的存在时期。在出土器的年代推定上，过去都使用放射

内丸山遗址（青森县）在内的大规模住宅遗址，这些都在很大程度上更新了人们对绳纹文化的印象。有些文化人类学家甚至主张将其称为文明，而不仅仅是文化。姑且不论这种主张合适与否，绳纹土器是日本美术史开卷之重要遗产，这点毋庸置疑。欧洲对希腊、罗马的出土美术品一直有考古学研究的传统，但日本却没有。以往绳纹土器都是作为考古学研究的对象，将其纳入到美术史中去研究，日本在这方面显然已经落伍了。❸

❸ 何谓绳纹文化

明治十年（1877），E.S. 莫尔斯❹在大森贝冢发掘报告中首次使用了"Cord marked Pottery"这一用语，翻译成日语即为绳文（绳纹）土器。❺(1) 绳纹土器早于弥生土器，是日本最古的土器，使用这种土器的文化被称为绳纹文化或绳纹时代。

绳纹文化始于一万数千年前，即冰期末期——末次冰期结束、开始暖化的时期，在公元前3世纪结束。它几乎遍及整个日本列岛，时段上相当于使用金属器以前的时期。❻以往，人们认为绳纹人的生活以迁徙狩猎和采集为主，但现在已证实，绳纹人基本上过着定居的生活，靠采集、管理栗子树及漆树，狩猎，捕捞，栽培等来维持生计。当时已经开始栽培水稻，它与弥生文化稻作栽培的异同甚至引发了学界的争论。

随着时间的推移，绳纹土器的器形因地区和时代不同，其变化的速度和表现形式可谓千差万别，有个相对的时期划分（即将演变的过程区分为几个阶段）有助于理解。山内清男❼提出将绳纹时期分为草创期至晚期六个阶段，目前这种划分法被普遍接受。但是，关于绳纹土器出现的年代，山内清男认为最早不超过公元前2500年。然而，采用"二战"后的^{14}C（碳14）年代断定法测得的年代则是公元前10000年

性碳（^{14}C）的测定值，但最近有一种更精确的^{14}C年代测定法——AMS（加速器质谱法），它配合应用古木年轮的"校正年代"方法，使得弥生土器的出现年代比原来提前了五百年。2003年国立历史民俗博物馆提出这个见解后，引起了学界的震动。绳纹土器的出现时期也提前到了一万六千五百年前。对此，也有持反对意见的。本书采用原来的年代推定进行论述。

❼ 山内清男（1902~1970），考古学家。1922年东京大学人类学科选科毕业。在绳纹土器纹饰制作法以及编年研究方面功绩卓著，被誉为"绳纹研究之父"。

(1) 考虑到中日文以及汉语繁简字体与日语新旧字体之不同，此处采用"绳纹"统一。（此类注释符号均为译者注。）

左右。绳纹土器恐怕是世界上最古老的陶器了,这个测定结果基本上得到了学界的认可。目前所使用的年代划分法大致如右表所示。

历史上的时代,完全不同于时间上飞速奔驰的现代,绳纹文化是以千年为单位悠然绵延持续着的,这点在我们考察绳纹文化时,需十分注意。

绳纹时代的时期划分

1. 草创期	13000 BC~8000 BC
2. 早期	8000 BC~4000 BC
3. 前期	4000 BC~3000 BC
4. 中期	3000 BC~2000 BC
5. 后期	2000 BC~1000 BC
6. 晚期	1000 BC~300 BC

❹ 绳纹土器的器形演变——从诞生到终结

草创期、早期

所谓土器,是指黏土经低温裸烧制成的容器。虽然绳纹土器的出现年代尚无定论,但据说不会晚于一万两千年前,作为陶器,可以说是世界之最。

从以往的石器到土器,这种器具的转换对绳纹人提高生活质量起到了巨大的作用。以前靠敲碎或烧烤后才能食用的食物,有了土器就可以煮熟后食用。

草创期,即初起阶段的土器,最先出现平底,然后发展到圆底、尖底,最后重现平底并成为主流器形。深钵底部深,主要用作炊煮,这种深钵器形成为后来绳纹土器的基本器形。

隆起线纹[(1)]土器圆底深钵(图1),其外侧施以浮浅、断续的横带纹和网格纹,是草创期绳纹人装饰土器表面时最初的尝试,从中似乎可以听到日本美术呱呱坠地之声。之后,草创期出现了使用劈开的竹管和箆梳状用具做出的连续爪纹的爪形纹。以后还出现了用草绳或捻绳连续滚压出的各种各样纹饰(绳纹)的土器,这些被称为多绳纹类土器。有人认为,草创期土器的器形和纹饰是人们比照日常使用的编篓形象创作的。❶所谓绳纹,最初人们只是在土器表面上用捻绳按压出痕迹,但

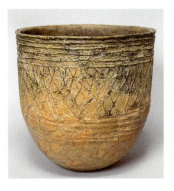

图一 圆底深钵(隆起线纹土器) 绳纹草创期 神奈川县大和市上野遗址 大和市教育委员会藏

❶ 小林达雄『縄文土器の研究』(小学館, 1994年。普及版, 学生社, 2002年)。

❷ 山内清男『日本先史土器の縄紋』(先史考古学会, 1979年, 京都大学博士学位申请论文)。

❸ 杉山寿荣男『日本原始工芸概説』(工芸美術研究会, 1928年。复制版, 北海道出版企画センター, 1981年)。杉山(1885~1946)用原始工艺的观点剖析绳纹文化,并做出了独特的贡献。

(1) "隆起线纹"为日语,相当于凸线纹。
(2) "押型纹"为日语,相当于模压纹。

不久他们学会了在土器上滚动捻绳制作纹饰的技术，这种技术最后发展成为绳纹早期丰富多样的回转绳纹。

山内清男揭示了绳纹制作的原理，它可能源于编结物或编织物的压痕。❷ 山内还验证了绳纹的各种纹饰是用绳作为工具在黏土表面上滚动制作出来的。还有一种山内称之为捻线纹的纹饰，即将捻线缠绕在木制圆棒上，然后在土器表面上滚动而产生的纹饰。根据不同的缠绕方法，可以产生诸如布纹、木纹或网格状等各种各样的纹饰（图2）。在圆棒表面刻上简单的符号会产生诸如押型纹[2]在内的各种纹饰。还有用竹管的开口按压产生的竹管纹、使用贝壳按压产生的贝壳纹、用棒尖戳刺产生的刺突纹等，孕育绳纹土器纹饰多样化的大部分加工法基本上都在这个时期出现了。

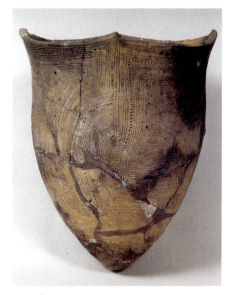

图3　尖底深钵（贝壳沉线纹土器）
北海道函馆市中野A遗址　绳纹早期　市立函馆博物馆藏

尖底深钵（图3）有三条用贝壳边口形成的点线和刺突纹、凹陷的沉线纹以及绳纹，它们巧妙地组合出的纹饰纤细优美。这并非按照事先准备好的几何学图形或有机图形表现出来，而是通过操作绳纹滚动棒形成的图形重新组合成纹饰，它具有工艺美术的性质——正如杉山寿荣男和青柳正规所指出的那样，绳纹土器纹饰加工法的特色与日本美术的基本性质是一脉相承的。❸

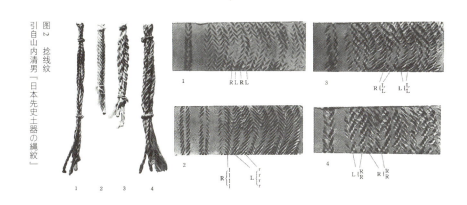

图2　捻线纹
引自山内清男『日本先史土器の縄紋』

前期、中期

在绳纹前期，其土器展现出独具匠心的纹饰。从早期起，土器上端的口沿部分呈现出波浪状倾向；进入前期后，这种波浪状则发展成为哥特式建筑般的纹饰，精巧且强势起翘（图4）。有的土器，口沿形如项链，好似用漂亮贝壳装点而成；有的土器，表面有使用捻绳技巧做成的好看的连续木纹。随着人们对纹饰加工技术的热情高涨，其最终成为走向中期的序曲。

图4　深钵（结节沉线纹土器）
长野县诹访市荒神山遗址
绳纹前期　长野县教育委员会藏

绳纹中期气候舒适，社会环境良好，绳纹人对"装饰"的热情达到了顶点。通过拼贴黏土制作成的富于凹凸感的大钵，显现出强有力的空间表现力，简直让人难以分辨孰为土器孰为雕刻。这些土器远远超越了实用性，孕育出种种艺术表现力。

胜坂式土器器形上的美妙纹饰呈现出整体的有机组合，并以此而著称。图5采用的是黏土拼贴的方法，口沿部分是大气的隆带纹造型，底部的鼓起部分与之上下呼应，四个圆孔把手勾勒出奇妙的空间感。其中两个把手的造型是蛇曲身翘首，蛇尾伸向土器的底部。中期土器的造型喜欢用蛇作为主题图案，蛇因具有强大的生命力而成为绳纹人崇拜的对象。在早期至后期的土器的主题图案中，不仅仅有蛇，还多用水蛭和青蛙等动物以及人体和人面来表现，这些表现跟蛇的主题图案一样，抽象地表达了纹饰的奇妙造型。长野县诹访市JR中央本线信浓境车站附近，以井户尻遗址为主的地区出土了不少珍贵的胜坂式土器。❶ 图6是一种流行于中期的有孔带护手土器，❷ 环绕土器全身的漩涡纹由四个有机的近似图形❸组成（图7）。图形有些像女体，有些像现代的抽象表现主义作品。至于有孔带护手土器的用途，众说纷纭，有说是为了保存种子，也有说是用来贮藏山葡萄酒，还有说是大鼓等。

总之，这些土器似乎不是与绳纹人日常生活格格不入的特殊祭祀器具，图8包

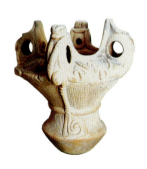

图5　深钵　绳纹中期　东京都国分寺市多喜洼遗址　国分寺

- ❶ 藤森荣一『井戸尻——長野県富士見町における中期縄文遺跡群の研究』（中央公論美術出版，1965年）。井户尻遗址等富士见町各遗址的出土品均保存并陈列于井户尻考古馆。
- ❷ 紧贴平口沿下方等距开孔、刀剑护手状隆起带环绕周身的土器。
- ❸ 近似图形（fractal）。每个细部都与整体在结构上存在相同的图形。

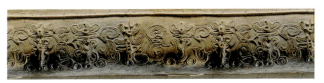

图7 有孔带护手土器 展开图

图6 有孔带护手土器
山梨县小渊泽町中原遗址
绳纹中期 井户尻考古馆藏

图8 藤内9号住居遗址中的井户尻Ⅱ式土器 样本套图 引自藤森荣一『井戸尻』

第一章 绳纹美术　7

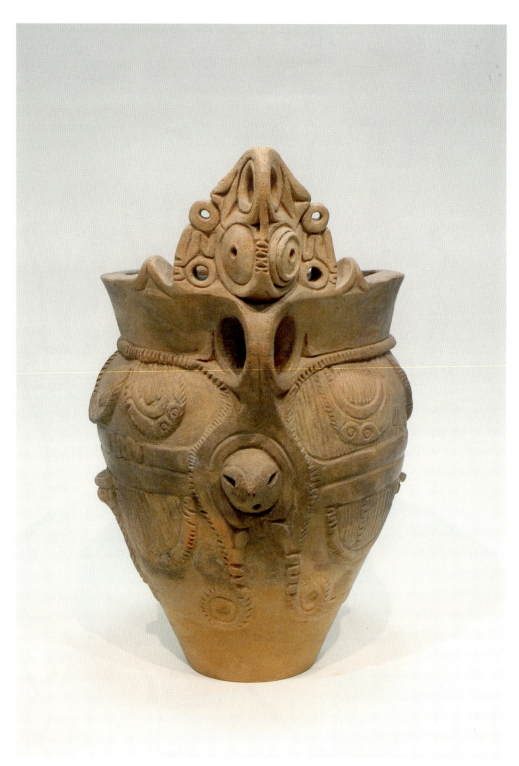

图9 人面带把手深钵（分娩土器） 山梨县北杜市御所前遗址 绳纹中期 北杜市教育委员会藏

图10 深钵（分娩土器） 长野县诹访市唐渡宫遗址 绳纹中期 井户尻考古馆藏

图11 深钵（分娩土器） 绘画部分

含十四个土器的形状（307~320），它们曾摆放在中期竖穴式住居中，又似乎遭遇过火灾，这些器物被认为在当时实际使用过。其中的一个便是蛇纹饰的有孔带护手土器。蛇纹饰和人体纹饰在其他土器上也有发现。在绳纹人的日常生活中，装饰着强有力的咒术表象的土器，目的在于庇佑人间。

图9是俗称"分娩土器"的大型深钵，出土于山梨县御所前遗址。土器的胴体部分由形如人体手足般的触手状带子连接（也有说是青蛙），两端像是婴孩的圆脸在窥视，单个把手的正面形似母亲的面孔，反面有两个眼珠子状的图形，其中的一个呈漩涡状，据说表示阵痛。姑且不论确切内容，但可以看出是在力求表达着什么。或许是一种祈愿的咒术，祈求所贮藏的粮食会带来丰饶的收成。这与长野县唐渡宫遗址出土的深钵"分娩土器"（图10）有着同样的纹饰，线条都是用黑色的颜料描绘的（图11）。原田昌幸认为这可能就是日本绘画最早的遗存。❶

绳纹中期土器的图案个个都富于变化，让人联想起现代艺术家的创作。历经漫长岁月由某个地域集团孕育的样式，在传播到其他地域集团并与之交流后诞生了集合样式，它与现代艺术有着本质的区别，后者是将重点放在个人的创作热情上。尽

❶ 原田昌幸『縄文文化と東北地方——東北の基盤文化を求めて』（文化科学研究所，1994年）。

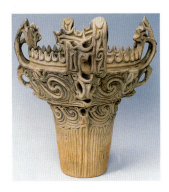
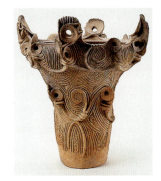

图12 火焰形土器　新潟县十日町市笹山遗址　绳纹中期　十日町市博物馆藏

图13 烧町土器　长野县川北佐久郡原田遗址　绳纹中期　浅间绳纹博物馆藏

管如此，绳纹人的土器可谓丰富多样。

　　据说在东南亚以及南太平洋居民的生活中，制作陶器属于女性的分内事，即使现在也是如此。绳纹土器的制作主体或许也是女性。值得指出的是，绳纹土器的造型如此充满生命力，很有可能是出自女性的手工制作。

　　在邻近井户尻遗址的曾利遗址出土的深钵，其胴体上半部分和两个把手上刻有大小漩涡有机组合的绝妙图饰。新潟县马高式火焰形土器（图12）的黏土拼贴更为复杂繁缛，纹饰布满了整个器身。火焰形土器样式可谓名副其实，整个土器宛如熊熊燃烧的火焰，器身上几乎看不到绳纹，绳纹人将装饰表现欲发挥到了极致。中期至后期这短暂的时间里，出现在长野县至群马县一带的烧町土器（图13）所展示的丰富造型力不逊色于火焰形土器，甚至可以与之比肩。其实在中期土器中，还有不少魅不可挡的土器。

后期、晚期

　　随着气候变得寒冷，绳纹人所处的生活环境也日渐严峻，后期土器的纹饰收敛节制，因隆起线纹减少而显得平面得多。使用上开始区分祭祀用的精制品和日用的粗制品，同时器物种类也呈现多样化，出现俗称注口土器的壶形土器以及各种各样

❶ 留出部分绳纹纹饰，将其余部分打磨掉的一种加工法。

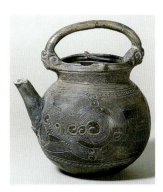

图14　注口土器　茨城县江户崎町椎冢贝冢　绳纹后期　辰马考古资料馆藏

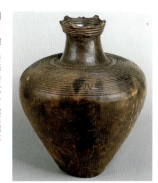

图15　罐　青森县三户町松原遗址　绳纹晚期　私人收藏

存放液体的土器。还出现了形似含苞牵牛花的土器，上半部分布满由三个连续的漩涡和斜沉线分隔的纹饰，图案设计炉火纯青。

同样是后期的壶形土器（图14），其表面打磨后用煤烟熏黑会产生光泽。用梳子刻印出并排的"8"字形沉线，或大幅度旋转或交错，其中嵌入"S"字形。精致的纹饰与器身的圆形十分吻合，暗示着除了绳纹土器的传统外，还受到了外来（可能是北方）影响。晚期普及的云形纹或许也同样受到外来影响，所谓龟冈式土器，即青森县川原出土的涂丹罐⁽¹⁾，器身饰有采用打磨绳纹❶加工法形成的厚重的云形纹。涂丹土器居多是龟冈式土器的特征，绳纹人赋予红色以驱魔辟邪的特别含义。用朱丹的颜色来驱灾的风俗一直延续到古坟时代。

图15是晚期典型的精制土器，精心打磨的乌黑光亮的土器上，以娴熟的技术刻印着工字纹，这种纹饰在弥生时代以流水纹形式继承了下来。

❺ 土偶的丰饶与神秘

有人推测，绳纹中期以降拼贴在土器上的黏土人体和人面具有守护储藏物的

⁽¹⁾ 日语原文为"壶"，相当于罐。

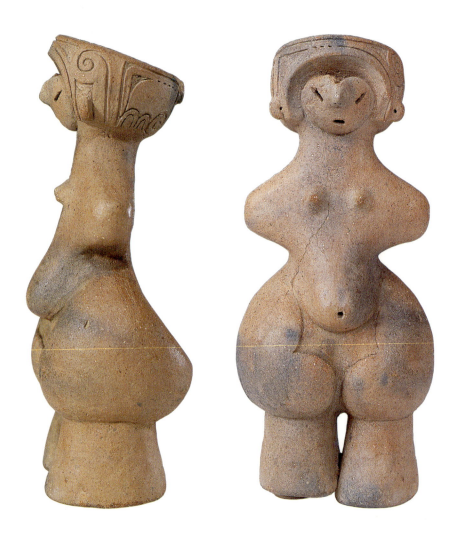

图16 土偶 长野县茅野市棚畑遗址 绳纹中期 茅野市尖石绳纹考古馆藏

咒术效果。虽然土偶也具有相同的咒术作用，但大多数土偶在被发现时都处于四分五裂的破碎状态，因此，只能推测土偶可能是为特定的宗教礼仪而制作的，但究竟是什么样的礼仪尚不清楚。有人认为，土偶是女性或母性的象征，与环太平洋地域栽培植物的民族中存在的地母神信仰❶一样，是将土偶敲碎后埋入土中，两者存在一定的关系。

　　形似女性的小型土偶在绳纹早期就有。进入中期后，出现了脸和手以及身体部分呈现"十"字形的板状土偶，并日趋大型化。中期的土偶同土器一样，容貌和姿态千差万别。其中，长野县棚畑遗址出土的土偶（图16）是日本国宝级文物，昵称为绳纹的维纳斯。不知何故，这件土偶竟完整无损地出土，实属凤毛麟角。土偶浓发似冠，脸部表现为吊梢眼和圆形童颜，犹如胜坂式土器人面，薄胸保留着板状土偶的形式，略去两手，显示妊娠的腹部和臀部则量感十足，削弱的背部更衬托出下半身的丰满感，这种表现手法跟现代雕刻也有着相通之处。虽说绳纹土偶属于集体制作，但制作人的艺术感觉之好坏仍能超越时代而存在。

　　然而，如此丰满的女性土偶像实属例外。绳纹中期的土偶像（山梨县黑驹遗址出土），容貌奇怪得像只猫，连性别也难以判断。心形大脸，双脚跨立，这种后期（群马县乡原遗址出土）的土偶像（图17）也因为与现代雕刻有着相通的空间感而备受赞许，但若没有腹部妊娠线，简直无法识别她是否是女性。俗称猫头鹰土偶的后期小像（埼玉县真福寺贝冢出土），眼睛和嘴巴呈圆形，形状似玩具，滑稽可爱。后期和晚期土偶的容貌个个像是宇宙人，超越了我们的理解。

　　绳纹晚期出现了龟冈式土偶（图18），眼睛如咖啡豆，手脚萎缩。有人认为，这种土偶可能是"itaku"，即盲人巫女的祖先，盲人巫女在青森县至今存在。同样是晚期制作的猴、熊、海豹、龟、野猪、卷贝等动物土偶，远比人形土偶写实得多。

❶ 从身体中产生出农作物的女神。土偶碎成四分五裂被埋在土中，就会从尸体中产生农作物。

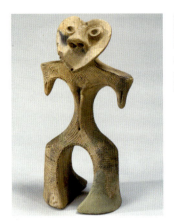
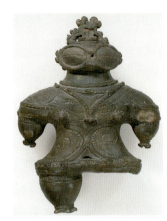

图17 心形土偶 群马县吾妻町乡原遗址 绳纹后期 私人收藏

图18 遮光器土偶 青森县津轻市龟冈遗址 绳纹晚期 东京国立博物馆藏

❻ 首饰及其他

绳纹人除了制作土器和土偶外,还用黏土或贝壳、黑曜石、翡翠等矿石制作项链、耳饰、腕饰等首饰。群马县千网谷户出土的土制耳饰(图19)属于晚期的作品。绳纹人虽没有金属刀刃的工具,但他们手工之精细不输给江户时代的手工艺品,实在让人惊叹。

日本气候湿润,属酸性土壤,土中仅能留存无机物。绳纹人不仅制作土器,在出土物中还有用来盛橡树果的完整的篮子。另外,还出土过用植物的纤维或植物皮做成的编织物或编结物的残存物,这些制品可能还都用草汁染过。土器表层涂有漆,这在前期就有发现,山形县押出遗址出土了在红漆底上描绘黑色纹饰的物品。但进入晚期后,出现了黑漆底红漆纹饰的倒置现象,龟冈式浅钵的内侧为黑漆底,上面用红色描绘刚劲有力的云纹(图20)。不知绳纹人是用什么来描画的。绳纹前期福井县鸟滨贝冢的出土品,因得益于浸泡在水中,连木舟之类的木制品也保存了下来。同时还发现了窄幅长齿的涂朱漆梳子,与现在东南亚一带还在使用的梳子属同一类型。

图19 镂空耳饰 群马县桐生市千网谷户遗址 绳纹晚期 桐生市教育委员会藏

漆在绳纹前期就有使用，山形县押出遗址出土的彩纹土器意义重大。据说漆工艺技术是从中国古代传来的，现在需要重新思考以往这种日本美术史上的定论。原田昌幸认为，日本确立漆工艺技术的时期可能早于新石器时期才开始这种技术的中国。❶

❼ 住　居

绳纹人的居所是为人熟知的竖穴式住居，即在地面向下挖个浅穴，后用木棒盖成屋顶，铺上干草即成。作为民居样式，竖穴式住居一直延续至中世。自1994年开始发掘的三内丸山遗址中，发现了绳纹前期至后期之初的聚落生活遗址，时间跨度大约为一千五百年。其中有长三十多米的大型建筑（长屋）的柱子遗迹，该建筑应该是为集会或祭祀等特殊用途而建造的设施。还发现了直径1米的栗木柱遗迹，以4.2米的间隔排列，估计柱子高度有17米。这或许是纪念物或建造物，❷但不论是什么，对于只具备石斧的绳纹人来说，如此大规模的工程都令人惊讶不已。在石川县、山形县、秋田县等日本海沿岸的各县都曾发现与三内丸山遗址同等规模的大型建筑物的柱子遗迹。

❽ 绳纹美术的意义

现代人往往想通过美术得到解脱或心灵的慰藉，但从这点出发很难理解绳纹土器。其毛骨悚然的形态超越了我们的理解，甚至有些令人困惑。与此同时，它强大的生命力却唤起了我们灵魂深处的觉醒。绳纹土器这种自相矛盾的性质，终究还是与人类存在的根基相通，并从根本上撼动着美术领域中所谓"日本式物品"的既有概念。另一方面，也必须承认，细腻的工艺品性质后来被视为是日本美术的特色之

❶ 原田，P9注 ❶.『縄文文化と東北地方——東北の基盤文化を求めて』。

❷ 六根柱子的遗址说明什么？小林达夫等人认为这可能是二至二分（即夏至、冬至、春分、秋分）的概念反映到设计中的纪念碑建筑。对此，更具说服力的见解则认为，这是种带屋顶的高床（干栏式）建筑，用来眺望和祭祀。现在这种建筑物被复原展示，但没盖屋顶。

图20　涂彩纹漆浅钵　绳纹晚期　青森县龟冈遗址　青森县立乡土馆藏（风韵堂藏品）

一,这一点其实早已显现。

 1997年,鹿儿岛县上野原遗址的竖穴式住居遗址中出土了绳纹早期的贝壳纹土器群。从其附近的祭祀遗址中也发现了用贝壳刻印纹饰的早期后半段的土器群,其中包括早期器形中罕见的罐形土器。这不禁让人联想起当时居住在九州南部的绳纹人富足的生活情景,据说这是他们靠木舟与北方文化交流所致。这一时期的繁荣因为近海海中的火山爆发而结束。中央大地沟带(Fossa Magna)❶的东侧比较繁荣,而西日本显得相对滞后,以往所谓绳纹文化东高西低的分布图,似乎依然有参照价值。有说法认为,自大和王权确立至江户前期,文化和美术是以畿内地区⁽¹⁾为主的"西日本说",恐与事实相悖。

 众所周知,绳纹文化中尚未出现日本王权确立后那种中央与地方或中心与周边的区分,美术通过各地域间的互相交流,均衡发展。这其实也是绳纹美术的一大特色。然而,绳纹后期和晚期终于出现了阶级社会的趋势,使得以后美术的性质蜕变为隶属王权的工具。

❶ 日本中部地方横跨本州的地质裂缝。自绳纹时代起就成为东西文化的分水岭。

⑴ 古时京都附近的小国,先为大和、山城、河内、摄津,后从河内分出和泉,成为五国。

第二章

弥生美术与古坟美术

一 取代绳纹的审美意识（弥生美术）

❶ 何谓弥生文化、何谓弥生美术

明治十七年（1884），即 E.S. 莫尔斯在大森贝冢发现绳纹土器七年之后，在本乡弥生町（现今东京都文京区弥生一丁目）的贝冢出土了不同于绳纹土器的另一种形式的土器，被命名为弥生土器。所谓弥生时代，指的就是使用这种土器的时代，弥生文化、弥生美术也以此为标准。

如第一章所提到的，关于弥生文化究竟始于何时的问题，目前不同学说依然针锋相对。在此，本书按照既往学说，设定弥生文化约始于公元前300年。总之，可以肯定的是，始于北九州的弥生文化传播到东北地区⁽¹⁾，经历了相当漫长的时期，当然也存在弥生文化和绳纹文化间的重叠时期。

弥生时代划分为如下三个时期。❶ 绳纹美术延续了一万余年，而弥生美术只是公元前后的六百年，时间短暂。然就在这一时期，土器的器形完成了180°的蜕变。绳纹中期土器的目的在于装饰本身，跳过了实用功能，其审美特点为粗犷有力。与之相比，弥生土器在装饰方面有所收敛，更注重实用功能，审美意识方面力求整体与局部的平衡，两者形成了鲜明的对照。如以后的章节将谈到的那样，我所注重的与其说是两者断续的一面，毋宁说是它们连续的一面。日本人审美意识的直接原型是在这个时期形成的，就大框架而言，必须认可这种观点。

这个时代，主要是朝鲜半岛的渡来人⁽²⁾带来了新的文化。水田稻作成为主要营生手段，除了使用木器和石器外，还使用铁器和青铜器，这些文化与原有的绳纹文化交融后诞生了弥生文化。绳纹时代就开始有水稻栽培，但绳纹人对水稻并不特别重视，而是将它作为辅助性食物。弥生人将水田农耕当成生活根本，这与绳纹人

弥生时代的时期划分

1. 前期	300 BC~200 BC
2. 中期	200 BC~100 AD
3. 后期	100 AD~300 AD

❶ 除了三时期划分法外，还有加上早期的四时期划分法。
❷ 藤尾慎一郎『縄文論争』（講談社選書メチエ，2002年）。

有着很大不同。通常认为,稻作技术不仅来自朝鲜半岛,而且从中国南部也有传入。人们常争论渡来人的数量问题,但至少在当初绳纹人与弥生人之间似乎并未发生过大规模的人种交替。渡来人与当地人之间虽有斗争,但共同从事稻作、混血生存的趋势成为主流。❷

继绳纹人之后,弥生人的生活用具主要还是木制品和土器,锄和锹等农具也使用木制品,土器作为他们生活的实用品主要用来储存粮食等。正是这个时候,铁器和青铜器同时从大陆传了过来,都是作为祭祀用具使用,且受到重视。日本也曾大量生产铁剑,也有作为武器使用的。使用武器的战

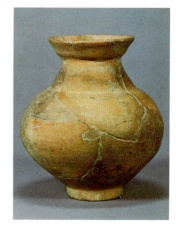

图1 素纹罐形土器
福冈县福冈市板附遗址
弥生前期 明治大学博物馆藏

争始于农耕社会以后,前期出现了为备战在竖穴式住居周围挖壕沟设防的环壕聚落,这种做法是从朝鲜半岛传至日本的。这种设施规模越来越大,后来发展成诸如后期佐贺县吉野里遗址之类的聚落,内有各种形式的高床式⁽³⁾仓库、宫殿和祭殿等。有人认为这种高床式建筑就是后来神社的祖形。

❷ 弥生土器

绳纹土器以深钵为主,相比之下,弥生土器最多的是罐,再者是缸、钵、高脚杯。称得上美术品的多为精制品,通常用于祭祀或葬礼。绳纹晚期的土器制作分为一次性日常家什和祭祀用具两种,这种做法在弥生时代更加明显。

弥生的早期土器出土于北九州。与绳纹晚期土器同时出土的夜臼式罐是最早的弥生土器。其前期的土器有福冈的板附遗址发现的小型罐,称之为板附式罐

⑴ 位于日本本州的地区,由青森、岩手、宫城、秋田、山形和福岛六县组成。
⑵ "渡来人"为日语,泛指从海外来到日本的外国人,特指4~7世纪来到日本定居的朝鲜半岛及中国大陆的人们,这些人带去了先进的文化、技术和艺术,为日本政治、法律和文化的发展做出了很大的贡献。
⑶ "高床式"为日语,"床"意为地板,即在地面立柱,柱端铺板,上面盖屋的形式。相当于干栏式。

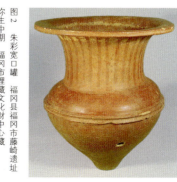

图2 朱彩宽口罐 福冈县福冈市藤崎遗址 弥生中期 福冈市埋藏文化财中心藏

图3 细颈罐 大阪府柏原市船桥遗址
弥生中期 京都国立博物馆藏

(图1)。这种由罐口、罐颈、罐身、罐底四个部分拼成的新式土器,即所谓远贺川式土器,普及于西日本和九州地区。

进入弥生中期,九州和近畿地区⁽¹⁾迎来了弥生土器的鼎盛期。为了衬托土器器形,弥生人在土器上描绘梳子纹⁽²⁾等各种纹饰,纹饰技术因此不断发展和成熟。福冈市藤崎遗址出土的朱彩宽口罐(图2),整个土器涂以丹红,口沿附有宽幅的护手。宽口护手与朝鲜半岛出土的罐同形,其原型可追溯到中国殷商时代。宽大的颈部饰有垂直暗纹❶,暗纹部分涂丹(朱彩),多用于祭祀罐和缸。

弥生中期,近畿地区出现了更为洗练的独特图纹。图3所示的罐(船桥遗址出土),其隆起下垂的器身与口沿下收缩的长颈比例协调,典雅优美,让人想到德利⁽³⁾。还有一种罐,器身与颈部的交界处附有横向把手(新泽一遗址出土)(图4),其洒脱的器形使人立马想到大啤酒杯。这些器具上的纹饰,如梳痕纹和帘状纹等都纤细精巧,极具魅力。

当弥生土器越过中央大地沟带时,绳纹土器的传统器形阻碍了其传播。尽管如此,静冈县马坂遗址出土了弥生中期的罐(图5),从中可以看出,这时诞生了弥生土器的器形和绳纹土器的粗犷纹饰浑然一体的独特样式。其中,东京都久原出土的涂

❶ 用刮板等平滑的工具在自然干燥的土器表面刮刻抛光,形成条纹和格子纹。这种方法起源于中国战国时代,一直使用到日本土师器的制作时代。

⑴ 位于日本本州中西部,由京都、大阪两府和三重、滋贺、兵库、奈良、和歌山五县组成。
⑵ 日语为"栉描纹",其后的"梳痕纹"日语为"栉目纹"。
⑶ "德利"为日语,即形似梅瓶的日本斟酒瓶。

图4 水瓶形土器 奈良县橿原市新泽一遗址 弥生中期 奈良县立橿原考古学研究所附属博物馆藏

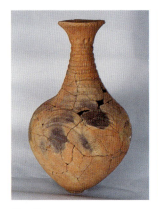
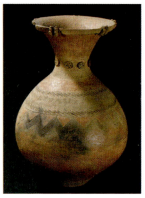
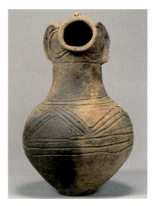

图5 罐
静冈县磐田市马坂遗址
弥生中期 磐田市埋藏文化财中心藏

图6 朱彩罐
东京都大田区久原遗址
弥生后期 私人收藏

图7 人面罐形土器
栃木县佐野市出流原遗址
弥生中期 明治大学博物馆藏

丹罐（图6）可以说是绳纹纹饰加工法与弥生器形相融合的实例。

绳纹人习惯在土器上饰人面，这为弥生土器所继承，茨城县出土的弥生中期的罐是安放遗骨的藏骨器，形似人体的器形口颈部饰有人面。其眼睛和鼻子很像绳纹后期的土偶，但因为留着胡须，看上去更接近现实中的人像。其稳重的表情一直传承到以后出现的埴轮[1]。栃木县出流原遗址出土的人面罐形土器（图7），口沿部分形似怪兽张着大嘴，让人体会到了浓重的绳纹血缘。

弥生中后期开始进入阶级社会，而担当萨满的领导人成了集团的首长，并分裂出许多小国。从中出现了像卑弥呼之类强势的统治者，她统一了各国，这过程中还发生了战争。滨松市出土的"涂漆木甲"（明治大学博物馆）是铠甲的一部分，刻有粗糙的纹饰，其红黑两色的纹饰让人联想起绳纹土器上的纹饰。到了后期，出现了高近1米、用于祭祀的大型圆筒，谓之特殊器台。为彰显一国首长的权威，祭祀的规模越来越大，坟墓大小接近古坟。特殊器形延续至下一代的圆筒埴轮。

❶ 铜铎上的图案中最多的是鹿，其次就是人物和白鹭。弥生人认为，鹿象征着神赐予的肥沃的土地，白鹭是水田的守护神，是水稻的精灵。将这些置于榉纹带中，无非是祈祷保佑稻作的丰收（春成秀尔「銅鐸の時代」『国立歴史民俗博物館研究報告一』，1982年）。

[1] "埴轮"为日语，相当于陶俑。
[2] "袈裟榉纹"为日语，意为如和尚袈裟般斜格子纹或两段或三段纵横交叉的纹饰。

❸ 铜铎与铜镜

在中国的殷周时代就大量生产铜和锡混合制成的青铜器，除了铜铎等祭器外，也生产剑和矛等武器。弥生人将这些武器当成祭器来崇拜，还比我们想象的更早地学会了仿制青铜器。铜铎是弥生时代具代表性的祭器，筒形器身上附有吊环（纽），内里吊有青铜的棒（舌）。铜铎也是一种乐器，敲打器身会发出悦耳的音响。铜铎的原始形式是中国的铜铃，原本是系在家畜身上的小铃，传到朝鲜半岛后成了萨满携带在身上的咒术祭器。再传到日本以后，作为祭器其样式有了新的发展。

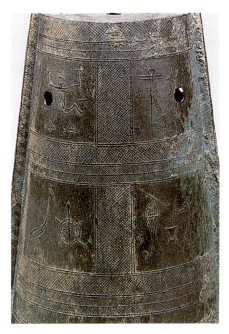

图9　袈裟榉纹铜铎　兵库县神户市樱丘遗址
弥生中期　神户市立博物馆藏

弥生前期的铜铎高20厘米~30厘米，器形小且纹饰少。中期的铜铎器形变得大型化起来，高度有40厘米~50厘米，还加上了鳍，装饰也多了起来。兵库县气比神社的岩石背阴处发现了中期的流水纹铜铎，还在大阪府的遗址中出土了其铸模碎片。昭和三十九年（1964），神户市六甲山的山脊地下出土了十四件铜铎、七把铜戈（图8）。图9为其中的一件铜铎，在袈裟榉纹⁽²⁾的带状方格内，用凸线（铸模中刻线）铸有人干农活（脱谷）和狩猎的情景，还有白鹭、乌龟、螳螂、蜻蜓、蜥蜴、青蛙、鱼等动物。❶图案的符号表现或向上或侧倒，体现了多视角的画面，宛如儿童画。据说图中的人头，圆形的是男人，三角形的是女人。

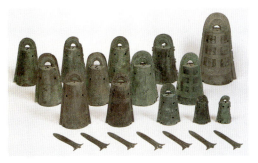

图8　兵库县神户市樱丘遗址出土品　弥生中期　神户市立博物馆藏

平成八年（1996），在岛根县的山中发现了三十六件埋藏着的铜铎，这些铜铎可能是古人在神显灵的地方祭祀后留下奉献给神灵的。进入弥生后期，铜铎更加大型化，并加上装饰性铎耳，也有不加铎舌、高度在134厘米的大型铜铎。吉川逸治这样评论道："铜铎已失去了其作为乐器的功能，这种平和虚构的青铜美术，在古坟文化开始时，承受不了现实的打击，被彻底地抛弃了。作为传统，弥生留下了什么呢，恐怕是娴熟的青铜器铸造技术这一宝贵的遗产。"❶

铜铎在2世纪末销声匿迹，因为其被统一倭国之乱的卑弥呼发放的铜镜替代了。关于卑弥呼统治的邪马台国的所在地，长期以来"九州说"和"近畿说"争论不休。前面提到的吉野里遗址的发掘始于1986年，从中发现了大规模环壕聚落遗址和墓地，引起轰动，认为这就是卑弥呼的宫殿遗址。另外，1997年，在天理市黑冢古坟出土了三十三枚三角缘神兽镜❷（三角缘铭带四神四兽镜）（图10），引人注目，认为这才是魏王赐给卑弥呼的铜镜。这些将在下一节继续论述。早在弥生中期，西汉和东汉的皇帝就已赐给过北九州的倭国国王铜镜，大阪府还出土了背面刻有精致几何纹的朝鲜造多纽细纹镜。

总之，弥生时代在倭国从小国分立至卑弥呼统一各国的过程中，通过与中国和朝鲜半岛的交流，铜铎、铜镜、铜剑、铜戈等各种青铜器被带到了日本。它们被用来作为咒术用具或者王权威信的象征，有些甚至在当时还出现了仿制品。其中在图纹方面不乏日本本土发展起来的例子，例如铜铎之类。以新形式出现的弥生土器，也不例外地受到来自中国的影响。大陆美术⑴大规模移植的前兆，在弥生时代已有显现。

❹ "绳纹式"与"弥生式"

弥生时代的美术始于新移植的大陆文化，它以水田耕作为主，同时伴随青铜器和铁器生产。每次经历大陆文化新潮流的洗礼后，日本文化都会改变其形态，这种

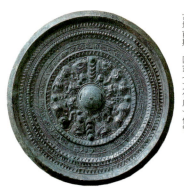

图10　三角缘神兽镜
奈良县天理市黑冢古坟
古坟前期　国家（文化厅）保管

❶ 吉川逸治「原始日本の美術」『原色日本の美術1　原始美術』（小学館，1970年）。

❷ 卑弥呼在魏景初三年（239）朝贡魏国，被赐予金印和铜镜百枚。1997年黑冢古坟出土的三角缘神兽镜，被认为很有可能就是卑弥呼从魏国得到的铜镜的一部分。更早的还有京都府椿井大冢山古坟出土的三角缘神兽镜，这也成为当时的热门话题。所谓三角缘神兽镜，即指铜镜背面边缘有山形纹饰，断面呈三角形，在中国尚未发现这种款式的铜镜。

现象从弥生时代起贯穿始终。然而,正如我在《序言》中说过的,这并非意味着被新的潮流所吞没,形态的改变只是外表,而内含的东西却出乎意料地持之以恒。

绳纹土器将粗犷的情感整个地暴露在外,而弥生土器却力求表现出温柔的匀称之美。以狩猎为生的绳纹人与以农耕为生的弥生人有着不同的生活感觉和空间感觉,冈本太郎以此解释了两者的区别。他又指出,日本美术的传统与后者的审美意识有着密切的关系,同时否定了"消极的乐观主义",认为绳纹人克服了猎物既是神又是敌人的矛盾,这种"无所畏惧的原初生命力"才是引领我们的指针。

绳纹人是狩猎民族,弥生人是农耕民族,对于冈本太郎的这种分析图式,现在应给予修正。绳纹人是定居的,在狩猎的同时也进行采集,并辅助性地种植粮食;而弥生人则崇拜鹿,认为鹿是神赐给的,同时又是狩猎对象。越过中央大地沟带的东日本,如图5之类笨拙的土器十分常见,孰为绳纹式孰为弥生式,很是纠结;而如图6所见绳纹式与弥生式两者完美融合的实属孤例。因此,两者间并非断绝而是连续着的。

但对于冈本太郎所指出的绳纹式和弥生式两种审美意识的异质性观点,也绝不能否定。我们不妨换个角度,比如,可以将绳纹式看成是原始日本人的土著型审美意识,而将弥生式看成是日本融入东亚文化圈后产生的混血型审美意识。

所谓与大陆文化的融合,具体地说就是与中国和朝鲜的王朝美术之间的融合。即使在融合后,绳纹人经历漫长岁月培育起来的原初审美意识的脉络也没有简单地消失,而是隐藏在文化的深层或周边,不时地探出头来。冈本太郎的"发现"或许也是因为隐藏在他身上的绳纹血脉自觉或不自觉而为之吧。

(1) 在日本,"大陆美术"多指以中国美术为主的美术形式,"大陆文化"亦多指中国文化。

二 接触大陆美术（古坟美术）

❶ 与弥生美术的连续性

所谓古坟，就是将土堆高形成的古墓葬。日本的王权（大和朝廷）成立时期，以近畿中央地区为主，从九州到东日本建造了大规模古坟。古坟时代的名称由此而来，这一时代的美术都与古坟有关。

古坟时代的时期划分

1.	前期	3世纪下半期~4世纪下半期
2.	中期	4世纪末~5世纪
3.	后期	5世纪末~6世纪末
4.	末期	6世纪末~8世纪初

之前提到过，在天理市黑冢古坟出土了不少三角缘神兽镜，这些铜镜很有可能是魏国皇帝赐给卑弥呼的。这座古坟是堆土形成的大型墓葬，为了有别于古坟时代的前方后圆坟，是否应该称其为坟丘，学界对此有分歧。姑且不论其称呼如何，有一点毫无疑问，弥生时代末就已开始营造大规模墓葬，这些成为古坟的先驱。据此，弥生文化与古坟文化间的连续性一目了然。

黑冢古坟位于奈良县樱井市缠向遗址的一角，其南面不远处就是当下备受瞩目的箸墓古坟。古坟全长280米，后圆部分直径160米，如此巨大的前方后圆坟，推定其建造年代为出现古坟的最早时期，即3世纪后期。根据对黑冢古坟出土的三角缘神兽镜等各种资料的考证以及科学测定的结果来看，箸墓古坟的建造年代可能要往前推三四十年。这个时间正好跟所推定的卑弥呼的去世年份（248年）相吻合。为了争夺铁资源和铜镜渠道，卑弥呼率领濑户内和畿内的势力战胜了北部北九州的势力。在白石太一郎看来，"箸墓古坟就是卑弥呼其墓的概率非常大"❶。这意味着卑弥呼就是以古坟时代更替弥生时代的关键人物。乍看似乎给常年争论不休的邪马

❶ 白石太一郎『古墳とヤマト政権——古代国家はいかに形成されたか』（文春新書, 1999年）；周刊朝日百科『日本の歴史38 原始・古代8 倭国誕生と大王の時代』（新訂増補版, 2003年）。

(1) 日语原文为"金铜"。

台国论战画上了句号,其实谁都难以预料何时会有定论。

按照原来的学说,古坟时代被划分为四个时期,即前期、中期、后期和末期。前期有崇仁天皇陵,全长240米,周围环以壕沟,属大型前方后圆坟,在东日本也出现过此类大型古坟。中期发现了超大型的仁德天皇陵,全长486米,平面规模甚至超过了秦始皇陵。已发现的全长超过300米的残存陵墓有七座,全长超过200米的有三十五座,这些都证明当时已达到建造巨大古坟的鼎盛期。这些巨大古坟周围伴有许多中小规模的古坟,形成了古坟群,若将这些古坟全部加起来,数量非常庞大。后期规模巨大的古坟数量减少,圆坟、方坟增加,但关东地区仍有零星的大规模古坟在建造。后期还普及了横穴式石室,流行用彩色装饰石室的装饰古坟。到了古坟末期,前方后圆坟的建造寿终正寝。在美术史上出现了引人注目的新型古坟,例如高松冢古坟和龟虎古坟之类,在石室四壁绘有四神像。

❷ 黄金的随葬品与埴轮

古坟中的随葬品多遭盗掘,同时凡是跟皇室有关的古坟,其发掘调查会有阻力,因此尚存很多未知部分有待澄清。虽说如此,有些豪华黄金饰品的出土还是让人瞠目结舌。自1962年起,对奈良县橿原市新泽千冢古坟群的发掘花费了五年时间,从其中一座古坟中出土了黄金的冠饰、首饰和刻花玻璃杯等,这些随葬品几乎都是5世纪后期朝鲜半岛的渡来人带来的,他们就是古坟的主人。1985~1988年在对邻近法隆寺的藤木古坟(6世纪后期)进行调查时,在大型涂朱石棺周围和内部发现的铜鎏金⁽¹⁾的马具和头冠、大刀、鞋子等完好无损,不曾被盗过(图11)。熊本县江田船山古坟及其他古坟也出土了同样精巧的铜鎏金部件。百济的武宁王陵出土的随葬品中也有不少豪华奢侈的铜鎏金饰品,可能是倭国生产的。

黄金工艺品源于公元前7世纪的希腊,后为斯基泰人(Skythai)所继承,通过丝

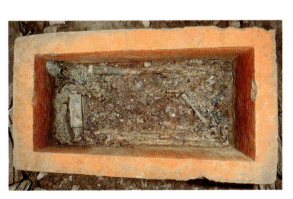

图二 藤木古坟 清洗后的棺内全景 奈良县斑鸠町 6世纪后期
奈良县立橿原考古学研究所附属博物馆藏

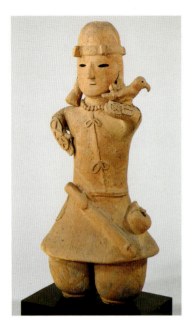

图12 埴轮 鹰师 群马县前桥市佐波郡境町
古坟后期 大和文华馆藏

绸之路在5～6世纪时传到朝鲜半岛,其中一部分由渡来人带到日本,并制作有铜鎏金工艺的仿制品,成为大和、九州王权贵族们身上的饰品,其来龙去脉不难想象。❶ 跟如此精巧的铜鎏金工艺品一起随葬的则是朴素的埴轮,它们的职责只是守护在棺外,两者形成了鲜明的对照。

埴轮是重现死者生前生活、安抚死者灵魂的安魂物。古坟的坟丘是座土台,由拳头大小的圆石呈斜面砌筑再盖上堆土而成。埴轮并不埋葬在棺内,而是围绕墓顶和土台平面放置。❷ 如上一节提到的,埴轮是从弥生时代末的特殊器台形式发展而来的。前期是圆筒埴轮、似牵牛花张开大嘴的埴轮,后发展到房屋形的埴轮及盾形、箭袋形、天盖、船形等器具埴轮,这些埴轮与随葬的铜镜、武器等一起反映出浓厚的咒术色彩。中期的埴轮中又加入了人物和动物,规模也越来越大。人物埴轮的面相丰富多彩,有武者、鹰师、乐师、小丑、相扑、巫女、舞者、侍女等(图12、图13),动物埴轮也多种多样,有马、猴、鹿、鸡、狗、鸬鹚、熊、鼯鼠等(图14)。

正如青柳正规所指出的,埴轮是短时间制作的类似速写的作品。最初的形状是个筒形,里面是空的。跟中国秦代和汉代墓葬中的武将俑相比,埴轮的写实性相形见绌,造型也单薄,然以镂空形式表现眼睛和嘴巴的五官脸相,朴素且富有人情味。它跟以后的白凤、天平雕刻具有同样的表情。巫女的脸蛋简直像是人见人爱的少女,动物的表情也同样讨人喜欢。古坟埴轮与隐含神秘咒术力量的绳纹土偶形成了

❶ 河田贞『黄金細工と金銅装——三国時代の朝鮮半島と倭国(日本)』(日本の美術445,至文堂,2003年)。

❷ 古坟随葬品的质量与埴轮的质量未必相关,随葬品少而埴轮丰富,或相反的情况也不少。原因不太清楚,或许两者存在时代或地域差异。

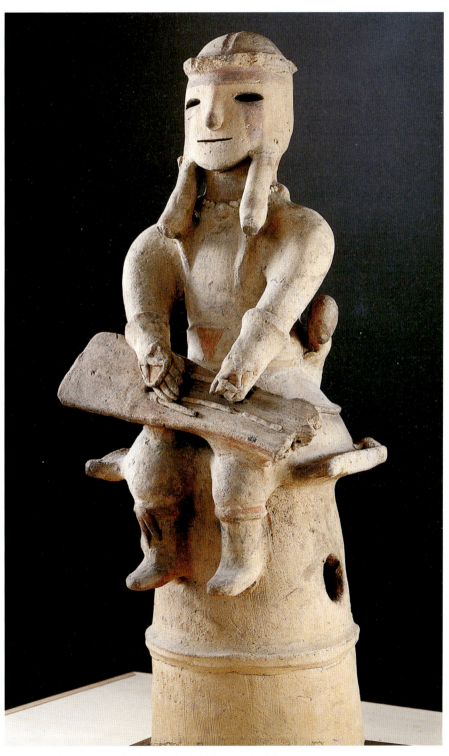

图13 埴轮 弹琴男子 群马县前桥市朝仓遗址 古坟后期 相川考古馆藏

鲜明的对照。从古坟中出土的土器都是弥生土器改形后的土师器⁽¹⁾，而5世纪时，从朝鲜半岛传入了须惠器❶（图15）的制作技法和器形样式。

❸ 装饰性古坟

中期古坟，将长方形石棺放进竖穴式石室埋葬的形式占多数，同时加葬他人的横穴式石棺也开始出现并逐渐普及。进入后期，以九州北部和九州中部为主出现了装饰性古坟，即在横穴式石室内绘制壁画。

装饰性古坟始于4～5世纪，起初是在石棺的棺盖和棺体上，以浮雕或刻线的方式装饰有镜子、直弧纹❷、圆纹、箭袋等武器及盔甲的图纹，以之驱魔。到了5世纪，如千金甲古坟（熊本县）之类，在横穴式古坟的玄室（纳棺的尽头屋

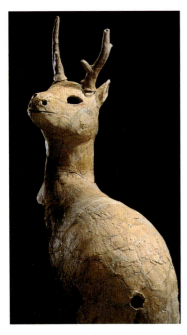

图14　埴轮　回头鹿　岛根县松江市平所遗址
6世纪　岛根县教育委员会藏

子）下部，增加了称之为石障的分隔空间用的石板，在此安葬数具遗体，并加以装饰。到了6世纪，玄室及通往玄室的羡道壁上用彩色或刻线绘制壁画。6世纪中期至后期是装饰性古坟的鼎盛期，最为典型的装饰性古坟有王冢、乳神古坟、珍敷冢、竹原（图16）等，都集中在这个时期的北九州，同时波及关东地区，如茨城县的虎冢古坟等。进入7世纪后，如大分县的锅田横穴、福井县的清户迫横穴之类，在山体的斜面处直接挖掘横穴作为墓室，在其内部和外壁施以装饰图纹。近畿地方不知何故，直至8世纪初才出现彩色古坟。也有观点称可能是因为绘在布条上，所以没能保存下来。

在日本出现装饰古坟的同一时期，高句丽绘制坟墓壁画也高潮迭起，两者间关

❶　1200℃窑温烧制出来的青灰色硬质陶器。使用辘轳制作在当时属划时代的发明。土师器、须惠器的制作一直延续到以后的平安时代。

❷　以斜十字交叉的直线为轴心，呈漩涡形状描绘出的带状曲线纹饰，据说是日本独特的纹饰。有名的如熊本县井寺古坟石障上的直弧纹装饰。

⑴　"土师器"为日语，一种赤褐色素烧土器。

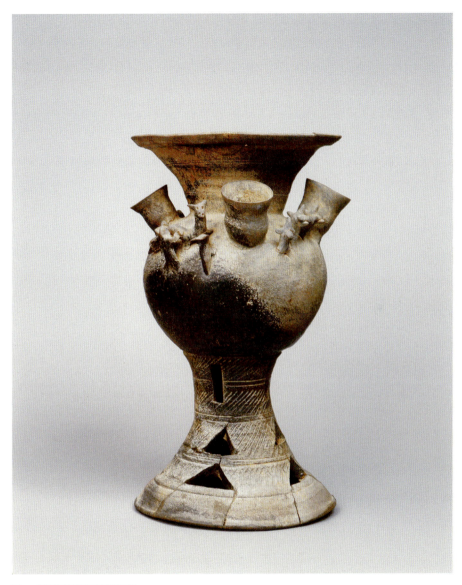

图15 附装饰附脚五连罐（须惠器）
兵库县龙野市西宫山古坟
6世纪　京都国立博物馆藏

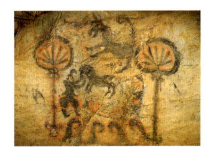

图16 竹原古坟壁画　福冈县鞍手郡若宫町
6世纪后期　福冈县教育委员会藏

第二章　弥生美术与古坟美术　　31

系不言而喻,这方面的研究也已展开。但留给今后研究的课题还有很多,包括与中国墓室的关系等。与中国或朝鲜的墓室壁画相比,日本的装饰壁画的特色是同心圆纹、三角纹、蕨手纹[1]、直弧纹之类的抽象纹饰居多。虽然在鼎盛期也有盾、箭袋、人物、动物等具象纹饰,但这些描绘多半也很抽象,图形并无重叠感,仅限于平面罗列。跟同时代的中国墓室壁画相比,这种印象尤为强烈,而高句丽的墓室壁画则居于中国与日本之间。

然而,若按现代的欣赏标准来看,即仅以主题写实性的重现作为鉴赏绘画优劣标准的话,那么装饰性古坟同样具有重要的价值。比如,乳神古坟(图17)中遗体头部位置所绘的人物,像是外星人,奇异且幼稚,而白红蓝三色组成的三角形、菱形以及重叠圆组成的彩色则丰富又美丽。清户迫横穴里绘有狩猎人,从人物的肩膀位置冒出红色大漩涡纹,像在告诉人们这里隐含着绘画人的咒术能量,令人印象深刻。遗憾的是,大部分装饰性古坟中出土的壁画因干燥而褪去了色彩,但依旧可以窥见送别死者时对"装饰"所倾注的热情。

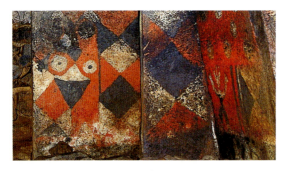

图17　乳神古坟　熊本县山鹿市　6世纪　山鹿市教育委员会藏

[1] "蕨手纹"为日语,一种形如嫩蕨菜尖翘卷的纹饰。

第三章

飞鸟美术与白凤美术——接受东亚佛教美术

时代名称按时间先后用原始、古代、中世、近代、近现代的用语划分,这在高中日本史教科书中已耳熟能详。而飞鸟、白凤、天平、贞观、桃山等与以往的文化史尤其是美术史关系密切的时代划分用语,更多是用为文化史的附属性用语,而作为划分历史阶段的用语其影响力很有限。但是,作为一名美术史家,我看重这些用语所内含的丰富的形象感召力,因为即便以"原始、古代"这样的名称来归纳绳纹、弥生和古坟时代,原始和古代之间的界限在哪里仍难以说清。这便是我使用原来时代用语的原因所在。

飞鸟、白凤源于美术史用语。一般来说,飞鸟时代指佛教公传[1]的538年至大化元年(645)的大化改新;白凤时代指飞鸟以后至平城迁都的和铜三年(710)。这一时期是日本接受发达先进的大陆文化潮流的时代,就美术史而言便是佛教美术的巨浪。从止利派佛像所表现的生硬的抽象性和原始的(archaïque)力感到白凤佛像所体现的天真无邪的面相和柔和的躯体,日本工匠在归化[2]工匠的帮助下,努力接近着大陆美术的水准。

❶ 佛教公传与大陆美术的大规模传入

诸如铜镜、马具、武器和盔甲、首饰、乐器等高水准的中国或朝鲜王室的美术传到了古坟时代的日本。这些东西或成为装饰诸王坟墓的随葬品、祭祀的埋藏品,或成为诸王之间互相赠送的礼品,从而受到重视,有时还被仿造。

在装饰着金或铜鎏金精巧饰品的祭祀场,人们是基于怎样的观念来送葬王族死者的灵魂的?这很难从所遗留下来的造型物或美术品中得知事实真相。绳纹时代以来,土著的咒术信仰和新移植的大陆道教思想以及萨满教之间不断融合,这不言而喻,但大陆美术所体现的意念只是被恣意地接受而已。然而,5世纪出土的铜镜中有种佛兽镜,其中佛像作为新的神加入了进来,在铜镜中取代了神仙。据《扶

[1] "佛教公传"为日语,指经过国家间正式交涉传播到日本的佛教。在这之前,也有由"渡来人"或"归化人"作为个人信仰将佛教带到日本的事例。
[2] "归化(人)"为日语,指古代移居日本的朝鲜半岛或中国内陆的移民,同"渡来人",这些人带去了先进的文化、技术和艺术,为日本政治、法律和文化的发展做出了很大的贡献。

桑略记》记载，继体天皇十六年（522）大唐汉人司马达等在大和国结草堂，安置本尊礼拜。古坟时代后期的538年（也有说是552年），百济圣明王赠送佛像和经论给钦明天皇，这是佛像以国家间交流的形式传到日本的最早记录。

❷ 庄严的佛教美术

这个时代从中国或经朝鲜半岛带到日本来的新美术，尤其是在王朝庇护下发展成熟的佛教美术占了大壁江山。那么，何谓佛教美术呢，一言以蔽之，就是"庄严"的艺术。

"庄严"一词是梵文 alamkāra 的汉译，原来的意思是"漂亮的装饰"。经典中所描述的佛土情景便是庄严。佛国里，佛身金光闪耀，如来、菩萨以及天人的衣服和饰品、众佛居住的宫殿，还有庭池、花卉、树木、地面等，所有一切都以金银或色彩绚丽的宝石装点且变幻自如。为了在眼前重现这种光景，所有建筑、雕刻、绘画、工艺浑然一体形成"装饰"的综合艺术，像是色彩缤纷的万花筒，这就是佛教美术的本质所在。但是，如今佛像的鎏金脱落，华盖、顶棚、柱子的颜色也已褪去，仅留下单一的佛像形象。

以往日本雕刻史的研究，效仿西洋美术的方法论，对所雕刻佛像的形式和样式进行了细致入微的分析，在年代推定以及其他方面取得了很大的成果。今后的工作就是要还原作为庄严艺术的佛教美术的原始形象和整体形象。当然，我下面要论述的佛像一开始就已是佛教美术的主体，这点毫无疑问。

❸ 佛像的影响

波及整个东亚文化和艺术的佛教美术，其宏大的潮流始于印度。

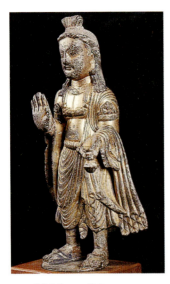

图1 菩萨立像 3~4世纪
藤井齐成会有邻馆藏

公元前4世纪（也有说是公元前5世纪），释迦牟尼去世后，佛教美术通过建造存放释迦牟尼遗骨（佛舍利）的佛塔为主发展而来。当初并没有制作佛像，佛像制作始于贵霜帝国时代的两个地方，即犍陀罗和马图拉。时间为1世纪前期至3世纪中期。以宛如涟漪的美丽弧线表现古典佛像的衣褶，其集大成为5世纪中期笈多王朝时代的马图拉。❶ 这些沿丝绸之路经西域或通过海路，直接传到了中国。

中国开始制作佛像是在东汉时，即1世纪。当时，佛寺叫浮屠祠，佛像叫金人。3～4世纪的《菩萨立像》（图1）是传承了犍陀罗系列的作品，6世纪的《如来立像》（图2）是继承了笈多王朝马图拉系列的作品。

3~6世纪的中国六朝时期，在各王朝的庇护下进行了大规模的石窟寺院建造。甘肃省炳灵寺可以看到西秦（5世纪前后）至唐代的历代造像。北魏建造了敦煌莫高窟、麦积山、云冈等大规模石窟寺院后，493年从大同迁都至洛阳，并在龙门和巩县开凿了石窟。534年北魏分裂成东魏、西魏后，石窟寺院的建造依然盛行，东魏开凿天龙山石窟，北齐继承东魏之后建造响堂山石窟，这些样式开唐代雕刻之先河。以上石窟寺院以及山东省的龙兴寺、四川省的万佛寺等，再加上因废佛没能留存至今的

❶ 宫治昭『インド美術史』（吉川弘文館，1981年）。

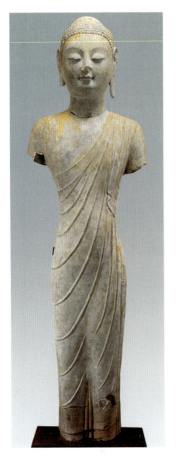

图2 如来立像 6世纪
山东省青州市龙兴寺遗址出土
青州市博物馆藏

许多木结构寺院,这些都显示出中国的佛教美术具备了不亚于印度的规模和内容。

6世纪前期,从北魏后期至东魏、西魏这段时期,佛教传到了新罗、百济、高句丽三国鼎立的朝鲜半岛。据说新罗是在528年正式接受佛教,当时佛教开始以佛寺、佛像、僧侣的完整形式普及到朝鲜半岛三国。不久,佛教同样地传到了日本。

从百济传来日本的佛像该是周身金黄灿烂的铜鎏金像。就此,钦明天皇问道:"佛相貌端严,全未曾有,可否礼拜?"(《日本书纪》)苏我氏不顾物部氏的反对,正式接受了佛像,即所谓的"佛神",佛成了神之一种。❷

❹ 飞鸟寺与法隆寺的建造

588年,百济向日本派出了六位僧侣、两位造寺工匠、一位镙盘博士❸、四位瓦博士、一位画工,开始了日本最初佛教寺院的建造。推古十七年(609)举行了本尊开眼供养,之前来日的高句丽僧侣慧慈参加了开眼供养仪式。飞鸟寺的伽蓝配置不像百济风格的四天王寺式(参阅图3伽蓝配置图)——塔和金堂直线排列,而是三金堂围绕一塔的高句丽式,然瓦顶等形式却是百济式的。飞鸟寺的本尊(图4)为飞鸟

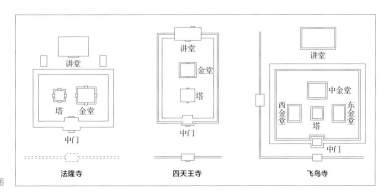

图3 伽蓝配置图

❷ 大野晋『日本人の神』(新潮文庫,2001年),
上田正昭「神と仏の習合」,周刊朝日百科
『日本の歴史42 仏教受容と渡来文化』(2003年)。

❸ "镙盘"一词意思不详,有人说是指佛塔的相轮。"博士"是匠艺优秀之工匠的称号。

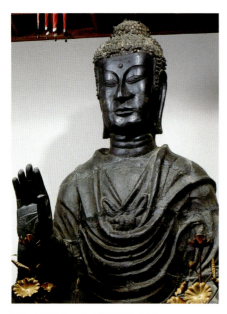

图4　止利佛师　飞鸟大佛（释迦如来像）
609年　飞鸟寺（安居院）

大佛，1196年遭大火损毁，惨不忍睹，现在的佛像仅眼睛周围和部分手指为原物。杏仁大眼是止利派的特征。据说止利派祖师叫鞍作止利（止利佛师），传为渡来人司马达等之孙，同时也是后述法隆寺《释迦三尊像》的制作者。《日本书纪》称飞鸟寺的本尊也出自鞍作止利之手。

法隆寺被誉为世界上最古的木建筑，根据其金堂安置的药师如来坐像铭的介绍，建造于推古十五年（607），《日本书纪》记载天智九年（670）毁于火烧。另据1939年的考古发掘考证，古时称为若草伽蓝的寺院遗址为其原址。重建法隆寺意在复古失去的样式，先是重建了金堂（有7世纪70年代说、7世纪90年代说诸多说法），接着重建了塔，塔内的塑像等为711年制作。重建法隆寺的建筑样式让人想起云冈石窟上残留着的浮雕，在原封不动采用六朝木结构寺院建筑样式的同时，融入了新的隋唐建筑元素。

❺ 大规模土木工程与道教石造物

如前所述，绳纹时代的木结构建筑规模巨大，超过以往的想象。在此发展进程中，出现了弥生时代的高床式宫殿。古坟时代的仁德天皇陵，花费了庞大的人工和时间，让人联想起金字塔的建造。

❶ 福山敏男「古代の出雲大社本殿」及「出雲大社の金輪造営図について」、平泉澄「雲に入る千木」（刊载于『出雲大社の本殿』出雲大社社務所，1958年）。川添登『民と神の住まい——大いなる古代日本』（光文社カッパブックス，1960年。講談社学術文庫，1979年），这些文献中都介绍了福山敏男的复原图。

出云大社现在的本殿是延享元年（1744）重建的，殿堂宏伟，高八丈（约24米），传说原来的本殿有十六丈之高，是现在的两倍。福山敏男1958年根据出云大社宫司家传承的古图等资料，复原了超高床式神殿❶（图5），高度为传说中的十六丈、附带长达一百多米的引桥（台阶）。这一复原实在过于新奇，令专家们将信将疑。然而在2000年，大社境内出土了推定为镰仓时代初期、由三根直径超1米的巨木组成的房柱根部，这一发现使得福山的学说顷刻间具有了现实的意义。它曾出现在平安时代中期编纂的儿童教科书《口游》中，诵咏其高度超越东大寺大佛殿，为日本之最。这样巨大的构造物究竟何时建成，至今还是个谜，或许能追溯到飞鸟和白凤时代。

根据《日本书纪》记载，齐明朝（655~661）曾在飞鸟地区大兴土木，最近相继发现的石造物遗址证实了这一点。酒船石遗址的铺石广场中央出土了龟形石、椭圆形石槽、涌水塔这一配套的祭祀装置，飞鸟京的遗址发现了大型苑池，石神遗址出土了水时钟。在水时钟的近旁，以前就出土过朴素而幽默的道祖神像和须弥山石。这里的苑池和喷水，与朝鲜半岛三国的王宫设施（如庆州雁鸭池遗址）相一致，这也说明道教思想与佛教同时影响过飞鸟时代的王室。不管怎么说，飞鸟寺、法隆寺、百济大寺等，能够如此轻而易举地掌握寺院这种新建筑物的建造技术，正是因为有了绳纹以来大兴土木所积累的经验。

❻ 飞鸟大佛以后的造像

继7世纪初的飞鸟大佛造像之后，以止利派为主的佛像制作十分活跃，法隆寺传有创建之初的诸尊佛像。

金堂的《释迦三尊像》（图6），据中尊的背光铭文记载，推古三十年（622），为祈愿圣德太子及皇妃病愈始造佛像，太子去世的翌年完成。传止利佛师制作的这尊

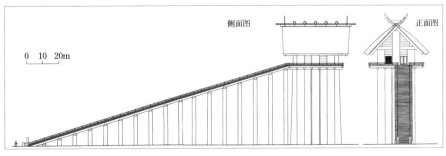

图5　古代出云大社本殿复原图　引自大林组项目团队编『よみがえる古代　大建設時代』

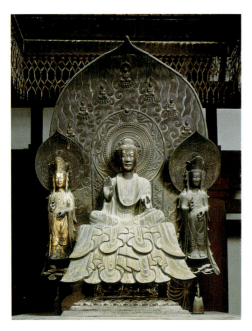

图6　止利佛师　释迦三尊像　623年　法隆寺金堂

佛像属一光三尊佛形式，在莲瓣形大背光的衬托下，中尊为坐像，左右配置两尊站立的侍像。中尊坐在方形双重坛座上，衣襟左右对称，长脸，杏仁眼，仰月唇。以前就有学者指出，若要在中国找同样的佛像的话，北魏龙门石窟宾阳中洞如来坐像和龙门古阳洞坐佛像的裳悬座[1]与之相同。而誉之古朴微笑（archaic smile）的嘴唇和杏仁眼，又与龙兴寺出土的《如来立像》（6世纪）在类型上有相似之处。

这些佛像的共性是正面直观、左右对称，是一种古朴的制作风格。相比之下，法隆寺像的这一特点就体现得更为明显，衣褶形式等也更加抽象化和纹饰化，整体表现出浮雕般的朴素。尽管如此，从这尊佛像可以看出，它以严格的制作规范造就佛像整体的和谐，成为象征圣德太子信仰的佛像。

大宝藏院的《释迦三尊像》缺右侍像，据其背光铭文记载是推古三十六年（628）为苏我大臣而建造的。这尊佛像与金堂像相比，身体和衣着造型更加柔和，估计也是出自止利派佛工之手。

[1] 分别收于『高村光太郎選集』（春秋社版），第五卷（1968年）、第六卷（1970年）。

❼ 救世观音像异样的"可怖相"

《观音菩萨立像》(救世观音)(图7、图8)是飞鸟佛像中最令人费解的作品。立像为樟树一木雕,佛像全身高180厘米,表面贴金箔,两手持宝珠,推测为7世纪前期作品。在明治十七年(1884)芬诺洛萨对外公开前,一直被当成秘佛[2]供养。雕刻有火焰纹和唐草纹[3]的精致背光、唐草纹和镂空雕的宝冠等,完好如初。

这尊佛像在奈良时代的《法隆寺东院资财账》中有记载:"上宫王(圣德太子)等身观世音菩萨木造一躯、贴金箔。"可以推测,这尊佛像同时还是太子的"御持物",跟圣德太子有着因缘关系。

梅原猛在所著《被隐藏的十字架——法隆寺论》(1972年)中大胆推论道:圣德太子逝世后,苏我入鹿杀害圣德太子之子三背大兄王子,是因为藤原镰足唆使苏我入鹿所为。证据之一是救世观音像那非同寻常的表情。对此,梅原猛饶有兴趣地引用了高村光太郎下面的一段话:

> (救世观音像)与普通的佛像不同,让人觉得有种虽逝犹活的感觉,飘逸着某种化身的气息。面部表情让人难以捉摸,鬼神般可恐可怖,交缠的双手像是在颤抖,纤细敏感。
>
> 正如人们所说,这尊佛像的整体姿态忠实地承袭了北魏的样式,不论是比例还是衣纹的褶皱,左右对称工整,抽象的形态大体遵循规矩,唯有头部南辕北辙。至于面孔,完全不见犍陀罗系统的样式,只是一个古朴又纯真的人立在那里,这是原始性写实形象及其样式。❶

(1) 佛像结跏趺坐的方形台座。
(2) 供奉在佛堂或佛龛中非公开的佛像。
(3) "唐草"即"蔓草",依蔓生植物状构成的图案,象征连绵不断。中国通称卷草纹,俗称番莲纹或西番莲。

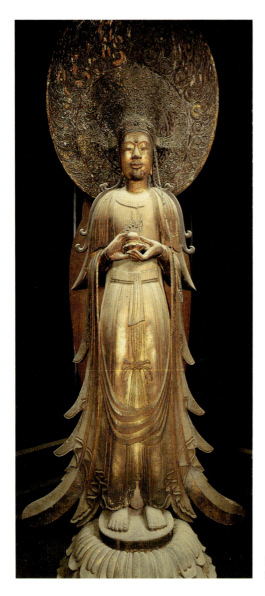

梅原猛将高村光太郎的这段话概括为:"人头装在了抽象化北魏样式的衣服上。"这是尊封存了圣德太子冤魂的造像——梅原猛以诗人雕刻家高村光太郎敏锐的直觉为依据提出的见解充满说服力。

救世观音的脸面上浮现的难以捉摸的不祥气氛,不曾在前面提到的龙兴寺遗址出土佛像中见过。从佛像独特的鱼鳍般相连的衣褶表现手法上可以想见它与朝鲜佛像的关系,但要在朝鲜佛像中找到这种脸相毕竟牵强。若执意要找有关联的表现手法的话,仅存于绳纹中期的土偶面相上。止利派佛师的祖先是归化人,难道在其体内也混有绳纹人咒术的血缘吗?

图7　观音菩萨立像(救世观音)
7世纪前期　法隆寺梦殿

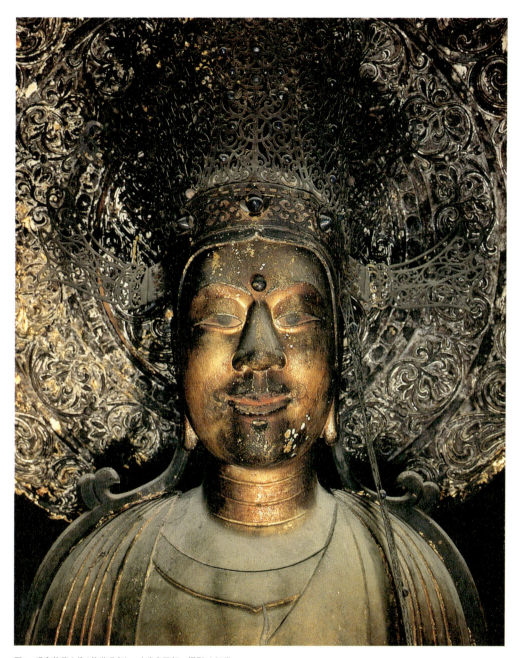

图8 观音菩萨立像（救世观音） 上半身局部 摄影/土门拳

第三章 飞鸟美术与白凤美术

❽ 百济观音及其他

与救世观音比肩的另一尊飞鸟佛像名作是安置在大宝藏院的《观音菩萨立像》(百济观音)(图9)。这尊像也是樟木制作的,像高210厘米,从明治年间所发现的宝冠中化佛⟨1⟩可以认定其为观音像。与救世观音不同,她小脸细腕,手指纤细,柔和的天衣表现出的节奏感,充溢着高雅的气质,微微扭动着向上伸展的圆柱状体态,让人感觉宛如一股静静上升的火焰。这尊像也早被指出跟南朝样式有关,有必要考虑其与麦积山、巩县石窟等东魏、西魏以及南朝之间的交流。❶ 姑且不论佛像的影响如何,在7世纪后期的东南亚佛像中,这两尊飞鸟像无论在造型方面还是宗教感情的表达方面,都显示出独特的存在感。

法隆寺金堂的《四天王立像》,在多闻天的背光背面见有"山口大口费"字样,据《日本书纪》白雉元年(650)记载,此佛匠曾制作过千佛像。四天王像的年代接近这个年代。制作四天王像,是为了赋予原为须弥山世界守护人的四天王

❶ 浅井和春「百済観音解説」『日本美術全集2 法隆寺から薬師寺へ』(講談社,1990年)。

⟨1⟩ 位于佛像头部等处的小佛像。

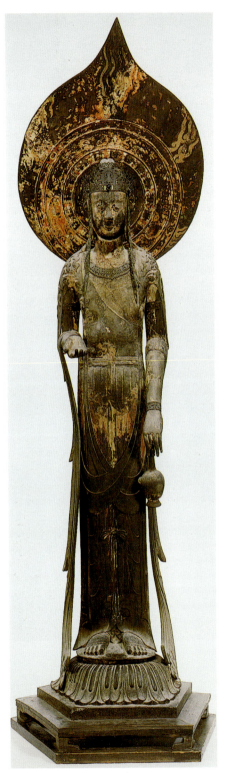

图9　观音菩萨立像(百济观音)
7世纪中期　法隆寺

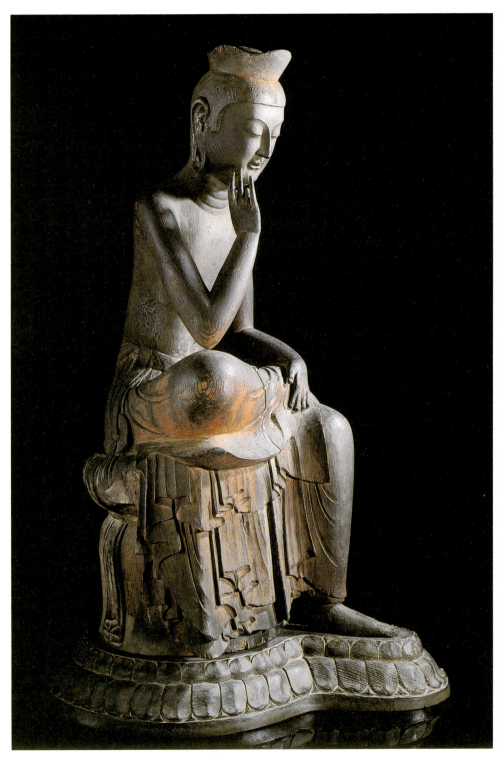

图10 弥勒菩萨半跏像(宝冠弥勒) 7世纪前期 广隆寺

第三章 飞鸟美术与白凤美术　　45

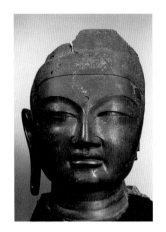

图11　佛头（原东金堂本尊）685年 兴福寺

"国家守护人"的职责。四天王像也同百济观音一样，深受中国南北朝末期雕刻的影响，用四方木材制作的躯体表现僵硬，而脚踏恶鬼的表现形式又很奇特，两者相辅相成，赋予了四天王像古朴的性格。

俗称宝冠弥勒的广隆寺《弥勒菩萨半跏像》（图10）使用赤松，这在日本佛像中没有先例，而相似的弥勒坐像则能在韩国中央博物馆找到。因此，可以说这是尊新罗佛，推定为推古三十一年（623）新罗所赠。现在因表层的木屑漆（参阅P59 注❷）脱落而瘦身，据说若修复的话，其容貌会更接近韩国像。即使就现状而言，弥勒像冥想的表情充满慈爱，手指尖极富细腻的感觉。

❾ 童颜信仰——白凤佛的世界

如前所述，"白凤"是指以645年大化改新为契机，大和王权按照律令制度，朝着建立中央集权制国家起步至710年迁都平城的这段时间。这个词通常作为文化史用语使用，但其原为美术史用语。美术史上白凤时代的划分法说法不一，❶本书依据的是645~710年这种文化史上的划分标准。

"白凤"这一用语音形俱美，余韵犹存，与当时佛像的形象相得益彰。兴福寺的佛头（图11）为其代表作。佛头原为山田寺讲堂的本尊，于天武七年（678）至天武十四年（685）间铸造。山田寺是为已灭亡的苏我氏祈求冥福而建立的。镰仓时代，兴福寺的僧侣抢得此佛像作为东金堂的本尊。人们都以为1411年遭遇大火的佛像已损

❶ 天智二年（663），白村江战役中，大和、百济联军败给新罗、唐朝联军，百济灭亡。有观点据此寻找雕刻样式变化的原因，将662年以前看成飞鸟前期，其以后称为飞鸟后期（水野敬三郎监修『カラー版日本仏像史』，美術出版社，2001年，第20页）。

毁，不想昭和十二年（1937），在现今本尊的坛座下奇迹般地发现了佛头。因为火灾，佛面的左半边变形，失去了左耳，但其右半边仍然保持着原样。佛的面容像是个眉目清秀的青年，用"阳光"一词来形容再妥帖不过了。其中寄托着当时的领导者们朝气蓬勃的热情——完善律令体制，为建设新国家而奋斗。

这个时期的佛像制作偏好童颜童姿，或爱好眉眼间透出稚气的脸庞，或喜欢幼儿的身材。法隆寺大宝藏院的《六观音》，即六体菩萨立像（图12），以及金堂《释迦三尊像》华盖上所装饰的奏乐天人像、金龙寺的《菩萨立像》等为其典型代表，这些佛像都是由重建因670年大火所毁伽蓝时所设工坊的佛匠制作的。兴福寺的佛头与这些纯粹的童颜童姿像相比，更具成熟青年的容貌，但在娇嫩水灵和朝气蓬勃这点上，又归于同类。充满少女清纯气质的鹤林寺（兵库县）的《圣观音菩萨像》、深大寺（东京都）的《释迦如来像》也都属于这类阳光的白凤佛。另外，法隆寺大宝藏院的《观音菩萨立像》（图13），即做噩梦时祈祷此像会让噩梦变好梦的"梦违观音"，也是魅力白凤佛的代表作。

衣褶上体现美丽弧线的白凤青铜像样式，跟笈多佛❷的谱系有关，这可以在前述的兴隆寺出土佛像中找到其由来。笈多佛丰满美丽的肉身造型，在南北朝后期传到中国，拉开了隋唐佛像新样式的序幕。白凤佛的童颜童姿类型也能够在中国和朝鲜同时代佛中找到。记有北周天和元年（566）铭文的菩萨立像（东京书道博物馆）以及庆州博物馆藏庆州南山三花岭出土的弥勒三尊佛等就是其实例。

然而，白凤人为何如此敬爱寄托在佛像身上的幼童相貌呢？其理由不得而知。在祇园祭之类的传统祭祀活动中，有让儿童充当神的使者或代言人的习俗，两者或许有关。正像毛利久所指出的，童颜美的谱系或许可以追溯到人物埴轮的"纯真无邪"的表情。❸

法隆寺大宝藏院的"橘夫人念持佛厨子"，高269厘米，大小同"玉虫厨子"⑴。传为光明皇后的母亲橘夫人的护身佛，本尊是铜鎏金阿弥陀三尊，凸显白

❷ 笈多王朝是4~6世纪中期古印度的王朝名。在长达四百年的黄金期里，马图拉地区制作的精美佛像达到了笈多王朝佛教美术的顶峰。

❸ 毛利久『仏像東漸——朝鮮と日本の古代彫刻』（法蔵選書20，法蔵館，1983年），第123页。

⑴ 玉虫即吉丁虫、厨子意佛龛，"玉虫厨子"即表面以吉丁虫翅膀作为装饰的宫殿式佛龛，而"橘夫人念持佛厨子"为盒式佛龛。

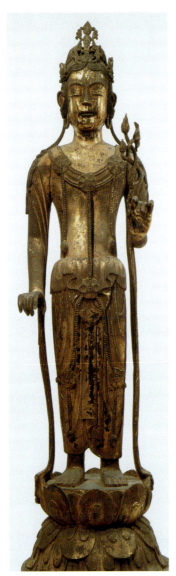 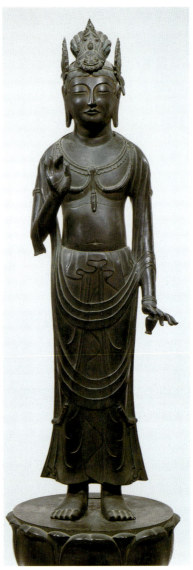

图12 观音菩萨立像（六观音之一）
7世纪后期　法隆寺

图13 观音菩萨立像（梦违观音）
7世纪末~8世纪初　法隆寺

图14　橘夫人念持佛厨子　莲池　7~8世纪初　法隆寺

凤佛的典型美。三尊的后屏施有精美的莲华化生纹饰的浮雕,体现了当时贵族们憧憬净土往生的形象。三尊的脚踏处,莲池涟漪设计得惟妙惟肖(图14)。佛龛须弥座白底上彩绘着菩萨和比丘。

中宫寺的《菩萨半跏像》也是古来有名的木雕像。她同广隆寺宝冠弥勒一样属于飞鸟佛的谱系,但肉身和衣饰以及脸部表现,更趋柔和自然,是飞鸟、白凤时代结束时的木雕佛作品。

❿ 塑像的出现

干漆像[(1)]、塑像❶作为佛像制作新技法出现在7世纪中期以降。大安寺的《丈六❷释迦如来像》(668)现已不存,但有记载称其为最初的干漆像。当麻寺金堂的弥勒坐像(7世纪后期)是现存塑像大作的最早作品,从其无颈脖、矮胖、块状躯体

❶　干漆像、塑像参阅 P59注 ❷。
❷　立像的高度一丈六尺(约4.8米——与当下换算制不同,译者注),是佛像的身高。

(1)　即夹纻像,起源于唐朝。在日本盛行于奈良时代,制作方法有脱干漆即脱活干漆和木芯干漆两种。

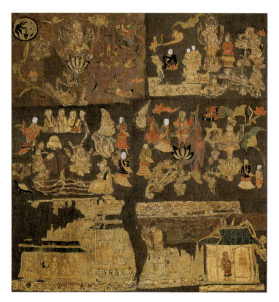

图15 天寿国绣帐 622年 中宫寺

的特征，不禁将其与接受隋朝雕刻样式的新罗风格进行比较（比如军威石窟的阿弥陀三尊像）。该寺的四天王像是脱干漆像，异国容貌中留有唐风的余韵。干漆像和塑像流行于接下来的奈良时代。

⓫ 飞鸟、白凤时代的绘画、工艺

588年，为了建造飞鸟寺，百济派来了画匠。610年由高句丽僧昙征传入了纸、墨和颜料。604年，授予黄文画师、山背画师等四个画师群体姓氏……这些官方记录说明，在朝鲜王室的帮助下，绘画制作所需的人才、素材、组织机构等一应俱全。从飞鸟、白凤到天平，佛教主题绘画（佛画）的制作也十分活跃。与此同时，绣佛这种佛像刺绣的制作也非常盛行，或许因为刺绣是挂在墙上的大画面作品，比绘画更适合保存。

中宫寺的《天寿国绣帐》（图15、图16）是为了给622年去世的圣德太子祈祷冥福，由妃子橘大郎女发愿制作的。先由渡来画家绘制好圣德太子往生天寿国情景的底图再进行刺绣，现仅存六块残片。两只乌龟身上各写有四个字，《上宫圣德法王帝说》❶记录了四百字的全文，根据此文得知原来有百只龟，想必画面应该相当大。据说1275年修复的部分较多，而现在磨损厉害的反而是修复后的部分。

法隆寺大宝藏院的"玉虫厨子"（图17）的制作年代推定为7世纪中期，是一种

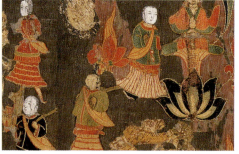

图16 天寿国绣帐（局部）

在须弥座上放置宫殿形式的佛龛，高度227厘米。镂空的金属件下镶嵌吉丁虫翅膀作为装饰。宫殿部分的正门上绘有二天王像和四菩萨像，背面绘有《灵鹫山说法图》。门壁内面贴着铜板敲打出来的千佛坐像。据说现在的菩萨立像并非当初的本尊，当初的本尊应该是释迦佛。须弥座前后两面绘有《舍利供养图》和《须弥山图》，左右两面绘有述说释迦前生善根《本生谭》中的"舍身饲虎"和"施生闻偈"（图18）。本生谭的两图采用了"异时同图"❷的手法。色彩方面，采用了密陀绘的油绘(1)和漆绘(2)并用的手法。现在这些画整体呈黑灰色，但在当时色彩鲜艳夺目，朱红、黄、蓝绿、黑与金属件的

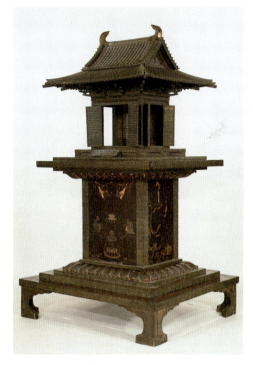

图17　玉虫厨子　7世纪中期　法隆寺

金色和吉丁虫翅膀的金绿交相辉映，跟橘夫人的护身佛一样，凸显华丽之"装饰"。

　　昭和四十七年（1972）发现并成为当时话题的高松冢古坟壁画（图19），与1998年发现的龟虎古坟一样，时处古坟历史的最后阶段，是飞鸟地区出现的一种新的壁画形式。即先在圆坟石室的石材（高113厘米）面上涂抹灰浆，再于半干状态下绘画的技法，类似所谓的湿壁画(3)。画的题材为青龙、白虎、朱雀（缺失）、玄武，四神绘于四方中心位置，左右各绘有男女群像、日轮和月轮，顶棚上布满星宿。

❶　收于『群书类从』，『画说』41号。
❷　将短时间里人物的动作和事情发生的经过，如动画片片段那样表现在同一背景中的描述手法。这在《信贵山缘起绘卷》等12世纪的绘卷上也使用得十分出色。

(1)　在植物性油中拌入颜料后，为促使其干燥加入密陀僧（一氧化铅）。
(2)　在漆中拌入颜料，制成色漆绘画。
(3)　fresco，意大利语原意为"新鲜的"，即在没干透的灰浆墙上用水彩作画的壁画技法及其作品。

图18　玉虫厨子须弥座绘画　施生闻偈图

图19　高松冢古坟壁画　西壁女子群像
奈良县明日香村
7世纪末~8世纪初　国家（文部科学省）保管

通过比对初唐末期永泰公主墓壁画（706年）、唐代服饰以及法隆寺金堂壁画等，基本确定高松冢古坟壁画的制作年代为白凤后期的7世纪末~8世纪初。画中男女气质高雅，面容线条娴熟练达，体现了前述记录中黄文画师等当时的画师们高超的绘画技能。白凤绘画的作品较少，这些绘画作为考察当时绘画状况的线索十分重要。然而，由于环境潮湿，出土后的高松冢古坟和龟虎古坟壁画的保存相当困难，这让有关方面大伤脑筋。

法隆寺金堂壁画是日本最早的绘画，但由于昭和二十四年（1949）大殿失火，仅留下内殿上壁的二十面飞天图，其余都被烧毁。壁画是7世纪后期重建法堂外殿墙上的十二面绘画，其中大壁四面（一、六、九、十号壁），绘有四方四佛图（释迦净土图、阿弥陀净土图、弥勒净土图、药师净土图）（图20）；还有小壁八面各绘有一尊

图20　阿弥陀净土图（烧毁前状态）　法隆寺金堂外殿第6号壁　7世纪末~8世纪初

菩萨像。金堂壁画极有可能是画坊画师共同制作的成果，其理由是，反复使用同样的底画、打样轮廓（用刀具或刮刀大致刻出轮廓）或使用透写纸❶等。不分粗细的铁线描手法也适宜用来临摹。

现存飞天图的线条柔和，画面亮丽，而复制或仿绘的无法与之相提并论。痛失大画面飞天图让人追悔莫及。飞天图案反映了7世纪前期至中期敦煌壁画所体现的初唐样式，是同时代东亚绘画的重要遗产。

飞鸟、白凤时代的金属工艺品技术也同雕刻一样，已接近中国和朝鲜的高水平。前面提及的藤木古坟出土的铜鎏金宝冠是6世纪后期的作品，而救世观音的镂空雕宝冠更为精巧。传入法隆寺的铜鎏金灌顶幡（东京国立博物馆）全长5米有余，是7世纪后期金属工艺品之大作。

❶　描摹底画线后临摹在画纸上的纸。

第四章 奈良时代的美术（天平美术）——盛行唐国际化样式

❶ 平城迁都与唐文化的影响

694年，持统天皇在飞鸟京北面建藤原京并迁都于此；701年，文武天皇制定《大宝律令》。这些都是继承了天武天皇的遗志，模仿唐朝长安建立都城制京城，完善律令国家的体制。710年，元明天皇迁都平城京，最终完成了先皇的遗志。之后直至794年迁都平安，在强大的王权统治下，效仿唐朝法律、学问、艺术、宗教等制度，天平美术绽放出了绚丽的花朵。

如第三章所述，飞鸟、白凤期的佛像制作，既有以朝鲜半岛三国（676年以降为统一的新罗王朝）为媒介引进的中国佛样式，也有直接受中国影响的佛像，形态复杂多样。进入天平时期以后，遣唐使的人数最多时超过五百人，堪称大团队；唐朝佛像的新样式和技法也及时且直接地进入日本。可以说这种情况不仅局限于佛像，而且涉及整个佛教美术、佛教思想领域。在唐侨居十七年、718年回国的僧人道慈，带回了《华严经》新译（《八十华严》）和《金光明最胜王经》新译，促进了"镇护国家"（以佛教守护国家的平安）的发展。僧人玄昉也在唐侨居十七年后，携经典五千余卷和佛像回国，弘法兴福寺，深得皇室信赖。中国高僧鉴真于754年来日，创立唐招提寺，传授戒律。这些僧侣都对天平佛教美术产生了很大的影响。

当时的唐朝正值则天武后治世（690～705年），国家迎来盛世，并以国际色彩丰富的文化而引以为豪。从印度及中亚传来的装饰美术开始流行起来，或作为佛世界之庄严，或用来装点宫廷生活，并与传统美术互相融合。丰饶的装饰世界，虽为之后的文人和士大夫所蔑视，但在悠久的中国美术历史中，仅这个时代例外地成为主流。❶ 经历装饰美术这波浪潮洗礼的天平美术也崇尚佛世界之庄严，也用来装饰皇宫和贵族宅邸，使之成为华丽的综合艺术。而且，开办了大规模的官营作坊，为建造寺院和宫殿动员了庞大的人力。

唐王朝的时期划分

初唐	618~684
盛唐	684~756（安禄山之乱）
中唐	756~829（也有归在晚唐的学说）
晚唐	829~907

❶ 若目睹过敦煌石窟，尤其是北魏、西魏时代殿内庄严的造型，就可得知唐朝的装饰主义早在南北朝时期就已出现。

❷ 造寺与造像

大规模的寺院建设与造寺司

继白凤期之后，繁荣的寺院建设成为天平美术强大的推动力。为了"保佑国家"这个大目标，平城京以及全国各地建造的寺院数量，可以说是空前绝后。登峰造极的是东大寺大佛殿的建造。大规模的寺院建设是按天皇勅命进行的，为此，还临时增设造寺司，下设造佛所、木工所、造瓦所、铸所、绘所等，雇用各种工匠分担具体工作。

寺院建设的共同目标就是庄严的造型，这里集结着建筑、雕刻、工艺、绘画及其他各种技艺，是一次千载难逢的机会。

在建设平城京时，许多寺院从藤原京搬迁到这里。作为律令制国家的两大宫寺——大安寺和药师寺都搬迁到了平城京。然而，大安寺的伽蓝和本尊佛释迦丈六像都遭大火烧毁，如今荡然无存。

药师寺东塔与铜鎏金佛

681年，天武天皇为了祈祷皇后（后来的持统天皇）病体康复，开始在藤原京建造药师寺，697年完成了伽蓝工程。迁至平城京后，几遭火灾，现存的当时的遗构仅东塔而已（图1）。东塔为三层屋顶，各层增设外檐，整体优美匀称。根据平安末期的《扶桑略记》记载，这座著名佛塔建于天平二年（730）。现在的金堂为1976年依据当初的样式复原的。

本尊丈六铜鎏金药师如来坐像（像高255厘

图1　药师寺东塔　730年

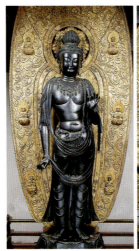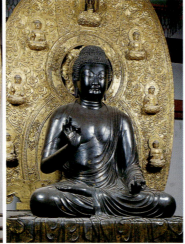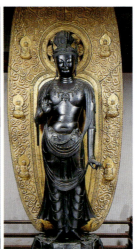

图2　药师三尊像　7世纪末~8世纪初　药师寺金堂

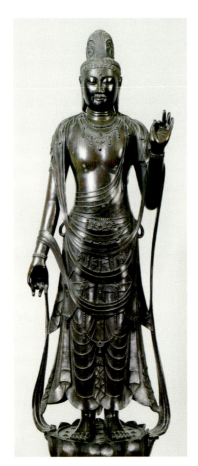

米)及其侍像日光、月光菩萨像组成的《药师三尊像》(图2)为当初的造像。至于三尊像,是从藤原京移迁来的还是后来重新制作的,两种说法相持不下,这与该寺东院堂的《圣观音菩萨立像》(图3)的样式和制作时期问题一起成为人们争论不休的话题。❶

《药师三尊像》原本全身金碧辉煌,如今鎏金脱落,显现出乌黑的光亮,如实地反映了唐朝美术的国际化特点:佛像身材圆润柔和,虽样式基于唐代新样式,但其渊源可追溯到笈多王朝;坛座上的浮雕中,奇妙的罗刹鬼源于印度,葡萄唐草纹来自西亚,四神取自中国。四

❶　下列实物可能有助于确定上述造像的制作年代:(a)639年铭文(初唐),石造坐像(藤井齐成会有邻馆);(b)706年铭文(盛唐),石造观音立像(宾夕法尼亚大学美术馆);(c)703年左右(盛唐),石造十一面观音立像(西安宝庆寺传入旧物,永青文库)。药师寺三尊像和圣观音菩萨立像可以分别比照(a)和(b)(c)。

图3　圣观音菩萨立像
7世纪末~8世纪初　药师寺东院堂

神也是律令制国家权威的象征。

京都府山城的蟹满寺《释迦如来坐像》大小同金堂药师如来，乌黑光亮，威严庄重；其制作时期或同《药师三尊像》或较之稍晚。此尊佛像的脸面略似蟹，这或许跟寺院的传说有关，据说一位曾救过蟹命的少女遭蛇求婚，不得解脱时，突然许多蟹出来解救了少女。

❸ 塑像、干漆像的流行

如第三章所述，盛唐造佛中流行的塑像和干漆像，❷7世纪中期波及日本。在8世纪前期的造佛中，塑像和干漆像愈发普及，甚至压倒原来的木雕像，在这一时代造像技法中占主导地位。

法隆寺五重塔底层的塑像群

五重塔的塑像群制作于迁都平城翌年的和铜四年（711）。在黏土堆成的山岳四面开掘洞窟状空间，戏剧性地表现佛典说教中的诸种场面。北面表现涅槃的场面，悲伤哭泣着的僧侣的动作和表情给人深刻印象，阿修罗的姿态跟兴福寺像有关（图4、图5）。东面正在问答的维摩和文殊，形象威严。在中国称为塑壁的佛塔底层的塑像群为其原型，九十尊塑像具有凡人般明快而丰富的感情，从中似乎可以看出在接受唐代美术的洗礼后，埴轮的朴素表现力更具有写实性深度，同时也反映出率真歌咏喜怒哀乐之万叶人的心情。

兴福寺的干漆像

兴福寺是藤原氏的宗庙，其前身是创建于669年的山阶寺，迁至平城京后改名为兴福寺。天平六年（734），光明皇后为了悼念其亡母，建造了西金堂。八部众、十

❷ 塑像的"塑"指黏土，塑像即为用黏土造型的技法。奈良时代称"摄""埝"。基本工序为：①在木芯上绑绕草绳；②用粗糙的泥土和中粗的泥土堆出大致的形状；③覆盖细土作为表层土（最终工序的土）以塑造细部。手腕和手指的芯材使用铜线。

干漆像是在木胎或泥胎上，用漆将麻布反复涂粘成形的手法，在中国称为夹纻，或许就始于中国。奈良时代称其为"即""㩾"。制作方法分脱干漆（脱活干漆）和木芯干漆两种：脱干漆即先用黏土和木芯制成大致的形状后，用漆将麻布反复粘贴，待干后割开麻布，取出内部泥胎，只留下漆空的造型。为使形状不变，另在其内部放入新木芯，缝合麻布，再用木屎漆（在漆中放入细小的植物纤维，例如经捣碎或碾碎后的杉树或扁柏叶的糊状物。在制作干漆像时，也用于反复粘贴麻布后的表面整形，还用于木雕的表面整形）做表面造型，接着在表面涂黑漆、贴金箔或上色彩完成制作。木芯干漆是在脱干漆之后问世的技法，即在木芯粘贴麻布后用木屎漆成形。木芯的结构根据造像形状不一。

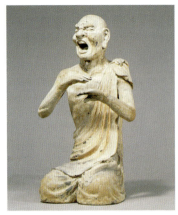
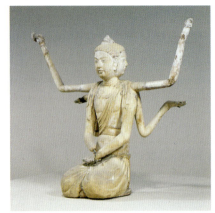

图4　塔本塑像　侍者（北面27号）
711年　法隆寺五重塔

图5　塔本塑像　阿修罗（北面6号）
711年　法隆寺五重塔

八弟子像为这个时代的作品，都是以杰出的脱干漆手法制作的造像，原来安置在本尊《丈六释迦如来像》周围，组成释迦净土群像。群像前有718年归国遣唐使带回的华原磬（仪式用的乐器），留学僧道慈指导群像的组成，直属光明皇后的皇后宫职负责营造。八部众指皈依佛祖循守佛法的八种异类（印度古神、超人），有阿修罗、迦楼罗等人，他们同十大弟子一样，都是佛师将军万福的作品。阿修罗像（图6）本该是异相的造像，但跟多数的十大弟子一样表现出少年的面容，忧伤中富有朝气。这种表情正好说明，在白凤佛中所见的宫廷（或许是女性贵族）对童颜的喜好以更深的精神内涵为天平佛像所继承。

东大寺法华堂（三月堂）的塑像和干漆像

法华寺在奈良时代称羂索堂，是东大寺前身金钟寺❶的主要堂宇。现在的建筑由奈良时代的正殿和镰仓时代重建的拜殿组成，正殿的佛坛上有本尊《不空羂索

❶ 东大寺和法华堂与其前身金钟寺和光明寺之间的关系，以及现存的诸像的由来、作为规范的经典等诸多问题，至今学界都有争论。参阅浅井和春「法華堂本尊不空羂索観音像の成立」『日本美術全集4　東大寺と平城京』（講談社，1990年）、松浦正昭「法華堂天平美術新論」『南都仏教』82号（2002年12月）等。

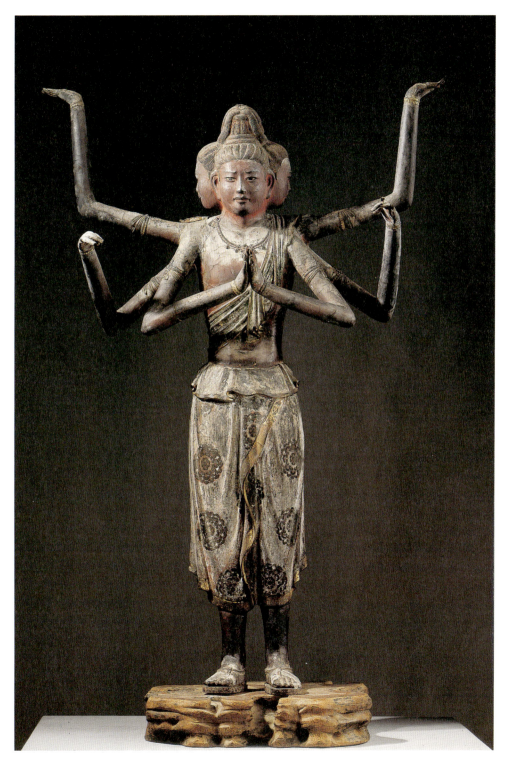

图6 阿修罗(八部众立像之一) 734年 兴福寺

第四章 奈良时代的美术(天平美术)

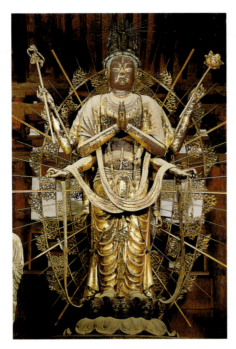

图7　不空罥索观音立像　8世纪中期　东大寺法华堂

观音立像》（图7），周围安置执金刚神、日光和月光菩萨、吉祥天和辨财天的塑像群以及梵天、帝释天、四天王、金刚力士的干漆像群。其中，不空罥索观音等六尊是高度超过3米的巨像。关于诸像的图像由来和制作时期等，众说纷纭，大约是8世纪中期之作。虽说脱干漆像重量轻，技术上优于塑像，为当时最新的制作技法，但《四天王立像》等的形姿却给人生硬的感觉。新药师寺的《十二神将立像》同样存在这个问题。

而其中的《不空罥索观音立像》，虽三眼八臂的异相影响后来的密教像，但匀称的体态和充满威严的容貌，与头顶上保持原样的银质镂空雕宝冠相辅相成，不愧为天平时代干漆像的最杰出之作。国中连公麻吕❶，这位当时在宫廷负责造佛的佛师，不知是否直接指导了这尊佛像的制作。另一方面，塑像更能自然地表现出肉体的圆润感。日光像和月光像将这点发挥得淋漓尽致，表现出杰出的写实性。戒坛院的四天王像也为同类的塑像，据说是在江户时代从某座殿堂里搬来的，此尊像以更为轻盈的肢体表现和丰富的精神内涵证明了天平塑像的圆满完结。

值得注意的是，《不空罥索观音立像》原来是全身金色，光辉闪耀，其他诸像或如前述的敦煌石窟像，或如后述的正仓院"香印坐"（参阅本章图21）施有鲜艳的缫䌷彩色⁽¹⁾。作为秘佛安置在佛龛里的塑像金刚神像，其色彩相对保存得较好。

❶ 国中连公麻吕（？～774），百济归化人之孙。因东大寺大佛造像时发挥巧思而升任造东大佛寺次官，761年被授予"从四位下"职位。但不同于普通的官吏，他是以自身技术获得此职位的，人称"大佛师"。专攻文艺复兴美术史的田中英道称他为"天平的米开朗基罗"，留下的作品有法华堂《不空罥索观音立像》、三月堂的主要雕刻佛像、新药师寺的《十二神将立像》以及唐招提寺的《鉴真和尚坐像》。参阅田中英道『日本美术全史』（讲谈社，1995年）及其他著作。对此，其他专家也有反驳意见：根立研介「国中连公麻吕考」『正仓院文書研究8』（2002年）、浅井和春『日本の美術456　天平の彫刻』（至文堂，2004年）等。

❷ 香取忠彦、穗积和夫『日本人はどのように建造物をつくってきたか2　奈良の大仏——世界最大の鋳造仏』（草思社，1981年）。

❸ 645年建造的新罗皇龙寺九重塔为木结构，高度二百二十五尺（68.2米）。但东大寺七重塔更高。如此高塔遇地震而不倒，是因为塔中心柱的缘故（上田笃编『五重塔はなぜ倒れないか』[新潮選書，1996年]）。

❹ 东大寺大佛的铸造

奈良王朝，在《万叶集》中有"青丹良"的美誉，但是实际情况绝非如此平安。有两件事让724年即位的圣武天皇和光明皇后深感烦恼：一是来自大陆的传染病，二是发生在740年的藤原广嗣叛乱。其后的五年间，天皇出走平城京，宫都彷徨于恭仁京、紫香乐宫、难波宫之间。天平十五年（743），圣武天皇按照《华严经》之理想，发愿铸造保佑国家的卢舍那大佛像，工程由金光明寺造佛所（后发展为造东大寺司）负责。❷ 国中连公麻吕是百济归化人之孙，由他负责设计并任总监督（大佛师）。天平十九年九月开始的这项拼国运的事业克服重重困难，终于在755年完成了大佛的建造。大佛的像高五丈三尺五寸（约16米），这与北魏云冈的五尊大佛坐像和初唐675年的龙门奉先寺大佛几乎同高，后者是则天武后助脂粉钱建造的。这或许是促成东大寺铸造大佛的重要原因吧。顺便提一下，现在的佛像是江户时代重铸的，高15米。大佛殿建造之初的高度是47米，通面阔88米。现在的大佛殿高度虽与原来相同，但宽度窄了三成半。大佛殿的东西侧曾耸立高达三十三丈（约100米）的七重塔，其高度是现在的法隆寺五重塔（31.5米）的三倍多。❸ 根据记载，殿内原来有10米高的四天王塑像。大佛完工前，于天平胜宝四年（752）四月九日，在部分鎏金的状态下进行了隆重的开光仪式。开光僧侣中还有印度僧人，并演奏伎乐，是国际色彩浓重的"装饰"庆典。

1180年，平重衡放火烧毁了大佛殿，大佛现仅残留莲华座上雕刻的莲华藏世界图的一部分，其中细雕的卢舍那佛身姿（图8）与12世纪的《信贵山缘起绘卷》所描绘的完全一致，让人追忆其模仿盛唐样式的壮丽形象。

(1) 上色时不使用晕色手法，而是将同一谱系的颜色从淡（明亮）到浓（灰暗）分段表示浓淡的装饰技法。

图8 卢舍那佛坛座莲瓣线刻画
莲华藏世界图（局部） 8世纪 东大寺

❺ 唐招提寺的新样式

754年,鉴真和尚先后花费十二年时间,第六次终于渡海成功来到日本,受到了热烈欢迎。他给圣武上皇等人讲授戒律,于759年创立了唐招提寺。鉴真和尚来日本时,同行带来了工匠,将唐朝佛教美术的新动向传递到了日本。

唐招提寺的伽蓝是763年鉴真和尚圆寂后由其弟子完成的。其中的金堂是唯一保留下来的天平金堂建筑。本尊《卢舍那佛坐像》(图9)为脱干漆大像,是根据鉴真所重视的《梵网经》(《华严经》菩萨戒的升级版)制作的,佛像强调头部,躯体挺拔,出自厚重的中唐样式。表现量感的木芯干漆技法也在唐招提寺进行了新的尝试,《千手观音立像》《药师如来立像》都是木芯干漆像。本尊两胁的《梵天、帝释天立像》复活了飞鸟、白凤期使用过的木雕并用干漆的技法,其表面整形使用了木屎漆。千手观音像,此外加之稍早的大阪葛井寺的脱干漆《千手观音菩萨坐像》(图10),一起成为最早的千手观音像实例。安置在御影堂的脱干漆《鉴真和尚坐像》(图11)面朝西方打坐圆寂,鉴真的身姿犹如佛像,表达了佛师对所敬重高僧的思慕之情。

金堂背后的讲堂原为平城宫的朝集殿,虽被成功地改建成了佛殿,但作为平城宫唯一的遗构而受到重视。原来放置在此的立像和佛头群(现已搬移至新宝藏)深受瞩目,因为其影响到下个时

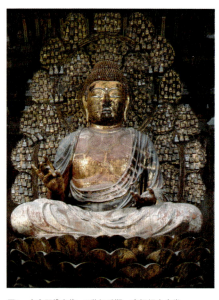

图9 卢舍那佛坐像 8世纪后期 唐招提寺金堂

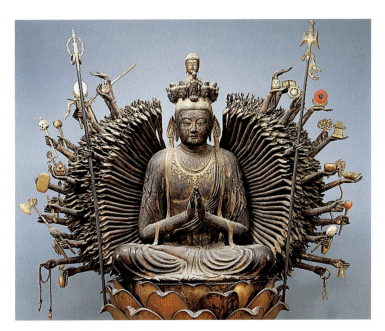

图10　千手观音菩萨坐像　8世纪　葛井寺

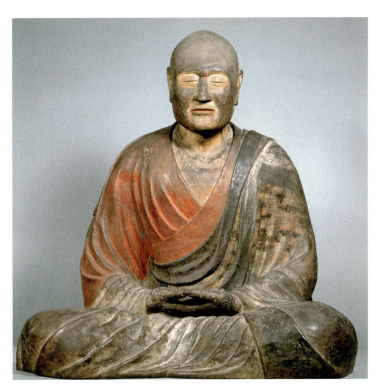

图11　鉴真和尚坐像　763年　唐招提寺御影堂

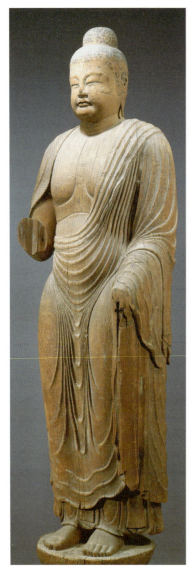 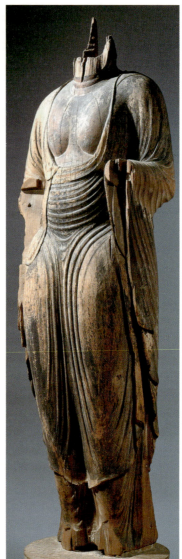

图12 传药师如来立像 8世纪后期 唐招提寺　图13 如来立像 9世纪后期 唐招提寺

代的贞观雕刻，即8世纪后期新木雕像的出现。而《传药师如来立像》（图12）、《传众宝王菩萨立像》等是在渡来工匠的指导下，采用日本特产的香榧木打造的，这些立像以森严的异国容貌和挺拔的躯体造型为特色。无首躯体的《如来立像》（图13），其涟漪般的美丽衣纹线已表现出翻波式的特征，不容忽视。《传众宝王菩萨立像》的衣纹雕刻犹如贴在身上的圆绳，让人想到唐代石雕的粗犷雕刻技法；而《十一面观音立像》注重细部的细腻雕刻手法，是受到了唐代檀像（参阅 P84注 ❸）的影响。关于唐招提寺的木雕群，留在下一章论述。

圣林寺的十一面观音像是为人熟知的8世纪后期木芯干漆像的杰作。在同一根扁柏木芯上涂抹厚厚的干漆，腹部收紧、腰部挺拔的躯体，眼皮肿胀得好像在冥想似的面容，这些都暗示着讲究均衡的天平佛样式正向充满活力的贞观佛过渡的动向。

❻ 大型绣佛与《过去现在因果经》

进入8世纪，随着律令制度的逐渐完善，官方设立了绘画制作部门——画工司，由画师四人、画工六十人组成。画工司以集体形式从事创作，不仅负责绘画，而且承担建筑和佛像的上色、绣佛等的染织底样、铜镜的图案设计等各种工作。

所谓绣佛是指五彩缤纷的刺绣佛画，以高度超二丈（约6米）的大型作品居多，绣佛同丈六铜鎏金佛一样，多数用为佛殿的本尊。《天寿国绣帐》是保留至今最早的作品。《释迦说法图绣帐》（奈良国立博物馆，高208厘米）是参照盛唐的绘画样式，于和铜年间（708～715）制作的。同时也制作有形似西洋壁毯的织锦挂毯大作。《织锦当麻曼荼罗》（当麻寺，400厘米×400厘米）为阿弥陀净土图，据说是贵族家千金遵循阿弥陀化身的教诲而编织的。据正仓院古文书记载，传东大寺阿弥陀堂曾有高为一丈六尺的阿弥陀净土变相，与当麻曼荼罗属于同类。东大寺大佛殿堂内左

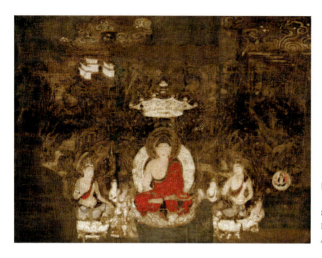

图14　释迦灵鹫山树下说法图（法华堂根本曼荼罗）
8世纪后期　波士顿美术馆藏
Photograph © 2005 Museum of Fine Arts,Boston

右，夹杂在两侧的四天王塑像中间，挂着比大佛还高大的观音菩萨织锦大曼荼罗，其壮观场面让人追忆。❶

另外，介绍一下奈良时代的绘画作品。纸本《圣德太子御影》（宫内厅），中央画太子，比较大，两个童子侍候在左右，比较小，采用细线条描绘。这种手法接近于传为唐代阎立本绘的《古帝王图》（波士顿美术馆）的初唐人物画法，手法与用擦笔表现衣服阴影的破墨法相通。而麻布质地的《吉祥天像》（药师寺）让人联想起中唐宫廷画师周昉所擅长的细腻佛画画法。被誉为法华堂根本曼荼罗的《释迦灵鹫山树下说法图》（图14）也是仿学8世纪后期唐佛画手法的作品。佛浓眉大眼，表情阳光，身体表现圆润有质感，有异于《吉祥天像》，传承了唐佛画别样的大方画风，弥足珍贵。背景的山岳描写也以神仙思想为基础，显示唐代山水画风之一斑而引人注目。

《绘因果经》（图15）讲述了释迦的前世善行与现世出家成道之关系，是以绘画的形式诠释《过去现在因果经》。奈良时代曾制作过数种八卷本，现醍醐寺、上品莲台寺、东京艺术大学等各保存一卷。镰仓时代也有过制作。形式上，上段部分为绘画，

图15　绘因果经　8世纪　醍醐寺

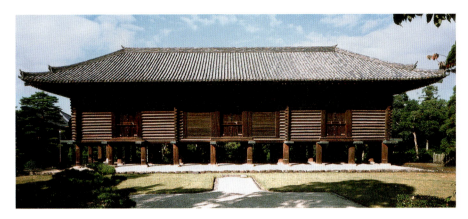

图16　正仓院的正仓　8世纪中期

下段部分书写经文。绘画手法古拙，传承初唐墓葬壁画画风；书法则有盛唐遗风，是8世纪中期画工司以中国的新旧手法为范本精心打造的绘卷画之鼻祖。

❼ 正仓院珍宝

天平胜宝八年（756），大佛铸造完成的第二年，圣武天皇走完了他五十六岁[(1)]的人生。光明皇后在圣武天皇七七忌日过后，将六百几十件先帝遗留下来的心爱物品捐献给了东大寺。正仓院保管这些文物的仓库高14.5米，南仓和北仓是两个校仓造仓库[(2)]，位于中间的中仓采用板壁密封，整座建筑为高床式建筑，堂堂正正，保存至今（图16）。

皇后捐献的文物都记录在《国家珍宝账》里。其中以武器、盔甲类居多，大部分虽在藤原仲麻吕之乱（764年）中被劫走，但先帝的遗物还是较好地保存了下来，收藏在北仓，成为正仓院珍宝的核心。大佛开光仪式上使用过的法具以及珍宝类计七百五十余件，被收纳在中仓，南仓多是铜镜、银器等金属工艺品。献给东大寺大佛

❶ 『カラー版日本美術史』（美術出版社，増補新装版，2003年），第47页（松浦正昭执笔）。

(1) 书中年龄以虚岁计算。
(2) 奈良时代盛行的仓库建筑形式，即不用柱子，而用三角形、圆形或四角形木材重叠成"井"字形作为墙壁的防潮仓库，相当于井干式建筑结构。

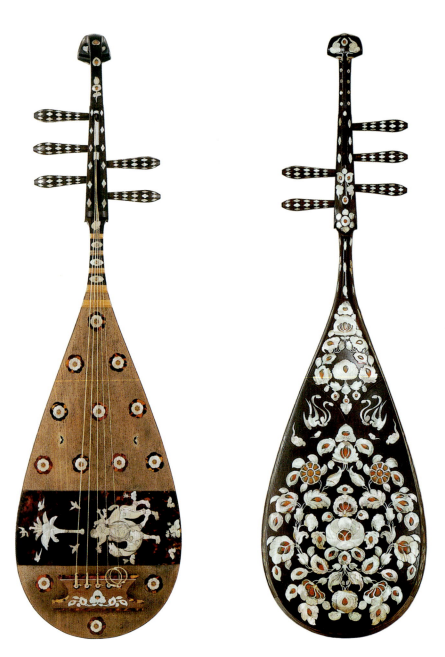

图17 螺钿紫檀五弦琵琶(正背两面) 8世纪 正仓院珍宝·正仓

的布施物品共计九百零二件,种类有药、佛具、文房用具、乐器、舞蹈用具、游戏用具、服饰品、玉器、日用装饰品(如屏风、铜镜)、宫中仪式用小道具、工具类、文书(如书法、写经等),应有尽有。8世纪的文物占多数,其中也包括5世纪、6世纪制作的舶来品。8世纪或更早以前的王族显贵们的各种各样的日用品,不是以埋葬品出土的形式,而是在地上照原样保存至今,这在世界上可谓绝无仅有。

正仓院珍宝中,以唐代的制品和模仿唐代的日本制品居多。韩国、西亚、中亚、东南亚的制品也夹杂其中。日本作坊的产品跟原产地的制品几乎难辨真伪,这显示了其高度的工艺技术和审美意识。作为当时世界文化中心的唐王朝宫廷美术的国际性和华丽多彩一直在此持续至今。染织和木工等有机物构成的制品也很多,这些传世品保存状态良好,弥足珍贵。明治工匠们巧妙的修复技术也起到了锦上添花的作用。

若要在诸多珍宝中任意选十来件的话,首先会选螺钿镶嵌的美丽乐器,即

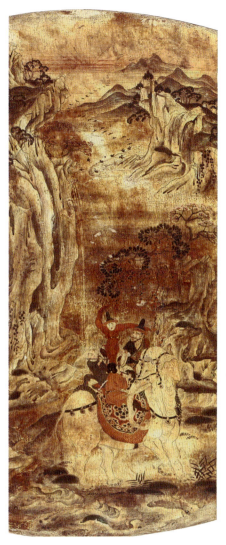

图18 骑象奏乐图(枫苏芳染螺钿槽琵琶捍拨)
8世纪 正仓院珍宝·正仓

第四章 奈良时代的美术(天平美术)

图20　密陀彩绘盒　8世纪
正仓院珍宝・正仓

北仓的"螺钿紫檀五弦琵琶"（图17）和"螺钿紫檀阮咸"。前者槽（背面）的宝相花纹似乎散发着馥郁的芳香，令人陶醉。后者以点对称的形式放置在圆槽的一对鹦鹉口衔璎珞，在缓慢旋转中闪烁着星光，使人联想起宋代曜变天目油滴盏。

所谓捍拨，是为了保护琵琶或阮咸的拨子的触及部分而贴上玳瑁或皮。前述的"五弦琵琶"的捍拨用象牙镶嵌胡人（波斯人）骑骆驼，洋溢着唐代美术的异国情调。同样反映他国情趣的是南仓的另一把琵琶，描绘有《骑象奏乐图》（枫苏芳染螺钿槽琵琶）（图18）。四个乐师骑在大象背上吹笛舞蹈是近景，断崖绝壁间溪谷的更远处斜阳西落，整幅图描绘得细致入微。虽为小品，反映的却是唐代山水画的特点，实例稀少，引人注目。这对于了解12世纪《信贵山缘起绘卷》中所体现的大和绘风景描写的起源，具有不可多得的参考意义。绘画手法如此高超的画师，究竟是中国人还是日本人，难以下定论。

漆面上粘贴金银等薄板用以装饰的平脱（日本改称平纹），其技法源于中国，唐朝前期曾十分流行。北仓的"金银平脱八角镜"是唐代制品，鸟的图纹呈点对称，设计细致入微。13世纪曾遭盗窃受损，现状为明治时代修复后的状态。正仓院的珍

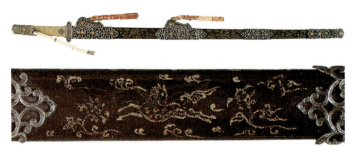

图19　金银钿庄唐大刀　8世纪　正仓院珍宝・正仓

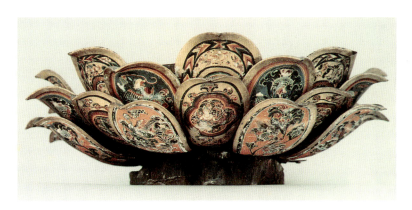

图21 漆金薄绘盘(香印坐) 8世纪 正仓院珍宝·正仓

宝虽说都是传世品，但不少是经明治时代的精巧修复才美如当初的。

北仓的"金银钿庄唐大刀"为《国家珍宝账》记载中现存的唯一的大刀，刀鞘上用末金镂[1]的技法描绘鸟兽和飞云状的唐草纹（图19）。它与后世的研出莳绘[2]的技法相同，是了解莳绘起源的珍贵资料。

如第三章所述，密陀绘属油绘之一种，曾用于"玉虫厨子"的绘画。正仓院中也有数例密陀绘作品。"密陀彩绘盒"（图20）是在黑漆面上用朱红和赭石绘凤凰、怪鱼和莲华忍冬纹后再施以油色，并用快笔方法描绘图案，盒子侧面的连续纹组成波浪和漩涡，正面的凤凰围绕中轴周围飞速旋转。正仓院珍宝的纹饰基本为线对称或点对称，在此制约下，竟然还有如此让人目眩、富于动感的表现形式，着实令人惊讶。

南仓的"漆金薄绘盘"（香印坐）（图21）是佛前烧香用的莲花座状的盘子，四层重叠的莲瓣背面以金箔、群青、丹红为底色浓墨重彩，用胭脂、藤黄等颜色组成的缲绸彩色勾画宝相花唐草，再描绘鸟、人面鸟身的迦陵频伽和狮子等，画面复杂，色彩醒目，简直就是唐代装饰主义的活标本。其后独自发展的日本"装饰"可以在"漆金薄绘盘"和"密陀彩绘盒"中找到其起源。

[1] 漆工艺技法之一种，即用金锉粉混合在漆中描绘图案，待干燥后涂上透明漆后打磨。
[2] 莳绘（相当于泥金画）之一种，先用漆描绘图案，撒上金属粉或色粉，待干燥后在其表面涂漆，完全干燥后用木炭打磨。始于奈良时代，为莳绘之最早技法。

第四章 奈良时代的美术（天平美术） 73

图22　鸟毛立女屏风（第三扇局部）
8世纪　正仓院珍宝·正仓

在《国家珍宝账》中有"御屏风一百叠"的记载，遗憾的是绘画屏风现仅存《鸟毛立女屏风》（六扇）（图22）。屏风是日本制的，画中树下站着或坐着六个体态丰腴的唐风美人，原来贴上去的山雉羽毛所剩无几，除了脸和手上的色彩外，其余部分仅剩下底画的线条，原画的白色头发和衣饰、树木和岩石该都是用华丽的羽毛色彩点缀装饰的吧。

此外，还有墨笔素描的《麻布山水》和《麻布菩萨》；伊朗产、刻花玻璃的"白琉璃碗"，与6世纪前期安闲天皇陵出土的遗物应该是一对；树木和驯狮人左右对称的斜纹台布"白橡绫锦几褥"；用蜡缬手法制成的纹饰左右对称的《绞缬染屏风》；不规则织锦、设计摩登的"七条袈裟"；在大佛开光仪式上带来欢笑和活力、表情充满生命感的伎乐面具"醉胡王面具"（图23）；光明皇后珍藏的王羲之书法《乐毅论》摹本等，正仓院的名品数不胜数。仿唐三彩的"三彩鼓胴"和"二彩钵"等朴实无华，也应该加入名品行列中。通过这些，我们可以认识以庄严贯穿现世和来世的唐代美术装饰世界之精髓以及在其光辉下天平皇室以"装饰"丰富生活之实情。❶ 无论工艺还是绘画，这些都成为设计大胆、色彩缤纷的日本"装饰"的出发点。

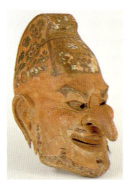

图23　醉胡王面具
8世纪　正仓院珍宝·正仓

❶ 林良一「正倉院の遺宝」（收于周刊朝日百科『世界の美術107　正倉院の美』），文章开头说，可以想象日置身于精美日常家什之中的圣武天皇和光明皇后的生活宛如梦幻一般。

第五章 平安时代的美术
（贞观美术、藤原美术、院政美术）

自延历十三年(794)建都平安京至建久三年(1192)源赖朝被任命为征夷大将军,其间大约四百年的时间为平安时代。在这漫长的岁月中,美术史上通常以宽平六年(894)废止遣唐使为界,将其分为前期和后期。对此,有贺祥隆有其另外的划分方法,即加上藤原氏掌握政治实权的安和之变(969年)在内,将平安迁都至安和之变作为前期,此后至白河院开始院政的应德三年(1086)作为中期,院政时代作为后期。[1] 本书采用有贺的三阶段论,但将过渡期的10世纪前期包括在藤原美术中,分为前期——贞观美术(794～894),中期——藤原美术(894～1086),后期——院政美术(1086～1192)这三个阶段。前期是9世纪,中期是10～11世纪,后期基本上是整个12世纪。

　　平安时代的美术自8世纪末至12世纪末,长度跨越四个世纪,前期、中期和后期的情况大相径庭。前期随着空海等从唐朝带回密教教义,佛教美术最终阶段的密教仪式所用圣像也一起传入,颠覆了以往绘画和雕刻的形象。中期因为与大陆断绝邦交,平安美术在藤原贵族的生活环境中向着"和式化"方向发展。后期"和式化"更为成熟、细腻,产生了反映变革期状况并具动感的表现手法。

平安时代美术的时期划分

前期	"贞观美术" 794~894	9世纪
中期	"藤原美术" 894~1086	10~11世纪
后期	"院政美术" 1086~1192	12世纪

[1] 『カラー版日本美術史』(美術出版社,増補新装版,2003年),第54頁(有賀祥隆執筆);有賀祥隆『仏画の鑑賞基礎知識』(至文堂,1991年)。

一 密教的咒术与造型（贞观美术）

❶ 密教美术的传入

延历三年（784）是甲子年。这是个所有事情从头做起的好年份，桓武天皇抓住时机，断然决定自平城京迁都长冈京。迁都的目的是离开寺院旧势力盘根错节的奈良，建立天智天皇系血统以取代日趋衰落的天武天皇系血统。然而，不知何故，长冈京仅十年就弃而不用了。延历十三年，都城又搬到附近的平安京（现在的京都），之后在一个世纪内不断派遣遣唐使，带回了中晚唐的法律、学问、艺术和宗教等诸多制度及其他信息。其中最为重要的是用以抗衡奈良佛教权威并得到重用的密教教义。

这里，首先介绍一下密教在印度的诞生及其经由中国传入日本的大致经过。

密教是指佛教中的秘教，也就是秘密佛教。密教出现于大乘佛教的最终阶段，具有神秘主义、咒术性和象征性的性质。它同怛特罗主义（Tantrism）这种古印度精神文化有着密不可分的联系，从这点而言与印度教同根。

初期的佛教禁止咒术，但密教中零星地混杂有咒术。比如十一面观音、不空羂索观音、千手观音等，这些奈良时代盛行的多面多臂像，都是根据咒术的经典和图像制作的，而这些经典和图像又是经中国传入日本的。这些造像都是以现世利益为目的，并不具备以解脱成佛为目的的密教体系，属所谓"杂密"阶段。相对"杂密"而言，更为体系化和正规化的所谓"纯密"之密教是在9世纪传入日本的。

印度的密教是从初期（4～6世纪）的杂密时代发展起来的，中期（7～8世纪）纯密时代进入繁荣期，后期（9～11世纪）走向衰退。1203年，伊斯兰教徒灭亡了波罗王朝，根除密教寺院和僧侣，密教就此没落。

纯密两大经典之一的《大日经》完成于7世纪中期，另一部《金刚顶经》完成于7世纪后期至末期。两部经典都是由印度僧人传到中国的。印度僧人善无畏（637～735）于716年，以八十高龄经陆路抵达长安，翻译了《大日经》。同为印度僧人的金刚智于720年由海路抵达长安，翻译了《金刚顶经》。跟金刚智一起来到中国的印度僧人不空（不空金刚）于742年从广州经海路抵达斯里兰卡，于746年携带一千二百卷梵语（Sanskrit）经典返回唐朝。不空的弟子慧果（736～805）在归纳《大日经》体系和《金刚顶经》体系的基础上，创造了两部密教体系。804年到访长安的空海（774～835）就是跟从慧果学习密教秘法的。空海于大同元年（806）携带大量佛教经论、曼荼罗、法具等返回日本，以京都高雄山寺（神护寺）为据点，后在高野山金刚峰寺、京都东寺（教王护国寺）创建密教寺院，成为真言宗的鼻祖。

另一方面，比睿山延历寺的创始人最澄（767～822）于804年入唐，在天台山修得天台宗教义，兼习密教，后于805年回国，以延历寺为据点成为天台山的教祖，但回国后自觉密教知识不够，经常去请教空海。天台密教由后来的圆仁、圆珍补充和完成。包括继最澄、空海之后渡唐的圆仁、圆珍等人在内，世称天台、真言僧人为入唐八家。❶慧果圆寂后不久，中国密教因唐武宗火佛（844年）等而衰退。北宋初期，印度后期密教经典也曾传入中国，但未能改变其衰退的趋势，最终跟西藏佛教结合导致其发生质变。密教的教义及其美术在日本一枝独秀，而在印度、中国则荡然无存。日本是保存初期和中期密教美术遗产的珍贵宝库。

❷ 密教的修法与佛画

空海回国后向朝廷呈递的《请来目录》中，包括大量的佛教经典、曼荼罗以及祖师画像等许多绘画。空海曾说，真言的经典是"隐秘"的，若不借助"图画"就传达不了真意。以往日本的佛教美术以雕刻为主体，而在演变过程中，绘画（佛画）起

❶ 入唐八家（数字表入唐年份）
最澄（天台 804～805）
空海（真言 804～806）
常晓（真言 838～839）
圆行（真言 838～839）
圆仁（天台 838～847）
慧运（真言 842～847）
圆珍（天台 853～858）
宗睿（真言 862～863）

❷ 现在醍醐寺所保存的是14世纪修补过的作品，长3.5米的巨幅画面绘有十八面三头六臂明王像，髑髅缠身，怪异离奇。想必当初也是这副模样。

到了不亚于雕刻的作用，这为空海的纯密移植创造了契机。但遗憾的是，空海时代的佛画因屡遭火灾或使用中的损耗，丧失殆尽，9世纪的作品能保存至今的屈指可数，仅有神护寺的《高雄曼荼罗》（图3）、东寺的《西院曼荼罗》（传真言院曼荼罗）（图5）和西大寺的《十二天像》（图6）。

空海806年回国，他所传授的纯密教义和实践方法得到了当时宫廷和贵族们的鼎力支持。且不说空海提出的保佑国家的理念得到了广泛的赞同，这实际上是对密教修法的认可，也是对验（修法效果）的期待。

正月宫中的传统仪式有御斋会，这是自奈良时代以来传统的显教（遵照密教以外的教义）仪式，祈祷国家安泰、五谷丰登。空海认为仅靠这些缺乏效验，献言在同一时期举行密教的大规模修法活动。承知二年（835）开始的后七日御修法就是这样的修法活动。宫中开设了专用的道场真言院，并悬挂两界曼荼罗、五大尊以及十二天的大幅画像。从12世纪的《年中行事绘卷》（图1）的绘画中可以得知画像的排列。另外，同一时期，空海弟子常晓从唐朝带回的"大元帅法"也在宫中的其他建筑中宣讲，本尊是离奇大元帅明王的巨幅画像。❷

修法时，修行者（修行的众生，不仅限于僧人）面对护摩本尊，手结密印（身密），口诵真言（口密），心中观想佛菩萨本尊（意密）。经过长久修炼的修行者眼中会显现佛的身影，此时众生领悟佛之真谛，达到即身成佛之境界。曼荼罗绘画系统地包罗了密教诸佛，本尊主要是大幅挂轴绘画。因为绘画较雕刻便于移动，举行宫中真言院的修法活动时，每次都从东寺请出本尊。修法中的"意密"或"观想"都需要包括前所未见的、怪异离奇的图像在内的尊像绘画，因此产生出从未见过的、名目繁多的佛画，其典型就是两界曼荼罗。

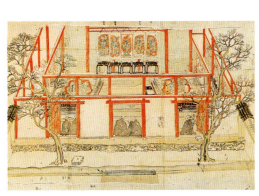

图1　住吉如庆、具庆　年中行事绘卷（住吉模本）卷六　真言院御修法　1626年　田中家藏

❸ 两界曼荼罗

印度"曼荼罗"的原意据说是"manda"（本质＝圆轮）+ "la"（得到），在用土堆成的野外圆坛上，按照规则集中放置诸佛塑像，即所谓 mandala。这是一种有助观想的视觉化装置，出现于5～6世纪，并逐步体系化。在印度不保留曼荼罗，修法结束后将其全部打碎。

如前所述，所谓两界曼荼罗（两部曼荼罗），在印度分别指胎藏界和金刚界，传到中国后统为一体并予以体系化。于是，根据以大日如来为中心的诸尊排列，图示密教的教义。

在胎藏界曼荼罗的中心，莲花中围绕大日如来描绘八尊如来和菩萨。这部分即所谓的中台八叶院（图2）（全图参见图5），据说象征着母亲的胎内。"所谓胎藏界，是表述物质生成的原理，是感性、女性化的'理'的表现，金刚界则是表述精神存在的理法，是理性、男性化的'智'的表现。"❶ 空海从慧果处接受的是统一两者的"理智不二"的世界。——两界曼荼罗的教义如此说教普通人，但其终究是个"秘密"世界，只有通过反复修法进入内奥深处的人方能理解。在普通人眼中这些与其说是绘画，倒不如说是一种图表或系统图。然而，就9世纪作品中成熟的线描技法和《西院曼荼罗》丰富的色彩而言，曼荼罗确实是美术。

❹ 曼荼罗诸图

现存的曼荼罗基本上为10世纪以降的作品，因为每次修法都要展开曼荼罗图并悬挂在道场上，加之画幅巨大，经常使用会造成绢布开裂和色彩脱落的损伤，焚烧护摩木时的煤烟也会熏黑画面，不易保存。

空海从唐朝带回的曼荼罗称为《现图曼荼罗》，是慧果请画师李真等人特地为

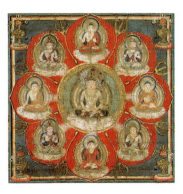

图2 两界曼荼罗图（西院曼荼罗）胎藏界中台八叶院 东寺

❶ 滨田隆『曼荼羅の世界——密教絵画の展開』（美术出版社，1971年）。

空海绘制的，彩色大幅，长500厘米，宽400厘米。有记载称此画带回日本后，不到二十年就用坏了，又叫人画了幅新的取而代之。神护寺的《高雄曼荼罗》（图3）是空海在世的天长六年至天长十一年间（829~834）为在神护寺灌顶堂举行仪式而让人绘制的，属现图曼荼罗中最早的摹本。现图的彩色改用金银泥，画在赤紫色绢布上，但绢布损伤得很严重，幸好画中的大日如来（图4）和不动明王像的线描看上去依旧精彩，让人追忆早已不存的现图曼荼罗之神韵。

图3　两界曼荼罗图（高雄曼荼罗）　金刚界
829~834年　神护寺

东寺的《西院曼荼罗》（传真言院曼荼罗）（图5）的图案与现图曼荼罗不是一个系统。有新的见解认为，这是以圆珍请来的两界曼荼罗为蓝本，由宗睿（804~881）按照清和天皇的愿望重新制作的。高185厘米，小号作品，色彩带有印度和西域影响的异国情调。比如用红色渲染或勾画轮廓的圆脸佛像肉身，个个放射出官能美。

除了两界曼荼罗外，别尊曼荼罗也以最符合修法目的的本尊为中心来排列诸尊。大佛顶、一字金轮、仁王经、宝楼阁、孔雀经、北斗星等，共计二十余种，但能够追溯到10世纪的，唯有室生寺金堂《药师如来立像》后背板壁上绘制的曼荼罗，称为帝释天曼荼罗。

图4　两界曼荼罗图（高雄曼荼罗）金刚界一印会　大日如来　神护寺

第五章　平安时代的美术（贞观美术、藤原美术、院政美术）　　81

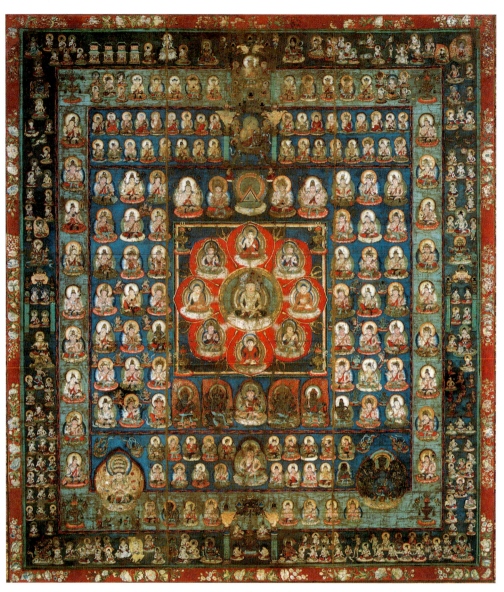

图5 两界曼荼罗图（西院曼荼罗）胎藏界 9世纪后期 东寺

白描图像是用白描❶手法临摹密教诸像和手印、佛事用具等，是修法以及佛像、佛画、法具制作的指南。入唐八家带回的有圆珍请来的《五部心观》（唐朝，9世纪，园城寺）和宗睿请来的《苏悉地仪轨契印图》（唐朝，9世纪，东寺）。

《苏悉地经》是继《大日经》《金刚顶经》之后纯密的第三部经典，9世纪加入经典行列。忿怒像以燃烧着的火焰为背光，全身呈红色、蓝色、黄色，张牙瞪眼，相貌怪异离奇，这便是密教像的容貌特色。这些像名曰明王，本为印度

图6　帝释天（十二天像之一）　9世纪中期　西大寺

民间信仰的诸神，后被佛教吸收，接受大日如来之命，驱除人们心中的邪恶和烦恼。五忿怒（五大明王）是《仁王经》的本尊，其中最为著名的是不动明王。9世纪的作品有园城寺的《黄不动》，相传圆珍修行中因之而感悟，现被当成秘佛保存着。

十二天指地、水、火、风、日、月等被神化的印度自然神，作为守护方位的神出现在曼荼罗上。西大寺的《十二天像》（图6）是9世纪中期的作品。颜料脱落严重，面貌难以辨认，但从整体画面仍能感受到浓郁的唐代风格和当时绘画的大方气息。侍像底画等残存的线描豁达有力。

空海带回日本的除了佛画外，还有金刚智、善无畏、不空金刚、慧果、一行五幅

❶　不作渲染，直接用墨线描线表现佛像及佛具等的手法。

真言祖师像。这些画像是唐代宫廷画家李真等一流画师的作品。这些画像加上日本的龙猛、龙智两祖师的画像,现在都保存在东寺。或许是因为挂在修法场的缘故,这些画像的画面磨损得相当厉害,只有不空像的保存状况相对较好,性格描写十分逼真,凸显李真非凡的画技。

❺ 贞观雕刻的特异性

如前所述,密教波及中国,为唐代佛画带来了诸如两界曼荼罗、十二天以及不动之类的题材,并于9世纪在日本流行。但遗憾的是,保存至今的作品甚少。再来看看雕刻领域的情况,8世纪末~9世纪发生了两个重要的变化:一是木雕取代了奈良时代盛行的塑像和干漆像,这种木雕不施色彩,利用的是素木的本色美;二是木雕与众不同的表现风格。

这一时期的木雕像多为"弘仁佛"或"贞观佛"(这里统一称为贞观佛❶)。基本承袭天平雕刻的古典样式,但同时具备了与此相反的强烈表现性格。后述的《药师如来立像》(神护寺)(图8)具有如下典型的雕刻特色:胸板厚重的躯体量感、神秘的容貌、孕育动感和富有力感的衣褶表现、佛像整体散发出的咒术气氛以及翻波式衣褶❷——这些又是如何形成的呢?

专家注意到了前一章提及的、唐招提寺讲堂中的木雕群(参阅第四章图12、图13)。以鉴真和尚渡日为契机,采用从唐朝带来的新技法制作了一系列素木雕刻,其神秘的表情、宽厚的身躯造型、衣褶雕刻等都显示了与以往天平雕刻不同的崭新风格。如前所述,其独特的衣褶雕刻法与唐代的石雕有关,同时也反映了唐代流行的檀像❸技法特点。无首雕像《如来立像》(参阅第四章图13)以涟漪般衣褶线之美感而闻名,从这尊雕像中可以看出衣褶从"线状"朝"翻波式"变化的过程,耐人寻味。通常认为这尊雕像为9世纪之作,但上原昭一认为其具有"古典的均衡

❶ "弘仁佛"称呼以前曾使用过。实际上,平安前期的许多优秀作品是弘仁年间(810~824)或此前制作的,早于贞观年间(859~877)。但现在通常都称为"贞观佛"。

❷ 翻波式衣褶,即圆润的粗线条衣褶浪与无棱浅衣褶细波相互交错的衣褶表现手法,据说在奈良时代的干漆像中已见使用。

❸ 用印度原产的白檀(栴檀)作为雕刻佛像的材料(御衣木)。素木加工的目的是保持木香。此做法流行于唐代并传到日本。法隆寺的《九面观音像》是719年请自盛唐,金刚峰寺的"佛龛"像(枕本尊,即便于携带的小型念持佛)是806年由空海带回日本的。在日本使用其他代用材料(香榧、圆柏、日本扁柏、连香树、樱树、樟树)制作的素木像也称为白檀像。代用材料制作的檀像影响到一木雕像。水野敬三郎指出了唐招提寺木雕群与檀像间的相互关系。参阅水野「奈良時代の彫刻」『日本美術全集4 東大寺と平城京』(講談社,1990年)。

美"，应该是8世纪的作品。❹

近来深受瞩目的还有以民间山岳信仰为基础的造型，以往埋没在华丽显赫的官寺营造背后不为人知，这个时期开始走上历史舞台。现在围绕这一观点，神护寺的《药师如来立像》等造像引发人们的广泛热议。

贞观佛不施色彩，即所谓一木雕，其特征与中国传入的檀像雕刻的普及有着密切的关系。新药师寺的本尊《药师如来坐像》（图7）为8世纪末作品，是现存贞观佛中最早期的大作。据说是用香榧木代替了檀木，采用一木雕，膝前也使用纵材。佛像胸膛宽厚，庄重具量感，圆圆的大脸上瞪大着眼睛，给人印象深刻。

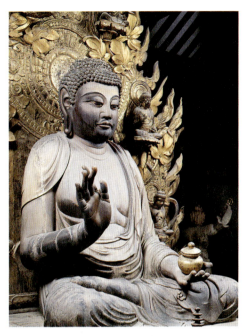

图7 药师如来坐像 8世纪末 新药师寺

神护寺的《药师如来立像》（图8）的建造年代众说纷纭，尚无定论，但本书采用长冈龙作的9世纪说。❺关于雕像的由来，传说是和气清麻吕在道镜事件❻时为阻止道镜的野心制作了神愿寺本尊，后搬来这里。但长冈却对此表示怀疑，认为立像就是神护寺前身高雄山寺的本尊。

这尊香榧木一木雕佛像与飞鸟时代救世观音比肩，是日本雕刻史上最具神秘性、咒术性和魄力感的作品，深邃锋利的雕工和体现神威的量感以及从身体和容貌所散发的不可名状的"气"——这些背后体现的是山林修行者的灵木崇拜。雕像全身涂着黄褐色，按井上正的说法，这种颜色被美誉为檀色，目的是让雕像看上去

❹ 上原昭一「如来形立像解説」『日本美術全集4 南都七大寺』（学習研究社，1977年）。

❺ 長岡龍作「神護寺薬師如来像の位相——平安時代初期の山と薬師」『美術研究』359号（1994年）。

❻ 道镜深得圣武帝第一皇女称德天皇的宠爱，想夺取皇位。但这遭到了贵族们的反对，于是，769年派和气清麻吕赴宇佐八幡宫求教神谕。据说按照神愿于延历年间（782～806）由清麻吕之子弘世、真纲将建于河内神愿寺的雕像搬至神护寺（《神护寺略记》《日本后记》）。

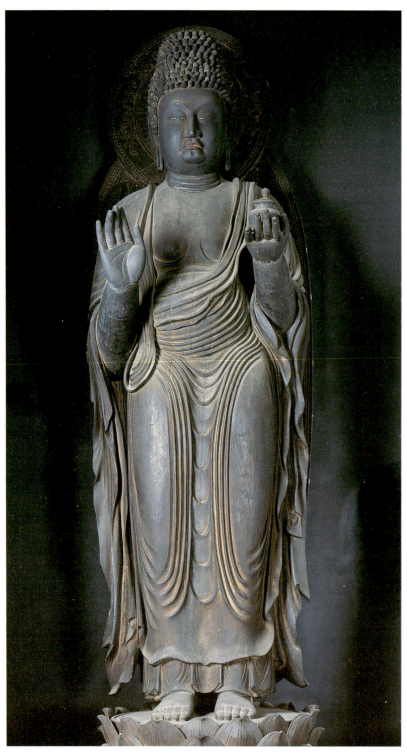

图8 药师如来立像 9世纪初 神护寺

似白檀。这尊像与唐招提寺木雕群间存在连续、飞跃以及断绝的关系——这些都该如何解释才好？对此，上原昭一认为，这是"所有艺术初发性作品内在的、不能解释的、固有的造型精神问题"❶。这尊像制作于空海将纯密带回日本之前，使人想起空海和最澄在渡唐以前曾都是在山岳修行的僧人。何况修验道的山岳信仰起源于绳纹文化也是不能否认的。神护寺药师像中令人吃惊的"艺术初发性"不正是因为灵木信仰向当时中央的造佛师灌输了"灵气"，唤醒了他们的绳纹血脉的缘故吗？

尽管如此，神护寺药师像所体现的贞观佛身躯之量感无与伦比。一般来说，日本美术的特色在于平面性，然这尊像可谓鹤立鸡群。难道这仅仅是例外吗？

元兴寺的《药师如来坐像》容貌与神护寺药师像基本相同，但体态更显柔和、匀称，推定其为9世纪作品。这也是尊身躯丰满、表情庄重的佛像。不同于奈良时代的四天王像，兴福寺北圆堂的木雕《四天王立像》（791年）和东金堂的《四天王像》（9世纪初）具有巴洛克元素，比如量感和夸张的身段、幽默的表情等。8世纪末～9世纪初木雕所体现的这些特征，与空海所构想的、按纯密教理制作的群像表现产生共鸣，促使贞观雕刻朝着多样性方向发展。

据说当初曼荼罗是安置在土坛上的立体像，这种立体曼荼罗称为羯磨曼荼罗。

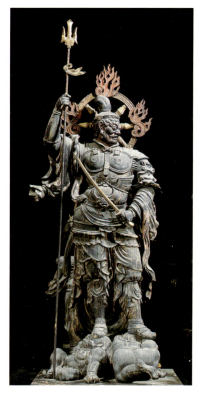

图9　增长天（四天王立像之一）　839年　东寺讲堂

❶　上原昭一「平安初期彫刻の展開」『日本美術全集6　密教の美術』（学習研究社，1980年）。

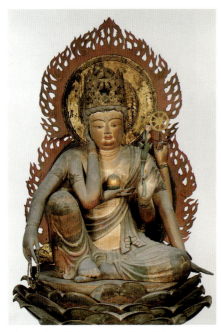

图11　如意轮观音坐像　9世纪中期　观心寺

空海也曾造过此类像，弘仁十年至弘仁十五年（819～824）他在高野山金刚峰寺的讲堂建造了金刚界曼荼罗中的七尊，但在昭和元年（1926）遭大火烧毁，仅留下了照片。这些像的特点是木芯干漆像的传统和新的官能表现手法共存。❶ 空海还计划建造东寺讲堂的二十一尊像，在其圆寂后的承和六年（839）举行了开光仪式。据说这是空海按照《仁王经》（《仁王护国般若波罗蜜多经》）和《金刚顶经》独自构思的。这些像的做法为木雕或木雕加干漆，虽说有后来修补的成分，然整体壮阔轩昂，充满强烈的动感，将密教美术发挥得淋漓尽致。其中《五大明王像》和《四天王立像》（图9）的表现手法充满激情和力量，远在前述的兴福寺四天王立像之上。东寺讲堂的诸像对之后的运庆雕刻也产生了影响。

神护寺宝塔院《五大虚空藏菩萨坐像》（9世纪前期）（图10）是按照空海带回日本的《金刚峰楼阁一切瑜伽瑜祇经》制作的，为空海构思的一部分，即将神护寺境内诸堂佛像组成立体的曼荼罗，同形的五尊雕像的身躯都具备厚实的量块性，充满着稳定感。

贞观佛的另一个特点是丰满的官能性，这是《西院曼荼罗》共同的特点，源于印度密教。前述东寺讲堂的诸像中，"梵天像"是具备这种特点的早期实例。观心寺的《如意轮观音坐像》（9世纪中期）（图11）是官能性佛像的代表作，与神护寺《五

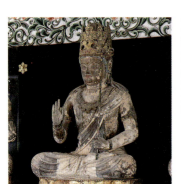

图10　法界虚空藏（五大虚空藏菩萨坐像之一）　9世纪前期　神护寺宝塔院

大虚空藏菩萨坐像》同为空海弟子所制作。依据的是胎藏界曼荼罗的图案，加上作者卓越的造型技法，赋予了佛像厚实的空间感，丰盈且充满立体感的肢体令人迷恋。9世纪的十一面观音立像数量不少，然向源寺的《十一面观音立像》（9世纪中期）（图12）却独具特色，被视为天台宗体系的作品。头顶上十一面观音的表现手法绝无仅有。微微扭腰的身躯、丰满的腰围、秀美的面容，这些无一不透出异国情调之印度雕刻的官能美，同时也带有几分日本式的细腻感受。

法华寺的《十一面观音立像》（9世纪前期）（图13），丰满的脸庞带着双下巴，同观心寺像一样，源于高贵女性的形象，眼神则更为犀利。这尊以香榧木代替白檀的素木像身超越官能性，带有不可思议的神之威力。据说其过膝手臂蕴含着普度众生的象征意义。

针对此尊像的站立姿势，20世纪20年代就有学者指出是表示行进中停住脚步时的瞬间。着眼于这点，井上正解释说这是表观音神变（奇迹）的"风动表

❶ 通常认为，遭大火烧毁的高野山旧讲经堂七佛，仅两尊是原有的，其他都是平安中期的补作，甚至认为即便是原有的两尊也不会早于10世纪（承蒙奥健夫氏的指教）。

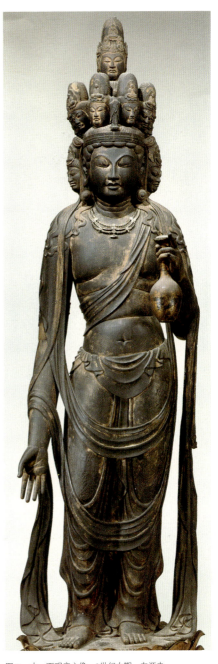

图12　十一面观音立像　9世纪中期　向源寺

第五章　平安时代的美术（贞观美术、藤原美术、院政美术）

图13 十一面观音立像 9世纪前期 法华寺

图14 菩萨半跏像 8世纪末 宝菩提院

现",与唐朝名画家吴道子擅长的"气"的表现相通。❶井上从表现论的视角考察佛像,其观点极具启发性。宝菩提院的《菩萨半跏像》是8世纪末作品,天衣和裙摆交错相叠,风格跟贞观佛不尽相同。井上在这里也找到了"气"的表现。❷他还注意到8世纪后期至9世纪各地制作的一木雕佛像中以异形居多,相传多是出自高僧行基之手。为此,井上指出行基信仰的根基是民间信仰,其多数作品粗看都属未完成的铊雕⁽¹⁾,有意将眼睛雕刻成未睁开时的状态;并主张这些是树木神灵的造型,喻示佛从灵木中化身的过程。结合这点,以往视为10～11世纪地方制作的许多作品,按井上的观点则可以追溯到行基活跃的奈良时代。关于年代论尚存一些疑问,但不将"异相"视为稚拙的地方作品,而看成是有意识地表现神威,这种观点极富启发意义。

东北地区也留下了优秀的贞观佛作品,比如会津胜常寺的《药师如来坐像》(9世纪前期)、岩手黑石寺的《药师如来坐像》(862年)等。这些朴素的佛像,与其说让人感受到美,不如说其具有咒力。可

❶ 井上正『古仏——彫像のイコノロジー』(法藏館, 1986年)、作者同前『岩波 日本美術の流れ2 7—9世紀の美術』(岩波書店, 1991年)、作者同前「霊木化現仏への道」『芸術新潮』(1991年1月号)、作者同前「神仏習合の精神と造型」『図説日本の仏教6 神仏習合と修験』(新潮社, 1989年)。

❷ 有观点认为这尊像是来日的中国工匠制作的。

以说它们源自"绳纹精神"之血脉,绳纹文化曾以东北为中心繁荣兴旺过。

❻ 神佛融合像

6世纪,当佛像传入日本时,人们只是觉得跟日本的神出身不同,但都是同种且地位相等的崇拜物。但是,对他们来说从没见过以人的形式出现的神,他们为佛像端庄的相貌而惊讶,对佛像肃然起敬。在佛像普及的8世纪,甚至出现越前[2]的气比大神希冀脱离神身、皈依佛道的事例(《风土记》)。井上正认为,与行基教团结合的山林修行僧崇拜泛灵论的灵木信仰,其具体做法是在树木上雕刻佛像,这种做法处于神佛融合的第一阶段(井上正,1989年)。以佛或僧人的形式表现神的做法自8世纪起就存在。密教以比睿山和高野山为据点,初期就具有浓重的山岳佛教色彩,与灵木信仰的结合顺理成章。这也成为神佛融合的动机。

进入9世纪后,开始制作男神女神的彩色木雕像,其服装以宫廷贵族男女的服装来表现。松尾大社《男神坐像》(9世纪后期)

图15　男神坐像　9世纪后期　松尾大社

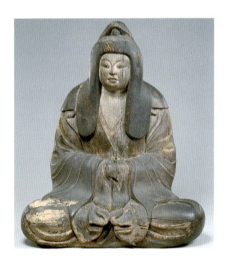

图16　女神坐像　9世纪后期　松尾大社

(1) "铊雕"为日语,作品上留有刻刀痕迹的木雕。有汉译为"粗雕"或"粗木雕"的。
(2) 日本旧国名之一,位于现今福井县的大部分。

（图15）似在发怒，借用田边三郎助的话说："表现神之所以为神的苦恼。"❶ 同对坐像中的《女神坐像》（图16），穿着宽松的衣裳，浓密的垂发高高耸立。男神和女神都显示出威严的存在感，这种特点与同时代的贞观佛相呼应。而药师寺的三神像人物表情和身姿更为柔和，徒增了凡人的气息。桥本治认为，两尊女神中，神功皇后像的姿态看上去尤其丰满，这是因为穿着显示身份的大袖礼服的缘故。从中可以看出"日本人偶"的源头，即表现的重点放在了服饰而非肉体上。❷

❼ 世俗画

让我们再回到绘画的话题上来。除了佛画外，9世纪时还有许多反映贵族日常生活的世俗话题，这些都是与正仓院珍宝《琵琶捍拨图》等相关的唐风绘画。从当时的汉诗文获知，弘仁年间清凉殿壁面上绘有表现幽静深山的山水画。对传入东寺的唐柜（MOA美术馆）进行红外线透视后发现，其中有运用戏画般的简笔画出的"杂技图"。

这一时代活跃于画坛的名家有百济河成（782～853）、巨势金冈（9世纪后期）二人。关于河成，流传有他与飞驒⁽¹⁾匠人比赛技艺的妙艺传说；至于金冈，还留下了他画在墙壁上的马晚间竟然逃走的佳话。他曾受菅原道真的委托画过神泉苑的实景等，留有为宫廷制作绘画的记录，人称"新样"。然而，遗憾的是这些都没有保存至今。

❽ 书法与密教法具、莳绘

空海、最澄，他们在日本书法史上都留下了重要的足迹。空海的《聋瞽指归》（金刚峰寺）、《风信帖》（东寺）（图17）、《灌顶历名》（神护寺）和最澄的《久隔帖》

❶ 田边三郎助「神仏習合の諸像」『日本美術全集5　密教寺院と仏像』（講談社，1992年）。

❷ 桥本治『ひらがな日本美術史』「その十　豊かさというもの［神功皇后坐像］」（新潮社，1995年）。

(1) 飞驒，日本旧国名，位于现今岐阜县的北部。

图17 空海 风信帖（局部） 9世纪初 东寺

图18 最澄 久隔帖 813年 奈良国立博物馆藏

第五章 平安时代的美术（贞观美术、藤原美术、院政美术）

图19　铜鎏金三昧耶五钴铃
11～12世纪　高贵寺

(奈良国立博物馆)（图18），效法4世纪东晋书法圣人王羲之的笔法，其笔法被天平贵族视为典范。空海书风气势宏伟，最澄书风清澄高雅。空海晚年的《灌顶历名》一反王羲之典雅的书法风格，让人仿佛看到了颜真卿（709～785）首创的充满生命感的直笔书法。嵯峨天皇的《光定戒牒》（823年，延历寺）也是学王羲之书风，格调高雅。

空海还从唐朝带回了金刚杵、金刚铃、金刚盘等铜鎏金密教法具。这些法具在中国仅见于出土文物。密教法具是破邪念力的象征，多以古印度的武器为原型。密教法具是修法和仪礼上不可或缺的庄严具，日本自藤原时代至镰仓时代也制造过许多法具，这促进了金属工艺的进步（图19）。

莳绘是一种漆器装饰技法，即在漆面上撒上极细的金银粉末，待干燥后打磨完成。"莳绘"一词最早见于《竹取物语》，起源可以追溯到奈良时代。前一章中提到的正仓院"金银钿庄唐大刀"（参阅第四章图19）运用与研出莳绘同样的手法表示纹饰。壥（干漆）的盒子上使用金银研出莳绘手法的工艺盒保存至今，制作年代为9世纪末至10世纪初。据记载，"宝相华迦陵频伽莳绘册子盒"（仁和寺）制作于延喜十九年（919），用于收藏空海自唐朝请来的仪规以及法典册子三十帖。同样收藏空海自唐朝请来的袈裟的"海赋莳绘袈裟盒"（东寺）（图20）也是这个时期的作品。这些文物一方面保留着与正仓院珍宝在纹饰上密切的关联度，另一方面孕育着藤原贵族细腻的审美意识。

图20　海赋莳绘袈裟盒　10世纪　东寺

二 和式化时代（藤原美术）

❶ 和风美术的形成

如前所述，自6世纪佛教传入日本至8世纪末这一时期，日本美术与南北朝末至隋唐各个时期的中国美术关系密切。朝鲜半岛的状态亦是如此。从外表上看，日本被完全容纳在以中国为中心的东亚美术共同体内。虽说也可找到某些跟大陆审美意识不同的部分，比如救世观音像隐含的咒术性、白凤佛和天平佛的童颜童姿嗜好等，但这些毕竟都是附带出现的现象。

然到了9世纪的贞观美术，情况发生了很大的变化。从唐朝传来的密教，诸如两界曼荼罗和忿怒像之类的图像直接传入，而胸膛厚实、脸面森严的贞观佛既有异于以往的日本佛像，也不像同时代的中国佛像，散发着不可思议的个性。❶10世纪后，假名文字、和歌等所谓"国风文化"的创造潮流中，美术也开始出现"和式化"动向。

沉湎于荣华富贵中的唐王朝，8世纪后期开始衰退，终于在907年灭亡。当时日本虽已废止了遣唐使，但受到的冲击非同小可。宋王朝替代了唐以后，希望像以前那样与日本建立邦交，但宫廷没有回应。以后直至11世纪末，日本与宋朝的文化交流，其规模仅限于民间贸易。永观元年（983）僧人奝然搭乘宋朝商船去中国，四年后带回了一尊释迦立像和十六尊罗汉像。这毋宁说是个例外。10世纪以降美术史上诞生并培育的"和风"，其背景伴随着中日两国间的这种环境变化。

这里所谓的"和风"是否可以完全改用"日本式"？这又是问题。因为这里的"和风"是有其限定性的，指以京都为中心的贵族生活环境及其审美意识培育起来的"和风"。近来有人指出"和风"中竟出人意料地包含有许多"宋风"。即便如此，这种

❶ 水野敬三郎认为，9世纪的雕刻没受过中国密教雕刻的直接影响，天平以前的雕刻受大陆雕刻绝对影响的时期，仅限于10世纪以后和式雕刻出现前的这段过渡时期。参阅水野敬三郎「平安時代前期の彫刻」『日本美術全集5 密教寺院と仏像』（講談社，1992年），第153页。

"和风"仍奠定了以后日本美术走向的基调。

❷ 藤原的密教美术

若说9世纪强大的是君王的权威,那在10~11世纪贵族的发言权倍增,开始代替宫廷支配政治。安和二年(969)的安和之变中,藤原驱逐左大臣源高明等政敌,强推摄关政治,恣意玩弄权势。可以毫不夸张地说,10~11世纪的文化和美术是以藤原氏为代表的贵族社会之产物。名曰藤原美术即源于此,下面通过9世纪以来的密教美术对此做一番考察。

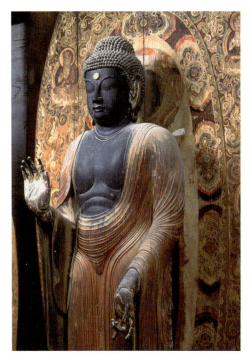

图21 药师如来立像(传释迦如来) 9世纪末 室生寺金堂

如前一节所述,9世纪的贞观美术跟密教修法关系密切。密教在进入藤原时代后依旧对贵族社会保持着强大的影响力。然其美术自9世纪末起已发生了微妙的变化。

以"女人高野"闻名的室生寺是9世纪密教山岳寺院唯一的遗构,远离都市的山中伽蓝,以其寂静的景观吸引着众人。木板屋顶的金堂、小巧精致的五重塔,推定都为9世纪后期所建。金堂的殿内安置着彩色板背光的五尊像。中尊《药师如来立像》(图21)现在身躯上粘贴着黑漆底的布,这是后来修补的。佛像容貌与829年和歌山慈尊院的《弥勒佛坐像》有很多类似点,推测其为9世纪末作品。涟波纹这

种细腻的刻线表明,作为贞观佛衣褶线的翻波式衣褶所追求的是形式化的整合美,这种整合了"平面化"和"细腻化"的特征不正说明一木雕的贞观佛其"和式化"始于9世纪末吗?金堂的屋顶不用瓦而使用木板,五重塔塔姿纤细柔美,都跟"和式化"有关。《十一面观音立像》以柔和饱满的女性脸庞给人深刻的印象,与中尊为同一时期的作品。

两界曼荼罗中,奈良子岛寺的《子岛曼荼罗》(11世纪前期)与《高雄曼荼罗》类似,采用的是在藏青底上描金银泥的手法,但保存状态非常好,作为大幅实例受人珍视。然而,其缺乏的是《高雄曼荼罗》身躯上所表现的阔达的线描,代之的是中规中矩的描写手法。

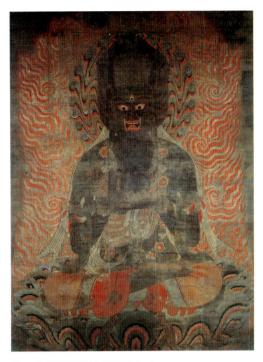

图22　金刚吼菩萨(五大力菩萨像之一)
10世纪　有志八幡讲十八个院

相传由丰臣秀吉自东寺搬来高野山的《五大力菩萨像》(有志八幡讲十八个院)(图22),曾在祈祷护国的仁王会上使用过,现在还保存有三幅。这些高过3米的巨大绢面上画的是异状怪形的忿怒像,在熊熊燃烧的背光下,一副威严的凶煞相。五大力菩萨原先是仁王会的本尊,仁王会作为宫中正月间的祭祀活动源于平安时代,其地位与御斋会不相上下,但因为仁王会受密教影响,结果就演变成如此的忿怒像。其表现规模大且具有威严感,这足以认定其为9世纪的作品。然与其狰狞威猛

的相貌不一致的是，线描和色彩表现方面趋于平面化，因此专家认定其为10世纪的作品。

天历五年（951）建成的醍醐寺五重塔（图23）是同时期多重塔中仅存的遗构。底层中心柱四面护板以及柱子和护墙板上都绘有两界曼荼罗和真言八祖，加上繧繝彩色的纹饰，内部空间显得艳丽且庄严。直接绘制在木板上的诸尊保存状态较好，平稳的描线、诸尊的姿态及其色调彰显出藤原美术的特点。

岐阜来振寺的《五大尊像》（图24）上写有制作年代，为宽治二年（1088）、四年（1090），现存11世纪末密教佛画的作品较少，因而这对我们了解其画风尤其珍贵。在高约140厘米、相对小幅的画面上绘有不动明王等五尊忿怒像，不像12世纪的佛画施有截金[1]，而且佛像容姿令人生畏，这些都继承了9世纪佛画的传统画风。其特点是整体画像偏小，火焰背光是《西院曼荼罗》胎藏界持明院中所绘四尊忿怒像小背光的放大版。而《五大尊像》的最大特色是充分表现了12世纪佛画的另一特点——照晕（晕渲技法，因为光的反射使得衣服和身体的一部分凸显白色）。

五大尊之一的不动明王作为大日如来的化身，在密教的忿怒像中最受尊重且最为普及。其最初为两眼睁开的坐像，如东寺讲堂的《不动明王像》；但自天台宗的安然（841～915）等人倡导观想的不动十九相观（十九种不动的特点）后，这方面反而更为普及了。从图像来看，左眼细眯，上下牙咬着嘴唇，两旁的侍童一边是认真踏实的矜羯罗童子，另一边是爱嬉闹的制吒迦童子。青莲院《不动明王二童子像》，俗称"青不动"（图25）是这一系列中最古的彩色像，估计为11世纪的作品。像身匀称合理，纹饰细部一丝不苟，运用在火焰上的朱丹恰到好处，这一定是出自当时的名家之手。高野山明王院的"赤不动"也是按照不动十九相观制作的，但从风格上看，估计是12或13世纪的作品。

10世纪以后，密教的修法按照入唐八家带回的密教经典进行，包括官方和民间都流行从曼荼罗所绘的尊像中挑选个别或群像作为本尊来修法。空海构想的宇宙

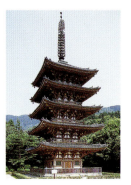

图23　醍醐寺五重塔　951年

[1]　着色技法，将金银箔切成细线或薄片贴在佛像、佛画上以提高色彩效果。

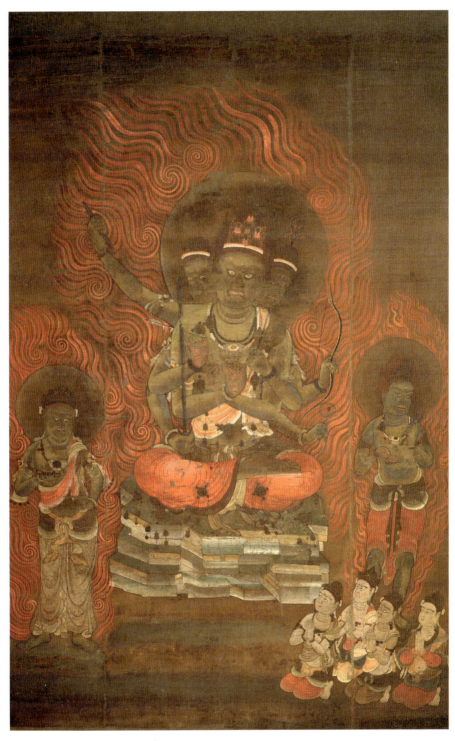

图24 降三世明王（五大尊像之一） 1088年铭 来振寺

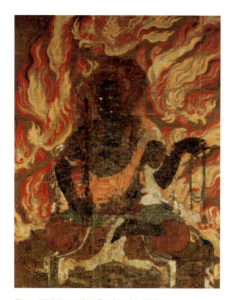

图25　不动明王二童子像（青不动）（局部）
11世纪后期　青莲院

论式的密教世界之所以消失，是因为人们或因个人、家族利益，或为消灾祈福而将守护佛分门别类。不动明王的信仰属其中一环。像也渐渐小型化，愤怒的表情变得柔和，这些恐怕也与以上原因有关。

❸ 信仰的趋势——憧憬净土

净土往生的思想

　　10~11世纪，思想领域发生的重大变化就是天台净土思想在贵族社会中的普及。出于与真言宗争斗的需要，天台宗设想从唐朝将纯密移植到日本，同时带来了死后往生阿弥陀如来的净土，即极乐净土的思想。对阿弥陀净土的信仰在第三章的"橘夫人念持佛厨子"中已提过，7~8世纪时就已存在，近来更有人指出，这不光如井上光贞等人所说是为了供养死者，❶还应该包括祈求自己往生的心愿。❷ 10世纪以降的净土往生思想中，信仰者个人祈愿往生的心情尤为强烈，这点不同于以往。藤原贵族将阿弥陀净土思想与以往的密教合二为一，倾注了极大的信仰热情。密教信仰是为了现世消灾，净土信仰是为了来世安乐。源信的著作《往生要集》对净土信仰渗透到贵族社会产生了巨大的影响。

《往生要集》的反响

　　源信（942～1017）是天台宗僧人，隐居横川，985年著《往生要集》。在第一章

❶　井上光貞『日本古代仏教の展開』（吉川弘文館，1975年），第43页。村山修一也持有相同的意见。村山『浄土教芸術と弥陀信仰』（至文堂，1966年），第19页。
❷　此处承蒙岩佐光晴氏赐教。

"厌离秽土"中他描述了六道(地狱、饿鬼、畜生、阿修罗、人间、天道)轮回的世界,指出其不如意的场景。尤其详述了大小一百三十六个地狱的细节,解说人界尸体腐烂之不净。第二章"欣求净土"中他描写了极乐世界的景象,解说往生净土之喜悦。而在以后的第四章,他详细说明了菩提心的理想状态和观想方法,书中恰到好处地引用了《摩诃止观》等一百六十多部内外典籍的约一千句名言,其博学和想象力浑然一体,书完成后立刻送到中国,翌年天台山国清寺就出现了五百余人的随喜僧人(参阅《佛典解题事典》)。

❹ 极乐庄严的净土教建筑

念诵阿弥陀佛的名号,就会历历在目地观想到弥陀所居极乐世界的景象,即"见佛"。《往生要集》强调这种观想念佛的思想,其教导意味着日本开始脱离咒术,转而传播纯粹憧憬来世的信仰。依仗权势的藤原氏拘泥于现世,最初割舍不了重视保佑同族安泰的咒术,但在《往生要集》的说服力面前他们丧失了抵抗的能力。1052年进入末法期,末法思想也成为强化往生的主要因素,于是,他们竞相花费财力建造阿弥陀堂以及各种佛堂,炫耀极乐净土般的壮丽。

藤原忠平创建的、被誉为"尽善尽美"❸ 的法性寺(延长三年,925)为其开端。宽仁四年(1020),藤原道长在现今京都市上京区鸭川西边的鸭沂高中(京都御所旁)一带建造了丈六的九体阿弥陀为本尊的阿弥陀堂,称之为无量寿院。然后又建造了五大堂、金堂、药师堂、释迦堂等,取号法成寺,又称"御堂",成为藤原氏荣华富贵的象征。在阿弥陀堂众僧齐声念诵"南无阿弥陀佛"中,道长手攥来自九体阿弥陀像手中的五色线绳与世长辞。此寺院在道长去世三十一年后的康平元年(1058)遭火灾烧毁。

天喜元年(1053),道长之子赖通在上一年喜舍别墅为寺的宇治平等院,建造了

❸ "尽善尽美"的用例见于11世纪的贵族日记《小右记》《长秋记》等。参阅泉武夫「王朝仏画論」,京都国立博物馆编『王朝の仏画と儀礼』(至文堂,2000年)。

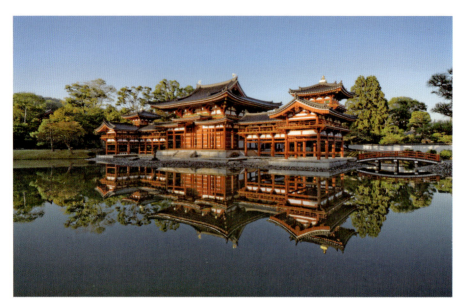

图26　平等院凤凰堂　1053年

阿弥陀堂，其后称之为凤凰堂。平等院后来增建了法华堂、多宝塔、五大堂等，壮观华丽不亚于道长的法成寺。但其后屡遭战火，至中世末，堂塔几乎毁尽，仅留下阿弥陀堂（凤凰堂）成为藤原贵族净土教建筑的唯一遗构。

凤凰堂（图26）由二层的翼楼连接中堂（主殿）和角楼，形仿凤凰展翅，由此得名。堂内设计旨在重现净土世界的庄严，佛像及其背光、华盖都贴有金箔，辉煌耀眼，浓墨重彩的格子顶棚镶嵌着圆镜，圆镜曾经能够反射前庭水池，光芒四射。大佛师定朝制作的本尊《阿弥陀如来坐像》（参阅本章图28）、定朝作坊的《天人（云中供养菩萨）像》、屋脊上的铜鎏金凤凰饰物、扉绘[1]《九品来迎图》（参阅本章图30）凸显了藤原美术之精髓。

❶ 铃木嘉吉「和樣建築の成立」『日本美術全集6 平等院と定朝』（講談社，1994年）。

❷ 即所谓的"间面记法"，指正房的正面有三个柱间（面阔三间），侧面有两个柱间（进深二间），四面都有房檐的建筑。

(1) "扉绘"为日语，即画在门板上的绘画。有汉译为"门板画"或"门画"的。

(2) 寝殿造室内家什之一，"几"为矮桌，"帐"是帷幔，即在台座上的立柱垂挂帷幔，用以分隔室内空间。

(3) 装饰性帷幔，上面绘有唐绘或大和绘，垂挂在挂帘内侧，用以分隔室内空间。

❺ 寝殿造的形成

飞鸟、奈良时代的建筑以药师寺东塔为代表——喜好初唐建筑样式的简约风格，并固守不弃。但并非照搬仿造中国建筑样式，而是以在古坟时代就相当发达的日本建筑传统为基础有选择地加以改良，比如柏皮屋顶和铺木地板的寺院自奈良时代就存在了。换言之，"和式化"早就开始了。到了平安时代，结合日本风土、气候以及审美意识，"和式"有了更进一步的发展。屋顶和屋檐的变化为其重要的特点。凤凰堂的深屋檐、斗拱以及地面等细部构思巧妙，称得上寺院建筑中"和式"的集大成。❶

但是，"和式"风格在平安贵族的住宅建筑中表现得更为明显。寝殿造即为其典型例子（图27）。当时的建筑物没有留存下来，但从文献和考古发掘仍可窥其面貌。以朝南寝殿为主要建筑，依据的是"三间四面"❷的大小标准等，东西两侧配置对屋（住房），以渡殿（回廊）连接。寝殿的南侧有水池，从东西对屋至池边的东西钓殿（水阁）以回廊连接。寝殿为柏皮屋顶，房檐外回廊环绕。房屋内部除寝室和储藏室之外，几乎不用墙，而是用挂帘、几帐⁽²⁾、软障⁽³⁾、冲立⁽⁴⁾、障子⁽⁵⁾和屏风等分隔房间或用来挡风。宫殿中天皇居住的清凉殿也是按照寝殿形式布置的。12世纪绘制的《源氏物语绘卷》画面中，寝殿室

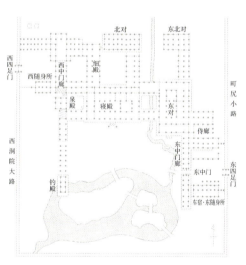

图27　寝殿造（东三条殿复原平面图）
引自太田静六的复原图（1941年）

⁽⁴⁾　冲立障子的简称，原为日本宫殿或贵族宅邸室内移动式屏障用具之一，相当于屏风。
⁽⁵⁾　日式建筑屏障用具的总称，有糊纸贴布的襖障子、移动式的冲立障子以及贴糊薄纸和绢布的明障子。有汉译为"隔扇"或"拉门"的。

内的情景画得十分美好。这种以左右对称为原则的寝殿造平面构造以道长、赖通父子为界，从对称性向非对称性演变，这点为中世的书院造[1]建筑所继承。

❻ 佛像的和式化与定朝

有别于9世纪庄重威严的佛像，10~11世纪的佛像开始带有新的特色。下面实际考察一下若干尊制作年代明确的佛像。

东大寺出身的真言僧人圣宝创建了醍醐寺，其弟子会理指挥佛师们制作的上醍醐药师堂《药师三尊像》（醍醐寺）的本尊完成于延喜十三年（913）。其严肃的表情中留有贞观雕刻的余韵，但佛像姿态和衣褶都显示出柔和的新倾向。京都岩船寺的《阿弥陀如来坐像》（946年），其脸庞保持着贞观雕刻的厚重感，但五官却表现出女性的柔和感。

世称"念佛圣"的空也建造的西光寺中的旧佛，即六波罗蜜寺的《十一面观音像》（951年），身躯表现依然具有贞观佛的量感，但鼓起的脸庞和衣褶的表现上增加了柔和的韵味。这些佛像的共同特点是更具温和的感性和协调的表现力，显示了从贞观样式向藤原样式的演变，即向"和式化"的过渡。代表藤原时代的造佛师定朝（？~1057）就出现在这一时期。

定朝的师傅是定朝认其为父的康尚，他是位与比睿山关系密切的佛师，因在源信手下造过佛，受到了藤原氏的重用。据说宽仁四年（1020）道长建造的无量寿院中的《九体阿弥陀像》即为康尚和定朝的联手之作。他是当时"和式"佛像的先驱，这从法性寺五大堂中尊的《不动明王像》中便可看出，此尊像是宽弘三年（1006）为祝贺道长四十岁生日而制作的，现保存在东福寺同聚院。堂堂丈六像，但少见9世纪不动明王像的威严感，匀称和优美取代了威严。垂至左胸的细腻的头发表现恰好说明了这一点。

[1] 从"寝殿造"发展而来的武家住宅样式。客厅布置具有特色，包括凸窗、推板、凹间、搁板等中世住宅结构元素，会客空间独立且得到强调。不同于寝殿造的是角柱内外侧多用双槽推拉门，一栋建筑分隔成多个房间，各室装天棚、铺榻榻米等。

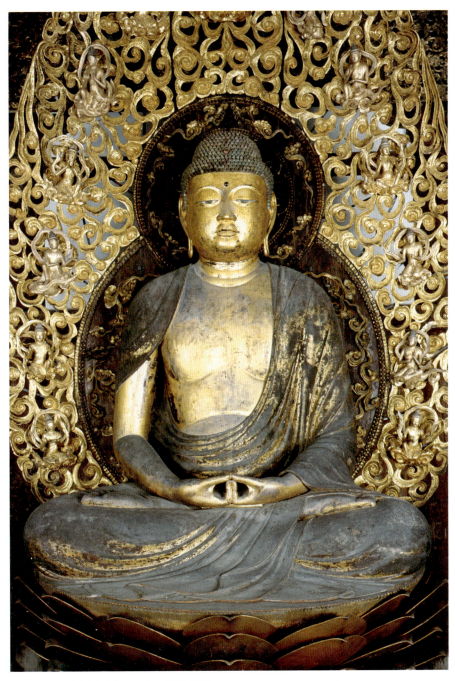

图28 定朝 阿弥陀如来坐像 1053年 平等院凤凰堂

宽仁四年（1020）更名为法成寺的无量寿院举行了《丈六九体阿弥陀像》的落成供养。忠实记录当时关白藤原谈话的《中外抄》这样写道："为佛像的修复，在大佛师康尚的指挥下，年方二十的法师精神抖擞地干着活，手持锤子和錾子錾削着佛面。道长问道，其为何许人？答曰康尚之弟子定朝。"❶这是体现年轻定朝造像天才的小插曲。

两年后，定朝制作了法成寺金堂的大日如来等诸佛像和五大堂的《五大尊像》，因功绩显著被授予法桥僧位，这对佛师而言是未曾有过的，之后他又被授予了法眼僧位。

凤凰堂中的《阿弥陀如来坐像》（图28）建造于天喜元年（1053），是定朝唯一有定论的作品，也是藤原和式雕刻的登峰造极之作，同时显示了日本雕刻古典样式的完成。佛像身体各部位比例和谐，袈裟宽松舒展，面相圆满，表情宁静，眼角细长且具吸引力，这种体现各种特点于一身的造像风格不愧为古典之最。阿弥陀不作来迎印而结密教定印，这充分说明这一时期密教与净土教之间的亲密关系。《春记》的作者藤原资房在评论定朝几乎制作于相同时期的阿弥陀像时曾赞誉道："尊容如满月。"❷堂内横梁上悬挂着五十二位《云中供养菩萨》（天人），有人认为其与密教的图像有关。这些天人当初色彩鲜艳，无疑将宛如净土般殿堂的梦幻美推向了高潮。

凤凰堂的阿弥陀像采用了镶嵌木雕⁽¹⁾的新技法，这点无疑很重要。镶嵌木雕指佛像头部和身躯等主要部分使用两种以上的木材拼嵌组成。这种镶嵌木雕的技法之所以取代了贞观佛的一木雕，是因为其易于挖空内部，可以防止开裂、减轻重量、小料拼成大材，便于分工统筹大量制作等。镶嵌木雕为木雕技法带来变革的同时，反之也产生了形式化的弊病。

作为11世纪肖像雕刻的杰作，东大寺的《良辨僧正坐像》雕刻的是东大寺开山祖师良辨，坚挺的脊梁、正气凛然的容姿，代表了藤原肖像雕刻的最高水准。肖像曾被推定制作于宽仁三年前后，但更多意见认为这是9世纪的作品。

❶ 赤井达郎等编『資料日本美術史』（京都松柏社，1988年），第101页。
❷ 山根有三编『日本美術史』「第六章　平安時代後期彫刻」（美術出版社，1977年），第151页（井上正执笔）。
❸ 同注❶。
❹ 参阅P101注❸「王朝仏画論」，第34页。

❼ 定朝以后的佛像、铊雕像

源师时的日记《长秋记》在1134年记事中称,名曰邦恒堂的建筑物中安置的阿弥陀坐像是定朝的最佳杰作,有"此为天下佛之本样"之美誉。据说师时还带领佛师院朝仔细地测量过包括细部在内的佛像尺寸。❸

11世纪后期,定朝的徒弟长势(1019~1091)成为继定朝之后的佛师第一人,并被授予法印僧位,最后成为圆派的祖师。长势的作品有广隆寺的《日光、月光菩萨像》《十二神将像》(1064年)以及法界寺的《阿弥陀佛坐像》,这些佛像在继承定朝"模式"的同时,风格上显示出若干呆板化倾向。

前面一节中已介绍过井上正关于一木雕佛像留有刻刀痕的大胆见解,而铊雕佛像至少可以追溯到9世纪。到了10~11世纪,东日本出现以刻刀痕作为一种装饰的现象,其中有神奈川宝城坊的《药师三尊像》和神奈川弘明寺的《十一面观音像》等。

❽ 藤原佛画

根据泉武夫的说法,平安时代仪礼上使用的佛像和佛画,做记录时往往只写个"佛"字,若需要标明是佛画而非雕刻时,才会写成"绘佛""画佛""佛的绘像"。❹ 现在一般认为佛像指雕刻,佛画指绘画,但在传达佛的形象上,当时两者的功能并没有明显区别。佛像和佛画在"仪礼""庄严""佛"三根主线上重叠交错,难以区分。我们顺着这个思路来考察佛画。

以曼荼罗为主的密教图像

从雕刻上可以看出,藤原美术与密教之间因缘深厚。醍醐寺五重塔底层的内部

(1) 日语原文为"寄木造"。

图29 刻画藏王权现像
1001年 西新井大师总持寺

装饰和子岛寺的《子岛曼荼罗》、高野山的《五大力菩萨像》，这些佛像中的和式化倾向已在前面"❷藤原的密教美术"中述及。其他的重要作品还有跟熊野比肩的修验道圣地金峰山的《刻画藏王权现像》（长保三年，1001）（图29）。这幅线刻像是道长时代即藤原美术鼎盛期的佛画，且为流传至今的孤品，从中可以看出密教忿怒像与山岳信仰的结合，十分贵重。从这幅佛像容貌奇异的刻线中也可以感受到追求"美丽"的时代潮流。

净土教绘画

圆仁（P78注❶）于比睿山创建了常行堂，其墙壁上绘有《九品净土图》。此类来迎图（迎接图）在道长的法成寺阿弥陀堂的墙壁上也曾有过。可惜这些都没留存

图30　下品上生图（九品来迎图之一）平等院凤凰堂板壁画　1053年

至今。所幸的是凤凰堂《九品来迎图》的扉绘被保留了下来。虽说扉绘上的涂鸦和剥落比较严重，但作为11世纪的彩色壁画作品仅此一例。据13世纪的《古今著闻集》记载，制作者是宫廷画师为成。堂内的阿弥陀如来光辉普照，《九品来迎图》绘在其左右和前面涂着厚实白底的木板上。正面正中门上的绘画是江户时代的补作，但左右和两侧的扉绘保存状况较好，揭下边框可看见下面写着"中品上生　三月"（北侧）"下品上生　四月　八月"（南侧）"上品中生　四月""上品下生　八月"（东侧）的字样。

根据经典描述，"九品来迎"因人生前善行或恶行程度的不同，来迎的场面也各不相同，但实际描绘的来迎场面大同小异。其中的《下品上生图》，阿弥陀来迎场

面（图30）保存比较好。驻足在往生者家门前的阿弥陀、引领阿弥陀的两尊菩萨以及奏着乐跟在阿弥陀身后的众菩萨身姿，都使用柔和的线条描绘，衣裳如海草般摇曳，众佛的表情温馨、可亲。

来迎阿弥陀众佛开阔的背景，让人仿佛想到宇治一带的景观。画中描绘了平缓连绵的碧绿山貌，松柏林立，河水川流不息，四季景物画得很小。阿弥陀一行腾云驾雾，在山谷间穿梭飞行，缓缓而至。最前面的佛画得大，而远处的佛小如豆粒。11世纪就有了如此完美的透视画法。

景物四季各异，北侧门板上绘早春和暮春的景观，薄雪覆盖的滩角、枯苇、农家的稻草屋、划舟的农妇、离群的马驹、野樱、青草，具有浓厚的季节感。南侧门板上绘秋天景观，有鱼梁、山中嬉戏的鹿、秋草。东侧两边的门板上夏天景观，有水旁垂柳、山寺、草庵、溪谷、瀑布、重岩叠嶂、飞鸟等。从这些画中似乎可以看出画家的一种态度：在学习唐朝绘画作为基本形式的同时，又想摆脱唐绘去创造符合日本风土和审美意识的独特画法。凤凰堂的《九品来迎图》既是佛画，同时宣告了后述"大和绘"样式的诞生，弥足珍贵。❶

描绘释迦的绘画

释迦圆寂之后历经漫长的岁月，永承七年（1052）会进入末法之世，这种观念在平安贵族中再次唤起了对释迦的尊崇之念。在二月，各地的寺院都会举行涅槃会，宫中亦然。而每次涅槃会都要悬挂大幅涅槃图。高野山金刚峰寺的《佛涅槃图》（应德三年，1086）（图31）通称"应德涅槃"，是其中的杰作。围绕在壮丽的释迦肉身旁的众菩萨以及上空的摩耶夫人的身姿充满威严，简直都可分别视为单尊的佛像，而悲叹忧伤的罗汉、诸王以及大众，其表情和举止推高了场面的戏剧性。整个场面的气氛寂静而豁达，溢充着古代气息，让人联想起文艺复兴初期宗教画中世人开朗的情感。

❶ 秋山光和『平安時代世俗画の研究』（吉川弘文館，1964年）。

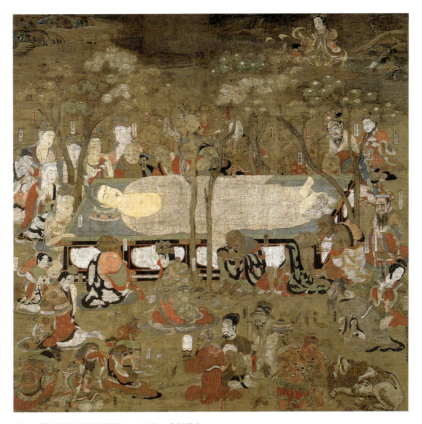

图31　佛涅槃图（应德涅槃图）　1086年　金刚峰寺

《释迦金棺出现图》（图32）是与"应德涅槃"比肩的平安佛画代表作，描述释迦圆寂后，听到摩耶夫人悲叹而出棺说法的戏剧性场面。构图的中心放在出现奇迹的释迦身姿上，周围的菩萨和眷属、大众和动物的视线全都聚焦于此，表现了人声嘈杂和气氛紧张的瞬间场景。摩耶夫人身姿雍容，表现出如同"应德涅槃"般古典的稳重大方。作为12世纪绘卷的先驱，其某些表现手法，比如用粗细不同的线条表

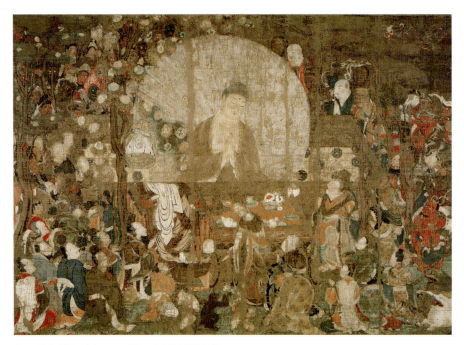

图32 释迦金棺出现图 11—12世纪 京都国立博物馆藏

现释迦遗物大袈裟和钵包裹布的强弱感,用讽刺手法表现众人惊奇的表情等,都不容忽视。估计其制作年代稍晚于"应德涅槃",为1100年前后的作品。《鹤林寺太子堂壁画·九品往生图》(天永三年,1112)用肉眼基本无法看出什么,但通过红外线可以看清画面上方绘有九品来迎,下方绘有破坏道场、杀生、男女幽会、地狱来迎等,颇引人入胜。

祖师像与罗汉像

继贞观《真言七祖像》之后,藤原时代的祖师像除了天台宗祖师外,还有大乘

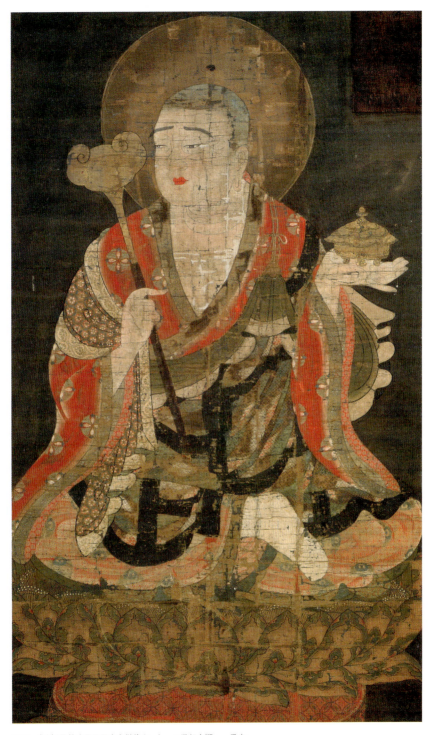

图33　龙树（圣德太子及天台高僧像之一）　11世纪中期　一乘寺

佛教祖师龙树、与《法华经》因缘深厚的圣德太子等人。兵库县一乘寺现存《圣德太子及天台高僧像》共计十幅。画像顶格地绘制在修剪过的绢布上，画面富于变化，侧身的《善无畏像》大头像使人备感亲切。从保存良好的《龙树像》（图33）可以看出，其重点放在色彩而非形态上，红色基调配以柔和的绿色和蓝色等，肉身施以朱红的色晕，衣褶运用照晕手法，这影响到12世纪佛画的色彩主义。但是，没有使用截金手法，而是以细腻的色彩描绘纹饰。"龙树"被绘成了美僧侣，药师寺的《慈恩大师像》画的是法相宗祖师玄奘弟子慈恩的肖像，其为西域人，是身高六尺五寸（约2米）的彪形男儿。魁伟容貌的面影残留在眉宇间，想必他也是个美男子。这让人想起清少纳言在《枕草子》（第三十段）中的话："说教的讲师以美男子为宜，只有目不转睛地看着讲师的脸，才能理解讲师说教内容的尊贵。"

❾ 佛教工艺与书法

如第三章所述，佛教美术集建筑、雕刻、绘画、工艺之大成，是象征佛世界的庄严交响曲。"和式化"风格显著的藤原、院政时代的佛教美术也具有强烈的综合艺术的特征。但能反映其本质的遗构仅限于凤凰堂和平泉的金色堂，因此，需要从《荣华物语》等史料和现存的个别"断片"作品中通过想象去复原，其魅力留存在这些"断片"上。

11世纪的绘画和雕刻作品保存下来的很少，工艺作品也不多。所幸的是诸如"佛功德莳绘经盒"（图34）之类精美的莳绘盒子留存至今。盒子罩盖较深，上面的"落花纹"表示的是乐器、孔雀开屏和莲花凋谢的空虚形象。包括盒盖和盒身共计八面，以类似《法华经》说教内容的卷首画形式，用金银泥描绘绘画纹饰。八面绘画看似各自为阵，但实际上盒盖和盒身图案互相关联，展开来看简直就是一幅绘卷，极富故事性的空间随即展现，精彩绝伦。欣赏这件作品使人真正悟得为何莳绘被称为画。

图34 佛功德莳绘经盒 观世音菩萨普门品第二十五 11世纪 藤田美术馆藏

10世纪末至11世纪初，后人称之为"三迹"的卓越书法家非常活跃。小野道风（894~966）的《玉泉帖》（图35），学王羲之又有自我风格，破之而自如地活用粗笔大字和细笔小字，作品节奏奔放，标志着和式书法的诞生。半个世纪后的晚辈藤原佐理（944~998）更进一步发扬了和式书法，其《女车帖》（982年）（图36）和《离洛帖》（991年，畠山纪念馆），笔法生动活泼，书风带有游戏成分。顺便提一下，佐理这两幅字的内容都是检讨自己的失误，但运笔流畅，透露出游戏般的爽快心情。藤原行成（972~1027）的《白氏诗卷》显然是完全吻合了藤原贵族口味的典雅书风，比肩同时代的假名书法。

"平假名"诞生于9~10世纪，由作为表音文字——万叶假名的汉字简略而成。最初的假名书法是将一个个汉字分开后书写，之后将字与字连起来书写，形成了细腻曲折、节奏反复的连绵体书法风格。绘有华丽底纹的书写料纸（用纸）对于连绵体假名书法的诞生功不可没，假名书法的装饰美恐怕在世界书写艺术

图35　小野道风　玉泉帖（局部）10世纪　宫内厅三之丸尚藏馆藏

图36　藤原佐理　女车帖（局部）982年　书艺文化院藏

图37　传纪贯之　高野切古今集（第一种）　11世纪中期　五岛美术馆藏

第五章　平安时代的美术（贞观美术、藤原美术、院政美术）　　115

上也占有独特的一席。许多书法卷轴和册子的假名作品多作为鉴赏品用于品茶会，以被裁剪成片段的"古笔切"形式流传了下来。11世纪高野切的《古今集》抄本是假名书法的巅峰之作（图37）。本愿寺本《三十六人家集》假名书法和《源氏物语绘卷》卷首说明文也出于12世纪假名书法的名家之手。❶

❿ 宫廷画师的音讯

　　贞观、藤原绘画的优秀作品中，几乎都不知其画家的姓名，不像雕刻领域中留下了定朝等名家的作品。根据文献记载，9世纪前期名家百济河成，其画技受到宫廷的高度赏识。之后还有自称巨势的画师世家，其家系始于9世纪，一直延续到平安末期。巨势金冈是其创始人，据说还擅长造园。《源氏物语》中说巨势派的相览绘制了《竹取物语绘卷》。在藤原道长设立的画所，广贵的创作十分活跃。巨势派作为画派历史悠久，是中世南都绘佛师的中坚力量。❷ 此外，在10世纪中期村上天皇的时代，名曰飞鸟部常则的宫廷画师很是活跃，为大和绘的产生做出了贡献。

⓫ 大和绘的产生

　　根据绘画的主题是否有宗教性来划分宗教画和世俗画。因此，大和绘被分类在世俗画中。❸ 然而，也有诸如前述的凤凰堂扉绘以及后述的饿鬼草纸之类充满世俗画元素的宗教画。两者的界限暧昧，相互关联。在讲述大和绘的发生之前，先简单谈谈这点。

　　密教从唐朝传入日本宫廷时，贵族圈里流行着汉诗文。当时的诗文主要是与壁画和屏风画有关的诗歌，这与吟咏深山幽谷、神仙游历、凤凰飞舞等情景的唐诗在题材上恰好重叠。《经国集》中的《清凉殿画壁山水歌》就是其中的一个典型例子。

❶ 在日本的书法史上，平安时代是成果最多也是最重要的时期。书法较绘画更受人尊重，故作品也比较多。详情参阅『日本美術全集8 三筆・三蹟』（学習研究社，1980年）等。
❷ 平田宽『絵仏師の時代』（中央公論美術出版，1994年）。
❸ 参阅 P110 注 ❶『平安時代世俗画の研究』。
❹ 所谓屏风歌即画师在屏风上绘画后，贵族们就画中场景互相咏诗对歌。参阅片野达郎『日本文芸と絵画の相関性の研究』（笠間書院，1975年）。
❺ 家永三郎『上代倭絵全史』及『別冊上代倭絵年表』（墨水書房，改訂版，1966年）。
❻ 在文献和流传下来的作品中可以找到四季绘、月份绘、名所绘的中国起源，初唐就流行以中国民间年度节令活动为主题的"月令图屏风"。还有对应四季山水的"四时山水"绘画题材。比如1031年辽代的《永庆陵壁画》，其四壁分别绘有四季的花鸟（参阅『美術研究』153号、155号、157号）。

绘于宫中御殿内部的完全是"唐风"的风景画。

但到9世纪后期,当和歌文学问世后情况发生了变化。《古今和歌集》(905年)收录的屏风歌中已能找到以日本景物为主题的诗歌了。❹

贞观十一年至十八年(869～876)素性法师题咏的诗歌《二条后妃尚为东宫御息所时》是最早的实例:"御屏风绘龙田川红叶漂流之形,以之题咏:'自古几曾闻,龙田川,流水似染,落红氤氲。'"之后又有《拾遗和歌集》中的诗歌,歌咏仁和年间(885～889)《七夕夜女子河中沐浴》的御屏风。⁽¹⁾从此以后,屏风歌中的日本主题越来越多,这也意味着日本画题的屏风画和障子绘⁽²⁾的流行。这些也称为四季绘、月份绘、名所绘(描绘各地名胜的画)。这些画题大同小异,与其说画的是各地名胜,不如说更侧重四季变化的描写。这种画总称为景物画。❺"景物"是当时的用语,也是沿袭了中国的词语。❻

随着日本画题的确立,10世纪末出现了"大和绘、倭绘"这样的新词语,以此与"karae、唐绘"相对应。11世纪《枕草子》中说的"好东西,唐绘屏风、障子"指的就是这些。屏风的尺寸各种各样,有四尺、四尺五寸、五尺、六尺、八尺。按照秋山光和的说法,所谓倭绘、唐绘,起先是为了区分障屏画的画题是日本题材还是中国题材而出现的名称。❼但随着大和绘景物画新画风的普及,唐绘的画风为大和绘兼收并蓄。13世纪以后,以水墨手法为特征的南宋画、元画的样式移植到日本,被称为"唐绘",而以往传统样式的世俗画则被统称为"大和绘"。唐绘在江户时代又被改称为"汉画"。这些后面会进一步记述。

10世纪末出现的"大和绘"是非常重要的存在,可以视其为日本绘画的代名词,但因其主要绘于日用家什的障子和屏风上,没有作品留存下来。因此,只能从当时屏风歌之类的文献推测其发生时的动向。家永三郎在这方面进行过细致的研究,值得我们参考。

根据文献得知,唐绘画题有荒海障子、昆明池(汉武帝开挖的苑池)障子、马形

❼ 秋山光和「平安時代の唐絵と大和絵」(上・下)『美術研究』120~121号(1941~1942),参阅P110注❶『平安時代世俗画の研究』。

⑴ 诗歌内容为:"裁水纹,剪水花,缝作霓裳信姱。旧衣抛满岸,今宵借与她。"
⑵ 画在襖障子、冲立障子等上面的绘画,有汉译为"隔扇画"的。

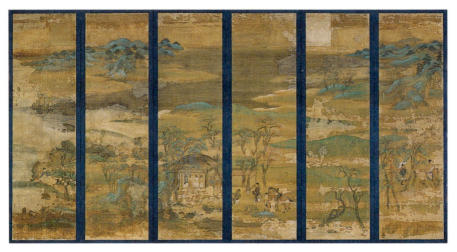

图38 山水屏风（六扇一帖） 11世纪后期 京都国立博物馆藏（东寺旧藏）

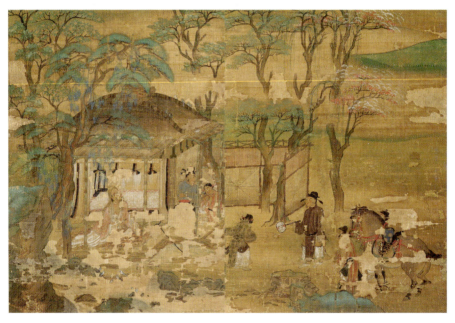

图39 第四扇局部

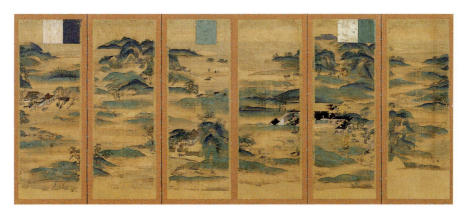

图40　山水屏风（六扇一帖）　12世纪末~13世纪初　神护寺

障子、贤圣障子等。而大和绘的画题通常对应四季时令的各种题材。比如开春有元旦的雪、梅、莺；入夏有贺茂祭、插秧、鹈渔、瀑布、纳凉；秋天有七夕、月亮、秋草、鹿；冬天有雪景、山村、驱鬼等。前面提到的凤凰堂扉绘背景也是四季绘，画的是宇治一带的景物。《大尝会悠纪主基屏风》表现天皇即位时以占卜决定国名的故事，是一幅名所绘与四季绘相结合的屏风画。名所绘的画题也有凭想象描绘某些偏远的地方，比如宫城野的荻草、武藏野的冬天等。有的画题让人想起近代初期风俗画或浮世绘的主题图案，比如"女子思春夜不眠，倚窗托腮留肤香""曲径通幽梅林丛，男女你我迷酒中"，甚至还能找到某些表现性风俗的画题，比如"男女无稽嬉戏时，卿卿我我两人中"等。

屏风歌的景物画主题图案是画在寝殿造建筑物中的障子（冲立、襖障子）、屏风、几帐、软障上面的，现在这些总称为障壁画或障屏画。障壁画是除屏风画以外的总称，而障屏画则将障壁画和屏风画都包括在内。

障屏画绘于室内日用家什中，属实用品，用旧了或破损后就会更换。因此，平安时代的景物画留存至今的极其罕见。前面提到的凤凰堂扉绘是为凸显寺院建筑之

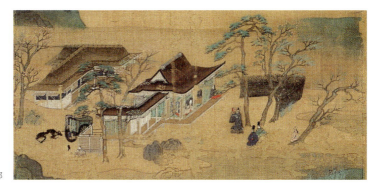

图41　第六扇局部

第五章　平安时代的美术（贞观美术、藤原美术、院政美术）

庄严而绘制的，才幸存至今，实属珍稀壁画。若干件名曰"山水屏风"的屏风是因装饰在密教灌顶场所，才得以保留下来。其中，东寺的《山水屏风》（11世纪后期）（图38）是平安时代唯一的作品。画面中央的草庵中，一位身着唐装的隐士老者在沉思冥想（图39）。草庵外见有造访者的身影。画面的背景直至顶部，视野开阔，樱、柳、藤等花木呈现出一派悠闲的春天景象。据说唐装老者象征"诗王"白居易，这样的话，这幅图显然就是唐绘。然而，老者周围的自然景色的描写手法跟凤凰堂扉绘或者13世纪初神护寺本《山水屏风》并无大异。

从其画风来看，旧藏于圣众来迎寺的《十六罗汉像》（东京国立博物馆）是日本绘制的十六罗汉像中最早的画作，应该是11世纪后期的作品，这是从唐朝、五代初期样式的罗汉画表现手法向温和的大和绘风格演变的作品。

神护寺的《山水屏风》（图40、图41）原来四帖❶的四季屏风中，现仅存秋天帖。图40是根据复原案调整的屏风排列，可以看出在一望无际的平坦山野中，建有寝殿造建筑和山庄，点缀着从晚夏到初冬的景致。自画正面往右看，水浴场和邻近宅邸的水池中有宫女在赏莲。❷画面还表现了秋季的农田、荻等秋草、运送贡品的人马、戏水野鸭等候鸟飞来过冬的景象。构图无重点，建筑物融化在自然景色中，人们的生活情景画得如豆粒一般小。从中可见大和绘景物画之典型形式。画的绘制年代稍晚，为镰仓时代以后的作品。

⓬ 其他11世纪绘画作品

方才说过10~11世纪绘画的作品极少，且大部分作品保存状态不好，不适合鉴赏。此时又正值大和绘诞生的重要时期，着实令人遗憾。1069年秦致贞所画的《圣德太子传绘》（东京国立博物馆），其制作年代和作者都很清楚。但由于曾画于法隆寺绘殿墙上用作绘画图解，因此损耗严重且补笔过多，跟当初的状态相去甚远。

❶ 中世以后的屏风以一双（一对）形式为基本单位，而古代以一帖，即一件（点）为单位。但在正仓院古文献中有"一具两帖"的记录，似乎当时已有一双的单位。

❷ 近来有观点认为，这屏风画表现的是女主人公的隐居状况，颇引人兴趣。参阅中岛博「隠棲の風景——神護寺所蔵［山水屏風］とその周辺」，佐藤康宏编『講座日本美術史3　図像の意味』（東京大学出版会，2005年）。

这是画在墙上的大画面佛教故事画,记录了圣德太子前世至死后所发生的大事。对了解与敦煌莫高窟中的《法华经变相图》之类唐代7~8世纪佛经图的绘画形式之间的传承关系,是一件不可多得的珍贵史料。

⑬ 净土庭园与《作庭记》

京都在造庭方面具有得天独厚的自然条件,山清水秀,丰产庭石和河沙。寝殿造主殿南侧开凿大池,营造庭园,池中建岛、架桥。临池建有钓殿,用于纳凉、赏月。关白赖通之子橘俊纲(1028~1094)撰写的《作庭记》叙述了当时建造庭园的思想和手法,反映了平安人信奉泛神论的自然观。比如海景意象的表现手法、"顺应石头性格"的叠石法、群犬的卧姿、依偎母牛的小牛、让人联想起儿时嬉戏的叠石法以及如何避忌石头作祟等。❸

此外,《荣华物语》描写了藤原道长建造的法成寺庭园,虽多少穿插了些想象,但一如《净土三部经》所述的净土情景展现在人们眼前——园池中生长的人造莲花上显现出佛身,池周围簇生着的四季树木是用形形色色的宝石制作而成的。想必这些平安贵族们也都尝试过。❹

❸ 森蕴『「作庭记」の世界』(NHK ブックス,1986年)。
❹ 辻惟雄「花の美、花の意匠」,中西进、辻惟雄编著『花の変奏——花と日本文化』(ぺりかん社,1997年)。

三 尽善尽美（院政美术）

❶ 末法之世的审美意识

上一节提到《佛涅槃图》（参阅本章图31）制作于应德三年（1086），这是白河上皇开始院政的年份。所谓院政时代，是指白河、鸟羽、后白河三代强力实行垂帘听政的时期。建久三年（1192）后白河法皇去世，源赖朝置幕府于镰仓，院政时代宣告结束。院政时代持续了约一个世纪，以1156年保元之乱为界，分白河、鸟羽两上皇听政的前期和后白河法皇施政的后期。

通常认为院政的开端是为了限制摄关家即藤原一族垄断庄园，王权积极发动了整顿庄园的运动。因此，上皇、法皇主导的王权成了一大庄园领主，加之势力不断壮大的地方行政官吏层的财力与上皇、法皇相结合，促使其财富急遽膨胀。王权独占财富，挥霍无度，从而导致上皇、法皇与天皇之间的纠葛和对立。在这一过程中，王权为了庄园的经营，需要得到武士团的支持，这一点不容忽视。保元、平治之乱❶就是在这种情况下发生的。

古代与中世的分水岭是保元、平治之乱，其始作俑者白河院是个狂热的佛教崇拜者。承历元年（1077）他在洛东白河建造了法胜寺，根据《扶桑略记》记载，寺院金堂七间四面瓦屋顶，安置三丈二尺的金色卢舍那佛。阿弥陀堂十一间四面瓦屋顶，安置丈六的金色九体阿弥陀如来。南大门安置二丈金刚力士守护着寺院。

永保元年（1081）白河院又建造了高约二十七丈、新奇特异的八角九重塔。伽蓝配置酷似曾经的四天王寺，所有殿堂都设计在同一条中轴线上。林屋辰三郎评论说法胜寺反映了"国家的强烈意识"，法胜寺如同三十三间堂、足利义满的相国寺大塔、织田信长的安土城等，是由权力造就的与众不同的建造物。❷ 根据记载，白河院

❶ 保元之乱起因于白河天皇的风流好色。白河天皇溺爱养女璋子（待贤门院）。退居后成了白河院的天皇将璋子作为中宫赐给孙子鸟羽天皇，两人生得一子，即后来的崇德天皇。但有流言传崇德帝实为白河院之子。鸟羽上皇觉得无趣，于是，将自己与情人美福门院间生的皇子取代崇德天皇，即近卫天皇。1155年，近卫天皇去世，鸟羽上皇又立其弟为后白河天皇。崇德上皇之子终未成为天皇，这激怒了一直忍耐着的上皇。贵族之间也因此发生对立，最后发展成为崇德上皇一方的贵族、

除了法胜寺外,还营造了尊胜寺、最胜寺、圆胜寺等,一生造像达五千四百七十余尊,其中丈六佛就超过六百多尊。

后白河院也热衷于佛法,去熊野进香拜佛往复需一个月,据说他一生中竟去了三十四次。他对当时流行的诗歌"今样"也很有造诣,收集并编辑了《梁尘秘抄》(1169年)。充满好奇心的后白河院,某日突然说要上街去看莳绘师的作坊,着实让周围的人深感为难;还有一次接受平清盛的邀请跑到福原去看宋人。三十三间堂的前身莲华王院宝藏就是为收藏他的丰富藏品而建造的,藏有年中行事绘卷约六十卷和六道绘等绘卷。

后白河院充满个性,热情奔放,院政时代的文化也呈现出富于变化的过渡期特点,它宣告了古代的结束和中世的开始。这具体反映在四个方面:第一,这是个叹息末世到来、流行隐遁思想的时代,鸭长明(1155~1216)在《方丈记》中曾进行过概述。第二,这是个追求游戏和装饰的时代,地方官吏大江匡房在看过"永长大田乐"(1096年)化装舞乐后如此评论道:"一身装束,尽善尽美,金绣为衣,金银装点。"第三,唯美时代,追求"美形"的时代。不仅佛的相貌需要讲究美形,而且衡量治安和司法官吏的资格也重视美形。美丽的反义词是"疏荒"。第四,在追求美的同时关注丑,诞生了写实主义。比如六道绘所反映的激荡过渡期现实中人们不安的心情。

石母田正评价这个时代"不惜财产,挥霍无度,游山玩水,大兴寺院","缺德和腐败风靡于统治阶层,其堕落程度在古代国家的历史中从未有过"。❸ 然而,避开道德视线、转投美术领域就会发现院政时代的文化和美术在热衷唯美的同时,还对病魔和饿鬼、地狱的丑恶和光怪陆离的世界发生兴趣,可谓寓意深刻,罕见得多产并富于创造性。

总体而言,院政时代的美术前期与后期在性质上多少有些不同,前期是对藤原美术的细腻和耽美深化的时期,比如《源氏物语绘卷》《平家纳经》《三十六人家集》都是这一时期的产物。后期与此不同,出现了粗糙化元素,比如《信贵山缘起绘

武士与后白河天皇一方的贵族、武士之间的战争,结果崇德上皇方面以失败告终。崇德上皇被流亡到赞岐国。作为胜利方的后白河天皇退位行使院政权力,但下属近臣信西与藤原信赖之间发生对立,分别联手平氏和源氏,于1159年发生了平治之乱。结果,清盛军取得胜利,之后迎来了平家的鼎盛时代。

❷ 林屋辰三郎「法勝寺の創建——院政文化の一考察」『古典文化の創造』(東京大学出版会,1946年)。

❸ 石母田正『日本史概説Ⅰ』(岩波全書,1955年)。

卷》《伴大纳言绘卷》等作品，或许运庆也属于其中之一。从后白河院的品行可以看出其对离奇古怪事物充满异常的兴趣，这在六道绘和《病草纸》中都有反映，这也显示了其对大众民俗的兴趣。还需指出的是，由于绘佛师逐渐演变为宫廷画师，其表现力对宫廷美术也产生了影响。也正是在这一时期移植而来的宋朝美术开始产生影响。

截金和打底色等"装饰"技法开始频繁用于佛画。正如正仓院珍宝纹饰所代表的，天平时代自唐朝传入的各种纹饰，经贞观、藤原时代后，逐渐符合朝廷的趣味，显得温文尔雅。圆形纹（浮线绫[1]、向蝶[2]、八藤[3]等）、菱形纹（繁菱[4]、远菱[5]、幸菱[6]等）、榉纹[7]、龟甲纹、立涌[8]、轮违[9]、窠纹[10]、霰纹[11]、花纹、唐草纹、折枝纹、散花纹等，加之以后的所谓有职纹样[12]，都是在这一时期定型并格式化的。

❷ 绘画——耽美与跃动

院政时代是绘画繁荣的时代。这一时代的绘画大致可分为三种，即佛画、装饰经、绘卷。佛画和装饰经一味追求耽美的装饰性，而以《信贵山缘起绘卷》为代表的作品，其故事性展开手法充满跃动感，院政时代的绘画表现体现出多层性和多样化的风格。

佛　画

佛画的传世数量丰富，这与时代特点有关，当时私人法会或修法活动大量增加，公家礼仪活动也十分盛行。通过这些作品不难看出藤原时代对佛画的美化有增无减。东寺旧藏的《十二天像》（1127年）为宫中真言院后七日御修法时使用过的画像，此画曾在长久元年（1040）重新绘制，但在大治二年（1127）遭大火烧毁。现在的画像是当时火灾后重新绘制的（图42）。当时的记载称，这幅画像临摹的是空海

[1] "浮线绫"为日语，四分隔图案，四方配以中国花卉。
[2] "向蝶"为日语，两只蝴蝶面对面的图案。
[3] "八藤"为日语，有八根藤或四根藤的图案。
[4] "繁菱"为日语，并列有许多菱形纹的图案。
[5] "远菱"为日语，间隔排列菱形纹的图案。
[6] "幸菱"为日语，由四至二十个花菱组成的大型菱形纹图案。
[7] "榉纹"为日语，由斜线交叉组成的菱形纹图案。
[8] "立涌"为日语，以两根曲线象征云气或水蒸气上升状的图案。
[9] "轮违"为日语，由多个环交叉组成的图案。
[10] "窠纹"为日语，在数个圆弧形的组合中加入唐草或花菱的图案。
[11] "霰纹"为日语，如雪珠落地状的图案。
[12] "有职纹样"为日语，平安时代以降，用于贵族装饰、家什等的传统图案。源于唐朝纹饰的简化形式，成为日本纹饰之基础。

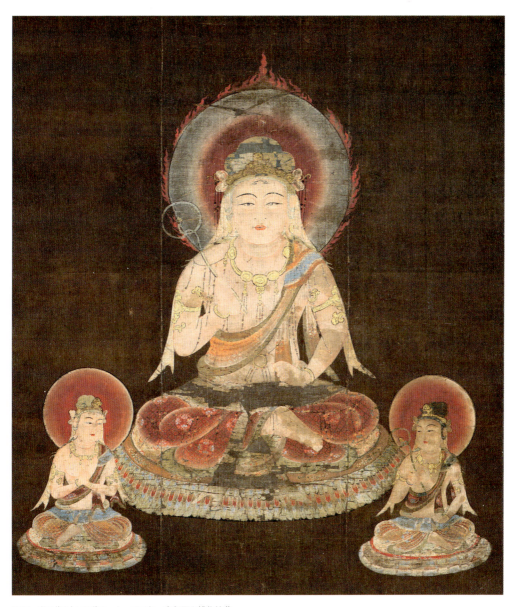

图42 水天像(十二天像之一) 1127年 京都国立博物馆藏

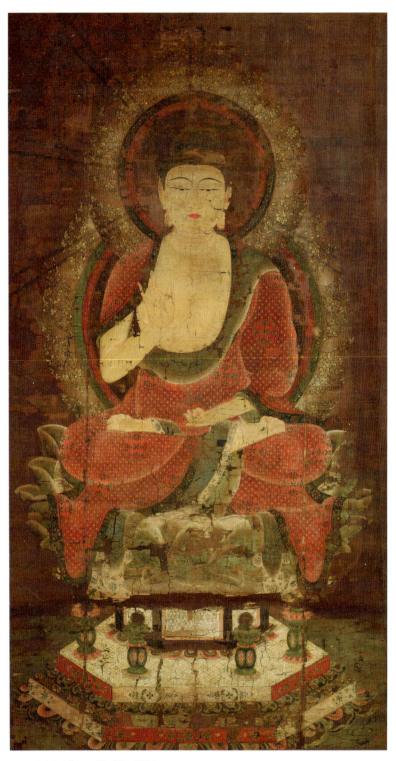

图43 释迦如来像 12世纪前期 神护寺

最初从唐朝带回日本的祖本画像,但因为"疏荒",鸟羽院指示重新绘制。十二幅画像的衣着色彩使用了色晕这种美丽的中间色,然后在上面覆盖截金和彩色纹饰,显得十分漂亮,加之画像脸部和肉身如女性般优美,可谓耽美至极。

这种耽美主义和装饰性与以下作品如出一辙,比如《虚空藏菩萨像》(东京国立博物馆),纹饰细腻;《普贤延命像》(松尾寺)的肉体表现具有浮世绘美人般的官能美,其圆脸具有童子般的天真无邪;《释迦如来像》(赤释迦)(神护寺)(图43)的赤衣加上截金纹饰,闪闪发光。还有在法会上作为本尊悬挂的佛画或单独画像,比如《十一面观音像》(奈良国立博物馆),肉身使用淡红和白色色晕体现出官能美;《孔雀明王像》(东京国立博物馆)具有整体美感,与其说是绘画毋宁说是工艺品。无论哪幅画,其背光都施以精巧的截金,通过黯淡的背光凸显梦幻般的艳丽。

此外还有一些名作,其中《普贤菩萨像》(图44)妖艳且具神圣之美,可谓出类拔萃,不愧为日本宗教画的代表作之一。其他还有高野山的《阿弥陀圣众来迎图》(有作于12世纪前期或后期两种意见)(图45)。这幅画在现存来迎图作品中画面最大,宛如大型荧幕,画中阿弥陀以及奏乐众神来迎的场景富有戏剧性。背景为日本的自然景观,左端下方的红叶和松树画得形如祈祷的样子。虚空中莲花飘舞落下的法华寺的《阿弥陀三尊及持幡童子像》估计也是大画面来迎图的一部分,年代应该在镰仓初期以后。用淡墨线条柔和地勾勒出像身和动物,色彩淡薄、省略纹饰的醍醐寺《阎魔天像》和《诃梨帝母像》让人想到宋代佛画的影响。

装饰经

在贵族中曾流行过写经,如抄写《法华经》和其他经典,写完后奉献给神社寺院。他们试图通过使用华丽的书写料纸装饰以及使用金银的卷首画这种所谓"尽善尽美"的行为,来保佑他们免受现世灾难的降临。即便是力戒"过差"❶的统治者也不得不认可这种宗教行为。

❶ 失度或过分,意为华美、奢侈。用于形容美丽的装饰。

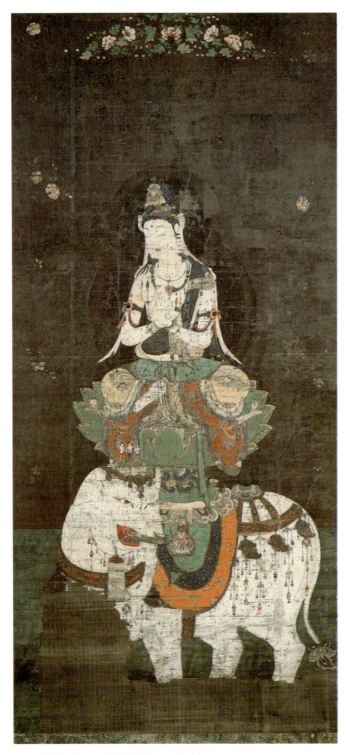

图44 普贤菩萨像 12世纪中期 东京国立博物馆藏

图45　阿弥陀圣众来迎图　12世纪　有志八幡讲十八个院

　　作为卷轴形式的装饰经，1164年平清盛进献给广岛严岛神社的《平家纳经》(图46)最为著名。除了《法华经》二十八品外，加上其他经卷总共有三十三卷，都是平清盛、平重盛及其家族抄写的经卷。写经中有描绘海龙王女儿极乐往生的《提婆达多品卷首画》、女子祈愿往生阿弥陀世界的《药王品卷首画》、身着十二单⑴和服装束的女子手持念珠祈愿极乐往生的《严王品卷首画》等。卷首画中以女性形象居多是因为《法华经》是一部解说如何救济女性的经典，女性们的信仰集中在这部优

⑴　"十二单"为日语，是后世对平安时代以降女官装束的俗称，即唐衣里面穿着十二件衬袍套装。

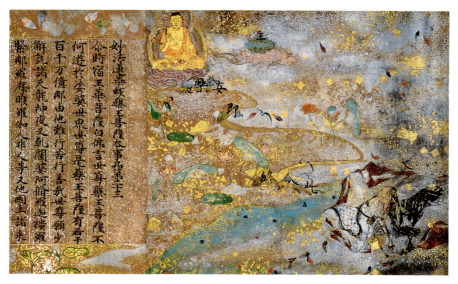

图46　平家纳经（药王品卷首画）　1164年　严岛神社

美的作品上。装饰中使用银的数量多于金，如今从保存状态良好的闪闪银色中依然能体会到敬献者的法悦之情。使用金银箔、沙金和泥金装饰色纸[1]，经文的纸张线条都用截金来表示，细致入微的书写料纸装饰让人叹为观止。卷首画所运用的苇手绘[2]手法是绘画与文学的完美结合，显示了大和绘的特点。

《久能寺经》（1141年，兵库县武藤家）的卷首画《药草喻品》描写的是雨打贵人的形象，其他知名的，如册子形式的则有《扇面法华经册子》（四天王寺等）（图47），扇形册子书写料纸用云母粉装饰，其底画所描绘的世俗生活素朴且栩栩如生，如实反映了贵族和庶民的生活情感。另外，描写炭火取暖的《观普贤经册子》（五岛美术馆）等，通过装饰经的底画可窥当时的风俗，让人颇感兴趣。

图47　扇面法华经册子（卷一扇九）
读信时的公卿和童女
12世纪中期　四天王寺

[1] "色纸"为日语，方形厚纸，用来书写和歌、俳句或绘画。
[2] "苇手绘"为日语，平安时代流行的文字游戏，画面为芦苇丛生的水边，以假名和汉字将草、岩石、松树、水禽图示化。相当于文字画形式。
[3] "唐纸"为日语，自中国传去的纸，后在日本也有仿制。印有花纹的厚纸。中古时为信函和装饰用纸，中世以降主要用于糊襖障子。

图48 三十六人家集·元辅集 1112年 本愿寺

豪华的和歌集册子与扇绘

除了尽善尽美的装饰经外,还制作有在书写料纸上施以豪华装饰的和歌集册子,比如本愿寺的《三十六人家集》(图48)。此册子是天永三年(1112)为庆祝白河法皇六十岁诞辰而制作的贺礼,即所谓"过差美丽"(极端奢侈)之当时宫廷唯美生活的典型例子。在唐纸[3]、打云纸[4]、染纸[5]、墨流纸[6]上施以四季花草的折枝花纹和风景等的绘画花纹,其特点是活用各种拼接手法对书写料纸进行设计,如剪后拼接、撕破拼接、重叠拼接等。即使书写料纸凹凸不平也在所不惜,其专注的是拼接纸这种非对称设计,这与假名的书写节拍相互呼应,让观者犹如在听典雅的音乐一般。拼接纸是风雅精神的硕果,是日本"装饰"的极致。至此,再议工艺与绘画之区别几无意义。

[4] "打云纸"为日语,纸的上下印有云雾暧昧花纹的雁皮纸。
[5] "染纸"为日语,即色纸、彩色纸。
[6] "墨流纸"为日语,印有如墨汁滴在水中形成波纹般图案的传统和纸。

图49 彩绘柏扇
12世纪后期 严岛神社

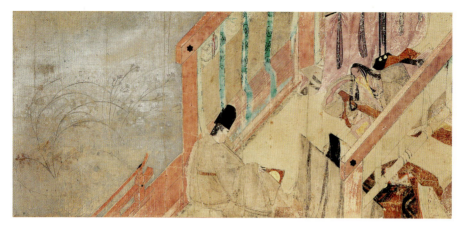

图50　源氏物语绘卷　御法　12世纪前期　五岛美术馆藏

　　《三十六人家集》独特的重叠拼接装饰法，或许应用了所谓十二单的设计，即摄关时代完成造型的女官礼服——衬袍套装的设计。根据小笠原小枝的说法，宫女们亲自缝制并刺绣，还懂得染色方面的知识。❶《三十六人家集》的独创性设计应该是由宫中负责日常家什的造物所或宫女之类的人所为。

　　扇子属为数不多的纯日本设计。平安时代初期，从团扇发展到用扁柏薄片拼接做成的柏扇，其后产生了所谓的蝙蝠扇，形同现在的纸扇。这些扇面上描绘有日本景物，即使用金银和色彩的美丽的大和绘。这些扇子传到中国深受欢迎。严岛神社现存有"彩绘柏扇"（图49）以及12世纪的多面柏扇。扇子原本是纳凉的生活用具，但同时也与咒术、礼仪等有关。吉野裕子认为，扇子的形状来源于槟榔树叶，直立挺拔的槟榔树同时也被视为神圣的男根。❷

绘卷物——说话绘卷⑴与物语绘卷⑵

　　日本美术的独创性在院政时代，即12世纪的绘卷物中发挥得淋漓尽致。尽管

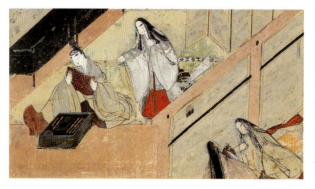

图51　源氏物语绘卷　夕雾　五岛美术馆藏

如此，但其原型之一可以从中国的"变文""变相"中找到源头。变文指的是中国通用的"俗讲"（以说唱形式讲解经典的内容，圆仁在日记中记载他曾在唐见过这种俗讲）教本。变文附有绘画，称为变相。变相中有保罗·伯希和（Paul Pelliot, 1878~1945）在敦煌发现的《降魔变》（描绘牢度叉与舍利佛斗法的绘卷）（卢浮宫美术馆），其富于动感的线条和栩栩如生的画面描写，与12世纪"男绘"系列绘卷之间存在因果关系。唐朝的"俗讲"传入日本后，成为诸如《今昔物语》之类民间传说的母体。

绘卷的由来可以在由假名物语发展而来的物语绘中找到答案。延喜七年（907）的文献中有"将处女冢物语绘成画"的记载，这是其最早的事例。进入11世纪后文献实例增多，诸如《住吉物语绘》《宇津保物语绘》（附有文字说明）等。然这些是绘卷还是册子，尚无定论。

现存的绘卷都是12世纪以后的作品。《源氏物语绘卷》（12世纪前期）（图50、图51）是将《源氏物语》五十四帖绘成约十卷的绘卷，现存四卷二十帖。其中一卷在五岛美术馆，另外三卷藏于德川美术馆。各帖由一到三个场景绘制而成，当时文献中所言"女绘"指的就是绘卷中所谓"引目钩鼻"[3]和"吹拔屋台"[4]的"重彩墨勾画法"。❸ 绘卷的各场景互不连贯，说来也就是将横宽的画帖横向拼接起来而已，缺乏后述的"男绘"绘卷形式所具有的连续性。但其丰富的色彩和深刻的叙情性，与世界上最早的小说《源氏物语》的绘画形式十分般配。

《信贵山缘起绘卷》（朝护孙子寺）（图52、图53）画于12世纪后期，将居住在信贵山的僧人妙莲的神奇事迹分别收于三卷绘卷中，即"山崎长者卷"（飞仓卷）"延喜加持卷"（护法童子治愈醍醐帝疾病）和"尼公卷"。当时称为"男绘"的画法指的就是此绘卷的画面富有连贯性和变化，这种画风发挥了快速运笔的笔法特性。画中飞舞的稻草米袋和对护法童子的描绘极富飞翔感和开放感，加上生动的幽默感，这些都体现了画家的天分，遗憾的是至今不知画家是谁。

❶ 小笠原小枝「王朝貴族の調度と古神宝——宮廷の工芸」『日本美術全集8　王朝絵巻と装飾経』（講談社，1990年）。
❷ 吉野裕子『扇——性と古代信仰』（人文書院，1984年）。
❸ 用于绘卷等小画面的绘画技法。先用墨线勾勒底稿，然后层叠重彩，最后再用墨彩描绘出人物的脸部和衣着的细部。作为彩色绘卷的原始手法一直流传到后世。

[1] "说话"即为民间口承故事，"说话绘卷"相当于故事画卷。
[2] "物语"即指叙说有完整内容的故事，"物语绘卷"相当于叙事画卷。
[3] "引目钩鼻"为日语，即用一条线表示眼睛、用钩子形表示鼻子的绘画技法。
[4] "吹拔屋台"为日语，即不画屋顶俯视描绘室内人物和景物的绘画技法。

图52　信贵山缘起绘卷　山崎长者卷　12世纪后期　朝护孙子寺

《伴大纳言绘卷》三卷（图54）作于12世纪后期，出自后白河法皇下属的优秀宫廷画师常盘光长之手。绘卷描述贞观八年（866）大纳言伴善男企图赶左大臣源信下台，纵火应天门暴露后被流放发配的事件。绘卷同《信贵山缘起绘卷》一样，画面情节富于连续性和变化，例如人物描写理性且尖锐、火灾现场逼真、源信和伴大纳言家族的悲叹场面具有戏剧性效果、争吵场面采用具有动感效果的异时同图法等，从这些特点不难看出，《信贵山缘起绘卷》中的表现手法在此绘卷中有了很大的提高。

高山寺的《鸟兽人物戏画》（鸟兽戏画）由甲乙丙丁四卷组成，是使用有速度感的略笔手法描绘的白描画。甲卷和乙卷为12世纪中期之作，丙卷和丁卷是镰仓时代的作品。甲卷描写拟人化的猿、鹿、兔、狐、蛙等动物自由游玩嬉戏的演技（图55），

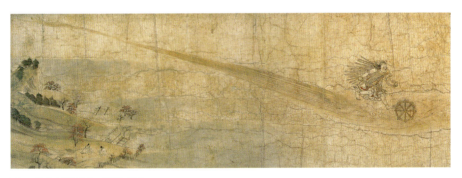

图53 信贵山缘起绘卷 延喜加持卷

第五章 平安时代的美术（贞观美术、藤原美术、院政美术）

图54　伴大纳言绘卷（卷二）　12世纪　出光美术馆藏

尚未知其故事的原型，但这些能在长屋王邸遗址出土的7世纪的素陶盘以及8世纪唐招提寺《梵天像》的坛座接缝处涂鸦的动物嬉戏画中找到原型。这一传统是在12世纪绘卷新型表现手法的刺激下所产生的富有戏剧性的表现手法。

上述四件作品是现存绘卷中最为出色的作品。单就作品而言，都处于绘卷历史的最初阶段，这点值得瞩目。有人指出，《信贵山缘起绘卷》和《伴大纳言绘卷》的相同之处在于随着绘卷的展开，场景和人物的动作会发生动态变化，这种手法与现代动漫有着相同的元素。

此外，还有12世纪绘制的《善财童子历参图》（《华严五十五所绘卷》，12世纪后期，分藏于东大寺等处）绘卷，描绘的是《华严经》所说的善财童子走访文殊菩萨、俗世凡夫和娼妓等五十三位（共五十五人）善知识的场面，人物可怜的表情中散发着日本式情趣。《粉河寺缘起绘卷》（12世纪后期，和歌山粉河寺）描绘该寺本尊千手观音的造像缘由及其功德，统一的距离感使画面显得单调，但朴素的描绘手法反映了古昔传统。观音像的童颜同前述的善财童子一样，体现出对童颜童姿的嗜

图55　鸟兽人物戏画（甲卷）　嬉水的猿和兔　12世纪中期　高山寺

好。波士顿美术馆藏《吉备大臣入唐绘卷》(12世纪后期)戏剧性地描绘了遣唐使吉备真备在唐朝大显身手的情形。

六道绘

六道绘指以《往生要集》为指南,图解该书中《起世经》《正法念处经》所说的六道——地狱、饿鬼、畜生、阿修罗、人间、天道各界情景的绘画,反映变革期的动荡不安,作品被大量复制。院政时代末期至镰仓时代初期的各种地狱、饿鬼绘卷为人们所熟知,有种意见认为,这些同《病草纸》一样,为后白河法皇壮观的六道绘卷构思作品中的一部分。

《地狱草纸》(奈良国立博物馆)一卷描绘的是亡者因不同罪过而坠入不同的地狱。粪屎地狱——坠入粪坑被粪蛆叮咬;函量地狱——被用量斗计量烧热的铁块烫身;铁碓地狱——被铁臼碾碎;鸡地狱——被雄鸡吐火烧身;黑云沙地狱——被热沙雨浇身;脓血地狱——在脓血池中被巨蜂蜇刺(图56);铜釜地狱(仅这幅画

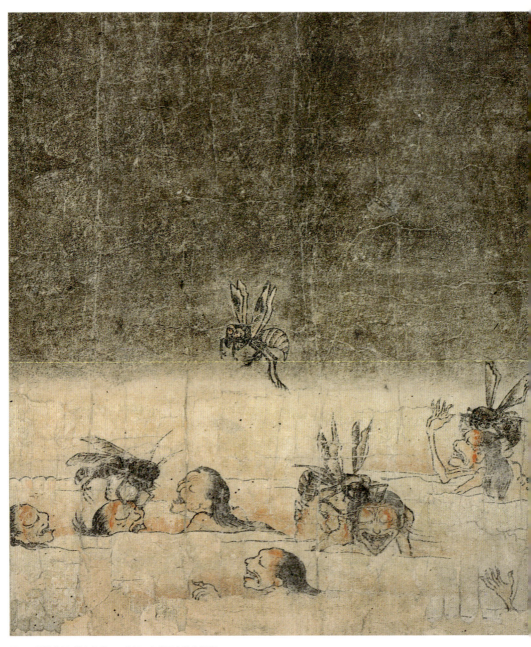

图56 地狱草纸·脓血地狱 12世纪 奈良国立博物馆藏

为波士顿美术馆所收藏）——在铜锅中被火煮身。这些画背景暗灰，渲染出令人不快的气氛。口吐火焰的雄鸡姿态威严，十分恐怖；怪异的狱卒和虫子的表情中带有一种黑色幽默，皮笑肉不笑。东京国立博物馆藏《地狱草纸》也非常细致地描绘了犯有杀人、盗窃、淫乱罪者坠入的发火流地狱、火末虫地狱、云火雾地狱、雨炎火石地狱，这些人被劈开头颅、撕破身体，翻滚挣扎，浑身带血。在云火雾地狱的大火焰里仿佛可以看到称之为魔灵的妖魅。原藏于益田家的《沙门地狱草纸》（现分藏于五岛美术馆等处）描绘了触犯杀生罪等戒律的男僧和女尼坠入同样的地狱中遭受严酷折磨的情景，现存有其中的七幅画。剥肉地狱中，剥动物皮者自身亦遭人剥皮；解身地狱中犯杀生、肢解动物罪的女尼被放在砧板上遭人剁切，而狱卒口念咒语使其还原后再施酷刑，翻来覆去无止境。这些画给人以活生生的施虐狂印象。

《辟邪绘》（奈良国立博物馆）一卷分割成五幅。小林太市郎认为，此画的主题不是地狱绘，应为辟邪绘，描绘的是中国民间信仰中受人崇敬、降服疫鬼的诸神。❶有将牛头天王这样的疫鬼蘸醋吞食的天刑星，有将祸害胎儿和幼童的十五个鬼的首级挑刺于长矛尖上的乾达婆王，有吞噬各种虎鬼的蚕化身神虫，还有抠挖鬼眼的钟馗等。描写这些残虐场面的冷酷笔致，或许反映了其所效仿的范本中国画的风格。

在发生饥荒时，很容易看见脖颈和手足细如绳、腹部胀如鼓的人。现存的两种饿鬼草纸所描绘的坠落饿鬼道的亡者形象就重叠着现实中世人的形象。无论哪一类，都是靠着想象力来描绘实际没有见过的饿鬼样子。原藏于冈山河本家的《饿鬼草纸》（现藏于东京国立博物馆）（图57）一卷中绘有出没于筵席、厕所、墓地的饿鬼形象。在厕所和墓地的画面上故意描绘了其他绘卷中少见的一般人的生活内幕，即肮脏丑恶的一面，简直就是一幅厌离秽土的世俗景观。以表现拯救饿鬼场面为主的《饿鬼草纸》（京都国立博物馆）极少如此故意露丑，但第二段中的施舍饿鬼场面所表现出的高超的世俗描写则体现了画家或购画人对现实的关注。

❶ 小林太市郎『大和絵史論』（全国書房，1946年）。

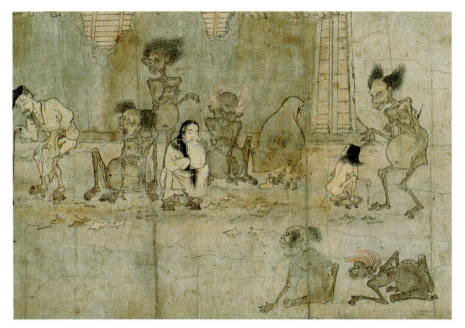

图57　饿鬼草纸（第三段）　伺便饿鬼　12世纪　东京国立博物馆藏

　　《病草纸》（分藏于文化厅等处）（图58）已被分割成数幅，分藏于京都国立博物馆等处。它可以说是一部收录了各种病例的百科书，比如黑鼻子男人、失眠症的女人、身体颤抖的风寒病人、两性人、患眼疾的人、牙齿摇动的男人、屁股上长多个孔的男人、阴虱病人、长鼻尖的人、无肛门的人、口臭的女人、霍乱的女人、驼背的男人、侏儒、脸上有痣的女人、胖女人、白化病人、硬脖子抬不起头的僧人、嗜睡症的男人、幻觉病人等。与前述的《地狱·饿鬼草纸》形式相仿，描绘的是人世间疾病的情况，因此从构思上看，认为其属于六道绘的意见最有说服力。画家以无情的目光尖锐地刻画了遭人耻笑、痛苦煎熬的世人形象，这点与地狱草纸[1]相通，或许意在

[1]　"地狱草纸"为日语，即描写地狱百态的画卷。

图58　病草纸·眼疾的治疗（局部）　12世纪　京都国立博物馆藏

使观画者发现人世间的冷酷。然而，实际效果是对病症抱有好奇心的人，远比怀抱宗教心的人多。

宋朝美术的移植及其影响

　　10~11世纪，中日之间在法律、学问、艺术和宗教等方面的文化交流仅限于私人贸易的范围。尽管如此，进口的高价唐物是平安贵族"过差风流"（过度高雅）的奢侈生活中不可或缺的必需品。当时进口的主要是唐织物等工艺品，但雕刻和绘画的舶来品中亦不乏精美杰作。987年，奝然从中国带回清凉寺的栴檀《释迦如来立像》

风格独特,甚至被称为清凉寺式释迦,镰仓时代有其仿作。这个时期从中国带回的《十六罗汉像》也颇为有名。在举行孔雀经法会的仁和寺里,有道长时代从北宋带来的《孔雀明王图》,此画虽遭大火烧毁,但另一幅同样是北宋画的《孔雀明王图》现保存在该寺,是中国佛画的杰作。

11世纪末,白河院时代恢复对宋贸易,唐物的进口又开始活跃。北宋1127年为金所灭,后为南宋。《观音像》(多治见永保寺)、普悦作《阿弥陀三尊像》(京都清净华院)是12世纪带回日本的南宋佛画名品。其与仁和寺的《孔雀明王图》一样都具有细腻的细线描和冷酷透彻的写实性,本质上不同于同时代的日本佛画。然而,进入12世纪中期,佛画受宋画的影响萌发了新的形式。根据原画背面的文字确认为绘佛师定智于1145年绘制的《善女龙王像》,龙王头戴皇冠,身着唐装,腾云驾雾,其衣着的线描、以白色为主的冷色调等都显示着宋佛画的影响。醍醐寺的《诃梨帝母像》和《阎魔天像》也是以白色为基调的淡色彩,透过色彩,其底下勾勒的柔和线条依稀可见。

12世纪的世俗画中,受宋画影响的作品数量非常有限。但从下一节述说的莳绘中可以看到宋画的影响,这点作为补充不可忽视。

❸ 雕刻、工艺、建筑

建筑与佛像

院政时代的奇特建筑,首推鸟取县三佛寺的奥院藏王堂(投入堂)(图59)。这座建筑是最古老的山岳修验道建筑,运用悬空手法建造,整个建筑就像被扔在悬崖峭壁上一般,因此取名投入堂。根据年轮年代法测定,此建筑建于12世纪初期,❶从殿内《藏王权现像》本尊胎内发现了记有仁安三年(1168)的古文书。跟华丽的贵族趣味的建筑及佛像相比,投入堂造型简朴、严峻,不惧困难,敢为天下先,是座由

图59 三佛寺奥院藏王堂(投入堂) 12世纪初

❶『池本喜巳写真集 三德山三佛寺』(新日本海新聞社,2002年)。

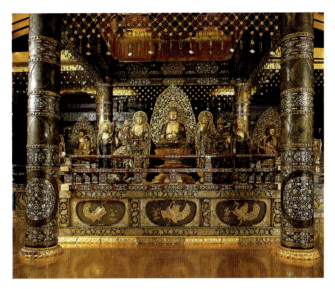

图60　中尊寺金色堂中央佛坛　约1124年

敬畏自然的修验者们亲手建造的建筑物，自身具有特殊的意义，值得关注。

摄关家建造了华丽的阿弥陀堂，白河、后白河法皇大兴佛寺，这些给东北地方的霸主藤原氏三代当主莫大的冲击，于是他们立志建造不亚于中央规模的寺院。藤原清衡于1107年在中尊寺境内建造了九体阿弥陀堂，本尊高三丈，两旁侍佛各高丈六。

1124年，清衡完成了中尊寺金色堂的建造，这是座一间四面（方三间）[1]的阿弥陀堂，在清衡坛（约1124年，中央）（图60）、基衡坛（约1157年，西南）、秀衡·泰衡坛（约1187年，西北）中安葬遗体，并分别安置了阿弥陀三尊、六地藏、哼哈二将共十一尊。主殿柱和内殿使用螺钿镶嵌，房檐全部在漆底上贴金箔，佛坛护板上贴铜鎏金凤凰牡丹，整个建筑的装饰可谓金光灿烂。佛像虽为小型像，然显示了中央佛师的正宗风格。

距此不远的毛越寺是清衡以白河法皇的法胜寺为蓝本创建的大伽蓝。清衡死

[1] 即"一间四面堂"，指一间主屋的四面（正面、两个侧面和背面）盖有房檐的建筑物。这里的"一间"并非长度单位，而是指面阔两根檐柱的主屋。这种建筑物也称为"方三间"，即面阔和进深均为三间。

第五章　平安时代的美术（贞观美术、藤原美术、院政美术）

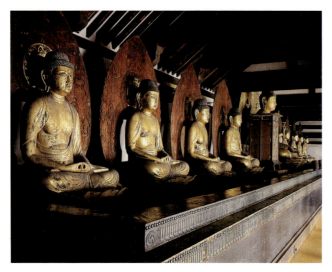

图61　九体阿弥陀如来坐像　12世纪初　净琉璃寺

后寺院遭大火烧毁，仅留下苑池和引水，是座宝贵的庭园遗址。无论是基衡之妻建造的观自在王院，还是三代当主秀衡以凤凰堂为蓝本建造的无量光院，这些建筑物都不复存在。不过，有记载称在观自在王院阿弥陀堂四壁上绘有京都洛外名胜和年中例行节庆活动，比如石清水八幡宫的放生会、贺茂祭、宇治平等院、嵯峨、清水等，这些对研究近世洛中洛外图的成立很有价值。

由藤原氏三代当主在平泉建造的寺院中，现存建筑仅金色堂。幸运的是福岛愿成寺的白水阿弥陀堂（1160年）和宫城高藏寺的阿弥陀堂（1177年）留存至今，从中依稀可见其昔日模样，十分宝贵。

京都藤原时代的建筑和佛像的存世作品远比记录中要少。其中屈指可数的是净琉璃寺本堂和本尊《九体阿弥陀如来坐像》（图61）。有记载称本堂建于1107年，1157年移建到现址。出自定朝模式的《九体阿弥陀如来坐像》，其制作年代众说纷

❶ 指出迎领回的往生者，跟来迎相比具有更直接的意义。

纭，尚无定论。自道长的无量寿院（参阅本章·二·❹）以来，曾制作过不少个头高大的九体阿弥陀堂，唯独此建筑留存至今。

三千院本堂的《阿弥陀三尊像》（1148年）结来迎印，呈引领捧莲座观音和合掌势至菩萨的迎接❶姿势。主殿的弓形顶棚为其特色。法界寺阿弥陀堂和本尊《阿弥陀佛坐像》，建筑物为平安末期（或镰仓初期）所建，而阿弥陀像却是11世纪末的作品。这是尊典型的以定朝模式为范本的丈六阿弥陀佛，跟凤凰堂像相比，一脸稚气，反映出这个时代的佛像嗜好。幼稚的脸相与个人念持佛的小型像是相通的，比如长势的弟子圆势及其子长圆制作的仁和寺檀木佛像《药师如来坐像》（1103年）和峰定寺檀木佛像《千手观音菩萨坐像》（1154年）。如前所述，普贤菩萨骑在象背上合掌的画像现存数量很多，但大仓集古馆的《普贤菩萨骑象像》则是12世纪普贤菩萨雕像中的杰作。

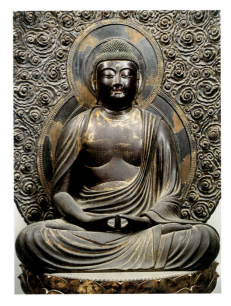

图62　阿弥陀如来坐像（阿弥陀三尊像之一）
1151年　长岳寺

进入12世纪后期，京都的佛师们因固守定朝所谓"本样"的模式，风格上出现了停滞的倾向。而南都的佛师中则有人放弃定朝模式，改学天平古典，并受到宋朝雕刻新样式的激励，走出了创新的路子。其中，天理长岳寺的《阿弥陀三尊像》（1151年）（图62）就是最早的作品，是最早使用玉眼[1]的例子，佛身宽厚的立体感、中尊衣着的深雕线条、两旁侍佛的半跏姿态，这些都预示着将出现替代定朝模式的新样式。

[1] "玉眼"为日语，即用水晶、珠玉或玻璃等镶嵌的佛像眼睛。

莳绘、螺钿、铜镜、陶器、花篮、护身袋——设计的多样化与和风化

院政期的工艺设计取得极大的进展,为贵族文化画上了圆满的句号。天平时代从唐朝输入的莳绘,9世纪以后开始走出自己的路子,与大和绘同步实现了纹饰绘画化,完成了式设计。制作于12世纪前期的"泽千鸟莳绘螺钿小唐柜"(金刚峰寺)(图63),以研出莳绘工艺表现在长满燕子花和慈姑的水边千鸟成群嬉戏的景观。工艺上使用金和金加银的青金粉,自浓渐淡,并以模糊浓淡界限的手法营造土坡状。❶ 镶嵌有部分千鸟和花草的螺钿白光闪闪,优雅如梦。盖子的内侧施以花、蝶、鸟等点缀式纹饰,为莳绘独创的设计。

莳绘与螺钿并用的螺钿莳绘手法对于提高莳绘的装饰性十分有效。"独轮车莳绘螺钿手匣"(图64)为皇宫御用车车轮纹饰化的图案,描绘的是为防止车轮干燥变形或开裂将车轮浸泡在贺茂川水中的情景。这种源自日常生活的风雅图案的设计,其才智令人敬佩。如卫藤骏所言,这个手盒是存放佛经用的,盒子的纹饰与佛经中的"池中有莲,大如车轮"所描述的阿弥陀净土情景一致。❷ 确实,螺钿车轮的光彩宛如净土。江户时代流行"比拟"趣味之先驱就在此地。

严岛神社的"松喰鹤小唐柜"(1183年)中,纹饰呈现的是食松鹤口衔小松枝展翅样。这实际上就是正仓院家什中所见衔花鸟(唐花含绶鸟)的日本化翻版。

根据文献记载,平安时代绘画的画题中花鸟画实例稀少,而且基本都是食松鹤之类的花鸟纹饰。其中,"野边雀莳绘手匣"(大阪金刚寺)(图65)描绘的是野地上麻雀嬉戏时栩栩如生的情景,十分写实。这在12世纪的莳绘手法中非同一般,所接受的是北宋花鸟画的影响。❸ 春日大社的"沃悬地螺钿毛拔形太刀"(约1131年),刀鞘先用撒满金粉的所谓沃悬地打底,再用螺钿设计出竹子、猫伺机逮雀的图案,画面构思巧妙。这一构思来源于北宋花鸟画。❹ 春日大社的莳绘筝,研出莳绘纹饰模仿墨水流淌的样子,在古筝表面时而模拟悬崖,时而象征流水,其中间有鸟、植物、虫,纹饰新颖,意在各种形象的重叠。

图63 泽千鸟莳绘螺钿小唐柜
12世纪前期 金刚峰寺

❶ 指微微隆起的地面。大和绘风景画中常见手法。
❷ 卫藤骏「平安工芸のシンボリズム」『絵画の発見』(イメージ・リーディング叢書,平凡社,1986年)。
❸ 「日本の花鳥——成立と展開」讨论会,岛田修二郎等『花鳥画の世界11 花鳥画資料集成』(学習研究社,1983年)。
❹ 猪熊兼树「春日大社の沃懸地螺鈿毛抜形太刀の意匠」(『佛教藝術』226号,2003年)。

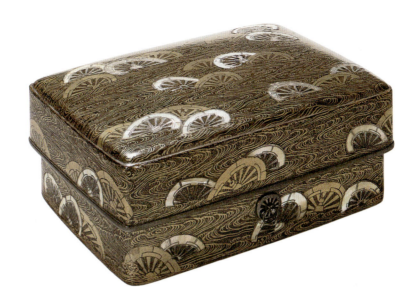

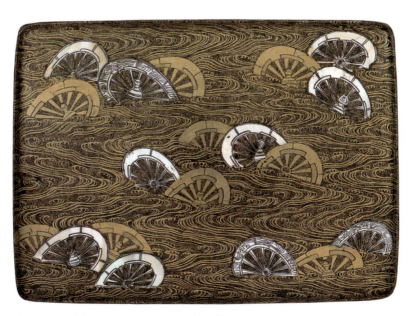

图64 独轮车莳绘螺钿手匣 12世纪 东京国立博物馆藏

图65 野边雀莳绘手匣 12世纪 金刚寺

螺钿的技法来自中国。然而，藤原院政期螺钿莳绘的图案水平超过了中国原产地的作品。出口的螺钿莳绘漆器甚至让中国人为之惊讶，以为螺钿技法是日本的特技。中尊寺金色堂的柱子、佛坛、华盖、横梁上镶嵌的沃悬地螺钿之壮丽与金箔交相辉映，代表着藤原氏三代当主在人间再现极乐净土的欲望。

铜镜的图案也在经历多样化后开始流行和式花鸟纹饰，松喰鹤纹饰在这里也作为吉祥纹饰被广泛采用。西本愿寺的"秋草松喰鹤镜"（图66）表现的是食松鹤及野生鹤鼎立在锦簇秋草丛中的形象，是绘画性很强的作品。三重县金刚证寺的长方镜和圆镜都是平治元年（1159）从朝熊山的经冢出土的。昭和初期，在山形县黑山、出羽三山神社的门前池中发现了六百余枚铜镜，取名羽黑镜，分藏于出羽神社和细见美术馆等处。铜镜的年代虽不确定，但基本上制作于12世纪。除了食松鹤外，日常生活中所熟悉的诸如鸟、蝶及四季花草树木的图案设计，画面上大都以非对称性为主，表现上充满生机。这些院政时代的和镜在东亚出类拔萃，曾经作为高级商品出口到中国和朝鲜。

举行法会时，要在佛前撒花，即所谓的撒花供养仪式，而花篮是盛花的器具。滋贺县神照寺的"镀金银宝相华纹镂空雕花篮"，在制作上先用小铁锤将铜板敲打成盘子状，镂空雕刻后在宝相花唐草纹上镀金，再在部分花和叶子上镀银，使之产生造型上的变化。金属竟能如此完美地表现植物的柔和与柔韧，工艺之精妙令人敬佩不已。

四天王寺的护身袋是女性外出时挂在脖颈上的饰物，以木胎外包各种锦缎、钉

图66 秋草松喰鹤镜 12世纪 私人收藏

❶ 植物的灰烬中含有钾、钠等碱性金属，在较低的温度下能使长石和石英等二氧化硅溶解玻化，称为灰釉。在陶瓷器烧制过程中柴草灰黏附于陶瓷器而形成灰釉，并称为天然釉或原始灰釉。中国大约在公元前后开始人为使用这种灰釉烧制青瓷。绿釉是在含铅的低温铅釉中加入铜绿等铜化合物从而产生绿色的物质。猿投窑的绿釉变化使用了天平时代的三彩铅釉法。常滑窑和渥美窑所见的天然釉，或许是有意设计的"流釉"效果，这种做法常用于后来的茶陶图案设计中。参阅荒川

上食松鹤之类的金属件而成，美丽的锦缎色彩传递着王朝高雅的风采。

日式陶瓷器的出现

以前认为，院政时代的工艺水平非常高，唯独陶瓷器的技术和图案设计停留在须惠器的水平上。但近来人们开始对以爱知县猿投窑为开端的国产窑在当时的新动向发生了兴趣。

猿投窑是许多长期烧制须惠器的炉窑之一，9世纪初效仿从中国输入的陶瓷器，尝试烧制绿釉、灰釉❶布满器身的青瓷器。10世纪，从中国输入的瓷器数量减少，日本的烧制法走了回头路，即仅上一部分釉，或者索性不上釉，任凭天然釉自然发色。器形上舍弃高雅趣味，从大量生产瓶和罐等日常什器中寻找出路。12世纪，从中国输入的陶瓷器急剧增加，猿投窑烧制法为爱知县的常滑窑和渥美窑所继承并得到快速发展。神奈川县出土了渥美烧"秋草纹罐"（图67），其日本式设计图案就是在这种背景下诞生的。用朴素的粗线条表现出狗尾草、瓜、蜻蜓、蝴蝶等秋天的野趣，耐人寻味。

当时市场不断向更广大的地区扩展，在此背景下，常滑窑和渥美窑的商品流通也从东北到九州布满日本各地。矢部良明认为，这意味着继绳纹土器之后，原本以京城为主导的仿效外国陶瓷造型的陶瓷器烧制转而为地方窑所替代，地方窑正式登上陶瓷史舞台。❷虽在时间上迟了一些，但这意味着陶瓷器和式设计的诞生。

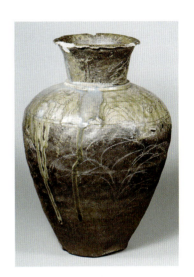

图67　秋草纹罐　渥美烧
11~12世纪　庆应义塾大学藏

　　正明『やきものの見方』(角川選書，2004年)。
❷　矢部良明『日本陶磁の一万二千年』(平凡社，1994年)，第185页。

❹ 风流与人造物

"风流"和"人造物"（制作物或造物）这样的词语，不仅指平安贵族们的唯美生活，还跟美术本身有着密切的关系。中国自汉代以来就有"风流"传统，其意义和内容因时代不同发生着变化。然而，在平安、镰仓时代的贵族社会中，所谓"风流"指的是"装饰风流"，用现在的话语表达，就是凝聚匠心的"设计"。这种风流分为两种：一种是装饰生活实用品的风流，比如金银泥装饰的扇子；另一种则是标新立异地来装饰景物（自然景观）和实用器具模型的所谓"风流"，比如《明月记》中提到的"栉风流"。❶

"人造物"是指被装饰的模型，即使用身边各种日常小道具、奢侈的材料——比如金银和进口的唐绫、唐锦等——比拟沙洲、文几（书桌）、佛龛、地炉（木制火盆）、饭盒以及风流陀螺之类的玩具。宴会或节庆时，这种"人造物"会把会场装饰得富丽堂皇，出席的人和舞者的衣裳与平日大不同，化装大胆离奇。极端奢侈的做法称为"过差"，即过分奢侈，虽说这种过分奢侈广受限制，却丝毫不见改进，"过差"反成了赞美的词语。院政时代的佛画和大和绘中对装饰性的倾倒，其实与贵族生活中对"风流"和"人造物"的热衷互为表里，相辅相成。❷

❶ 用芦苇的枯叶制作小屋，给纸糊的儿童穿上和服置于小屋中。用梳子比拟地面和屋顶，用线绳表示流水，用化装道具代表其他景物，这便是所谓的"人造物"。《拾遗和歌集》中见有："摄津国，苇叶曾掩吾草庐。冬风度，草庐毕露，苇叶枯疏。"描写的就是这样的景致。参阅辻惟雄「風流の奇想」『奇想の図譜』（平凡社，1989年；ちくま学芸文庫，2005年）。

❷ 佐野绿「風流の造型」『風流、造型、物語』（スカイドア，1997年）。

第六章

镰仓美术——贵族审美意识的继承与变革

❶ 注重现实与美术的动向

1192年，源赖朝在镰仓开设了幕府，约一个半世纪后的1333年北条高时在镰仓自戕。从贵族支配的古代转换到武士支配的中世，处于这个历史重大转折点上的就是镰仓时代。就文化史而言，长久存续的贵族文化依然保持支配地位，但在佛教思想方面，新旧两派中高僧辈出，他们为变革期大众迷茫的心灵济度带来了新风。其中，法然、亲鸾、一遍等人提倡以"念佛"反省，并深化了以往的净土观。荣西及外来禅僧引进的临济禅和道远等人的曹洞禅，在日本确立了依靠自身修行达到自我济度的禅思想。重源以行基（668~749）的行动为楷模，为天平佛教的复兴贡献了一生。明惠改革和复兴华严宗反映出重要的动向。渔民出身的日莲（1222~1282）在向民众布道和提出政治建议时始终贯穿着自身的信念。通过上述僧人的活动，加深了人们对现实的重视和对大众的关心。

镰仓时代的美术虽说是平安贵族创立的风雅美术的延续，但同时又忠实地反映了这一时代的动向，并继承和发展了始于院政时代的美术新潮流。随着日本对宋朝贸易的恢复，人们对大陆传入日本的唐物（第二拨引进的中国美术品，主要是绘画和工艺品）表现出浓厚的兴趣，它也从各方面影响着日本美术。

对这一时代美术的发展产生具体影响的因素有两个：第一，1180年平重衡火烧南部事件。重建被烧毁的东大寺、兴福寺伽蓝，成为新建筑和新雕刻产生的契机。第二，以建长年间（1249~1256）为界崛起的禅宗。来日的中国禅僧和留学宋朝回日本的禅僧，这些人将前述的第二拨中国美术品带回日本，它促成了日本宋元模式美术的发展。

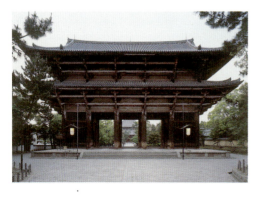

图1 东大寺南大门 1199年

❶ 矶崎新「重源という問題構制」『建築における「日本的」なもの』（新潮社，2003年），第248页。
❷ 同上书，第245~246页。

❷ 宋建筑的新潮流——大佛样

镰仓时代的建筑新样式中最具代表性的是重源于1199年重建的东大寺南大门（图1）。其采纳了中国江南的建筑样式，这种建筑样式称为大佛样（或曰天竺样），特点是贯通柱之间的长横穿板纵横交错，很像现代建筑中的钢筋结构。不设顶棚的开放式高大空间，插拱及横向连接插拱的连拱等插入柱中重叠支撑屋檐，这些都是以往寺院建筑中不曾有的崭新设计。矶崎新曾说过："若有人问我，你只能在日本的历史建筑中推荐一件作品作为最佳建筑，会选哪个？对于这一近似苛刻的提问，我的回答既不是伊势神宫，也不是桂离宫，而是东大寺南大门。"❶

为了重建大佛，重源在各地设立分寺作为据点。兵库县净土寺净土堂（1192年）（图2）便是其中之一。它早在东大寺南大门竣工的七年前就已建造，是纯粹的大佛样建筑。直线形屋顶外观以及能直接看见顶棚的内部空间等特点，都显示了不同于以往建筑的结构美。堂内置有快庆制作的高度超过5米的阿弥陀像，两侧配有侍像（图3）。夏日西落时，打开净土寺净土堂背面的密棂隔扇，夕阳从佛像背后射入。矶崎新这样描写此时的景象：

> 因为是从背后射入的光线，人们想当然认为光线照射堂内时，最重要的阿弥陀像由于逆光，看上去会像剪影一般。其实错了，反射在顶棚和虹梁及柱子斗拱的朱红色上的光线经过两次或三次折射返回堂内，使得佛像正面分外明亮。阿弥陀来迎的气氛笼罩堂内，这才是所谓的示现。❷

被烧毁的东大寺大佛殿（1190年上梁）也是大佛样建筑。根据矶崎新所言，大佛殿如净土寺净土堂一般，其内部的结构体全部外露，其空间容量足有现存大佛殿的三倍多，而现在的大佛殿则为江户时期的重建。

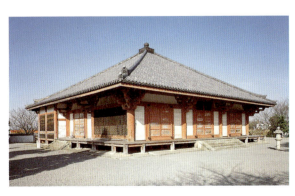

图2　净土寺净土堂　1192年

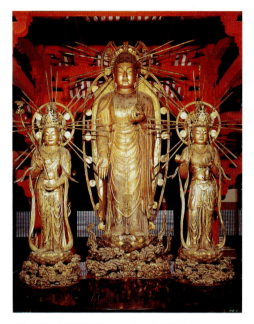

图3　快庆　阿弥陀三尊像　1195年　净土寺净土堂

重源实践的大佛样建筑,在他1206年去世后就不再被建造。从东大寺法华堂灵堂的风格不难看出,其继承者所接受的是新和样及后述(参阅本章·❼)的禅宗样(唐样)。所谓新和样即在以往传统的和式寺院建筑样式中吸纳了大佛样。有种意见认为,可能是因为日本人对源自中国地方建筑的这种刚直的样式心存抵触,这才造成了其短命的结果。而另一方面,重源复兴的东大寺大佛殿,为后世大型建筑提供了参考,诸如东福寺三门及丰臣秀吉建造的方广寺大佛殿等。❶

❸ 佛像的"文艺复兴"

天才佛像师运庆的出现

12世纪前期,佛师们的任务就是如何袭承定朝的"佛像本样"。但到了12世纪后期,奈良佛像师中开始出现新的动向。前述(参阅第五章图62)的奈良县长岳寺《阿弥陀三尊像》(1151年)便是其前兆,中尊阿弥陀像深雕的衣褶意在回归天平、贞观佛像样式。运庆(？~1223)的出现及其杰出的贡献,为复古运动上升至时代样式发挥了作用。

运庆留下的作品中,年代最早的是记有安元二年(1176)铭的圆成寺《大日如来

❶ 『カラー版　日本建築様式史』(美術出版社,1999年),第59页。

坐像》（图4），上面写有"大佛师康庆实弟子运庆"。这尊佛像的肉身表现柔和，脸部表情娇嫩，这些都证明了运庆年轻时的天才资质。

1180年南都发生了火烧事件，此后1186～1208年，南都佛师领衔东大寺、兴福寺造佛，这在日本雕刻史上是划时代的事件。在京都、奈良两地佛师手艺擂台赛上，京都佛师的制作风格相对保守，以兴福寺为大本营的南都佛师则呈现出崭新的制作风格，他们的统帅便是运庆的父亲康庆。康庆制作佛像的风格是在学习天平、贞观的雕刻风格基础上创立的，虽属于复古样式之一种，但刚劲有力，充满新时代的气息。

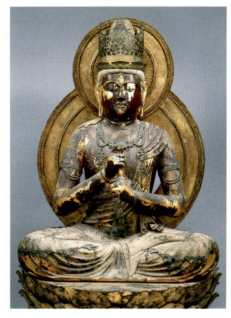

图4　运庆　大日如来坐像　1176年　圆成寺

1189年制作的兴福寺南圆堂本尊《不空羂索观音坐像》（图5），饱满的脸部和躯体极具生命感，而《法相六祖像》的特点在于鲜活的写实性。

当时运庆跟随成朝下行关东，于1186年制作了伊豆愿成就院的《阿弥陀如来坐像》（图6）。这尊佛像反映了关东武士的气质，充满粗犷的立体感。其他作品还有该寺的《不动像》《毘沙门天像》以及受和田义盛委托制作的净乐寺《阿弥陀三尊像》（1184年）。在制作完成这些作品后运庆返回京城，自1194年底起跟康庆、快庆、定觉等人一起在短时间内制作了东大寺中门的《二天像》（高二丈三尺）、大佛殿的《两侍像》（高三丈）、《四天王像》（高三丈二尺）等巨型佛像。虽然这些纪念碑性的作品今都不存，但1197年制作的高野山金刚峰寺不动堂《八大童子》中的六尊，反映了运

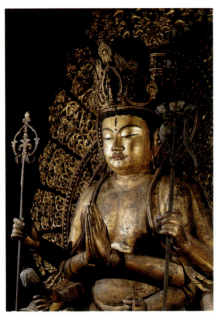

图5　康庆　不空羂索观音坐像　1189年　兴福寺南圆堂

庆壮年期成熟的制作风格。

建仁三年（1203）运庆和快庆等人共同制作了东大寺南大门的《金刚力士立像》（仁王像）（图7~图9）。同年七月二十四日动工，花了六十九天时间完成的阿吽两像，高8.4米、重4吨、构件各三千件，为镶嵌木雕像。平成元年（1989）六月至平成五年（1993）十一月，花费五年时间对佛像进行了拆卸修理，发现吽形像内藏经书，其题跋中记有"大佛师定觉、湛庆与小佛师十二名"的字样，还见有重源（八十三岁）的名字。在阿形像的随身物中发现了"大佛师法眼运庆、快庆与小佛师十三名"的铭文，其中记录有大佛师定觉制作了东大寺大佛侍像和四天王像及中门持国天像，但未见留下的作品。此前人们推测"阿形像"出自快庆之手，"吽形像"出自运庆之手，然而这一推测与铭文记录并不相符，如何解释成为新问题。尽管如此，就吽形像雄浑的表现形式而言，没有运庆的参与难以成就。再者，定觉的身世不详，有说是运庆的弟弟，其制作巨像的经验也很丰富。定觉所发挥的作用当予以考虑。❶

东大寺俊乘堂的《俊乘上人坐像》（图10）塑造了在面朝西方念佛中圆寂的重源形象，老人的容貌特征栩栩如生，让人感到有一种对信仰始终不渝的人格威严。有人认为，这是因为受到了宋朝写实性肖像雕刻的影响，但单凭这点不能给出圆满解释。这是尊充满主体性造型的镰仓现实主义杰作。关于作者的推测说法不一，但

❶　『仁王像大修理』（朝日新聞社，1997年）。

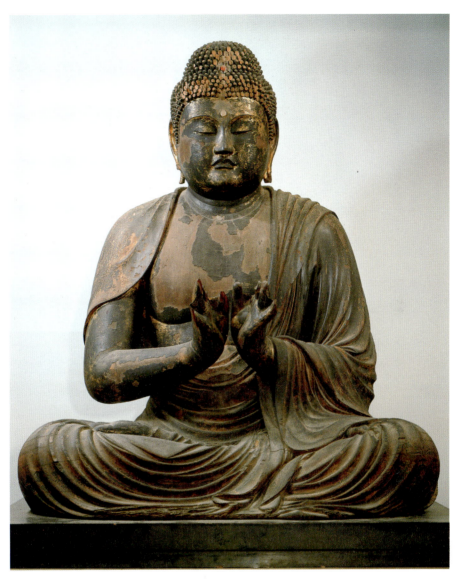

图6　运庆　阿弥陀如来坐像　1186年　愿成就院

第六章　镰仓美术

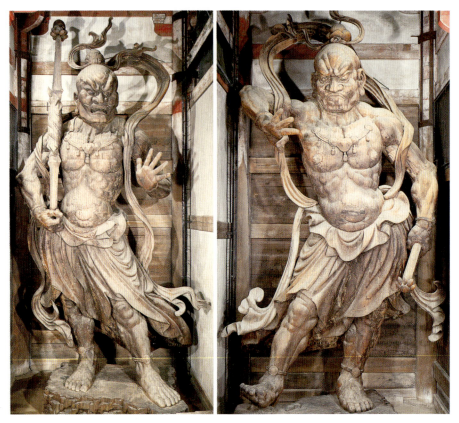

图7 运庆、快庆 金刚力士立像 1203年 东大寺南大门

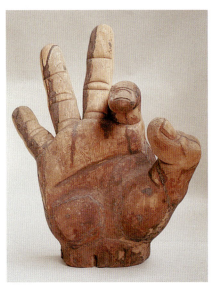

图8 吽形右手部分（修复时状态）

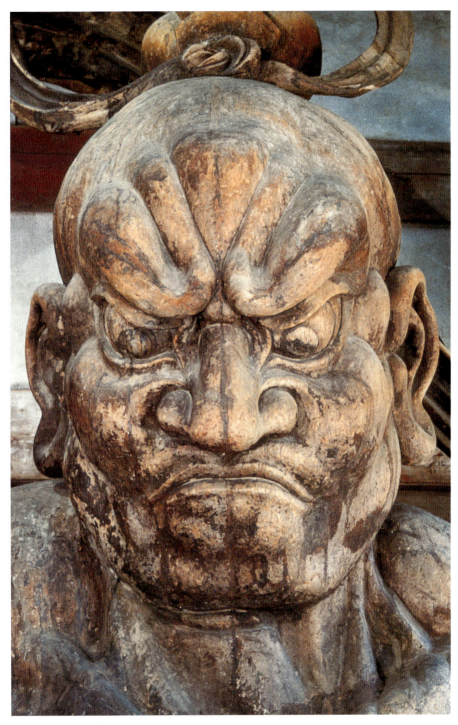

图9 吽形头部（修复后状态）

第六章 镰仓美术

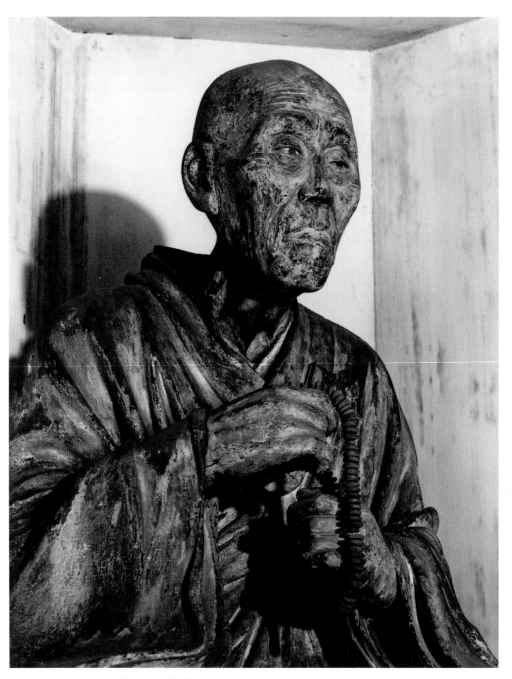

图10　俊乘上人坐像　13世纪前期　东大寺俊乘堂　摄影／土门拳

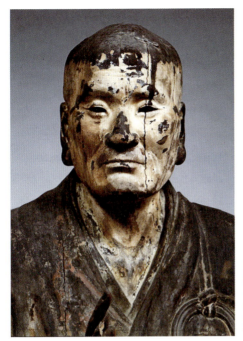 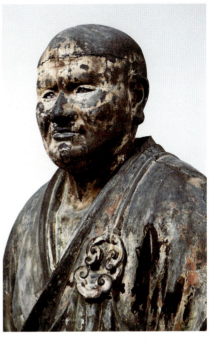

图11　运庆　无著菩萨立像　1212年　兴福寺北圆堂　　　图12　运庆　世亲菩萨立像　1212年　兴福寺北圆堂

我还是赞成水野敬三郎的观点,即从"恰如其分地抓住了老躯的动感,诸如驼背,把弄念珠的手势被精准无疑地置换成雕刻上的量感,衣褶雕刻法与《无著、世亲像》类似"等来看,制作者当为运庆。❶

重源(1121~1206)最初在醍醐寺学习真言宗,同时又热衷"念佛"和净土信仰,号南无阿弥陀佛。后与荣西一起渡宋留学,自称三度渡宋。东大寺重建时被委任为大劝进职,行脚诸国募集所需资金和资材。他从宋朝移植大佛样,是一位在镰仓时代实现佛教美术"文艺复兴"的时代伟人。

❶　水野敬三郎『運慶と鎌倉彫刻』(小学館ブックオブブックス,1973年)。

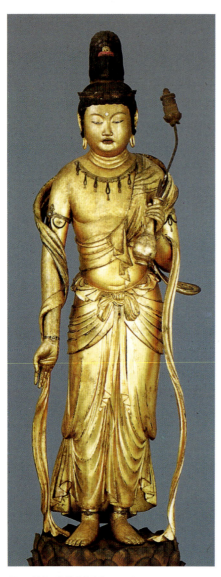

图13 快庆 弥勒菩萨立像 1189年
波士顿美术馆藏（兴福寺旧藏）
Photograph © 2005 Museum of Fine Arts, Boston

建造东大寺佛像后，晚年的运庆在1212年指导小佛师十人，着手制作了兴福寺北圆堂的《弥勒坐像》及《无著、世亲像》（图11、图12）。无著和世亲是4~5世纪在印度推行唯识派思想的一对兄弟学僧，因此，元兴寺和兴福寺以法相宗理论为基础。运庆或许将印度高僧的模样托付在他周围的日本僧人身上，威严庄重的人物形象堪比文艺复兴时期的雕像，成为日本雕刻史上无与伦比的佳作。

快庆的创作

与运庆并驾齐驱的另一位巨匠快庆（生卒年不详）是康庆最为杰出的弟子，同时也是重源的弟子，自号安阿弥陀佛。其作品也被称为安阿弥样，和谐优美，温和从容，与刚劲有力的运庆风格形成鲜明的对照。现存已知的作品有三十件，都有其本人署名"巧匠安阿弥陀佛快庆"，是艺术家表达自我意识的早期实例，引人注目。波士顿美术馆藏《弥勒菩萨立像》（兴福寺旧藏，有文治五年铭）（图13）是安阿弥样最初的杰作，能够代

表其风格的作品还有东大寺的《僧形八幡坐像》(1201年)、醍醐寺三宝院的《弥勒菩萨立像》及前述的兵库县净土式净土堂的《阿弥陀三尊像》(1195年)等。净土堂《阿弥陀三尊像》造型为阿弥陀携两旁的观音、势至,脚踩云雾,这种特殊的表现手法是以"唐笔"即宋佛画为范本制作的。

定庆、湛庆、康辨、康胜——后运庆时代的制作风格

运庆的佛像制作风格是如何被庆派同门的佛师们继承下来的呢?让我们做个简单的验证。首先以兴福寺《仁王像》为例。兴福寺的仁王像身高154厘米,远比南大门的像要小得多,肌肉的描写更接近现实人体,愤怒的表情也近似自然人。在近代以前的日本美术史上,这是尊最接近写实性人体的作品。那作者是谁呢?有些人认为是康庆的弟子,传为13世纪前后以兴福寺为创作基地大显身手的定庆,但抑或是其下一代人的作品。另有一位自称定庆的佛师,即肥后别当定庆,其作品中有尊身材纤细的《圣

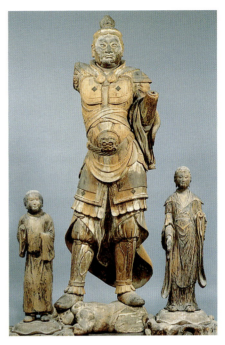

图14　湛庆　毘沙门天及两胁侍像
13世纪前期　雪蹊寺

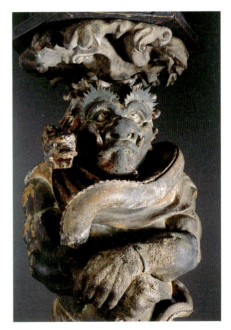

图15　康辨　龙灯鬼像　1215年　兴福寺

第六章　镰仓美术　　163

观音菩萨立像》（1226年，鞍马寺），所表现出的神秘色彩绝非一句受宋雕刻影响就能解释得通的。

湛庆（1173~1256）是运庆的嫡子，是一位高产的佛师。运庆之后，他作为庆派首领因造佛功绩，于1213年被授予法印。晚年他以大佛师身份率领同门佛师制作了三十三间堂（莲华王院）的中尊《千体千手观音像》（1254年）的大部分。湛庆虽在造佛规模上不及其父亲，但他技艺精湛，是位具有独特个性的杰出佛师。在其作品中，高知雪蹊寺的《毘沙门天及两胁侍像》（吉祥天、善腻师童子）（图14）表情明快，高山寺的仔犬、鹿像活泼可爱。

运庆的三子康辨制作的兴福寺《天灯鬼、龙灯鬼像》（1215年）（图15），豁达并富有幽默感。四子康胜作品中有六波罗蜜寺的《空也上人立像》（13世纪），表现进入法悦境界的空也上人口念"南无阿弥陀佛"走街串巷的情景。这种声音视觉化的尝试也反映了镰仓现实主义之一端。

庆派以外的雕刻、镰仓地方的雕刻

在奈良佛师以奈良为舞台开展制作的时代，跟庆派一样，定朝的后裔圆派、院派以京都为中心固守老旧的制作风格。前述的三十三间堂《千体千手观音像》中，就混杂有圆派、院派的作品。另外，还有善圆（？~1197，跟善庆为同一人物）、善春等善字辈佛师们，以西大寺为据点展开创作。但这些佛师的作品艺术价值不高，这反而更加衬托出康庆、运庆他们的革新魄力及其领导能力。其中，奈良吉野水分神社的本尊《玉依姬命坐像》（1251年）是在后白河天皇的皇女宣阳门院的资助下完成的，坐像粗眉黛，嘴边露出染黑的牙齿，脸颊上有酒窝，肖像与皇女本人如出一辙。13世纪后期，寺院和神社分别置于氏族的管辖之下，这种在世俗化倾向下带有时代烙印的、不断加重的宗教感情在新形式的神像中也可见一斑。

镰仓成为幕府所在地之后，自这个时代后期产生了融合运庆样式与宋朝风格

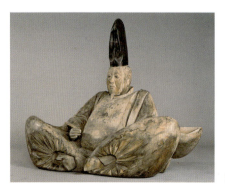

❶ 关于兰溪道隆、无学祖元，参阅本章·❼·中国禅宗传入日本。

图16　上杉重房坐像　13世纪后期　明月院

的独特的地方风格。《镰仓大佛》（1252年，高德院阿弥陀如来）就是其代表性作品。随着其作品数量的增加，宋雕刻开始产生直接的影响，这点从幸有的《初江王坐像》（1251年）就可以看出。镰仓还出现了肖像雕刻的佳作。武将肖像中，明月院的《上杉重房坐像》（图16）不愧为杰作。重房是上杉氏祖先，1252年以后随宗尊亲王定居镰仓。《北条时赖像》（建长寺）也十分有名。在这个时代的后期，有不少杰出的禅僧自宋元来到日本，接受武家和公家的皈依，为禅宗落户日本做出了贡献。这点后面还会提到。肖像雕刻（顶相雕刻）以逼真的现实主义手法表现禅僧叱咤激励弟子们时的威严形象，其中有建长寺的《大觉禅师像》（兰溪道隆，卒于1278年）（图17）、圆觉寺的《佛光国师像》（无学祖元，卒于1286年）❶，这些雕像都是13世纪末肖像雕刻的杰作。之后，顶相雕刻逐渐趋于形式化。

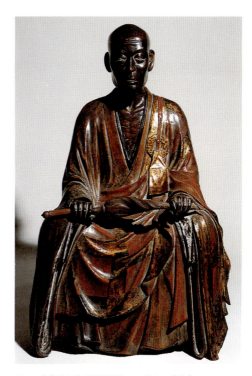

图17　大觉禅师像（兰溪道隆）　13世纪　建长寺

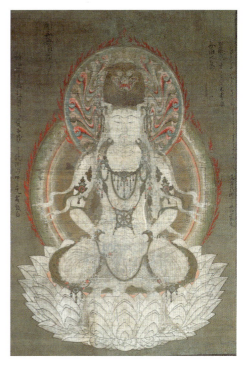

图18　佛眼佛母像　12世纪后期　高山寺

❹ 佛画的新动向

宋佛画影响的深化

自12世纪末起，佛画的宋朝风格化愈演愈烈。推定作于1196年以前的高山寺《佛眼佛母像》(图18)是一幅佛眼人格化的佛像画，其鼻梁的画法、素雅的白色主色调、背面着色的手法，都反映出宋画的影响。此图是明惠上人的念持佛画，寄托了明惠对自幼分离的母亲的依恋之情。据说明惠在这幅画前割下自己的耳朵，血滴在了画上，用血在画中写上"无耳法师之母御前也"。醍醐寺的《渡海文殊像》描绘文殊菩萨坐在狮子背上渡海去五台山的情景，是源自宋佛画的新图案。

宅间派是绘佛师的一个门派，祖师为宅间为远，他们在传统佛画中结合宋佛画手法进行创作。其子宅间胜贺(生卒年不详)所作《十二天屏风》(1191年，东寺)以肥瘦相宜的墨线描和淡彩为特色。也有人认为，《佛眼佛母像》出自宅间派之手。胜贺的弟弟为久去了镰仓，良贺、俊贺、长贺、荣贺等人在京都的创作活动一直持续至14世纪中期。

佛教说话画的流行

佛教说话画❶的作品除了佛传图和本生经外，年代都不超过13世纪。12世纪末正处于时代转折期，人心动摇不定，不仅流行有前章(参阅第五章·三·❷·六道绘)所述的六道绘卷，而且出现了障屏画和挂轴形式的佛教说话画。进入13世纪后，受宋佛画的影响，流行起注重现实感和临场感的说话画。

圣众来迎寺的《六道绘》是用绘画形式来表现《往生要集》的内容，因藏于跟源信有因缘的横川灵山院，故免遭信长火烧。十五幅绘画中有十二幅描绘六道情景，是此组画的看点，其中一幅描绘人道不净相(图19)，画中抛尸野外墓场的美女身体腐烂生蛆，野狗群起撕食，四处白骨散乱。整个过程没有地狱草纸的幽默，表

❶ 所谓说话画的"说话"源于汉语。北宋时在都市说书场演出的说书、说唱、滑稽故事类，都统称为说话。(《中国学艺大事典》)本来俗气平凡的杂谈才称为"说话"，但作为日本美术史专业用语的"说话画"却仅限于佛教说话(汉语中称为"变"或"变相")的绘画(《大百科事典解说》，平凡社，可能是梅津次郎下的定义)。这还牵涉到说话文学及后述的说话绘卷问题，说话画的定义复杂且模糊，这里姑且将关系佛教的故事性绘画称为"佛教说话画"。再者，所谓经绘是指《法华经》等内容的图解画，广义上包括在说话画范畴内。

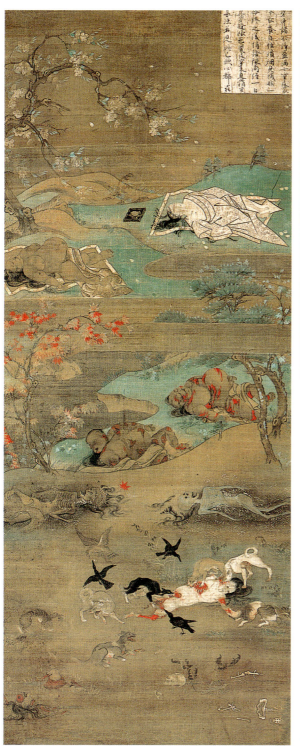

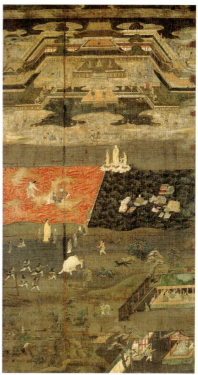

图20 二河白道图 13世纪 香雪美术馆藏

图19 六道绘 人道不净相图
13世纪 圣众来迎寺

第六章 镰仓美术

现的却是冷酷的现实主义。地狱的惨不忍睹、与爱的人生死离别、遭人虐待的动物苦相等场景体现了宋画的写实手法与大和绘传统的巧妙融合，但难以断定这组画究竟是在13世纪的何时创作的。

《二河白道图》（图20）出自善导（唐高僧，净土宗创始人）所著《观无量寿经疏》，书中比喻："众生贪婪，如火水二河，愿生之心，如中间白道。"此图为经法然、亲鸾作通俗解释后的视觉化产物。一遍也亲自画过同样的图教导弟子（《一遍圣绘》卷一）。愤怒、憎恨的火河与贪欲的水川之间，一条白色小道就是祈祷极乐往生之心灵的象征。眼前是人界和畜生界的秽土，对岸是阿弥陀的净土，此岸的释迦和彼岸的阿弥陀在鼓励着渡河的往生者。彼岸极乐世界金碧辉煌，此岸却黯然失色，对比十分鲜明。此岸眺望彼岸，清净光辉，同样的景象在金戒光明寺二扇屏一对的《地狱极乐图屏风》中也有描绘，引发观者对净土的憧憬。

这种充满临场感的情景——虚拟形象的构图也出现在这一时代的其他佛画中，它强烈地激发着观者的宗教信仰。《普贤十罗刹女图》描绘《法华经》"陀罗尼本第二十六"中守护受持《法华经》的十罗刹女，画面上站在普贤菩萨周围的十罗刹女的装束，京都庐山寺藏本穿着的是中国服装，暗示其范本来自中国；而益田家藏本和奈良国立博物馆藏本则以身穿衬袍的日本宫女的形象出现。《法华经》说教针对的是女人的往生，而信仰《法华经》的宫女们自比十罗刹女，进入了画中。

来迎图的新风格

如前所述，镰仓时代的佛教说话画，如六道绘和二河白道图意在让观者以为这就是现实，感受到其强烈的真实感。来迎图也同样强调这种临场感效果。阿弥陀变成了立像，来迎的描写伴随强烈的速度感，并以现实的景象出现。知恩院俗称"早来迎"的《阿弥陀二十五菩萨来迎图》（图21）就是典型例子。沿画面左上至右下的

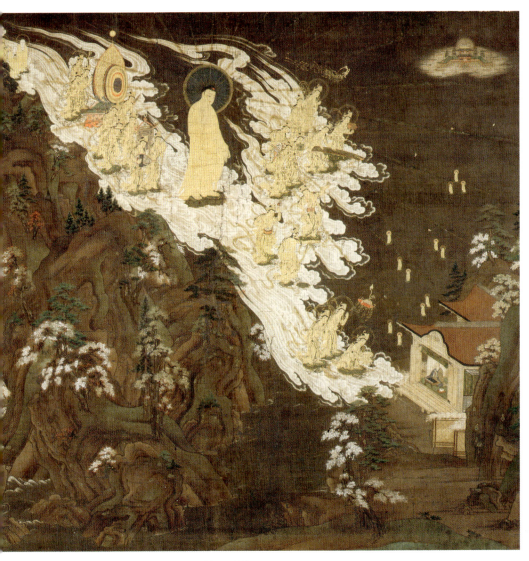

图21 阿弥陀二十五菩萨来迎图(早来迎) 13世纪 知恩院

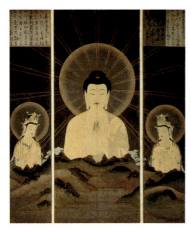

图22　山越阿弥陀图　13世纪　金戒光明寺

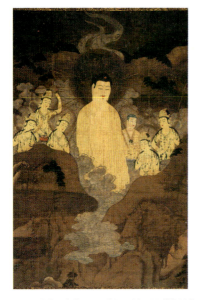

图23　山越阿弥陀图　13世纪　京都国立博物馆藏

陡坡，阿弥陀率众圣驾云急速来到往生者跟前。阿弥陀手结来迎印站立着，白云被吹断了尾巴，来迎的速度可想而知。阿弥陀及众圣像是在聚光灯照射下，从漆黑的背景中显现，耀眼夺目。背景中有断崖飞瀑，群樱绽放。

在山越阿弥陀图中，在连绵的圆形山脊后面，阿弥陀手结转法轮印，露出半身。禅林寺藏本描绘普贤、文殊两侍像翻山越岭来到往生者的跟前。所谓往生者指的是观画的人。金戒光明寺藏本（图22）描写阿弥陀结印的手中系着线绳，往生者临终前手握阿弥陀垂下的线绳而断气的光景。京都国立博物馆藏本（图23）描绘的情景较金戒光明寺藏本稍远一点，阿弥陀正欲越过山脊线。灰色的净云溢出山脊线，如有生命般地扑面而来，可谓超现实之真实。此画中的阿弥陀手中也留有系过线绳的痕迹，让人仿佛想起《荣华物语》中道长临终时的场面。手握线头的临终者也好，送终的人们也罢，都确信并向往极乐往生。

阿弥陀越山来迎的场景，在平等院凤凰堂扉绘上（11世纪）也有表现，即阿弥陀从九霄云外水平飞来时的场面。在山越阿弥陀图中，取代水平飞来形成风景的三维立体，出现了以山脊线为界的彼岸与此岸、净土与秽土的二维戏剧

❶ 大串纯夫『来迎芸術』（法藏馆，1983年）。
❷ 神的本地（本来的姿态）是佛，一种意见认为，佛为了拯救日本民众变身为神而垂迹。这是神佛思想融合的终极。日本人对植入日本的佛教，起先是作为众神之一来接受的（大野晋『日本人の神』，新潮文库），而佛教方面却将神视为迷途众生之一种来看待。但自7世纪后期起，佛教方面也对神表示出敬意，对守护佛法的神授予了"八幡大菩萨"等称号。而且，认为神是本地佛权且垂迹（为了拯救众生，以各种形象现身）的化身出现（权现），因此称其为八幡大权现等。这就是10世纪出现的本地垂迹说。此时，绳纹以来将神当成自然神、山神来崇拜的万物有灵论传统跟佛教相结合，变成了修验道。9世纪时修验道与密教结合，制作神像雕刻。11世纪由于末法思想（自1052年进入末法）的影响，在贵族中间流行净土教和弥勒信仰，并与修验道结合，视吉野金峰山、高野山之类自古以来的圣地为弥勒光临之地、弥勒居住的兜率天内殿。另外，熊野之类被比拟为《华严经》所述的补陀落山的观音净土。这个时期，垂迹思

性对比。镰仓时代在佛画中以如此极端的方式表现其戏剧性,此图可谓绝无仅有。

现在每年5月,当麻寺都举行用实景戏剧表现来迎情景的所谓迎讲,名曰练供养,这是一种综合了净土教艺术的宗教戏剧,可以说这是来迎图所具戏剧性的极限表达形式。❶

垂迹画与影向图

看不见的东西出现在眼前的时代现实主义,在垂迹画中也有表现。所谓垂迹画,是以视觉化形式表现神即佛化身的本地垂迹说。❷ 垂迹画最常见的表现形式是宫曼荼罗或社寺(1)曼荼罗,描写神社的景观,并在各自的神殿中绘入本地佛。春日宫曼荼罗是典型例子,这种画题历史悠久。藤原道长建造的法成寺扉绘中就绘有春日神社的社景图,有记载称三笠山顶上绘有御正体(神的本地佛)。

现存作品中,根津美术馆藏本的圆月中绘有不空羂索观音、药师如来、地藏菩萨、十二面观音,即梵文表示的本社四宫的本地佛。这是接近春日宫曼荼罗原型的第一形式。第二形式是波士顿美术馆藏本,它视角开阔,涉及更广大的神域范围。第三形式是画师观舜以藤原宗亲为施主而绘制的汤本家藏本(1300年)(图24),其中添加了神社第二鸟居至第一鸟居之间的广阔神域,并在图中加上了若宫社的本地佛(文殊)。通过高超的色彩表现力,烘托出与净土场景重叠的神域梦幻般的氛围。自镰仓至南北朝时代以第三形式表现的作品被大量绘制,美国伯克氏藏本(Burke Collection)便是其中之一。樱花于神社是必不可少的,无一例外。

顺便提一下,藤原氏自古以来都以春日大社为氏神,以兴福寺为氏寺。本地垂迹思想形成的背后,是藤原氏及兴福寺强烈希望春日社和兴福寺一体化的心愿所推动的。兴福寺的伽蓝和佛像配以春日社景,这样的范例称之为春日社寺曼荼罗。兴福寺曼荼罗的作品(京都国立博物馆)详细地描绘了兴福寺伽蓝和诸佛,绘画上方稍

想也接受了真言密教两界曼荼罗的表里一体
思想,直至发展成为佛神表里一体的观念。

(1) "社寺"为日语,即神社和寺院。

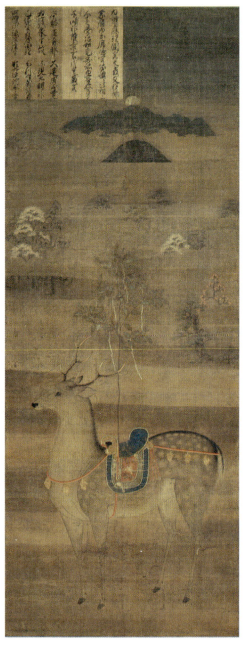

图24 观舜 春日宫曼荼罗图 1300年 汤木美术馆藏　　图25 春日鹿曼荼罗图 13世纪末 阳明文库藏

稍加入了春日社景,此画估计作于13世纪初。[1] 这幅画对于了解兴福寺所持的本地垂迹之形象,具有参考价值。

《春日鹿曼荼罗图》是春日宫曼荼罗的一个变种,鹿作为神的使者取代了社殿,鹿身上插有柳枝。阳明文库藏本(图25)中,对神鹿的姿态描绘体现了画家杰出的绘画能力。东京国立博物馆藏本、静嘉堂藏本、伯克氏藏本中,鹿的上方画有一面比拟圆月的金色镜子,里面绘有本地佛。另在细见美术馆藏有鹿曼荼罗的雕像杰作。

熊野被认为是修验道的圣地、观音居住的补陀落净土,其景观以及所祭祀的众神也都是垂迹画的题材。熊野宫曼荼罗描绘熊野本宫、熊野新宫(速玉神社)、那智大社,即所谓熊野三山的社殿和本地佛(本宫——阿弥陀、新宫——药师、那智——千手观音)。旧藏天理市长岳寺的克利夫兰美术馆(Cleveland Museum of Art)藏本,三山的景观集中在一幅画中,非常珍贵,自画上方起分别描绘那智、新宫、本宫的社殿,十分准确,许多本地

[1] 『興福寺曼荼羅図』(京都国立博物館,1995年)。

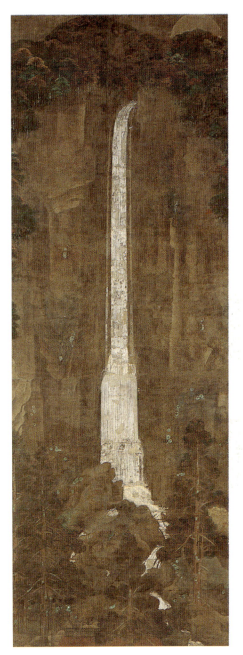

图26　那智瀑布图　13世纪末　根津美术馆藏

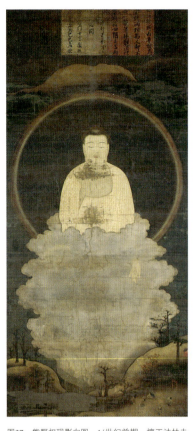

图27 熊野权现影向图 14世纪前期 檀王法林寺

佛都画在上方的圆相内。参拜者众多,这是春日宫曼荼罗所没有的,可谓开中世末至近世初流行的社寺参诣曼荼罗之先河。大概是因为其明快、细腻的画法与《春日权现验记绘卷》(1309年)有相似之处,所以此画也被看成是14世纪初期的作品。

根津美术馆的《那智瀑布图》(图26)中蕴藏着日本人崇拜自然的精神,从隆隆巨响伴随瀑布飞泻而下的景观中感受神的存在。画的下方可见飞泷神社的屋顶,显然这幅描绘神体化身的瀑布图是用于礼拜的。山端上的月亮表示的或许就是作为本地佛的飞泷权现。总之,就像宫岛新一所说,这是幅"欲描绘神性发源地本身"的稀有之作。❶岩石表面的画法吸收了宋代山水画中的皴法,明显受到了宋画的影响。画中的大木碑是龟山上皇弘安四年(1281)参拜时所立,创作年代为13世纪末。

将信徒在梦中领悟到的形象以绘画形式表现出来的称之为影向图。《熊野权现影向图》(檀王法林寺)(图27)是14世纪前期的作品,戏剧性地描绘了奥州名取郡老妪在第四十八次参拜熊野时感应到阿弥陀灵显的故事。这全然不是梦中的感应,简直就是出现在眼前的活生生的阿弥陀化身,与惊慌失措、微不足道的人物相比,阿弥陀的巨大形象不言而喻。同山越阿弥陀一样,画法上强调超现实的真实。画赞的年代记载为1329年。藤田美术馆藏《春日

❶ 宫岛新一「那智滝図解説」『日本美術全集9 縁起絵と似絵』(講談社,1993年)。

❷ 赤松俊秀「鎌倉文化」,家永三郎等编『岩波講座日本歴史5 中世1』(岩波書店,1962年)。

明神影向图》出自宫廷画师高阶隆兼之笔,下端有关白鹰司冬平的解说,描写的是神携书显灵冬平宅邸庭园的传说。正装身姿的春日明神的脸部隐藏于云霞中,画上方绘春日五社的本地佛。仁和寺的《僧形八幡神影向图》(13世纪后期),画的是八幡神身影浮现在墙壁上的光景,提高了情景的神秘感。

如上所述,镰仓时代的佛画和神道绘画的新写实性表现手法反映了时代对现实的关注,在技法上多采用宋画的写实手法。但是,宋画的影响还仅停留在间接的层面上,至于更加直接地吸收水墨画之类的宋画手法,要待到镰仓时代中期方才开始,在这一过程中禅宗的影响巨大。

❺ 大和绘的新样式

肖像画与似绘

平安时代鲜有描绘在世的人或故人容姿的肖像画。除了圣人和高僧外,没有凡俗夫子的肖像画。有种说法认为,人们害怕自己被制作成肖像画或肖像雕刻后会成为被诅咒的对象。❷然进入院政期后,肖像画的制作日渐活跃。尽管其原因不详,但这与关注人本身的时代趋势不无关系。

描绘俗人像作为追慕像的记录出现在《荣华物语》1088年的记载中,说及1036年去世的后一条天皇的画像时言道:"虽临摹……然甚是哀伤。"另据《吉记》记载,保元元年(1156)鸟羽院去世时也为其画了遗像。妙法院

图28 后白河法皇像 13世纪初 妙法院

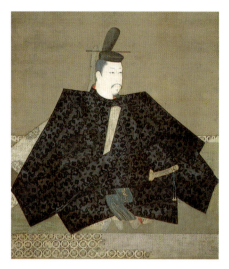

图29　传藤原隆信　传源赖朝像　13世纪　神护寺

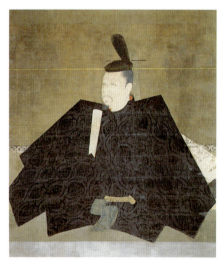

图30　传藤原隆信　传平重盛像　13世纪　神护寺

的《后白河法皇像》(13世纪初)(图28)是现存最早的天皇、上皇的肖像画，是摆脱了程式化的作品，不愧为赖朝所言"日本第一大天狗"。画中的主人威严庄重，虽墨迹模糊、容貌难辨，但仍不失其强烈的个性。神护寺的《传源赖朝像》(图29)、《传平重盛像》(图30)、《传藤原光能像》在14世纪抄本《神护寺略记》中有如下记载："1188年建造的仙洞院有后白河法皇、重盛、赖朝、光能、平业房等人的肖像，作者为藤原隆信（卒于1204年或1205年）。"关于其制作年代，以往的观点与这段记载大致相仿。但最近有人认为这些画是14世纪中期的作品，画中人是足利尊氏之弟直义，而并非赖朝。这个说法得到了广泛认同，至于是否妥当，现在下定论为时尚早。❶

九条兼实的《玉叶》在承安三年(1173)的记载中有如下内容：

> 藤原隆信在最胜光院御堂御所的障子绘上绘制了（后白河院宠爱的）建春门院以及后白河院在平野、日吉、高野御幸、御启的场面，画由常

❶ 米仓迪夫『絵は語る 4　源頼朝像——沈黙の肖像画』（平凡社，1995年）。米仓氏的新学说多得到年轻学者的认同，而上年纪的学者大凡将信将疑。就绘画风格而言，肯定晚于前述的《后白河法皇像》，但我认为不下于13世纪。

❷ 藤原重雄「最勝光院御所障子絵ノート——『玉葉』記事の解釈をめぐって」（『遥かなる中世』15，東京大学文学部日本史学研究室，1996年）。

盘光长执笔，隆信负责绘制人脸，虽人称赞其"珍重至极"，但不能"荒凉"（轻率 ❷）公开，仅悄然披露。建春门院知此事后，即指示尽快公开。所幸自己未与一行在一起，也没被绘在画中，算是神佛"最大的保佑"。

从这段记载可以得知，隆信擅长肖像画，评价甚高，但不能轻率公开，引发争议的无疑是隆信画的"人脸"。

隆信之子藤原信实（1176？～1266？）传承了其父的才能，以似绘名家的身份活跃于画坛。他同时又是歌人藤原定家的同父异母兄弟，作画记录很多，现存的作品有描绘宫中赏月宴上三十一位朝臣的《中殿御会图》（1218年，现存的绘画为14世纪的摹本）、描绘后鸟羽院流放时模样的《后鸟羽院像》（水无濑神宫）。其似绘的代表作是《随身庭骑绘卷》（约1247年，大仓集古馆）（图31），除最后面两个人以外，其余都为信实所绘。1265年，信实还绘有自画像（见《新拾遗和歌集》）。1266年，信实为留学宋朝归来的僧人悟空敬念绘制顶相，为其创作的最后记录，这年他虚岁九十。

图31　传藤原信实　随身庭骑绘卷
约1247年　大仓集古馆藏

何谓似绘？"似绘"这个词自12世纪中期开始出现在文献中，究竟指的是哪一类画，迄今有过各种不同的见解。❸ 参考这些见解，我们可以归纳出似绘的如下特征：①属于大和绘系。顶相（参阅本章 ❼·顶相与墨迹）和祖师像不叫似绘。②礼拜像也不叫似绘，似绘指活人的素描，特点是用细线条重叠脸部轮廓。③使用小画面的纸作的画。④似绘有群像和单人像两种。⑤脸部特征的漫画性夸张——《考古画

❸　关于似绘，《画说》杂志上介绍了各种不同的
　　见解和资料。森畅在『鎌倉時代の肖像画』
　　（みすず書房，1971年）中归纳了他的评论。

图32 传成忍 明惠上人像 13世纪前期 高山寺

谱》将似绘分为两类,即"对尊崇的人的画像称为肖像,当成游戏(消遣)的称为似绘"。⑥也有牛马的似绘。⑦似绘受宋朝人物画、肖像画、动物画的影响。❶

似绘的流行是镰仓现实主义的一种反映。我同意《考古画谱》所言的"游戏性"观点。所谓似绘,实际上就是"模拟游戏"的画。若将《随身庭骑绘卷》的人物脸部与描绘写乐艺人的大首绘进行比较,就会发觉两者在技法以及漫画艺术的游戏气氛方面有着惊人的共性。❷

似绘的手法对高僧肖像画也产生了影响。有人认为名作《明惠上人像》(高山寺)(图32)出自明惠贴身弟子惠日房成忍之手。明惠在高山寺后山松树树杈上专心坐禅的身姿,非常具有临场感。采用似绘笔触描绘的高僧风貌,倾注了画家的敬慕之心。❸《一遍上人念佛像》(藤田美术馆)描绘两手持念佛牌分发给众人时的形象,将老

❶ 台北故宫博物院藏《梁元帝蕃客入朝图》描绘的是中国周边各民族使节朝觐的场面,各民族使节状貌各异,表现夸张。同样画题的画卷可能有多种,而其中一种传入日本后启蒙了似绘。至于牛马的似绘,推测与李公麟《五马图卷》等作品及宋代写实、写生理论有关。

❷ 辻惟雄「似せるという遊び」,高阶秀尔等编『二枚の絵』(每日新闻社,2000年),第141~144页。

❸ 明惠(1173~1232),华严宗僧人。对李通玄(唐朝的《华严经》学者)的著作产生共鸣,在实践中通过冥想达到妄念与醒悟的一体化,从而重振了华严宗。其记录自己梦境的《梦记》也很有名。

❹ 奥寺英雄『絵卷物再見』(角川书店,1987年)中,收录了近二百幅镰仓时代的绘卷。

❺ 泷尾贵美子「絵卷における〈場面〉と〈景〉」(『美術史』Ⅲ号,1981年)。

僧无视衣食住、终日忙于云游的个性风貌表现得淋漓尽致。

绘卷物⁽¹⁾的发展

12世纪的绘卷活用其"动"的特性,使画面犹如电影银幕,营造出变化万千的运动幻影,这在前面章节已有所涉及。至13~14世纪,绘卷在数量上成倍增长。❹然整体上又是怎样一种状态呢?第一,时间表现上的程式化。画面属插图性质,场面与场面间连接或断或续,表现形式趋于合理,但反之时间的连续性和运动感遭到削弱。❺第二,宋代山水图卷和说话画的风景描写的影响。画面空间上出现立体的重叠性,增加了写实的感觉。第三,绘卷的普及。出现了适合个人鉴赏、平易近人的庶民表现形式,并深受贵族的喜爱。下面我们按题材分类成物语绘⁽²⁾、歌合绘⁽³⁾、合战绘⁽⁴⁾、说话绘⁽⁵⁾、社寺缘起绘⁽⁶⁾、高僧传绘、歌仙绘,对这个时代的主要绘卷进行说明。

物语绘是传承12世纪《源氏物语绘卷》之类虚构故事的绘卷(女绘系列),其作品有《寝觉物语绘》(12世纪末,大和文华馆)、《紫式部日记绘卷》(13世纪后期)、《伊势物语绘》等。这些作品在承袭"虚构故事绘""引目钩鼻""吹拔屋台"等《源氏物语绘卷》技法的同时,构图上更合理周到,人物的姿态更具写实性。其中,《伊势物语绘》(14世纪初,和泉市久保惣纪念美术馆)的特色是使用大量金银箔的装饰美。白描或白绘是指用墨的线描或涂墨的手法,这相当于中国所谓的白画。白描绘卷应该受到了中国白画的影响,在画纸上用白描绘制人物,没有眼睛和鼻子。因此推断所谓无目经这种写经的底画(12世纪末,分藏于东京国立博物馆、五岛美术馆等处)为院政时代末期的作品,《隆房卿艳词绘卷》(国立历史民俗博物馆)描绘藤原隆房与小督的悲恋故事。《丰明绘草纸》(14世纪初)(图33)讲述因妻子过世而决意出家的年轻贵族的故事,文字和绘画都由《自言自语》的作者后深草院二条(女性)所作。白描绘卷所隐含的细腻纯洁的审美意识十分适合女性,其血脉为现

⑴ "绘卷物"为日语,也称"绘卷",相当于画卷。
⑵ "物语绘"为日语,即故事画卷。
⑶ "歌合绘"为日语,即诗配画画卷。
⑷ "合战绘"为日语,即战争画卷。
⑸ "说话绘"为日语,即民间传说画卷。
⑹ "社寺缘起绘"为日语,即描写神社寺院起源的画卷。

图33 丰明绘草纸（第一段） 14世纪初 前田育德会藏

代少女漫画所传承。

歌合绘描绘的是歌人分成两队，在和歌竞赛中斗智斗勇、优胜劣汰的游戏场景，同时结合诵咏和歌的场面，一起收入绘卷中。根据文献记载，歌合绘在院政时代就已存在，《伊势新名所歌合绘》（约1295年，神宫徵古馆）是最早的作品。画中充满诗情地描绘了伊势国各地的名胜，此画可能与后述的《男衾三郎绘卷》为同一作者。职人（尽）歌合绘卷将各种职业的人物比拟成虚构歌人，自镰仓后期起就是歌合绘的中心画题，这反映了贵族对庶民生活的好奇心。《东北院职人歌合绘》（14世纪前期）（图34）是最早的作品，描绘女院御所的东北院里聚集着匠人，互相诵咏"月与恋"题材和歌的情景，以动感的线条将匠人的生活情景描写得活灵活现。另外，鹤冈放生会歌合、三十二番职人歌合等为南北朝时代所绘制的作品。

合战绘始于院政时代末期的1171年，后白河法皇指示制作有《后三年合战绘卷》。现存的作品中最早的是镰仓中期的《平治物语绘卷》，其中有"三条殿夜袭卷"（波士顿美术馆）、"信西卷"（静嘉堂文库美术馆）、"六波罗行幸卷"（东京国立博物馆）等，而"六波罗合战卷"残缺不全，分藏各处。火烧三条殿场面中对火焰

图34 14世纪前期 东北院职人歌合绘·赌博 东京国立博物馆藏

图35 飞驒国长官惟久 后三年合战绘卷（卷三第四段） 1347年 东京国立博物馆藏

的描绘，显示了画家杰出的洞察力和表现力，但尚不如《伴大纳言绘卷》中的火焰场面那般惊心动魄。这让我想起已故的梅津次郎氏曾经说过的话，莫非还有其底本？《后三年合战绘卷》(1347年，飞驒国长官惟久画)（图35）的特点是以冷酷的态度表现从被捉武士的口中拔出舌头等血淋淋的残酷战争场面。有人认为，六道绘与此绘卷的创作意图不谋而合。《蒙古袭来绘卷》(1293年，宫内厅三之丸尚藏馆)是记录元朝来犯的绘卷，是力挺竹崎季长战功的绘卷，具有类似呈文的作用，这从绘卷末尾的文字可以得到证实。

　　说话绘主要是根据民间传说中的奇闻逸事而制作的绘卷，内容五花八门，从佛的灵验传说到庶民生活中的琐事，应有尽有。有人指出，这在性质上跟后述（参阅第七章·二·❶）的御伽草子[1]绘卷有传承关系。《男衾三郎绘卷》(13世纪末)可谓

[1] 江户时代刊行的室町时代中短篇小说的总称。作品内容主要有两大类：一类是镰仓时代的拟古故事，另一类是民间传说。

图36 绘师草纸（第一段） 14世纪前期 宫内厅三之丸尚藏馆藏

是个典型，描写的是娶美人为妻的武藏国武士吉见三郎与娶了丑妻的男衾三郎兄弟一族之间的故事，绘卷中将男衾三郎的女儿画成与其妻子同样丑陋的女孩，卷毛、黑黑的鼻尖。同一幅绘卷中新旧元素并存，即民间传说的娱乐性和"伊势新名所绘"系列的古典风景描写手法相辅相成，很有意思。《长谷雄卿草纸》（14世纪中期，永清文库）描述的是长谷雄卿在朱雀门上跟鬼玩双陆游戏，赌赢后抱得绝世美人归，但由于没遵守百日不碰美人的诺言，美人变成了水。这也是一种引发读者好奇心的绘卷。《绘师草纸》（14世纪前期）（图36），按五味文彦氏的见解，这是向幕府诉苦的画师呈文，❶但画面人物滑稽可笑，使人强烈地感受到绘卷的重要功能是娱乐读者。

社寺缘起绘的流行背景在于，伴随着古代社会的时代变迁，神社和寺院希冀获得新的支持阶层而努力地宣传自己。承久藏本《北野天神缘起绘卷》（承久元年，1219）（图37）在弘安藏本（1278年）、《松崎天神缘起绘卷》（1311年）等同一画题的

❶ 五味文彦『中世のことばと絵』（中公新書，1990年）。

图37　北野天神缘起绘卷（承久本）（卷五第四段）　1219年　北野天满宫

绘卷中，之所以被称为根本缘起，是因为年代最早、给人印象最深的缘故。画家奔放的气质，洋溢于宽52厘米的整个大型绘卷中，卷四道真遭流放、卷五雷击清凉殿、卷八日藏六道的地狱描写尤其生动，绘卷的规模之大是同时代其他绘卷无法比肩的。另外，描绘中将姬传说的《当麻曼荼罗缘起绘卷》（镰仓光明寺）、绘所主管高阶隆兼画的《春日权现验记绘卷》（1309年，宫内厅三之丸尚藏馆）也是社寺缘起绘中的代表作。

　　高僧传绘随着镰仓新佛教的传播，在这个时代的后期被大量绘制。《华严宗祖师传绘卷》（华严缘起）（13世纪前期，高山寺）是其中最早的作品，由描绘义湘的四卷和描绘元晓的两卷组成，画家亦不同。绘卷用图解叙事，讲述将华严宗传入新罗的新罗僧人义湘（625~702）和元晓（617~686）的逸事，故事讲述义湘在唐被名曰善妙的女子看中，但义湘劝谕善妙，要以慈悲心取代恋爱心；元晓立志跟义湘一同赴唐，但途中分手回国，专心著书，并得国王的皈依而传播华严宗。华严宗的中兴者

图38　华严宗祖师传绘卷（华严缘起）　义湘绘（卷三）　13世纪前期　高山寺

明惠上人亲自担当制作人完成了绘卷。压卷部分描绘善妙舍身投海变身巨龙，守护义湘的船抵达新罗（图38）。以特写手法描绘破浪前行的巨龙形象，气魄非凡。将口语写入画面的手法也是此绘卷最先采用的。

《一遍圣绘》（一遍上人传绘卷）有各种摹本。其中，京都欢喜光寺与神奈川清净光寺共同拥有的十二卷（第七卷藏东京国立博物馆）（图39）底本，最为重要。此绘卷是一遍的高徒圣戒指示圆伊制作的，于一遍圆寂十年后的1299年完成，❶ 是份了解一遍传记的重要史料。画家采取俯视手法，俯瞰各地风景，画面基本上等距离抓取，除地平线和水平线出现在上端以外，平地重叠连绵，一直延伸至山峦丘陵深处，这种连续空间的表现手法受宋代山水画的影响，但更多是传承大和绘景物画的传统。社寺的写实性俯瞰景观采用的是等角投影法，让人联想到可能跟社寺参拜曼荼罗有关。都市和地方的风俗描写也相当出色，甚至连乞丐的生活也观察得细致入微。除此之外，还有四十八卷本的《法然上人传绘卷》（14世纪前期，知恩院）、《西行物语绘卷》（分藏文化厅、德川美术馆）、描绘本愿寺三世觉如传记的《慕归绘》（1351年，西本愿寺）、描写鉴真来日途中历经苦难的《东征传绘卷》（1298年，唐

❶ 一遍（1239~1289），初在比睿山学习天台，后于大宰府法然门下政空的弟子圣达处学习净土念佛；在熊野闭门修行时，得众生往生的神托，以后云游列国传教舞蹈念佛。因其在生活理念上放弃了所有的衣食住行，故被称为舍圣。

图39 圆伊 一遍上人传绘卷(一遍圣绘)(卷七第三段) 1299年 东京国立博物馆藏

招提寺）、描绘玄奘传记的《法相宗秘事绘》（推测笔者为高阶隆兼，藤田美术馆）等。

歌仙绘是镰仓时代出现的绘卷新形式。11世纪的诗歌学者藤原公任（966~1041）选出三十六位歌仙（诗仙），催生了院政时代本愿寺的《三十六人家集》。进入镰仓时代后，诗歌与似绘的流行相结合，诞生了《三十六歌仙绘》等歌仙绘卷。原藏于佐竹家、称为佐竹本的绘卷作于13世纪中期，在歌仙绘中最受重视。大正八年（1919）被分别裁成单幅画，分藏于各家。而所谓上叠本是因为歌仙们坐在榻榻米的垫子上而得名。这个上叠本在江户时代就已残缺不全。后鸟羽院本的歌仙绘中，流传在三重县专修寺的伊势、小大君、中务等的女歌仙图，其衣褶和发髻奇妙滑稽，极具游戏魅力。而业兼本中的猿丸太夫、兴风、伊势等人的容貌，飘逸诙谐。歌仙绘与似绘属于亲缘关系，这种漫画般的表现方式自然可信。

从绘卷看中世

在《从绘卷看日本庶民生活画宝典》（全五卷，角川书店，1964~1968）等民俗学或考古学成果的基础上，历史学研究也在反省以往过度依赖文献史料的传统，以黑田日出男、五味文彦等人为代表，近来历史学界积极运用绘画作为史料，此做法蔚然成风。以中世绘卷为主，例如"洛中洛外图屏风""社寺参拜曼荼罗""庄园绘图"等，研究对象涉及各个时代和各种类别。美术史家往往仅注重作品的造型特色，因而认为这种倾向是对自己领域的侵犯，其实大可不必，反而应该视其为新的机遇，积极地去沟通交流并给予协助。或许因方法论、价值观或经验的不同，两者会产生鸿沟，问题也不会轻易解决。为此，美术史学的存在理由可能会遭到质疑，但同时也是触发研究创新的绝佳机会。❶

❶ 黑田在这个领域的著述有:「史料としての絵巻物と中世身分制」(『歴史評論』382, 1982年, 收入『境界の中世 象徴の中世』[東京大学出版会, 1986年]）、『姿としぐさの中世史』(イメージ・リーディング叢書, 平凡社, 1986年）、『王の身体 王の肖像』（同以上丛书, 平凡社, 1993年）、『謎解き 洛中洛外図』（岩波新書, 1996年）等, 著作颇丰。五味文彦除了 P182注 ❶ 以外著述也不少，如『絵巻に見る中世史』（筑摩書房, 1995年）、『春日権現験記絵と中世』（淡交社, 1998年）等。还有一遍研究会编『一遍聖絵と中世の光景』（ありな書房, 1993年）、藤原良章与五味文彦合编『絵巻に中世を読む』（吉川弘文館, 1995年）等。另外，还刊发有共同研究或研讨会的成果。松尾浩一认为公共浴池、澡堂是中世纪大众聚集宴会的地方，参阅其论文「中世寺院の浴室——饗応、語らい、芸能」（收入前出一遍研究会编著书）等，对考证"风雅""装饰"具有参考价值。

❻ 画师与绘佛师

前面曾提到"宫廷画师的音讯"（参阅第五章·二·❿），这里再做些补充，并概要介绍一下天平到镰仓这段时期绘画制作集团中的画师和绘佛师。8世纪，设置了官营机构画工司，有画师四人指导画部从事绘画。画工司曾缩小过规模，但进入9世纪后，绘所进入宫廷内，催生了百济河成、巨势金冈、飞鸟部常则等高手。另一方面，之前将佛像雕刻和佛像上彩、佛画制作的工匠统称为佛师，但到了12世纪，木雕师和绘佛师被区分开来。例如，1154年绘佛师知顺获得法印地位后，绘佛师的地位也得到了提高。他们隶属权势强大的寺院，并占据一席之地，得以大显身手。同时也有像巨势派这样的绘师派系，他们从宫廷绘所转籍兴福寺的大乘院和一乘院的绘所座，跟始于12世纪的宅间派一起成为中世绘佛师集团的栋梁。❷

❼ 随禅宗传入的新美术——顶相、墨迹、水墨画

中国禅宗传入日本

禅宗于北魏时期（6世纪初）由印度僧人达摩传入中国，至初唐形成体系诞生了中国禅宗。从始祖达摩到六祖慧能（638~713），其弟子分为两个系统，到了宋代，衍生出更多派系，史称"五家七宗"。其中，势力最大的要数唐代的临济义玄（？~866或867）创建的临济宗，临济宗主要以贵族阶层（士大夫）为主传播到各地，迎来了禅宗史上的鼎盛期。另一方面，洞山良价（807~869）成为曹洞宗的开山祖师。

禅宗与日本的关联并非始于镰仓时代。7世纪中期，道昭（629~700）随遣唐使渡唐，在玄奘门下学习唯识，并在其推荐下兼学唐朝禅，返日后在元兴寺营造了最初的禅院。此外，在日本教授坐禅的有唐朝僧人道璿以及最澄、圆仁等人。天台宗的"天台止观"中有解释坐禅呼吸法的段落，明治时期来到日本的比奇洛和芬诺洛萨也

❷ 『平凡社大百科事典』，吉田友之撰写「絵師、絵仏師」条目。平田宽『絵仏師の時代』（中央公論美術出版，1994年）。

在光明院学过坐禅呼吸法。12世纪末,平家一族出身的僧人大日坊能忍最初在比睿山学习天台,但因不满意转而自学禅宗,1189年派遣两弟子入宋学习,获得拙庵德光顶相(参阅本章·❼·顶相与墨迹)和达摩像后归国。

但是,正式将临济禅介绍到日本的是荣西(1141~1215)。荣西起初学习天台,渡宋生活了五十天后,于1168年与重源一起回到日本。1187年再次渡宋,这次在宋生活了五年,学习了临济禅。1191年回国后,历任博多寿福寺、镰仓寿福寺、建仁寺的住持,开设了密禅兼修的道场。著有《吃茶养生记》,尽述茶的功德,成为后来日本茶道的开端。前述的明惠从荣西处获得茶后开办了茶圃。明惠除华严以外,也兼修天台、真言、禅、戒律等。

俊芿(1166~1227)是位知名的实践复兴戒律的儒僧,包括禅在内诸派兼学。1199年入宋学习戒律,1211年回国,改仙游寺为泉涌寺,并将其作为天台、真言、禅、戒律兼学的道场。道元(1200~1253)起先学习天台,1217年于建仁寺拜访荣西始知有禅。1223年渡宋,在宋五年,拜师于对临济禅的世俗化持批判态度的如净门下。回国后,1243年在福井创立永平寺作为曹洞宗本山。《正法眼藏》是集其思想的大作。为避免世俗化,曹洞宗不与京城文化交往,也不像临济宗那样与诗文和美术互相交流。

如上所述,在日本禅宗方面起到开创作用的僧人们,不仅学习禅,而且兼学天台密教和其他旧佛教。折中的态度是他们的共同点,就连临济宗开山祖师荣西也不例外。其中,唯有道元一人为掌握禅的精髓而奋不顾身、饱尝艰辛。然就在这个时代,1279年南宋为元所灭,进入13世纪不久,禅僧们为了避开宋末的混乱世道,纷纷来到日本。日本人通过他们亲身感受到了禅。

兰溪道隆(大觉禅师,1213~1278)(图40)是来日僧中的先驱者,1246年来日后受北条时赖邀请,于建长五年(1253)成为建长寺的开山祖师,1259年继圆尔辨圆之后,成为建仁寺第十一代住持。他废除了建仁寺的诸宗兼学,崇禅为唯一,为当时还

处于诸宗兼学状态的日本禅宗引入了严格的宋朝禅。

圆觉寺的开山祖师无学祖元（1226~1286）也是受北条时宗邀请，于1279年抵日的杰出僧人。一山一宁（1247~1317）于1299年携元朝国书来日，虽遭禁锢，但北条贞时佩服其学识，迎请他主持建长寺。他还擅长诗文，后来成为五山文学的创始人，还留下不少画赞。一宁赞、思堪作的《平沙落雁图》是日本水墨山水画中最早的作品之一。清拙正澄（大鉴禅师，1274~1339）是元朝名僧，1326年受北条高时邀请来日，历任建长、净智、圆觉、建仁、南禅等寺院的住持。

这个时期，从日本去中国的僧人也很多，入宋的约有九十人，入元的增至约二百人。其中，圆尔辨圆（圣一国师，1202~1280）获得无准师范的印可（相当于毕业证书），于1241年回国，并在朝廷的支持下，1236年成为九条道家创建的东福寺开山祖师，1258年奉幕府之命接任建仁寺第十代住持，重建了火灾后的寺院。宗峰妙超（大灯国师，1282~1337）在宋时为南浦绍明的弟子，南浦绍明又师从虚堂智愚。1324年，宗峰妙超成为大德寺的开山祖师，《宗峰妙超像》（大德寺）刻画了祖师庄重威严的风貌，是日本顶相的代表作。

图40　大觉禅师像（兰溪道隆）
13世纪　建长寺

顶相与墨迹——禅宗高僧的容貌

顶相意为头部的相貌。僧人在师傅门下严格修行，结束时师傅当成印可授予的

图41 大灯国师墨迹 关山道号 1329年 妙心寺

肖像画，就是顶相。这种肖像画以写实手法描绘真人画像，通常为坐在名曰曲录的靠背椅上、手持警策的高僧形象。画的上方是师傅题赞。顶相原本是指绘画，但近来也有将同类形象高僧的肖像雕刻称为顶相雕刻。前述建长寺开山祖师兰溪道隆的顶相雕刻（建长寺）（参阅本章图17），在最近的展览会上第一次公开，其一身凛然正气，激励弟子时的声音仿佛不绝于耳。与之相比，画像中的风姿多了几分和蔼，但嘴角依然紧锁。圆觉寺开山祖师无学祖元的顶相雕刻也可谓杰作，反映了温文尔雅中隐含几分严厉的高僧人格。此外，东福寺的无准师范像是圆尔辨圆留学宋朝时请人画后由无准题赞的顶相，为宋代肖像画之杰作。

墨迹指禅僧的书法。相国寺和圆觉寺中现存有无学祖元的墨迹，其风格足以说明他是一位书法名家。无准师范赠送给圆尔辨圆的南宋第一书法家张即之（1186~1263）的题匾"方丈""书记"是力透纸背的优秀作品，无准师范的题匾"释迦宝殿"，文字排列均匀，气势轩昂又不失典雅风范，实在很精彩。古林清茂的"月林"二字也味道十足。此外在日本僧人中，宗峰妙超风格雄浑的墨迹也十分著名（图41）。

高僧在圆寂时用诗表述的遗偈，具有禅僧独特的气概。清拙正澄的遗偈（1339年，常盘山文库）非常有名，而痴兀大慧的遗偈（1312年）壮烈非凡，十分感人。

❶ 中野政树「鎌倉時代の工芸」『日本美術全集9 縁起絵と似絵』（講談社，1993年）。

禅寺的新建筑——禅宗样

随着兰溪道隆等人来到日本，禅寺的伽蓝形式也传入日本。从元弘元年（1331）制作的古图抄本可以看出，建长寺的伽蓝布局是在几乎笔直的中轴线上——外山门、三门、佛殿、法堂、方丈，左右两侧是僧人修行和居住的设施。当时的建筑已荡然无存，包括伽蓝在内的细部样式亦无从知晓。所谓禅宗样的禅寺建筑，现存的仅有14世纪以后的建筑。圆觉寺舍利殿（图42）是16世纪从镰仓五尼山之一的太平寺移建过来的，推测为15世纪前期的建筑，扇形椽、花头窗、格子门、虾形虹梁、陡坡面屋顶等，无不显示出异国的建筑风格。

❽ 工艺——追求厚重

镰仓武士取代公家执掌政治的同时，还憧憬贵族文化造就的平安工艺的优雅格调，并期望继承下来。通常认为镰仓时代的工艺偏向保守。其实不然，镰仓的工艺反映了技术的进步，具有独特的样式。根据中野政树的考察，相对于平安工艺而言，镰仓工艺在造型上具有如下特色：轻不如重，薄不如厚，矮不如高，细不如粗，平面不如立体。❶

金属工艺中，技术和材料都有进步，和镜的铸造技术提高，设计上厚重敦实。金属雕刻技术也有提高，流行制作金堂镂空雕舍利塔（西大寺）等精巧的舍利塔。在武士团兴隆的藤原、院政期，甲胄的样式也发生变化，开始摆脱大陆传入的挂甲样式，形成了具有独特设计美的大盔甲。青梅市御岳神社的"赤线威铠"、严岛神社的"小樱韦黄返威铠"、爱媛大山祇神社的"深蓝线威铠"等，都是这个时期的大盔甲作品。进入镰仓后期设计上更为多样，甚至出现装饰犄角在头盔上的"赤线威铠"（奈良春日大社，青森八户市栉引八幡宫）（图43）。兵器也离不开装饰了。

螺钿、莳绘的技术也得到了发展。金银粉精制品的使用，使螺钿技法取得了进

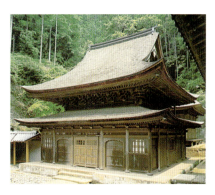

图42　圆觉寺舍利殿　15世纪前期

步,设计上自然也考究起来。"时雨螺钿鞍"(13世纪末~14世纪初)(图44)以文字画形式写入慈圆的和歌("叹情思,不如时雨染松枝,空只似,真葛原上,冷风嘶嘶。"[原载《新古今和歌集》]),构图中分别组合了随风飘舞的松叶和藤蔓,设计精巧,风雅至极。顺便提一下,这些装饰考究的漂亮马鞍同前面出现的头盔一样,一开始就是为了敬奉给神社而制作的。不仅是衣服和家什等生活日用品,甚至还把兵器供奉给神社,可见日本人希冀神灵保佑的风俗在美术传承方面也发挥了重要的作用。

图43 赤线威铠 14世纪 春日大社

然莳绘的设计却淡出优雅柔和,变得直截了当、充满力感。撒满金粉的金沃悬地(粉溜涂)的流行也是镰仓时代莳绘的特色。"篱菊莳绘螺钿砚盒"(鹤冈八幡宫)、三岛大社的"梅莳绘手匣"、三得利美术馆的"浮线绫莳绘螺钿手匣"等都是金沃悬地技法的作品。另外,还有使用镶嵌金银等金属薄板的平纹[1](奈良时代称平脱)技法,如"蝶牡丹唐草纹螺钿莳绘手匣"(畠山纪念馆)等作品。中期以后,发明出了高莳绘[2]技法,使纹饰具有立体效果和写实性。前述的"梅莳绘手匣"中的梅树就使用了高莳绘的技法。

这种新旧技艺并用、相辅相成的设计充满朝气、富于变化,也是镰仓时代的特色。"秋野图砚盒"(根津美术馆)中胡枝子、小鸟、鹿的组合,虽无视主题的比例关

[1] 将金银纹饰用胶漆平粘于素胎上,空白处填漆,再加以打磨,使粘贴上的纹饰与漆面平齐,故称之为"平纹"。始于唐代,五代以后此法渐趋衰落。
[2] 莳绘技法之一种,在隆起的漆底或伴有碳粉、砥石粉的漆底上描绘莳绘。

图44 时雨螺钿鞍 13世纪末~14世纪初 永青文库藏

图45 州滨鹈螺钿砚盒
12世纪前后 私人收藏

系,但创造了莳绘独特的韵律。"扇散莳绘手匣"(大仓集古馆)的撒扇图案是近世屏风画的流行画题。"州滨鹈螺钿砚盒"(图45)将沙洲比为鹈鹕歇脚的台架,机敏风趣,令人羡慕。

在自然景色纹饰化的叙景纹方面,平安时代偏重感性和象征性,而镰仓时代则注重理性和绘画性。同样是不规则纹,镰仓时代较平安时代在结构上更具合理性,轮廓也更清晰。前述的"蝶牡丹唐草纹螺钿莳绘手匣"和用三把扇子构成圆形纹的"松扇纹散手匣"(东京国立博物馆)等,都是精巧的不规则纹的典型作品。

陶瓷器❶的世界里,标志日本式设计风格诞生的是院政时代的常滑烧、渥美烧。而院政时代后期至镰仓时代,各地的窑口都出现了新的动向,开始烧制具有特色的陶瓷器。能登的珠洲烧、福井的越前烧、滋贺的信乐烧、兵库的丹波烧、冈山的备前烧等,基本都是作为民众生活用品的无釉焙烧陶瓷器。❷ 这些朴素的生活什器在进入到16世纪后,其美学价值却为以后草庵茶的茶人所赏识,晋升成为茶道器具而引人关注。同时,在镰仓时代,猿投窑更名濑户窑得到再生,自由仿制中国陶瓷器,设计风格悠然自得,因此直至室町时代其产品销路一直在不断扩大。

❶ 日本的陶瓷器不分陶器和瓷器,多统称为陶瓷器。
❷ 自朝鲜半岛传入的、利用斜坡建成的隧道状窑窑,用1200摄氏度窑温烧制硬质陶瓷器称为"焙烧"。窑窑具有须惠器以来的传统。

第七章 南北朝美术与室町美术

本章将讲述自镰仓幕府灭亡（1333年）经南北朝统一（1392年）再至室町幕府灭亡（1573年）这一时期的美术。镰仓幕府的继承者足利幕府为对抗贵族社会，更为积极地推崇镰仓幕府曾支持的"禅宗"作为自己地位的象征，并将禅林（禅僧集团所形成的社会）纳入幕府制度之中，委以文化旗手的重任。禅对这个时代美术特性的形成产生了重要的影响。

足利幕府统治下的文化具有两面性，即公家文化与武家文化的对立和融合。既习惯平安以来风雅的"装饰"世界，又珍视外来的宋元明"唐物"并亲近禅宗。这跟美术传统中的"和"美术与新的"汉"美术之间的"调和"相互呼应，并以"和汉统一"的形式走向一体化，这就是中世美术的演变过程。同时，这一时期还出现了底层的町众[1]和庶民参与美术的动向。

下面我们将分为三个阶段来探讨南北朝和室町美术的展开。第一，南北朝美术（1333~1392），相当于形成期；第二，自南北朝统一至应仁之乱的室町美术前半期和北山美术（1392~1467），相当于繁荣期；第三，自应仁之乱至室町幕府灭亡的室町美术后半期和东山以及战国美术（1467~1573），相当于转折期。

南北朝美术与室町美术的时期划分

南北朝美术
　　1333~1392　（形成期）
室町美术前半期・北山美术
　　1392~1467　（繁荣期）
室町美术后半期・东山・战国美术
　　1467~1573　（转折期）

● 井手诚之辅『日本の美術418　日本の宋元仏画』（至文堂，2001年）。

[1] "町"类似现在城市中的街道及社区，"町众"指日本中世居住在京都、堺等地商人及手工业者，他们结成自治共同体，成为都市民众的代表阶层。

 唐样扎根（南北朝美术）

在政治史上，南北朝时代具有两义性，其处于镰仓时代至室町时代的过渡期，时而属于镰仓，时而又归于室町，这在美术史上也一样。镰仓时代以禅宗为主要媒介，全新的中国美术浪潮以唐样的形式在日本扎下了根，并成为走向北山美术的跳板。这是个划时代的时期，作为准备期意义重大。

❶ 佛像佛画的形式化与宋元明形式美术的发展

雍容华贵的镰仓文化可谓"佛教美术的文艺复兴期"，这一时代结束后，重振天平传统的佛像和佛画不再有质的发展。在佛教向更广泛的社会阶层推广的时期，为何会发生如此的现象呢？理由可能有以下种种：镰仓新佛教不太重视美术，使用诸佛名号或念诵来代替佛像和佛画；足利幕府所支持的禅宗不太重视佛像和佛画；以宋代为界，中国佛教自身出现与道教折中或儒释道三教合一的思想，受其影响日本也失去了主体性，等等。日本人以前当成规范来敬崇的中国佛像，到了明代因程式化而失去了创造性；传入日本的佛画很大程度上受到了道教的影响，如上杉神社三幅一组的《阿弥陀佛三尊像》就有种"过去的佛画未曾有的活生生的人间气味和某种连接现实世界与异界般的怪异感觉"❶，让日本人感受到了某种不协调、不自在，这些都是产生负面影响的因素。再者，隶属寺院神社的木雕师、绘佛师依仗世袭制极力维护其特权地位，这也使得传统佛教美术日趋保守化和程式化。

建筑方面，前章所述的禅宗样作为禅宗寺院建筑样式的标准，普及到了各地的寺院。东福寺气势恢宏的三门（1425年）（图1）创建时以大佛样为主、禅宗样为辅，作为室町时代为数不多的大规模禅宗建筑的遗构保存至今，弥足珍贵。传统的和样

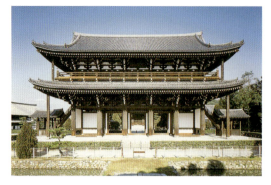

图1 东福寺三门 1425年

建筑也吸收了这种禅宗样和大佛样,产生了像观心寺金堂、鹤林寺本堂之类的折中样式。但和样建筑也没有消亡,如东福寺塔头龙吟庵方丈(14世纪末)是现存最古的方丈建筑,其禅僧的居住空间采用纯粹的和样,耐人寻味。

雕刻方面,庆派、院派、圆派的后裔以京都和奈良为中心,继续进行制作活动,其作品多见于各地寺院中。也有人指出,这些作品的共性是具有宋风格雕刻的和样化特色,温和稳重,从而增加了绘画性和工艺性的元素。将来随着对室町雕刻研究的不断深入,或许还会发现有价值的作品。❶ 其中特别值得一提的是,受到历代将军特别庇护而功成名就的能乐,以猿乐面和田乐面为原型,产生了能面(图2、图3)、狂言面。能面的表情所表露的是极具心理刻画力的余韵美,正好与世阿弥梦幻能的象征性特点相呼应。狂言面表情奇怪滑稽,很像《百鬼夜行绘卷》(参阅本章图12)及其他御伽草子绘卷中出现的鬼怪表情,两者有同工之趣,这反映了室町美术庶民化的一面。

❷ 宋元明美术(唐物)的移植与"风流"

在镰仓时代以来第二次移植至日本的"唐物"❷ 的刺激下,产生了宋元明风格

图2 能面 女 15世纪 祇园祭船鉾保存会藏

图3 能面 痘见 1413年铭 奈良豆比古神社

的美术，尤其是以水墨画为主的绘画取代了程式化的佛像、佛画并得到新的发展。伴随院政时代以降繁荣的对中贸易，新学问、艺术以及宗教等制度的移植在足利幕府强有力的支持下得以大力推进。通过宋朝贸易船和日本的遣明船，以禅僧为中介引进到日本的唐物，受到了足利将军家族及身边武将和禅僧们的极大珍视。因宋朝灭亡和元朝来犯等，隔阂双方关系的事件频发，但这个期间美术品的传入也没有停止，甚至一些国宝级的作品也被带到了日本。

圆觉寺的《佛日庵公物目录》（圆觉寺收藏品目录，1319年制订，1363年校核）这份史料表明，镰仓时代末带来日本的宋元明书画和日常用具（陶器、漆器等家什用品）质精量多。传入日本的精致唐物既有惊人的高超技术作为后盾，又有异国趣味和审美意识，在日本引发了崇拜唐物的热潮。这个时代创新性继承平安贵族"风流"传统的是客厅装饰。所谓客厅装饰，即使用唐物来装饰接待客人的房间，日语称之为"室礼"，而"布置"（situraeru）一词由此而来。

据《太平记》卷三七记载，康安元年（1361），南朝军楠木正仪攻入京城时，以"婆娑罗"大名而闻名的佐佐木道誉在逃离京城之际，认为自己的住所一定会有知名大将来下榻，于是在六间大小⑴的客厅铺上榻榻米，放置本尊及左右侧绘画、花筒、香炉、水锅、盘子，书斋里摆放王羲之的书法、韩愈的文集，卧室里备齐沉香枕和锦缎被等寝具。十二间大小的侍卫房里准备着鸡、酒等，还留下两位遁世僧人招待客人，这才离开了住所。虽然乍看这些招待有些粗糙，但首次提出了北山、东山时代客厅装饰的原型。书斋中有法帖和书籍，卧室里有枕头和被子，各个房间根据需要，一应俱全，风雅得令人嫉妒。能阿弥、相阿弥的先辈——"遁世僧人"也在此登场。但若与义满、义政时代的客厅装饰相比，书画类的摆设还是太少。

为了满足武将们对唐物的爱好和需求，日本开始仿造唐物，但没能达到原物的水平。装饰客厅的唐物中掺杂着日本的本土制造，这种情况在这个时代一直持续着。在绘画方面，诞生了日本本土的"唐绘"（以后称之为汉画），值得一提的是，发

❶ 在铃木喜博近年所做调查的基础上，举办的15、16世纪活跃于画坛的奈良宿院佛师佛像展（「宿院仏師——戦国時代の奈良仏師」展，奈良国立博物館，2005年）。这在展览会上引发了关注。

❷ 美术工艺品及其他文房用品等各种生活日用品。为了区别于平安时代通过个人贸易进口的"唐物"，称此为"第二次唐物"。

⑴ 柱子与柱子之间有六个间距的客厅，大约十二张榻榻米，约合20平方米。

展出了水墨画的新门类。下面先来介绍一下其发展经过。

❸ 水墨画的移植与发展

如第五章所见，唐代的绘画、雕刻和工艺绚丽斑斓，这一"装饰"世界简直堪称国际装饰主义。但其中也混有单墨色的"墨画"❶，这又是什么原因呢？理由很多，但我认为原因之一是爱好书画的文人士大夫的审美意识中出现了这样一种倾向：与其赏识匠人的绘画色彩，不如给予单墨色的绘画以更高的评价。"白画"是用笔线描绘出物体的古老画法，这种画法在唐代受西方传入的晕渲手法的影响，产生了用毛笔的笔腹和刷笔表现物体的量感或凹凸感的技法。这就是水墨画的起源。❷

五代和北宋时，这种技法的山水画在艺术表现力上达到了空前的高度，迎来了中国水墨画史上的黄金时代。水墨画代表世界绘画最高水准的非凡领域，仅用墨就能抓住"造化之真"。李成、范宽、郭熙、董源、巨然等北宋山水画巨匠们描绘出了雄伟深邃、充满现实感的中国的自然景观。但是，北宋山水画基本上没有影响到日本绘画。这是为什么呢？根据米泽嘉圃的说法，这是因为表现中国广袤自然景观的北宋山水画样式宏大，对日本人的审美感觉而言难以接受。❸ 但如前所述，尽管存在超自然的咒术，也阻挡不了平安贵族对密教忿怒像的顶礼膜拜，同样道理，我想他们也不会厌恶北宋山水画。不接受北宋画，与其说是心理因素造成的，不如说是因为北宋绘画处于鼎盛期的10~11世纪，机不逢时正好遇上日宋断绝邦交。不接受北宋画，或许是客观因素的比例更大。

13世纪以后宋元明绘画传入日本，与禅宗传入的时期同步。公家中虽也有宋元画的爱好者，然起到关键的中介作用的是禅僧。传入日本的绘画主要有：13世纪的南宋画、14世纪前期的元画、14世纪后期至15世纪的明画。绘画的绘制时期与传入的时期在时间上相差不是很远。其中，最受珍视的是南宋画，宋元巨匠的作品在明

❶ 「東大寺献物帳」，竹内理三编『寧楽遺文下』（八木书店，1944年）。

❷ 米泽嘉圃「白画と水墨画　中国の場合」『原色日本の美術11　水墨画』（小学館，1970年）。

❸ 米泽嘉圃「日本にある宋元画」『原色日本の美術29　請来美術』（小学館，1970年）。

图4　牧溪　观音·猿鹤图（三幅一组）　13世纪（南宋）　大德寺

代以后，还在源源不断地传入日本。

南宋画在沿袭北宋画追求"理学"的同时，增加了文学上的诗情，在技法和感觉上精益求精，堪称极致。跟北宋画宏伟壮观的写实相比，南宋画在规模上小了许多，但依然保持着创造小宇宙的高度艺术性。尤其在日本，马（马远）一角，夏（夏珪）一边的"残山剩水"（在画面一端表现山水景观，而非整个画面，留有余白之韵味）技法及亲近汉诗之风备受推崇。

当时传入日本的宋元明画中，质佳量众、引人注目的是牧溪的水墨画。牧溪是南宋末、元初的画僧，至元年间（1264~1294）居住在西湖湖畔的六通寺，是无准师

图5 传牧溪 渔村夕阳图 13世纪（南宋） 根津美术馆藏

范（圣一国师之师）的弟子，日本留学僧都亲近地称其为"和尚"，他的作品很早就传入日本。大德寺三幅一组的《观音·猿鹤图》（图4），"观音图"捺"道有"印，"鹤图"和"猿图"捺"天山"印，这些鉴藏印表明原都为足利义满所收藏。绘画品格高洁，墨色浓淡相宜，亲情的寓意十分明显，是日本引以为豪的世界名画。

同样捺有义满"道有"印的《潇湘八景图》原来为画卷，由相阿弥分别改装成挂轴画，并作为大名地位的象征而被视若珍宝。现在分藏于根津美术馆、畠山纪念馆（图5）。元初画僧玉涧[1]的泼墨❶《潇湘八景图卷》也是不亚于牧溪的名作，同样被分割成若干个画面。画中让余白说话的暗示画风，与牧溪不相上下，堪称水墨画的典范。除这些禅僧的玩笔戏墨以外，奉宫廷之命作画的画院画家也受到珍视，李唐、马远、夏珪等人的山水画和李迪、李安忠、毛松等人的花鸟画成为将军家收藏的主要对象。李安忠的《鹑图》（这幅图捺有将军义教的杂华室印）（根津美术馆），毛松的《猿图》（东京国立博物馆）等，这些画出自院体花鸟画的巨匠们之手，鸟的羽毛或猿猴的体毛等触感描画得细致入微。这些超越工笔的写实画品格高尚，想必让日本人感叹不已。

宋徽宗被誉为艺术家皇帝，其《桃鸠图》（图6）捺有"天山"印，当义满看到此落款印时的高兴劲儿不难想象。担任画院画家同时自喻"梁风子"的梁楷行为诡

❶ 泼是"倾注"之意。泼墨即一种绘画技法，就是将墨倾注于画面上，因其形状引发视觉性联想，顺势画出山或岩石。这种技法有悖于中国画重视笔线、重视人物的传统画法，唐朝后期始于江南地区的画家，玉涧是继承此谱系的山水画家。

异，所画《李白行吟图》《雪景山水图》（均藏于东京国立博物馆）都是杰出的作品。京都知恩寺的《蟾蜍铁拐图》（图7）是元代最大的道释画家颜辉（1300年左右活跃于画坛）的代表作，背阴深沉的神秘表现手法活现出中国固有的神仙思想。

　　这些宋元绘画的名作是何时传入日本的呢？《君台观左右帐记》《御物御画目录》是足利义政时代将军家的收藏品目录，是奉命管理藏品的能阿弥（1397~1471）及其孙相阿弥（？~1525）等所谓同朋众❷整理制作的。《室町殿行幸御饰记》（永享九年，1437）中，义满、义教时代的收藏都有实录。这里列举的名作大都在此目录中。这些作品是何时传入日本的，尚不知晓。与其说是镰仓时代、南北朝时代，我倒以为义满开通对明贸易的1401年以后，即15世纪前期的可能性更大。但是，前述（参阅本章·一·❷）圆觉寺的唐物收藏品目录《佛日庵公物目录》中，徽宗、牧溪、李迪都登记在册，牧溪有四件作品。可见宋元画进入日本是镰仓时代以来打下的基础。

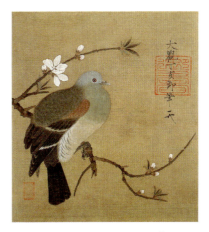

图6　宋徽宗　桃鸠图　1107年　私人收藏

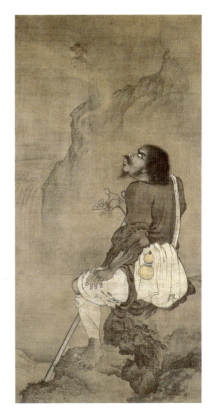

图7　颜辉　蟾蜍铁拐图·铁拐图
13~14世纪（元代）　知恩寺

❷　同朋众是指通晓连歌（将短歌上下句串联吟和的游戏——译者注）或演艺、僧人打扮的技能者，使用汉字一字加"阿弥"称呼其人，每人的阿弥号都是相同的。

⑴　关于玉涧，其生卒年未详，通常认为其是南宋末元初人。书中称其为元初画僧是合理的。

❹ 日本水墨画家的出现与创作活动

综上所述，传入日本的宋元画既有隶属皇帝的名家绘画，又有禅僧画家的作品，国宝级名作一应俱全。只是多为小幅而少巨作，这或许是适合日本建筑的规模和日本人嗜好而为之。其中，院体花鸟画着实让日本人失去了模仿的信心。院政时代的"野边雀莳绘手匣"（参阅第五章图65）及《后白河法皇像》背后隔扇上画的宋画风格的牡丹图，还有原法隆寺东院舍利殿的墙壁上贴着的《莲池图》，这些绘画笔致细腻，粗看让人以为是中国绘画，可见日本画师的水准在很大程度上已接近12~13世纪传入日本的中国花鸟画的高超品质。但是，到了14~15世纪，日本人都以为

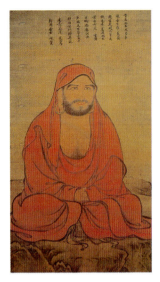

图8 达摩图　1271年　向岳寺

院体花鸟画超越想象的精致是根本无法模仿的，但水墨画尤其是所谓戏墨的即兴画风，是容易模仿的。按照这种模仿手法绘制的和制唐绘，主要出现在禅林，同样取名"唐绘"。和制唐绘后来尝试各种技法，成了原版唐绘的替代品。进入江户时代后，又称为"汉画"。所谓汉画是指宋元明风格的日本绘画，而宋元明绘画，仍习惯性地称为"宋元画"。

水墨画始于镰仓时代，西园寺公经的宅邸中就有水墨的襖绘[1]。向岳寺的《达摩图》（1271年）（图8）除衣服朱彩以外，岩石和衣服的线描都采用水墨画技法。前述（参阅第六章·❼·中国禅宗传入日本）思堪所作《平沙落雁图》（作于1317年以前）等也是水墨画，其他还有两三幅水墨画小品。自镰仓时代后期至南北朝时代，出现了所谓初期水墨画家。他们分属两个系统：一是绘佛师出身、最早采纳水墨画法的宅间派，代表人物是绘制《布袋图》《普贤菩萨图》的宅间荣贺（14世纪中期活

[1] "襖"即为"襖障子"略称，为日本住宅分隔房间间用具之一种，有汉译为"隔扇"的，相当于屏风。"襖绘"指画好后贴在襖障子上的绘画，为障屏画之一种，有汉译为"隔扇画"的。

跃于画坛），此外创作了福井县本觉寺的《涅槃图》等佛画大作及《白鹭图》等水墨画的良全（14世纪中期）也是绘佛师系统画家。

另一则是禅僧，知名的有人们称之为"牧溪再来"的赴元留学的六通寺僧默庵（1345年殁于元），在解读牧溪风格方面显示出敏锐机智的可翁（14世纪前期）及梦窗疏石的弟子、擅长画墨兰的铁舟德济（？~1366）。从默庵的《布袋图》（图9）、可翁的《蚬子和尚图》（图10）可以看出，初期禅僧画家们所画的水墨画以禅宗教义中的人物画像居多，但同时也学习当时中国禅林流行的牧溪风格的戏墨，体现出生机勃勃的个性。一般而言，禅僧的业余爱好造就了他们的绘画才能，而以绘制《梦窗疏石像》（约1351年）闻名的无等周位却不一样，他在梦窗疏石❶中兴的西芳寺墙壁上绘制的禅机图、罗汉图、鲤鱼图等让人赞不绝口。这说明当时已出现了擅长各种门类的专业画僧。这一谱系为后来的吉山明兆所传承。

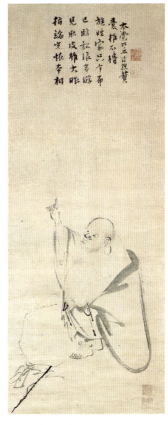

图9　默庵　布袋图
14世纪前期　MOA美术馆藏

❺ 大和绘的新倾向与缘起绘

由于唐物趣味的强势流行，宫廷和公家政治上又处于劣势等，传统的大和绘领域似乎停滞不前，然这也是基于缺乏障屏画（襖绘和屏风绘）作品做出的推测。若参考14世纪绘卷中所描述的室内障屏画（所谓画中画），如《法然上人绘传》（知恩

❶ 梦窗疏石（1275~1351），镰仓末期至南北朝时代的高僧，深获宫廷和幕府两方的拥戴，促进了临济禅的发展。他擅长园艺，通过营筑天龙寺庭园、西芳寺洪隐山的枯山水庭园石组，为平安时代以来的庭园传统增添了新进禅宗的内涵。

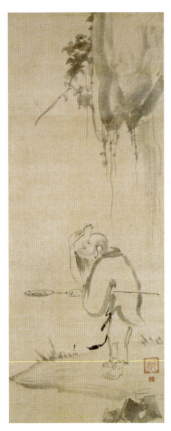

图10　可翁　蚬子和尚图
14世纪前期　东京国立博物馆藏

院）、《石山寺缘起绘卷》（石山寺）、《亲鸾圣人绘传》（千叶照愿寺）、《慕归绘》（西本愿寺）等，就不难看出其中的变化。13世纪中期左右，因合页技术的进步，以前一直是单扇包边的屏风，改成了两扇包边；在14世纪前期，取消包边，画面形成了现今的六扇通屏画面。边框包边的改变，促进了画面整体统一构图的进步。绘卷在镰仓时代为更广泛的社会阶层所享用，随之而来的大量生产，导致了品质上的低劣。然而，绘卷的普及却催生了《绘师草纸》（参阅第六章图36）、《游行上人绘卷》（真行寺）之类平易清新的表现形式。这种表现形式为后来的御伽草子绘卷所继承。

香川县志度寺的《志度寺缘起》为镰仓末至南北朝初的作品，其反映了战乱中各寺院竭尽全力向参拜者图解自己寺院起源的诉求。由高170厘米的六幅大画面组成，其中一幅整个画面所描绘的就是一处宏大的景观，神树在百年岁月中，从近江沿宇治川、淀川抵达濑户内海志度海滨，在这里被雕刻成十一面观音。此缘起绘也是日本人神树信仰的图解画。

室町将军的荣华（室町美术前期——北山美术）

❶ 客厅装饰的鼎盛期与御伽草子绘

　　足利义满统一南北朝实现称霸全国后，将军宝座依次传给义持、义教。这一时期，他们以殷实的财力为后盾，形成了取代平安时代宫廷文化的新贵族趣味文化。义满在京都北山营造鹿苑寺，故称其为北山文化，美术在其中占据主导地位。

　　鹿苑寺的舍利殿金阁（1398年）是座前所未有的三层楼阁：一层是和样的住宅风格，二层是和样的佛殿风格，三层是禅宗样的佛殿风格，为多种建筑样式的组合，别具一格（图11）。鹿苑寺的主要建筑是寝殿，接待客人的会所是幢独立建筑，同时兼作客厅，陈列将军家所拥有的唐物。《室町殿行幸御饰记》记录了1437年义教在将军邸迎接后花园帝时的客厅装饰。据记载，两幢会所总共二十六间房间，装饰着牧溪、梁楷、李迪、钱选、徽宗、玉涧等宋元画家名作及各种唐物家什。客厅装饰

图11　鹿苑寺金阁（舍利殿）　1398年（1955年重建）

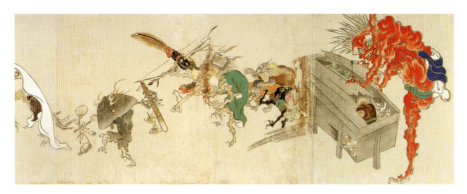

图12 百鬼夜行绘卷 16世纪 真珠庵

的豪华奢侈堪与公家争奇斗艳。伏见宫贞成亲王的日记《看闻御记》中,记载有当时在宫廷、贵族、皇族的官邸每年举行七夕法乐花会时的客厅装饰:插花、唐物家什、大和绘屏风、水墨画等装饰了整整一屋子,目不暇接。

《看闻御记》中有许多御伽草子系列绘卷的相关记录。御伽草子绘卷深得当时宫廷贵族们的喜欢。当时将御伽草子系列的民间故事当成教科书使用,现存这方面的绘卷作品数量很多,如《福富草子》(春浦院)、《浦岛明神缘起》(宇良神社)、传宫廷画师土佐广周作《天雅彦草子》(柏林东洋美术馆)、《道成寺缘起》(道成寺)等。《百鬼夜行绘卷》(真珠庵)(图12)是御伽草子系列绘卷中独具特色的作品。画中虽无文字说明,但主题似乎是寺里珍藏的器物百年后修炼成了妖精,每夜出来狂欢游戏的故事。妖精形态荒诞离奇且含蓄幽默,法器、日常什器加上女人都混杂进来,东奔西走,旁若无人。此绘卷的制作时期推测为16世纪前期。画中器物、妖精们生气勃勃的动态表情,符合当时以下犯上的时代大背景。

❶ 在中国,蟾蜍铁拐图等道教主题的绘画与佛画一样多。通常不叫佛画,而称道释画(释是指释教,即佛教)。明兆的风格更适合称为道释画家。

❷ 本土唐绘的发展与明兆

吉山明兆（1351~1431）终身担任东福寺的殿司（负责打理佛具），人称兆殿司，但其实际的工作是绘制法会用的道释画。[1] 东福寺现存其巨幅作品，《涅槃图》(1408年，880厘米×530厘米)、《白衣观音图》（图13，600厘米×400厘米)、《达摩蟾蜍铁拐图》三幅一组（240厘米×150厘米）等。前述初期水墨画家擅长的绘画种类有限，而明兆则无论水墨还是彩色、粗犷抑或精巧，样样在行，

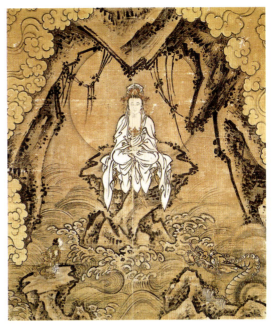

图13　吉山明兆　白衣观音图　15世纪初　东福寺

且娴熟自如。大白衣观音和达摩蟾蜍铁拐图等大画面作品，笔调粗犷，一气呵成。这在以往佛画和道释画中是未曾有过、不按常理的技法，或许是五代时曾有过的笔调粗犷的即兴道释画的余波。[2] 这种技法的谱系为后来的狩野永德作《唐狮子图屏风》（宫内厅三之丸尚藏馆）（参阅第八章图3）所继承。反之，五十幅《五百罗汉图》[3] 则为着色画，笔调细腻。除这些大作以外，明兆晚年还随意即兴地画过人见人爱的小品画，诸如《白衣观音图》（约1430年，东京国立博物馆）等。

❷ 具体而言，笔法上与大德寺龙光院的元画《十六罗汉图》十分类似。
❸ 现今四十五幅保存在东福寺，两幅藏于根津美术馆。

❸ 诗画轴的流行与如拙、周文

诗画轴指诗和画在同幅挂轴上（挂幅或卷轴）的作品。诗画轴于足利义满、义持在位的应永年间（1394~1427）开始在禅林流行，是诗会席上的产物，当时将军也时常参加诗会。有人指出，诗画轴的诞生背景是受当时禅僧的文人化和流行于元朝禅林的题画诗的影响。❶ 现存的诗画轴作品基本都是挂轴，挂轴下方画所占位置有限，多的时候上方有二十多位僧人的画赞诗或题跋。诗画的题目主要有表露超俗境界的书斋图、亲友离别的送别图、怀念朋友的诗意图。现存的诗画轴中，最早的一幅是以杜甫送别诗缅怀"南邻之友"的《柴门新月图》（1405年）（图14）。《溪阴小筑图》（1413年，金地院）是书斋图中最早的作品，这幅画中有太白真玄等七人的画赞，太白将此画称为"心画"。身居繁华市中，心在山中悠闲自得，中国文人的这种超俗境界，在应永时代喜好文艺的禅僧心中引起了共鸣。传此画出自明兆之手，但毫无根据。

继明兆之后，相国寺的如拙、周文担任将军家御用画师并活跃于画坛。五山十刹制度❷使得僧人在幕府统治之下继续发挥作用。《瓢

❶ 岛田修二郎「室町时代の诗画轴」『禅林画赞』（每日新闻社，1987年）。此书是理解室町水墨画的最佳指南。

❷ 作为足利幕府统治寺院的组成部分，仿效中国的制度对寺院进行评级。1386年，足利义满在创建相国寺的同时，将南禅寺升格为五山之上，改天龙为京都第一，相国为第二。

图14　柴门新月图　1405年　藤田美术馆藏

图15 如拙 瓢鮎图 1451年前 退藏院

图16 传周文 竹斋读书图
1446年 东京国立博物馆藏

鲇图》(1451年前,退藏院)(图15)是热衷禅宗的将军义持指示如拙绘制的公案画,而出自周文之笔的《水色峦光图》(1445年,奈良国立博物馆)、《竹斋读书图》(1446年)(图16)等为书斋图的典型。

周文(?~约1454)在水墨障屏画领域也非常活跃,是禅林画坛的中心人物。传周文作的一系列山水图屏风,几乎都是15世纪中期的作品,其中哪些是周文的亲笔作品难以识别。但静嘉堂文库美术馆藏六扇屏一对的屏风笔法尤为精彩,显示了周文具备驾驭大画面的本领。雪舟在周文门下学习水墨后离京去了山口地方。庶民出身的小栗宗湛(1413~1481)承袭周文成为将军家的御用画师。

三 转折期的辉煌（室町美术后期——东山美术～战国美术）

❶ 义政东山山庄的客厅装饰

明朝始于1368年，也在这年足利义满成为第三代将军。1392年义满平定了南北朝内乱，重启对明朝的邦交。1401～1543年，共派遣遣明船十七批之多，带回许多唐物。其影响在义政时代更为显著。这一时期，作为日本特产赠送给明朝和朝鲜王室的，除莳绘以外，还有绘有花鸟和花木的大和绘金屏风、金扇。

然而，足利幕府的权威也正是在这时产生了动摇。1467年的应仁之乱揭开了战国时代的序幕。在这种背景下，为晚年隐居义政建造了东山山庄（现今的慈照寺），它成为凸显义政贵族唯美趣味的场所。山庄的营造始于1482年义政自己的居所常御所，参考的是梦窗疏石营造的西芳寺，后又经义政亲自反复构思才建成。

现在的观音殿（银阁，1489年）（图17）以金阁为先例，由一层的和样住宅、二层的禅宗样佛堂组合而成。义政没等到建筑竣工便离开了人世。东山山庄未能按当初的规划建造寝殿，这意味着此时正处建筑样式从寝殿造走向书院造的过渡期。义政起居的常御所和东求堂的隔扇上绘有模仿马远、牧溪、玉涧、李龙眠（李公麟）等宋元名家的所谓"笔样"唐画，而对面的会所（1487年）各房间的隔扇上绘有嵯峨、石山等地的名胜画。估计唐绘是宗湛的继承人狩野正信（1434~1530）所作，大和绘则是宫廷绘所预[1]土佐光信（？～约1522）的手笔。此时已出现了后述的和汉融合之端倪。

《君台观左右帐记》记录了东山山庄御殿中所装饰的唐物、唐绘，是本客厅装饰指南，作者为担任将军家唐物藏品管理和展示的同朋众相阿弥。相阿弥的祖父能阿弥、父亲艺阿弥也都是同朋众，世称三人为三阿弥。他们不但鉴定书画，还从日

[1] "绘所"为隶属于宫廷或寺院神社、从事绘画创作的机构，"预"为画师的职位。

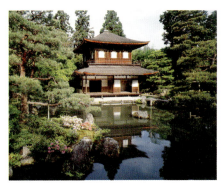

图17　慈照寺银阁　1489年

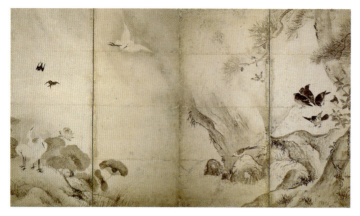

图18 能阿弥 花鸟图屏风（右对屏）
1469年 出光美术馆藏

本式理解出发来翻版体现牧溪山水画的风格，并绘制出杰出的水墨画。能阿弥作四扇屏一对的《花鸟图屏风》（1469年）（图18），是近年发现的阿弥派翻版牧溪风格水墨花鸟画的范本。艺阿弥作《观瀑图》（根津美术馆）是其唯一有确凿依据的存世作品。相阿弥作大仙院客殿的《山水图襖绘》也十分有名。造园也是同朋众的工作，善阿弥作为造园名家，也享有盛誉。

枯山水艺术

不使用水，而仅用石头和沙砾表现河川大海的手法称为"枯山水"，这早在《作庭记》中就有记载。自南北朝至室町、战国时代，这种枯山水在禅宗寺院里十分流行，继承这种传统的有西芳寺、大仙院、龙安寺等。中国文人喜好的石庭设计通过禅宗传入日本，这是事实，但日本禅宗寺院的枯山水最终形成了融合日本风土的独特风格。

大仙院书院庭园（16世纪前期）（图19）就非常典型，多使用名石，在狭长的空间里山中水流因势泻下注入大海，山川大海的气度表现得淋漓尽致。著名的龙安寺

❶ 飞田范夫「洛中洛外図（歴史博物館甲本）のなかの枯山水」『日本美術全集11　禅宗寺院と庭園』（講談社，1993年）。

方丈庭园（约16世纪），仅在白沙上放置十五块大大小小的石头，组合极其单纯，却让观赏者的视线追踪一块块石头，游心寓目，百看不厌。日本美术"单纯明快"（simplicity）的魅力没有比在这座庭园发挥得更极致的了。飞田范夫指出：《洛中洛外图屏风》（历史博物馆A本，参阅本章图27）中，武士和公家的宅邸、寺院总共有九处枯山水，证明当时枯山水流行甚广。❶

❷ 工艺的新动向

如前所述，作为舶来唐物的工艺品，其精巧绝伦的技术甚至让日本工匠放弃了追随的念头，但在其刺激下日本工艺也取得了长足的进步。

图19　大仙院书院庭园　16世纪前期

金属工艺方面，曾侍奉义政的武士后藤祐乘（1440~1512或1523）擅长用高浮雕制作刀剑装饰，深得义政的庇护，其子孙以装饰刀剑为家业一直延续到江户时代。

莳绘方面，出现了高浮雕风格的纹饰表现手法，偶尔也抄袭汉画笔法。这种融合和汉设计的纹饰，或许跟义政的客厅装饰变化有关。为了使唐物效果富有变化，会在其中一室内满堂装饰莳绘等的和物。诸如"盐山莳绘砚盒""春日山莳绘砚盒"（图20）等将《古今集》等书中的诗意以及和歌中的名胜图案化的设计，体现了以将军为代表的武士对王朝文学的憧憬。幸阿弥道长（1410~1478）是义政的御用莳绘师，属五十岚信斋（生卒年不详）的莳绘师家系，此家系与擅长金属工艺的后藤家族并驾齐驱，其权威一直维持到江户时代。当时的木佛师、绘佛师无法靠世袭制维

图20　春日山莳绘砚盒　15世纪后期　根津美术馆藏

第七章　南北朝美术与室町美术　　215

图21　金银襴缎子等缝合胴服
16世纪后期　上杉神社

持权威,走的都是民间作坊路子。相反,享有特权的美术工艺世家也在这个时期诞生,这与后述的狩野、土佐派的存在有关。

染织方面,室町时代末期出现了值得瞩目的动向。明代的金丝织花锦缎、缎子、方格或条纹布、描金花纹布、织锦、南蛮贸易品的金银丝缎子、印花绢布等,这些唐织物尤其受到特权阶层的珍爱。元龟年间(1570~1573)开始出现唐织物的本土化趋势。在以有职纹样为主的传统纹饰中加入了新的元素。小袖原是庶民的劳动装,贵族们用来作为内衣穿,而在武士崛起的中世其又上升成外套。正因如此,小袖的纹饰和色彩不受常规束缚,能够自由展开,这引发了战国时期许多大胆的染织图案的诞生。战国武士力求打破规矩的自我表现欲又助长了它的发展。上杉神社藏有上杉谦信曾穿过的"金银襴缎子等缝合胴服"(图21)就是其典型,不惜裁剪昂贵的唐织物,缝制成不规则图案,其新颖的构思令人瞠目结舌,这才是战国武将"风流"精神的表露。飘逸着中世清香的扎染也流行于这个时期的小袖图案中。

漆器方面,有一种黑漆上涂红漆的漆器,名曰根来涂(图22),代表着室町时代的漆器水平。它原为和歌山县根来寺僧人使用的漆器,后普及到了民间。这种漆器经长期使用后,待红漆剥落后漆器各处会显现出黑漆,煞是有趣。江户时代的茶人喜爱这种雅趣,常用来作为茶具使用。经历时间的洗礼,原本没有的美感体现在了作品中,而发现和欣赏这种美学或许便是日本人特有的审美观。

图22　根来瓶子　15世纪　私人收藏

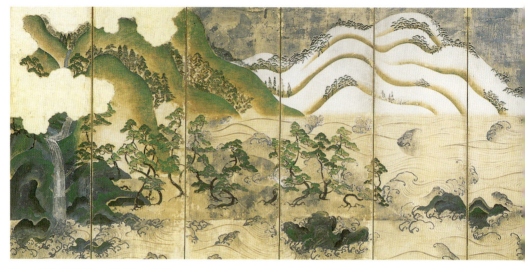

图24　日月山水图屏风　16世纪前后　金刚寺

❸ 桃山样式的胎动——大和绘屏风画与建筑装饰

　　与奉献给神社或寺院的莳绘和武器之类不同，障屏画是绘在家什上的画，往往与建筑物一起毁灭，传世的甚少。如前所述，镰仓、南北朝时期的障屏画留存下来的几乎没有。然而，15世纪后期、文明至明应年间（1469~1501），保存下来的障屏画以及大和绘、汉画逐渐增多。传蛇足作《四季山水图襖绘》（约1491年，真珠庵）（图23）、传周文作《山水图屏风》（分藏静嘉堂文库美术馆、大和文华馆等处）就是这个时期的作品。蛇足的《四季山水图襖绘》是幅以水墨表现深邃诗境的杰作。静嘉堂文库的屏风整体结构严谨稳重。日本的水墨画终于读懂了中国山水画的结构，达到了摄取内涵和同化的境界。

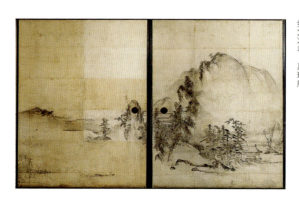

图23　传蛇足　四季山水图襖绘　约1491年　真珠庵

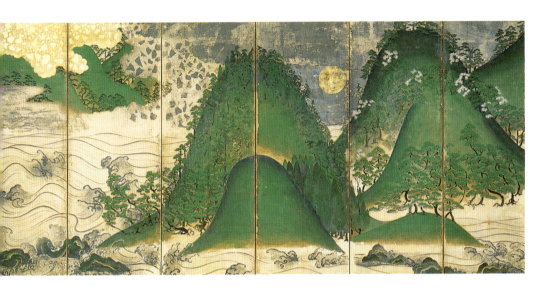

近年,通过山根有三等人的努力寻找,东山、战国时代的大和绘屏风存世数量骤然大增。原以为中世大和绘屏风画风保守,现在这种观念因之发生了180°的转变。《滨松图屏风》(里见家藏本)、《日月山水图屏风》(东京国立博物馆)、《日月山水图屏风》(大阪金刚寺)(图24)等,这些战国时期的大和绘风景图屏风所描绘的并非实际存在的名胜,而是画家心中憧憬的日本风景——众神寓居的高山、森林、瀑布和海洋,极富季节感和装饰性,然更重要的是描绘出了人对自然丰富的真情实感。里见家藏本《滨松图屏风》,犹如耳边响着隆隆波涛声,活力和抒情兼备的装饰美世界为大和绘传统增加了强有力的动感。其饱满的结构和苍劲的描写都表明,以雪舟为代表的同时代汉画家们那充满活力的画面构图对大和绘也产生了刺激作用。

当时,大和绘画坛核心人物土佐光信作为宫廷绘所预率其子光茂(生卒年不

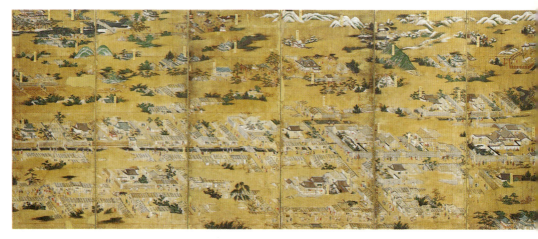

图27 洛中洛外图屏风（旧町田家藏本、历博A本） 16世纪前期 国立历史民俗博物馆藏

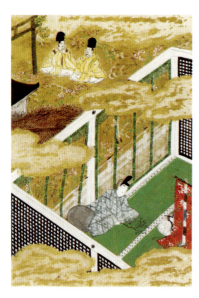

图25 土佐光信 源氏物语画帖 贤木
1509年 哈佛大学附属萨克勒美术馆藏
Courtesy of the Arthur M. Sackler Museum, Harvard University Art Museums, Bequest of the Hofer Collection of the Arts of Asia, 1985. 352. 10. A

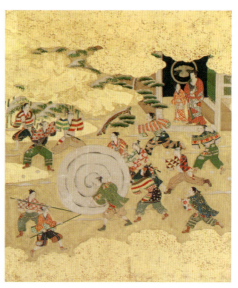

图26 传土佐光吉 十二个月风俗图・十二月（雪转）
16世纪 山口蓬春纪念馆藏

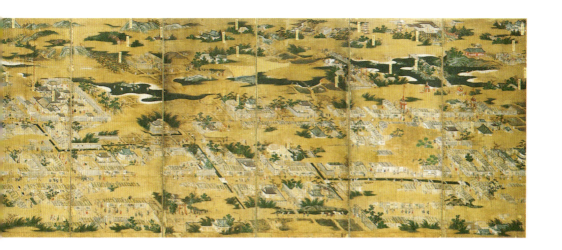

详)等土佐派画家活跃于画坛，并亲自绘制《清水寺缘起绘卷》（1517年，东京国立博物馆）、《源氏物语画帖》（1509年）（图25）、《十王图》（约1489年）等，题材丰富，创作旺盛。光茂绘制了《桑实寺缘起绘卷》（1532年，桑实寺），还被传为是《滨松图屏风》（文化厅）等高格调四季景物画的作者。

战国时代大和绘的另一个动向是风俗画的出现，其脱胎于结合四季自然景色描写民众生活的景物画传统。《十二个月风俗图》（图26）是为数稀少的传世作品，大和绘系列画师的笔致将民众的生活描绘得栩栩如生。15世纪末，京都是政治经济中心，当时开始以其市中心和周边地区为画题制作洛中洛外图屏风。有记载称土佐光信于永正三年（1506）曾绘制《京中画》。现存最早的洛中洛外图屏风是旧町田家藏本（现藏于国立历史民俗博物馆，简称"历博 A 本"）（图27），描绘了1530年前后的京都。六扇屏一对的右对屏六扇描绘下京地区，是西起经贺茂川往东山方向的景致；左对屏六扇描绘上京地区，视线自东往北山、西山的方向。按石田尚丰的推测，屏风

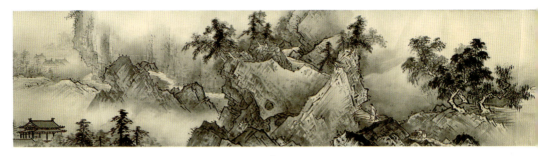

图28 雪舟 四季山水图卷（山水长卷）（局部） 1486年 毛利博物馆藏

所描绘的上京地区这六扇是从当时耸立的相国寺七重大塔上俯瞰的景观。❶ 果真如此的话，历博A本的画面应该是1470年塔烧毁前的景致。这个说法正确与否另当别论，但相国寺大塔数次重建的故事，让人深感义满对营造巨大建筑的执着信念。

当时寺院建筑本身并没有发生什么新的变化，而装饰方面却出现了新的动向，这就是神社建筑。例如，吉备津神社本殿（1425年）平面为复杂的同心圆形状，同时出现了连续两个歇山屋顶造型的大规模社殿，外观华美。进入战国时代以后，雕刻装饰取得了长足的进步。大笹原神社本殿（1414年）侧廊隔扇上的浮雕，图案刚健，为后来的桃山建筑装饰所继承。

❹ 雪舟与战国武将画

战国的动乱使各地守护大名的势力得以崛起，同时给地方文化增添了活力。雪舟等杨（1420~1506？）的脱颖而出也跟大环境密切相关。雪舟在相国寺接受教育，跟周文学习水墨画。离开动乱的京都后，他搭乘山口大内氏的派遣船，前往梦寐以求的中国。在中国，他拜宫廷画家李在为师，创作了《四季山水图》（东京国立博物

❶ 参阅石田尚丰「洛中洛外図屏風について——その鳥瞰的構成」『美術史』30号（1958年）、村重宁「初期洛中洛外図屏風の視点と構成」『近世風俗図譜3 洛中洛外（一）』（小学館，1983年）、石田尚丰「洛中洛外図の自稿に対する批判に答える」『空海の帰結——現象学的史学』（中央公論美術出版，2004年）。相国寺七重塔初建于1399年，足利义满建造，据说与曾经的东大寺七重塔同等规模。但短短四年后遭雷击起火烧毁，义满立马在北山殿重新建塔，而后建的塔也在1416年又遭大火烧毁。接着在相国寺建塔，1470年又毁于大火。石田认为，町田家藏本或许是从最后重建的塔上俯瞰到的景象。关于《洛中洛外图屏风》，参阅辻惟雄『日本の美術121 洛中洛外図』（至文堂，1976年）、『日本屏風絵集成11 洛中洛外図』（講談社，1978年）、「洛中洛外（一）（二）」见前书『近世風俗図譜』3、4卷等。

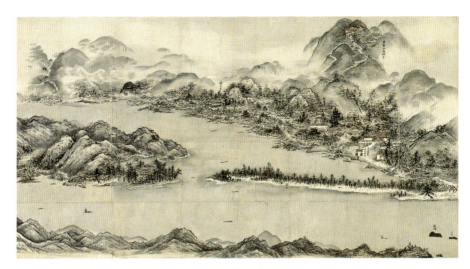

图29 雪舟 天桥立图 15世纪后期~16世纪初 京都国立博物馆藏

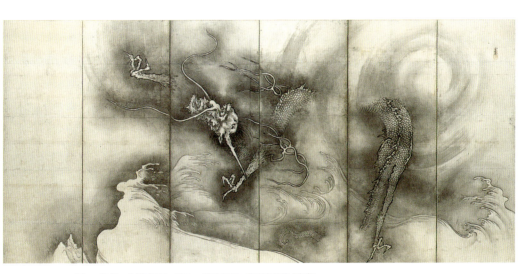

图30 雪村 龙虎图屏风·龙图 16世纪后期 克利夫兰美术馆藏
©The Cleveland Museum of Art, Purchase from the J.H.Wade Fund,1959.136.1

馆）等空间结构严谨的作品，画技超越李在。据说北京宫城内的礼部院壁画也是雪舟画的。然而，最为重要的是目睹了中国的实景，这种印象对于他理解山水画的本质有着极大的启示作用。雪舟回国后并没有回到京都，而是在地方上成就了其独特的画风——以强有力的创作性笔致表现大自然的真景，留下了《秋冬山水图》（东京国立博物馆）、《四季山水图卷》（山水长卷）（图28）等杰作。

雪舟晚年留下了《天桥立图》（图29）等以日本的实景为画题的作品，还以明代花鸟画技法为楷模，创造了《四季花鸟图屏风》（京都国立博物馆）等新颖的花鸟图屏风样式。这种新颖的装饰性花鸟图后经狩野元信发展成为桃山时代金碧辉煌的障壁画的核心画题。

战国的武将具有良好的教养，其中不乏山田道安、土岐洞文等擅长绘画的人。还有一位战国武将名叫雪村周继（1504？~1589？），是常陆城主之子，后出家成为画僧。雪村除在小田原与关东画坛有过交往以外，没有接触过中央画坛，他在东北地区南部的风土环境中，发展了犹如道教的色彩浓重的独特画风。以《风涛图》（野村美术馆）和《龙虎图屏风》（图30）为代表的雪村山水画、花鸟画或人物画，具有波、风、雪、月等极具风土性的描写，❶其生动有力的表达形式中隐藏着动荡不定的中世末期社会中的地方能量。

❺ 和汉样式从组合到统合

当我们再次将视线移向雪舟离开后的京都画坛，传能阿弥作《三保松原图》（现今改装成挂轴）（图31）这幅用水墨描绘的日本的名所绘，恐怕是与雪舟《天桥立图》同时期的阿弥派画家绘制的。画中点缀的些许泥金泛出的微妙光耀暗示着大气中的光线。相阿弥在深刻理解牧溪画风的基础上绘制了大仙院客殿襖绘《潇湘八景图》（约1513年），他活用水墨浓淡的微妙色阶，表现出自然的光线和诗情。

❶ 福井利吉郎「雪村新論」『福井利吉郎美術論集 中』（中央公論美術出版，1999年）。最近的雪村论可以参考赤泽英二『雪村研究』（中央公論美術出版，2003年）、小川知二『常陸時代の雪村』（中央公論美術出版，2004年）及林進『日本近世絵画の図像学』（八木書店，2000年）等。

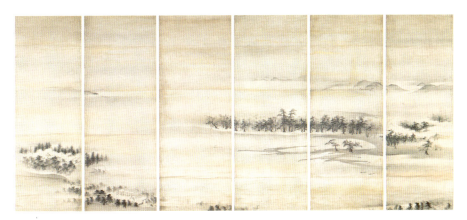

图31 传能阿弥 三保松原图 15世纪后期~16世纪前期 颖川美术馆藏

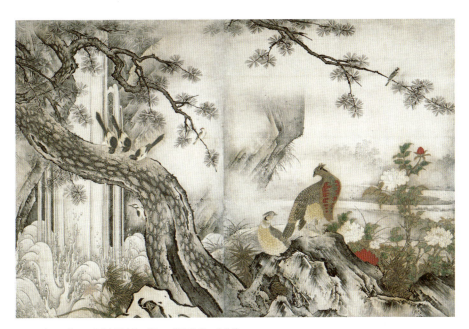

图32 狩野元信 四季花鸟图中的二幅 16世纪前期 大仙院

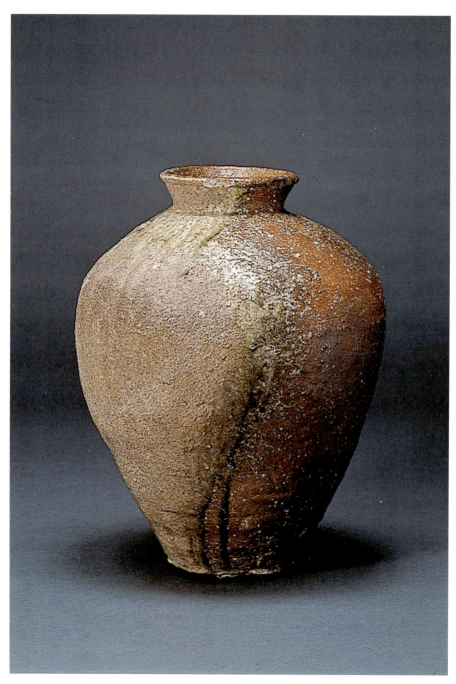

图33 信乐大罐 15世纪 MIHO美术馆藏

大仙院客殿西邻房间里有狩野元信(1476~1559)采用唐样绘制的色彩斑斓的《四季花鸟图》(图32)。元信继承其父正信,成为义政的御用画师。他从各方面仿效义政收藏的宋元明绘画,认真吸取前辈相阿弥的画风,形成了集真(马远风格)、行(牧溪风格)、草(玉涧风格)三位一体的独特画风,明快有序且具有装饰性。《妙心寺林云院襖绘》尽显元信晚年炉火纯青的画技。他还因为与大和绘传统继承人土佐家联姻,又开始探索兼容大和绘的装饰、汉画的写实和构图的障屏画新样式。《四季花鸟图屏风》(白鹤美术馆)是这方面的范例。水墨画植入日本以来,汉画与大和绘之间的二元并立长期存在,至元信融合成一体,并为下一代金碧障壁画样式的诞生奠定了基础。

❻ 自然灰釉的魅力——陶瓷器

胚胎不上釉、由自然灰釉形成的柴烧陶瓷器,作为和式风格诞生于院政时代。在镰仓时代广泛传播至各地的民窑,这些在前面的章节已经提到(参阅第六章·❽)。这些民窑杂器自14~16世纪被大量生产。

这个时代越前、丹波、信乐的三种窑以常滑烧(常滑窑)为共同的母窑,三窑为兄弟窑的关系,但又有各自不同的个性和魅力。此外还加上备前烧。当时客厅装饰主要还是用时尚的青瓷、白瓷、天目等南宋、元、明进口陶瓷器,本土的柴烧陶瓷器不受重视。直到第二次世界大战后,由于柳宗悦等人的推崇,体现自然与人完美结合、

图34　信乐大罐(局部)

具有独特造型美的柴烧陶瓷器才为广大民众所认识。自室町末期至近世,闲寂茶人购买柴烧陶瓷器作为茶具时在造型上喜新猎奇,因而出现了不少富于变化的崭新造型。然在此之前,尤其在14~15世纪鼎盛期的陶瓷器大罐的造型自然随意,与茶道无关。这些在后面还会论及。

自从本人工作岗位转移到距信乐窑很近的MIHO美术馆后,接触信乐烧魅力的机会增多了。黏土中白色长石被罩上自然灰釉形成一粒粒毛糙的麻点表皮,这才是信乐烧的精华所在。器物表面这种宛如地底喷射而出的岩浆般的感觉超越了"闲寂""幽静"之美感,直通绳纹谱系之源头。❶（图33、图34）

❶ 关于中世陶瓷器或窑业部分,主要依照楢崎彰一等历史考古学家的窑址发掘考古成果。参阅楢崎彰一「中世の社会と陶器生産」『世界陶磁全集3　日本中世』(小学館,1977年)、吉岡康暢「序論　中世陶器研究の諸問題」『中世須恵器の研究』(吉川弘文館,1994年)等。

第八章

桃山美术——绚烂的装饰

❶ 桃山美术的繁荣——天正时期

装饰的黄金时代

自天正元年(1573)室町幕府灭亡至庆长五年(1600)的关原战役,这短暂的二十七年是政治史上的安土、桃山时代。即便在文化史上将丰臣氏灭亡的元和元年(1615)包括在内,也不过半个世纪。但这是个历史转折的划时代时期,信长、秀吉实现了天下统一,历史从中世走向近世。作为粉饰权力的工具,美术被最大限度地加以利用,呈现出充满霸气与生命感、幻惑的"装饰"世界。大背景是这个时代空前流行金银热。

由于战乱和权力交替所引发的破坏,短命的桃山美术的存世作品少之又少,但每件都闪耀着其不朽的亮点。

安土城与狩野永德

前章将战国美术定位为桃山美术的胎动期。的确,桃山时代是战国文化的延续,但也可视其为华丽的终曲。其舞台是专制君主们所建造的城堡建筑,新颖奇特又美轮美奂。据《信长公记》记载,天正四年至天正七年(1576~1579)信长建造的安土城是座耸立在地势略高丘冈上的平山城,其天守外部五层、内部七层,这种建筑意匠和结构前所未有,新奇绝伦。《信长公记》中还有天守内部襖绘的详细记录,多见"浓绘""悉金"等词语。这表明襖绘大部分是以金碧浓彩的手法绘制的。信长还在城堡内准备了天皇行幸时使用的御殿,御殿也用金碧辉煌的名胜风俗图襖绘装点。落款画家同为狩野永德一人。

狩野永德(1543~1590)不负祖父元信厚望,年少时即崭露头角。永禄九年(1566)虚龄二十四岁就为三好氏绘制聚光院襖绘,室中的水墨花鸟图展现了清新爽朗的动感画风(图1)。永德的画风符合武将们的嗜好,因而受到信长的重用,代替

图1 狩野永德 四季花鸟图襖·梅花禽鸟图 1566年 聚光院

父亲松荣挑起了画派的大梁。绘制安土城襖绘时,他正值三十四岁。两年前的天正二年(1574),信长赠给上杉谦信的《洛中洛外图屏风》❶(上杉藏本)(图2)就出自永德之手,画中金云间若隐若现的京城市内郊外的神社佛阁、武家宅邸以及两千八百多位人物,动感十足,栩栩如生,不愧为狩野永德的力作。

安土城于天正十年本能寺之变时被烧毁。丰臣秀吉继任后大兴土木开始了大规模的营造,接连不断地建造了大坂城(1)、聚乐第、淀城、名古屋城、伏见城。在这些城堡内都建有书院造御殿,内部用障壁画装点,永德门派为绘制障壁画忙得不可开交。秀吉为其母亲建造了大德寺塔头天瑞寺豪华的方丈,其中就装饰有永德的金碧障壁画。但遗憾的是这些障壁画几乎没有留存下来,除前面提到的两幅作品以外,仅留下《唐狮子图屏风》(图3)、《桧图屏风》(东京国立博物馆)等屈指可数的若干幅。当时永德画风有"怪怪奇奇""五百年来未曾有"之美誉,通过这些作品我们能够窥见一二。永德的花木图以巨大的树干作为主画面,枝茂叶盛,充满力量感,喻意战国武将的意气风发和门第繁荣。

如永德的《洛中洛外图屏风》所见,虽然狩野派天正时期的风俗画存世作品数量极少,但元信之子(或孙)狩野秀赖在永禄后期至天正五年活跃于画坛,创作了

❶ 关于屏风的制作年代,众说纷纭。其中,黑田日出男根据新发现的档案推定聚光院襖绘的制作年代为上一年的永禄八年,永德二十三岁时受足利义辉之托绘制的。但是,狩野永德在二十三岁时果真掌握了如此娴熟的技法?这一点应该还有研讨的余地吧。黑田『謎解き 洛中洛外図』(岩波新書, 1996年)。

(1) 书中"大坂"与"大阪"两种写法都正确。江户时代中期,这两种写法并用,明治维新后,新政府在原来的大坂三乡地新设"大阪府",此后"大阪"取代"大坂"。因此,书中明治维新后的叙述一般就用"大阪"。

图2 狩野永德 洛中洛外图屏风(右对屏局部) 16世纪后期 米泽市(上杉博物馆藏)

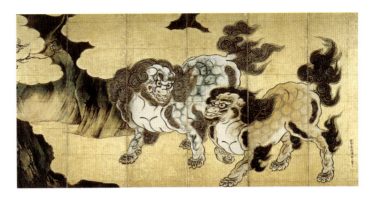

图3　狩野永德　唐狮子图屏风（六扇屏）　16世纪后期　宫内厅三之丸尚藏馆藏

《高雄观枫图屏风》（东京国立博物馆），以及时行乐的男女群像为主题，充满着对现世肯定的氛围。❶

　　这个时期的工艺设计构思大胆明快。据传"芦穗莳绘鞍·镫"（图4）的设计出自永德之手，顺着马鞍起翘的形状描绘芦穗，曲线自然舒展，凝聚着桃山美术鼎盛期的精神活力。染织方面反映了室町末期的新动向，在服装设计上奔放活泼。能装束的"雪持柳扬羽蝶纹饰缝箔"（关市，春日神社）(图5)、"白地草花纹饰肩裾缝箔"（东京国立博物馆）似乎在祝贺桃山美术即将诞生，充满蓬勃向上的生命感。运用提花织造、斜织纹、缝制、刺绣、金银箔、扎染等技法，发挥小袖在素材上不拘一格的长处，桃山的染织可以说是近世小袖以及近现代和服的起源。

草庵茶的意匠

　　一方面，"装饰"的设计以黄金的辉煌和彩色的华丽使观者为之幻惑；另一方面，尊崇无装饰、残缺之美的"闲寂"趣味以茶道为媒得到升华，两者都是桃山美术的重要特色。其中起推动作用的是传为武野绍鸥弟子的千利休（1522~1591）。利

❶ 关于早期的狩野派，参阅辻惟雄『戦国時代狩野派の研究』（吉川弘文馆，1994年），而狩野派的历史参阅武田恒夫『狩野派绘画史』（吉川弘文馆，1995年）等。

图4　芦穗莳绘鞍·镫　1577年　东京国立博物馆藏

图5 雪持柳扬羽蝶纹饰缝箔 16世纪后期 关市、春日神社

休为堺市的町众出身，喜欢禅，年轻时就具有茶人的才华，作为信长、秀吉的茶头，虽身处管理天下茶事的职位，但对义教以来沿袭的使用唐物的书斋茶具架形式持否定态度，营造了像待庵（妙喜庵）（图6）这种空间极度狭小的草庵茶室，即所谓二帖台目[1]。茶室设有仅能窝身膝行的进出口，模仿的是日本或韩国农渔民民居，设计上隐喻追求茶室"主客直心之交"的利休的禁欲精神。陶匠长次郎按利休嗜好制作了乐茶碗，这些刻有"大黑"（图7）、"俊宽"及"无一物"铭的黑乐、赤乐茶碗器形宽松肥大，手感舒适温馨，是日本美术贴近生活的典型写照。

利休的草庵茶被认为是对战国武将装饰过度趣味的批判。然而，实际上这是竭尽奢侈的"寒酸相"趣味，是"反装饰的装饰"，是所谓悖论的产物。在利休因对抗秀吉被迫自杀后，他的草庵茶由其弟子古田织部等人继承后重启与"装饰"世界的交流，使得日本人的审美意识与装饰感觉有了更广更深的内涵。

图6 待庵 16世纪后期~17世纪初期 妙喜庵

图7 长次郎 "大黑"铭黑乐茶碗 16世纪后期 私人收藏

❷ **装饰美术的发展——庆长时期**

等伯、友松等画家的创作活动

继天正以后的文禄、庆长年间是桃山美术的完成期。竹生岛宝严寺的镶板门和都久夫须麻神社本殿是移建而来的建筑,推测原为庆长四年(1599)建于东山丰国庙的一部分。建筑装饰以鸟兽、花草为主题,尤其是牡丹唐草透雕(图8)具有刚健有力的生命感,使人感受到了桃山美术鼎盛期的气息。文禄二年(1593)秀吉为了给夭折的长子弃丸祈祷冥福建造了祥云寺(现今的智积院),其客殿的豪华超过了天瑞寺。建筑物虽不复存在,但出自长谷川等伯门派的金碧障壁画被幸运地保存了下来。各个房间的襖绘(图9)上绘有枫叶、樱花、松树等四季巨树配以花草,简直就是色彩华丽的飨宴。画中将自然拟作净土,体现了日本人的宗教观与桃山装饰主义的完美结合。这种高调赞美自然的情感同样也体现在莳绘上,如文禄五年幸阿弥长晏绘制的高台寺灵屋的大厨子扉莳绘以及该寺收藏的秀吉夫妇曾拥有的美丽的秋草

图8 唐草透雕栈格子门
1599年 都久夫须麻神社本殿

图9 长谷川等伯门派 松树黄蜀葵图(室内装饰画)(局部)
约1592年 智积院

(1) 即铺有两整张榻榻米和一张茶具架榻榻米的茶室。

图10　长谷川等伯　松林图屏风（六扇屏一对）　16世纪后期　东京国立博物馆藏

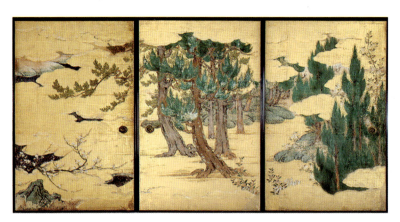

图11　狩野光信　四季花木图襖（局部）　1600年　园城寺劝学院

(1) 莳绘技法之一种。在漆底上再用漆描绘图案，趁漆未干时撒上金银等金属粉或色粉，待干燥后在图案部分打磨、上透明漆。

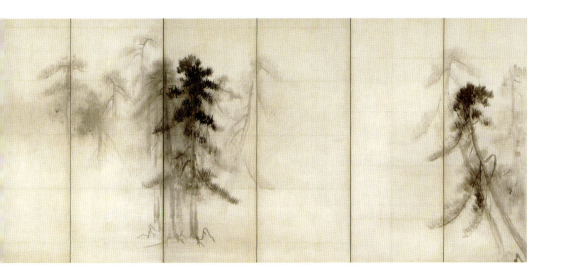

莳绘。这些莳绘通称高台寺莳绘，都是使用相对不费功夫的平莳绘[1]手法制作的，反倒有种栩栩如生的感觉。

长谷川等伯(1539~1610)在桃山画坛雄霸一方，抗衡狩野永德。他出生于能登，人称信春，作为地方画师也制作佛画等。三十岁左右赴京城，学习牧溪、周文等水墨画法，吸收永德的新画法，创出了独特的画风。前面出现的智积院襖绘就是等伯率其儿子久藏等人绘制的，代表了其装饰画技。他还将室町水墨画的传统与时代亢奋的精神相结合，留下了堪称日本水墨画最高杰作的《松林图屏风》(图10)。永德之子光信(1565？~1608)与等伯平分秋色，作品表现四季自然景色，充满优美的抒情色彩，比如园城寺劝学院的金碧襖绘(图11)。

海北友松(1533~1615)是战国武将浅井长政重臣的遗孤，在东福寺修禅之余学

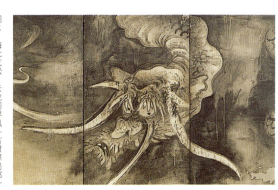

图12 海北友松 云龙图屏风（右对屏局部）
17世纪初期 北野天满宫

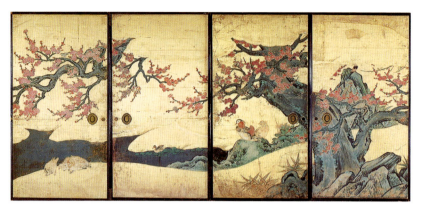

图13 狩野山乐 红梅图襖 17世纪前期 大觉寺

习绘画，障屏画风格大胆果敢。在《楼阁山水图屏风》（MOA 美术馆）中，他从装饰角度运用玉涧泼墨山水营造出虚无缥缈的空间感。而《云龙图屏风》（图12）中的龙颜表情，尽显他作为战国武将后代的倔强气质。永德弟子狩野山乐作为继承师艺的狩野派中心人物，在《红梅图襖》（图13）等襖绘创作上大显身手。生于山口的云谷等颜（1547~1618）使雪舟的画风在桃山人气质中得到了重生。

作为装饰的主角，金的作用愈发重要，山乐的《牡丹图襖》（大觉寺）等，甚至连画面的背面也贴满金箔。《庆长见闻集》对"弥勒世界之到来"时代的黄金印象，多半是来自对这种金碧襖绘的印象。正如友松《花卉图屏风》（妙心寺）所示，回归优美的大和绘装饰手法成为共同的倾向，这也是永德以后障屏画的特色。❶

天守意匠的鼎盛期

代表桃山建筑意匠的天守阁，其主要城堡建筑都已不复存在，如信长的安土城以及秀吉的大坂城、聚乐第、伏见城等，但也有数座保存至今。如彦根城（图14），这

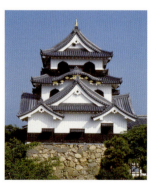

图14 彦根城天守 1606年 彦根市

❶ 武田恒夫『近世初期障屏画の研究』（吉川弘文館，1983年）。

图15　狩野长信　花下游乐图屏风（左对屏）　17世纪前期　东京国立博物馆藏

是将天正十三年（1585）浅野长政建造的大津城天守缩至三重结构后移建过来的，厚重的屋顶结构巧妙地发挥了形式多样的博风特点，显示了鼎盛期的建筑意匠。姬路城（1609年）是由大天守配三个小天守组合而成的连体天守，纯白的抹泥墙壁、屋檐和博风的直曲线构成优美的韵律，世称白鹭城。名古屋城天守（1614年竣工，1945年烧毁，1959年重建）从望楼式天守转型为层塔式（重叠式）天守，显示了天守阁最终阶段的风格。

风俗画与南蛮美术

始于室町末的新题材风俗画进入桃山时代后成为狩野派擅长的画种，深受武将们的喜爱。庆长年间，人们期盼战国的混乱局面快点结束，而当政者的武将也开始关心庶民的生活，这就加速了风俗画的流行。狩野内膳作《丰国祭礼图屏风》（丰国神社）和狩野长信作《花下游乐图屏风》（图15、图16）等，这些题材主要由狩野派画家们绘制，反映了时代的风气——浮生不如意，享乐刹那时。描写靠港的南蛮

图16 狩野长信 花下游乐图屏风(左对屏局部)

240

图17　南蛮人渡来图屏风（右对屏）　17世纪初期　宫内厅三之丸尚藏馆藏

船和上岸的葡萄牙人的《南蛮人渡来图屏风》（图17）是当时流行的风俗画题材，是对少见多怪的西洋人长相和服饰产生好奇的产物。画家将南蛮人的风俗描绘在马鞍和烛台上，更有甚者画在了佛教寺院的曲录靠椅上，还作为莳绘或陶瓷器的图案使用。可以说，南蛮人为画家提供了绘画、工艺的新素材。

在神学学校学习西洋画的学生中，有人绘制《玛丽亚十五玄义图》（图18）作为礼拜之用。后来遭受镇压，这些宗教画几乎都失传了。但为

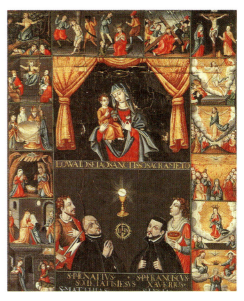

图18　玛丽亚十五玄义图　17世纪前期　京都大学藏

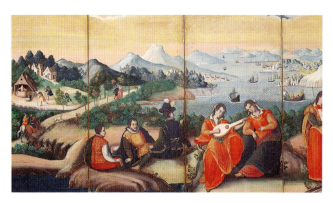

图19 洋人奏乐图屏风（左对屏局部） 16世纪末 MOA美术馆藏

方便对诸大名传教而绘制的世俗画题的作品幸存至今，比如《洋人奏乐图屏风》（图19）、《泰西王侯骑马图屏风》（分藏神户市立博物馆、三得利美术馆）等。传统与西洋画法混血的初期洋风画传递着不可思议的魅力。此外，因为接受西洋人订货，有相当数量的基督教祭具以及西式家具的螺钿莳绘出口到欧洲。

奇异精神的造型——从利休到织部

利休晚年领悟的草庵茶，由大名古田织部（1544~1615）、织田有乐斋（1547~1621）等人继承，成为大名茶，形式上亦有改观。草庵风的狭小茶室有所扩大，通过增加窗户提升了空间的开放度，设计也因此更加富于装饰性。织部嗜好的燕庵（薮内家，图20）就是成功的典型。茶陶方面，和物嗜好日益流行，西有备前烧、东有美浓烧，❶它们所代表的闲寂茶陶在茶人的指导下百花齐放。庆长年间诞生了志野烧，白釉温柔的手感深得茶人的喜爱。文禄庆长之役从朝鲜带来日本的陶工也在此时烧制了唐津烧茶陶的新品种。与信乐窑一山之隔的伊贺烧在桃山初期烧制闲寂茶陶，后期又烧制自然灰釉的花瓶和水瓶，"桃山题材"的件件作品都具有独特的个性。

图20 燕庵 19世纪 薮内家

图21 有耳水瓶 「破囊」铭 伊贺烧 17世纪初期 五岛美术馆藏

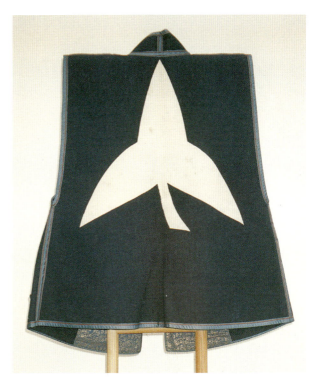

图22　泽泻纹样披肩　16世纪后期~17世纪前期　中津城奥平家藏

　　织部嗜好的茶陶使用来自朝鲜的连房式高热效率窑烧制而成，在当时有"飘轻"的评价。借用矢部良明的观点，由美浓烧发展而来的织部陶（织部烧）在织部指导下"犹如掀翻了玩具箱"[2]，以即兴性和游戏性为其特色，简直就是心血来潮的设计，有的连形同东南亚藤篓的趣味性形状也被吸收到茶器的设计中来。织部喜欢的"枸橘"伊贺花瓶和"破囊"水瓶（图21），通过烧制中产生的裂缝和灰釉堆积来体现所要表达的效果，意匠具有前卫性。这是大胆的"绳纹性"意匠，通过近世人的

[1] 大正年间，从濑户烧（濑户窑）分支后，在东浓西部一带烧制的陶瓷器。至幕府末期对外一直被当成濑户烧。
[2] 矢部良明『日本陶磁の一万二千年』（平凡社，1994年），第313~314页。

第八章　桃山美术

图23　桃形大水牛胁立兜
1600年前后　福冈市博物馆藏

奇异（kabuku）感觉改变了中世草庵茶的精神。

这种游戏精神在小早川秀秋、伊达政宗、德川家康等战国武将所用的呢绒料披肩的奇异设计（图22）上以及异样头盔、形胄等夺人眼球的头盔装饰（图23）中得到充分展现。将献身的战斗与游戏三昧等同视之，这种精神超越了现代人的想象。同样的霸气在近卫信尹（三藐院，1565~1614）的书法中也表现得淋漓尽致。

这种自由豁达的"奇异"精神是促进美术从中世向近世转折的原动力，其余韵从后来的元和、宽永年间（1615~1644）一直波及宽文年间（1661~1673）。

第九章

江户时代的美术

文化史、美术史意义上的江户时代，通常指丰臣氏灭亡的1615年至1867年大政奉还这段时期。前后跨越两个半世纪的德川幕府其文治政策和锁国统治带来了国泰民安、天下太平，使得美术各领域保持了长期繁荣。

江户时代美术的展开可以视为桃山美术的现实性和世俗性在大众层面得到继承的过程。以往美术创作的主体是公家和武家等统治阶层，而到了江户时代处于被统治阶层的都市町人[(1)]取而代之，并在日常生活中发挥着创造性，实现了美术的大众化。这是江户时代美术的最大特色。都市民众在无缘政治权力、被禁止出国的境遇下，于自身的生活环境中培育了如此先进的美术，纵观同时代的世界美术史，可谓绝无仅有。

在严厉的锁国政策下，海外艺术、学问、宗教等的传入受到限制。有人指出，在性质上，江户时代美术好比是平安时代后期国风文化的市民版。但另一方面，正因为受到种种限制，反而刺激了人们对外面世界的好奇，这个因素也不可忽视。通过长崎流入的中国明清美术和欧洲美术的各种信息，尽管断片不全，但人们也会给予极大的关心并予以接受，这些对美术各领域产生的影响超过想象。

跨越两个半世纪的江户时代美术，以享保年间（1716~1736）为界，分为前期和后期。前期，在德川幕藩体制框架下，人们对桃山时代取得爆发性发展的"装饰"美术的热情日渐消退，脱胎换骨成就了精湛洗练的町人美术，其集大成者为尾形光琳。我们将这一过程分为宽永美术（转折期）和元禄美术（形成期）两个阶段。

江户美术后期，伴随享保改革后的洋书解禁以及接触明清文人画的新样式，美术领域中"革新旧风"的势头高涨。包括町人、农民在内的阶层广泛地参与到美术创作中来，艺术的庶民性质更加突出。美术在反映都市文化的灿烂和颓废时，强化了经验主义、合理主义的倾向以迎接近代的到来。

(1) 日本近世居住在都市里的手艺人和商人，身份低于武士和农民，但以经济实力为后盾，拥有很大的发言权，是都市文化的中坚力量。

(2) 远侍为武家住宅中警卫的值班室，设在远离主屋的中门旁等处；大广间即大客厅，一之间铺四十八张榻榻米（约合80平方米），二之间铺四十四张榻榻米（约合73平方米）；黑书院为将军会见德川近亲大名的房间；白书院为将军的起居室和卧室。

一 桃山美术的终结与转折（宽永美术）

❶ 大规模建筑的营造

江户时代初期的元和、宽永年间（1615~1644），是以建筑为主角发展起来的桃山美术的终结期，同时起到桃山美术向江户时代美术过渡的桥梁作用。建立不久的德川幕藩体制拥有丰厚的财力，为显示其权威的庄严性，建造了大规模的城堡和庙宇，较秀吉时代有过之而无不及。

二条城二之丸御殿（宽永元年至宽永三年，1624~1626）为其典型，远侍、大广间、黑书院、白书院[2]等建筑物呈雁形排列，壮观雄伟。第二次世界大战中失去了名古屋城本丸御殿，代表桃山时代辉煌的书院造风格殿舍建筑实物的二条城二之丸御殿保存至今，弥足珍贵。其内部装饰有狩野探幽门派的障壁画，画中参天巨松的枝叶几乎接近连接柱子之间的横木板条，它与金箔背景相互辉映，无比壮观，可以说这就是安土城以来武将们追求的理想御殿的现实版（图1）。祭奉家康的东照宫起先建于久能山（静冈县）和日光，后家光于宽永十一年至十三年（1634~1636）对日光东照宫进行了大规模的改建。这些由幕府负责的大型建筑，其设计淡化了桃山美术所具有的生机勃勃的感性，取而代之的是讲究等级的形式，强调了庄重肃穆的氛围。同样的思维还体现在西本愿寺门主

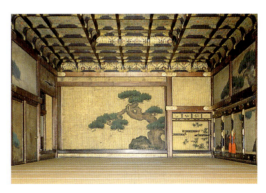

图1　二条城二之丸御殿　大广间上段之间　1624~1626年

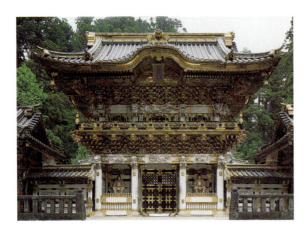

图2　日光东照宫　阳明门　1636年

为迎接将军家光而建造的西本愿寺对面所⁽¹⁾鸿之间（1632年）的装饰上，两者如出一辙。

　　从"装饰文化"的观点看，可以对日光东照宫的建筑给予高度评价。日光东照宫的社殿，结构上以权现造⁽²⁾的本殿为主体，是一处集陵墓、寺院和神社为一体的建筑群，是多种建筑形式的综合体。其最大特点是阳明门（图2）以及各殿舍的豪华装饰。诸如黄金和珐琅装饰的配件、色彩华丽的镂空雕刻、整木雕刻的人物、动植物纹饰、几何纹饰，这些装饰布满建筑的各个部分，令人眼花缭乱，显示了桃山美术豪华奢侈的一个顶峰。日光东照宫第三代将军家光的大猷院灵庙（1653年，轮王寺），其设计更为洗练，但已显露出因过度工艺化影响建筑本身生命力的先兆。

　　由于德川幕府强制诸大名执行一国一城令⁽³⁾（1615年），规定不得改变城堡的现状，这阻碍了其后来的发展。但唯独幕府例外，其大规模地建造或修筑了大坂城（1626年，在丰臣氏的旧城址上重建）和江户城的天守阁。宽永十四年（1637）完成了江户城本丸天守阁的大规模修筑，其总高度超过50米，为日本规模最大的城堡。❶

❶　内藤昌『城の日本史』（NHKブックス，1979年）、村井益男『江戸城』（中公新書，1964年）。

❷　Warner, Langdon, *The Enduting Art of Japan*, Grove Press: New York, Evergreen Books-London, 1952. 兰登·华尔纳，寿岳文章译『不滅の日本芸術』（朝日新聞社，1954年）。

本丸御殿也是超过一万坪（33000平方米）的宏伟建筑。城堡周围诸大名的宅邸鳞次栉比，互相攀比着建了装饰豪华的唐门，让人联想起东照宫的阳明门。当时的情景可从《江户图屏风》（国立历史民俗博物馆）中窥豹一斑，充分反映了桃山武将喜好奢侈的心理。但就建筑而言这些是否富有创意，值得怀疑。

❷ 探幽与山乐、山雪

狩野探幽（1602~1674）是永德的孙子，从少年时就作为德川幕府的御用画师活跃于画坛，率领弟弟尚信（1607~1650）、安信（1613~1685）等组成狩野门派，活动于上方⁽⁴⁾和江户之间，除前面提到的二条城以外，还在大坂城、名古屋城、大德寺、京都御所制作了许多障壁画。在这过程中，他改变了狩野永德风格中夸张的巨树表现——如名古屋城上洛殿襖绘（1634年）（图3）中所见，画风变得淡泊潇洒。华尔纳评论为"超越框框，无限展开"❷的桃山绘画之离心力，已浓缩在探幽所意识的框架内。他着眼于余白的暗示性效果——从某种意义上而言，这是对室町水墨画的回归，同时通过《四季松图屏风》（金地院）、《鸬饲图屏风》（大仓集古馆）等的作品

图3　狩野探幽　雪中梅竹游禽图襖　名古屋城上洛殿三之间北侧四面　1634年

⑴ 室町时代以降，武家住宅中用于主从之间会面的空间。"鸿之间"铺二百零三张榻榻米，约合337平方米，因在其上下段房间交界处天花板和门楣之间的楣窗上雕刻有云中飞鸿的图案而得名。

⑵ 日本神社建筑之一种，正殿与拜殿之间以中殿（称石间）连接的神社，始于平安时代的京都北野神社，江户时代因日光东照宫采用此种样式而流行。

⑶ 江户幕府制定的管制大名的法律，规定每个藩国只能修建一座城堡，居城之外的城堡一律夷平。

⑷ 指京都附近地区或泛指京都、大阪地区。

图4　狩野山雪　梅与游禽图襖　1631年　天球院

图5　狩野山雪　雪汀水禽图屏风（右对屏局部）　17世纪前期　私人收藏

向大和绘传统靠拢。除障壁画以外,他还尝试动植物和风景速写等。江户时代,绘画评论将探幽的作品分类在和画而非汉画类别,❶不妨说这些是领先明治初期"日本画"概念的作品。这种打破大和绘与汉画界线的探幽新画风甚至成为整个江户时代画风的基调,其影响力之大不言而喻。藤冈作太郎甚至将他誉为画坛的德川家康。❷

狩野山乐(1559~1635)是最后一位桃山画师,因为过于接近秀吉一方,在大坂战役后其创作一度陷入困境。后来被允许重返画坛,协助探幽继续障壁画的绘制。天球院方丈障壁画(宽永八年,1631)(图4)是山乐及其养子山雪(1590~1651)合作绘制的,为其桃山风格金碧花鸟图襖绘的最后力作。作品所表现的沉重画风和奇特树木造型反映出山雪的强烈个性,同时让人感到时代正在极速远离桃山,那些敏锐地感知当时中国文人画趋势的新型个性画家正在诞生。

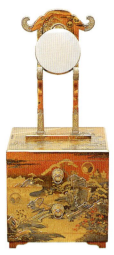

图6 幸阿弥长重
初音莳绘镜台
1637年 德川美术馆藏

山乐殁后,山雪将其画风的非现实性技巧特点表现得更加突出。《雪汀水禽图屏风》(图5)为其典型,以冷静细腻的装饰画风表现了《新古今集》所吟咏的冬月夜水边的情景。而山雪的子孙们后来固守京城,继承着半官半民的京狩野的画业。

山雪的"雪汀水禽图屏风"的工艺技法,使人联想起制作高台寺莳绘的幸阿弥家族为尾张德川家族制作的"初音新娘嫁妆"系列(1637年)(图6)。细腻的表现手法、重视技巧的风格重返室町时代的高莳绘传统,跟高台寺莳绘形成对照。继桃山期小袖之后,在江户时代的最早期出现了所谓庆长小袖的染织图案。不同于桃山小袖复杂的纹饰,其色调以黑为主,蕴含着内敛的情感。

❶ 武田恒夫『日本絵画と歳時』(ぺりかん社,1995年),第13页。
❷ 藤冈作太郎『近世絵画史』(金港堂,1903年;1983年复刊,ぺりかん社)。

❸ 对王朝美术的憧憬与再生

"绮丽孤寂"与桂离宫

近世茶道中常用"嗜好"一词，可以解释为"design"。利休嗜好的草庵茶因其学生古田织部等人的嗜好更具自由的装饰性，这在前面章节已经说过。这种倾向因织部弟子小堀远州的嗜好而上升为"绮丽孤寂"。"闲寂"的简约和"装饰"的华丽合而为一，用"绮丽"一词来体现，书院造和草庵风二者的折中意匠在茶室如大德寺龙光院密庵和孤蓬庵等的设计上表现得十分强烈，从中可窥见作为幕府的作事奉行[1]，远州在审美意识上注重和谐胜过出奇。他曾监管过二条城、江户城及皇宫建筑和庭园的建造，并指导过大名茶。

注重和谐胜过出奇，这一点同样适用于探幽的画风。美术领域的这种趋势敏锐地反映了日渐完备的幕藩体制框架内的武士阶层的意识变化，而桃山人的创造风尚则处于更为自由的在野环境中。以宫廷为中心复兴古典的势头一方面深得幕府的热心庇护，另一方面却以对抗其统治的形式迅速崛起，并在一部分上层町众中产生共鸣。

八条宫智仁亲王及其子智忠亲王自元和元年至宽文三年（1615~1663）建造了"桂离宫"三座御殿，这些是数寄屋造[2]住宅，带树皮的原木立柱、色壁、搁架、装饰性钉帽、拉手等的设计极具特色。这种草庵风茶室结合书院造住宅的意匠与"绮丽孤寂"相呼应，体现了他们憧憬回归王朝风雅的强烈愿望。这里曾有藤原道长享受四季游乐的别墅"桂家"。御殿东侧广阔的回游式庭园景观是根据智忠亲王的草图设计的，意在重现《源氏物语》所记述的景象，这在跟亲王有深交的京城巨商灰屋绍益的随笔集《繁盛集》中已有记录。庭园中茶屋的种种"土俗"所体现的洒脱趣味、十八个灯笼形态各异的风姿，从中可以看到近世和近代住宅建筑设计的原点。

后水尾上皇在比睿山麓附近的修学院建造了"修学院离宫"，这说明当时的皇

❶ 趁最先涂写的墨或颜料尚未干透时，垂落水分较多的墨或颜料，由于渗透压力使之产生色迹或花斑。这是种有意为之的技法。

(1) 幕府的职位名称，掌管建筑工程。
(2) 茶室风格建筑，发挥材质自然美、排除人为装饰的风雅建筑。"数寄"即为喜好和歌、茶汤和生花等风雅之意，"数寄屋"意为"随喜好而建筑的住居"，特指茶室。

室具有旺盛的创作欲望。按照上皇亲自拟定的构想,宽文元年(1661)竣工的这座游乐设施的主体是庭园而非建筑。实际上,这是座借用自然地形而建造的大庭园,半山腰里修建了大规模堤岸,开挖用于泛舟的大型苑池,利用水中的突起山脊改造成中岛,并建亭用来眺望等。

光悦与宗达——民间设计家旗手

在京城上层町众中也诞生了具有独创性的艺术家,在他们的引导下,桃山人豁达的精神重归王朝美术。其代表人物就是本阿弥光悦(1558~1637)与俵屋宗达(生卒年不详)。光悦出身于室町时代以来的商贾世家,家族以刀剑的鉴定、磨砺、净拭为业,他本人涉及书法、茶陶、莳绘等各领域,作为设计家多才多艺,还有指导才能。莳绘方面,"舟桥莳绘砚盒"十分有名,这是撷取《后撰和歌集》书中的舟桥景象所作,盒盖的设计与众不同,堆高拱起,体现了光悦强烈的设计取向。在"乙御前"、"雨云"(图7)、"时雨"、"不二山"等有铭款的茶碗中,利休嗜好的乐茶碗的厚重感完全为智慧的轻巧和明快的韵律所替代。在书法方面,他学习空海和小野道风的上代风格,形成了富于粗细变化的运笔个性。另外还有茶人松花堂昭乘(1584~1639),他也擅长书画,是位与光悦比肩的、多才多艺的文化人。

在光悦的指导下,俵屋宗达为大和绘的装饰意匠带来了革新。宗达似乎经营过民间装饰工坊,俗称画铺。庆长年间,光悦曾在宗达的金银泥底画的画纸上挥毫写和歌,现存有多种画卷或彩纸画,分别藏于畠山纪念馆、京都国立博物馆(图8)、柏林东洋美术馆等处。这些作品的共同特点是将王朝的风雅与桃山豁达的游戏精神完美地结合在一起。此外宗达还绘有《田家早春图》(醍醐寺)等活用扇形的扇面画,显示了其独特的境界,此画中所见"垂落渗透"❶的工艺技法,在水墨画上也得到了运用,形成了其独特的画风。以元和年间为界,宗达开始尝试《象图杉户绘》(养源院)等大画面障屏画的制作,晚年绘制的《源氏物语关屋澪标图屏风》(17世

图7 本阿弥光悦 「雨云」铭黑乐茶碗 17世纪前期 三井纪念美术馆藏

图8 俵屋宗达画、本阿弥光悦书 鹤底画三十六歌仙和歌卷 17世纪前期 京都国立博物馆藏

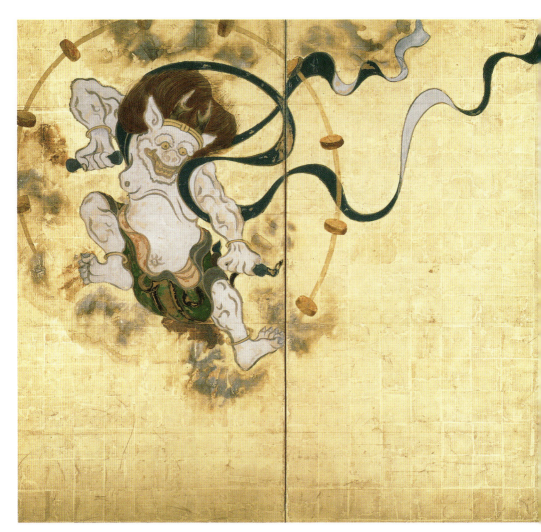

图9 俵屋宗达 风神雷神图屏风（二扇屏一对） 17世纪前期 建仁寺

第九章 江户时代的美术

纪前期，静嘉堂文库美术馆）、《松岛图屏风》（弗利尔美术馆）、《舞乐图屏风》（醍醐寺）、《风神雷神图屏风》（建仁寺）（图9），给大和绘屏风的传统注入了新的生命。形态的自律性，加之如音符般得心应手地运用形状和色彩，使得宗达的画呈现出游戏世界之巅峰——这就是近世人宗达艺术的真正价值。

❹ 浮世享乐——风俗画的流行

　　始于战国时代的历博 A 藏本（参阅第七章图27）的《洛中洛外图屏风》由上京侧和下京侧两侧屏风组成。狩野永德的洛中洛外图屏风也沿袭了这种形式。这被称为第一固定形式。然而，进入庆长时期以后，德川氏建造的二条城占据了整个屏风一半的主题空间，没有了上京侧和下京侧的区别，将京城的市街纵向分隔成东西两侧，西侧自东往西看为左侧屏风，东侧则自西往东看为右侧屏风，这样就形成了第二固定形式。而后进入元和年间，又出现了不属于上面两种形式的、独特的组合。"舟木藏本"（图10）即是其代表例子，加茂川在两侧屏风的中央斜下流过，左右两端分别是二条城和方广寺的大佛殿，这种构图意在讽刺1615年大坂夏之战前后，即庆长末期到元和初期的政治状况。画中的风俗展现聚焦在四条河原的小戏院及三筋町的妓院，表现了庆长风俗画注重现世享乐的态度，制作视点转向更粗俗、更大众化的题材，开后继宽永风俗画之先河。

　　宽永时期（1624~1644），装饰屏风的需求量激增，为满足这种需要，民间画匠取代狩野派、土佐派活跃于市场。其中，风俗画是他们制作最多的题材，现存的作品数量之多也佐证了当时的流行程度。好似从舟木屏风里走出来的花柳巷及小戏院情景成为首选题材。例如后来发展成为浮世绘模板的《彦根屏风》（图11），就是正统画师混杂其中偷偷做的私活。另一方面，无名画师的视线投向底层妓女野俗的生活状态，绘制了独具特色的作品，如《汤女图》（图12）。❶ 宽永时期风俗画中所见

图10　洛中洛外图屏风（舟木藏本）（右对屏局部）17世纪前期　东京国立博物馆藏

图11　彦根屏风　17世纪前期　彦根城博物馆藏

生命力与颓废浑然交织的独特氛围，或许跟武士阶层生活感受的变化有关，因为他们失去了依靠武功晋升的希望。这也给风俗画带来新的表现形式，诨名"浮世又兵卫"的岩佐又兵卫（字胜以，1578~1650）的存在引人注目。前述的"舟木藏本"为又兵卫的初期作品，这一观点比较可靠。又兵卫是战国大名荒木村重的遗孤，曾在福井为松平家族绘制过古净琉璃[1]，后又以此为模板绘制了浓彩绘卷《山中常盘物语绘卷》（图

图12　汤女图　17世纪中期　MOA美术馆藏

13）、《净琉璃物语绘卷》（MOA美术馆）等大批作品，其浓密的装饰性及独特的表现手法受人关注。尤其是《山中常盘物语绘卷》中，常盘被盗贼杀害的场面颇具悲壮美，这或许与其孩提时曾经历过母亲被处刑的悲剧有关，❷ 充满着又兵卫对母亲的缅怀之情。

❶　奥平俊六『絵は語る10　彦根屏風——無言劇の演出』（平凡社，1996年）、佐藤康宏『絵は語る11　湯女図——視線のドラマ』（平凡社，1993年）。

❷　辻惟雄『日本の美術259　岩佐又兵衛』（至文堂，1986年）。

[1]　"净琉璃"为一种配乐说唱的故事，"古净琉璃"指义太夫调之前旧净琉璃各派的总称。

图13 岩佐又兵卫 山中常盘物语绘卷（卷五） 17世纪前期 MOA美术馆藏

 町人美术的形成（元禄美术）

　　桃山美术很快便宣告终结。假设转折是发生在元和、宽永年间的话,可以说此后的庆安、宽文至元禄、宝永年间(17世纪后期~18世纪初期)是江户时代的美术风格逐渐明朗化的时期,仅在宽文小袖等方面仍保留桃山风格之余韵。这一时期,美术创作的主体从统治阶级转到了町人阶层。

　　与此同时,美术方面一改桃山时代豪放的表现形式,蜕变为符合个人喜好的小市民性质。

❶ 桃山风格建筑的终结

　　明历三年(1657)的大火,烧尽了前节提到的、以豪华著称的江户城的天守和大名宅邸以及江户中心街区。虽然重建后的本丸御殿恢复到了原来的规模,但天守因失去了军事上的意义而没有再建。大名宅邸的重建更是简省。太田博太郎认为,建筑史上的桃山时代因明历大火而告终。❶ 幕府花费了巨额财力救济火灾后的难民并重新开发中心街区,有观点认为这也是幕府财政危机的间接原因。另一方面,取而代之富起来的町人仿效桂离宫数寄屋风格的书院造(数寄屋造)住宅,其室内设计极尽奢华之能事,根本无视幕府的禁令。岛原烟花巷遗构"角屋"中有网代之厅、扇之厅、青贝之厅等,这些房间的地板、天棚、门窗隔扇的横梁等遍布木工匠人富有创意的洒脱设计。数寄屋造后来普及到一般商家住宅,甚至农家住宅,直至催生今日的和风住宅样式。

❶　太田博太郎『日本建築史序説』(彰国社,1947年;増補第二版,1989年)。

❷ 狩野派的功与罪——探幽之后的作用

图14　久隅守景　瓢子棚纳凉图屏风（二扇屏）
17世纪后期　东京国立博物馆藏

作为足利、织田、丰臣历代统治者的御用画师，狩野派的地位长久不变；进入德川治世的时代，如前所述（参阅本章·一·❷），仰仗狩野探幽所发挥的作用，仍保持着其绝对的权威。画师分为几个层次：有作为将军直参旗本[1]的奥画师[2]，接着是辅佐奥画师的表画师，往下是各藩的御用画师，最底层是服务町人的町狩野。全国各地的画师如同一张大网络，狩野派君临所有画家之上，进行着指导和管理。探幽等规范了狩野派画风，贯穿始终的临摹方法十分适合初学者，但心怀抱负的入门者则对此颇有不满。后述的伊藤若冲、喜多川歌麿最初也都拜师狩野派门下，后觉得不能满足自己的志向，于是离开狩野派寻求自己的道路。然而，狩野派作为教育者发挥的作用应该得到高度评价，接受其启蒙的入门者上自大名下至町人。❶

另一方面，狩野派的门生中，有因画风不守规矩而被逐出门派或因品行不端而被流放小岛的异端画家，如久隅守景（生卒年不详）和英一蝶（1652~1724）。守景的《瓢子棚纳凉图屏风》（图14）据说喻意武士所憧憬的不拘礼节规矩的农民生活。一蝶采用浮世绘画法所作的《朝暾曳马图》（图15），描绘了晨光沐浴下人马在水中的倒影，早早迈入了印象派的世界。

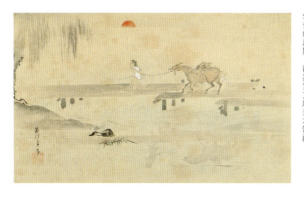

图15　英一蝶　朝暾曳马图
17世纪后期　静嘉堂文库美术馆藏

❸ 彩绘瓷器的出现与日本化

以宽文年间（17世纪60年代）为中心，工艺领域出现了惊人的发展。陶瓷器方面，值得一提的是，江户初期大量进口中国陶瓷器，受此刺激促进了彩绘瓷器技法的开发。17世纪40年代，酒井田柿右卫门开发出赤绘瓷器的技法，以此为开端各地开始烧制优良的彩绘瓷器和青花瓷。有田烧（伊万里）、古九谷、锅岛等，这些窑口与野野村仁清（生卒年不详）的彩绘陶瓷器相辅相成，形成了日本陶瓷史上的一个顶峰。这些瓷器在当时被称为"南蛮烧"，受到了中国彩绘瓷器技法和样式的强烈影响，有田烧（伊万里）采用的就是中国式图案，它代替当时被禁止出口的清朝瓷器大量外销到欧洲。

这些彩绘瓷器中，所谓伊万里·柿右卫门样式（图16），是以漂亮的发色彩绘在名曰浊手的纯白釉胎上描绘花鸟人物；锅岛烧是锅岛藩的所谓"官窑"，通过和样图案创造高格调之美。古九谷样式（图17）受外销瓷的刺激，图案刚健、奔放，在大器形上组合了绘画图案和几何形纹饰。这些对中国瓷器创造性继承的和式化得到了高度的评价。《隔蓂记》正保五年（1648）正月的记载中，初次出现了御室烧创始人野野村仁清的名字，其彩绘茶陶将江户初期装饰屏风的图案移植到茶陶的彩绘中来，是纯日本的彩绘创作图案，旨在超脱中国趣味重新回归"风雅"之世界。其"彩绘吉野山纹茶罐"（图18）、"彩绘藤花纹茶罐"（MOA美术馆）等彩绘茶罐尤为出名。人称"姬宗和"的茶人金森宗和（1584~1656）指导了仁清御室烧，并向宫廷和公家普及了王朝趣味的茶风。野野村仁清的彩绘后来由尾形乾山（1663~1743）继承，成为富有变化且洒脱的设计。

❶ 小林忠「アカデミズムの功罪」『江戸絵画史論』（瑠璃書房，1983年）。

(1) 相当于贴身家臣。
(2) 御用画师的最高职位。

图16 彩绘花鸟纹有盖瓷缸 伊万里·柿右卫门样式 17世纪后期 MOA美术馆藏

图17　彩绘龟甲牡丹蝶纹大盘
古九谷样式　17世纪后期

图18　野野村仁清　彩绘吉野山纹茶罐
17世纪后期　福冈市美术馆藏

❹ 桃山的余晖——宽文小袖

染织方面，正保至延保（1644~1680）期间流行所谓宽文小袖[1]。自肩部至背部由大图案将整件小袖比拟为一幅画面，形成大弯度曲线，是江户初期风俗画中所绘"猎奇男"和艺伎奇装异服的通俗化表现。有些图案的主题甚至采用日本将棋的棋子等日常生活元素，这些说明了宽文小袖的民间性质。

宽文小袖采用大图案，除适合大批生产这样的实用性以外，更重要的是希冀回归桃山染织的刚劲有力。其大胆的设计与同时期的伊万里异曲同工。"白地叉手模样纹绣小袖"和"黑绫子地波鸳鸯模样小袖"（图19）等，吸收了作为视觉游戏的比拟设计趣味，使得图案充满生机，达到了日本染织设计的一个顶峰。然而，天和年间（1681~1684）颁布了禁止奢侈令，以此为转机开始普及印染技法，代替了以往的刺绣和扎染等。

宽文年间流行所谓宽文美人画，即身穿宽文小袖、头顶卷曲着高高的兵库髷

[1]　原为内衣，中世末用于外穿。武士、富裕市民穿着的小袖胸围宽大，袖口狭小。进入江户时代后，小袖胸围变小，袖口下方隆起，出现袖兜，衣服变长，且图案华丽。

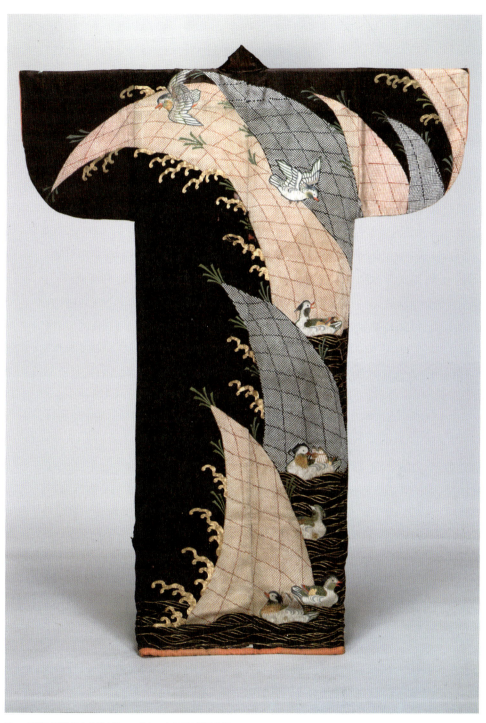

图19　黑纶子地波鸳鸯模样小袖　17世纪　东京国立博物馆藏

的手绘美人画，以吉原游女的画像为多。后面出现的菱川师宣也曾绘制过这种宽文美人画。宽永风俗画中的女性很有生命力，但宽文美人图在这方面的描写已大为削弱，但这并不意味着初期风俗画的终结。在此后菱川师宣的木刻插画世界中，其生命力得到了再生。

❺ 修验僧圆空的铊雕

就现存的作品来看，以上所述的美术流派其绘画和工艺的制作场所几乎都限于以京城为中心的近畿一带。雕刻则属例外，自天平、贞观年间开始在远离中央的东北地方和其他地区进行造像活动，修验道对此发挥了重要的作用。这些活动基本上是根据中央统治者的政治意图进行的，但进入江户时代以后，修验者中有僧人行脚全国，在云游地用柴刀或錾子为农民和渔民雕刻佛像或神像，即所谓"作佛圣"的创作十分活跃。长野县诹访神社春宫屋后的河滩上有尊将自然石头当成灵验石的石佛（图20），据说这是万治三年（1660）"作佛圣"弹誓（1551~1613）的弟子们留下的作品，❶ 这点说明在圆空之前还有先人。

圆空（1632~1695）生于美浓（岐阜县），在伊吹山修行修验道后，最初于宽文六年（1666）云游了北海道、东北，以后又以岐阜为立脚点，终身行脚在中部、近畿、关东各地，雕刻了十万尊的铊雕像。短时间内完成的雕像留有粗

图20　万治的石佛　1660年　长野县诹访市神社春宫后
摄影/冈本太郎

犷的雕凿痕迹（图21、图22），但修验者的灵木信仰和敏锐的造型感觉共存，极具现代感。其雕像表现的微笑似乎在传递热情民众的幽默。以农民和渔民（野外庶民）为制作主体、服务于庶民的宗教美术，通过圆空引人注目的个性应运而生。❷

❻ 元禄文化的明星——菱川师宣与尾形光琳

通过对江户时代主要画家生卒年的排序比较，发现自宽文至元禄、享保年间活跃于画坛的著名画家人数明显少于其前后的时期，可能是因为此时画坛处于新旧交替。然而，身逢这短暂时期中的两个人——菱川师

图21　圆空　善女龙王像　1690年　清峰寺　　图22　圆空　善财童子像　1690年　清峰寺

宣和尾形光琳——作为元禄美术的旗手，他们所担负的工作具有重要的意义。

宽永时代，上方流行的风俗画到了宽文年间（1661～1673）为新兴町人的都市江户全盘接受，其中心人物是菱川师宣（？～1694）。本家原在京都开印染作坊，搬来安房（千叶县）定居后，经营平金染织品。师宣来到江户后，以插画画家身份活跃于画坛，在原创手绘美人风俗画方面也发挥着杰出的才能，创作了典型的美人画形

❶ 宫岛润子『万治石仏の謎』（角川书店，1985年）、作者同前『謎の石仏』（角川選書，1993年）。

❷ 有关圆空研究方面的图书，岐阜县立图书馆藏书最全。推荐参阅『日本美術全集23　円空・木喰／白隠・仙厓・良寛』（学習研究社，1979年）。

图23 菱川师宣 吉原之体·扬屋大寄
1681~1684年 东京国立博物馆藏

象,正如天和三年(1683)俳谐书《虚栗》中所言:"师宣手绘美女才是江户的美女。"他还自称浮世绘画师,从而成为浮世绘的祖师(图23)。插画本在师宣的时代发展成为单张印刷的版画,朴素但充满生命感。随着技术上的进步,又从黑白版画发展到彩色、套色印刷,并开启了浮世绘版画的新发展。浮世绘版画始于插画,浮世绘画师在行业性质上基本上就是插图画家(图画读物作家)。

师宣出身于渔村的商人家庭,而尾形光琳(1658~1716)则是吴服名门雁金屋的后代,他继承了上方上层町众的艺术传统,发展了宗达的装饰画风,使之更具理性意匠。其装饰屏风《红白梅图屏风》(图24)、《燕子花图屏风》(图25),跨越绘画与设计两个领域,将"装饰"传统发挥到了登峰造极的地步。光琳多才多艺,他效仿光悦设计了"八桥砚盒"(东京国立博物馆)的莳绘图案,绘制过"冬木小袖"的小袖图案,并为弟弟乾山的陶器作画等。

这个时期,新町人阶层的势力不断壮大,而在朝廷和武士庇护下的特权商人逐渐走向没落。因给大名放贷失败,雁金屋破产,于是,光琳不得已才转业当画师,正是他的转业才造就了其一生不朽的成就。光琳刊行了设计手册《光琳雏形》,内有

❶ 糊防染印染手法,适合于印染细腻的绘画图案。

图24　尾形光琳　红白梅图屏风（二扇屏一对）　18世纪前期　MOA美术馆藏

多种小袖的设计；而他同时代的扇面画师宫崎友禅（生卒年不详）研究出了友禅染。❶ 光琳殁后其品牌普及到了一般民众。从光琳、乾山到江户的酒井抱一，在复兴王朝以来的装饰美术传统使之更适应市民感觉方面，琳派谱系起到了重要的作用。

❼ 黄檗美术与明代美术的移植

承应三年（1654），侨居在长崎的中国航海业者招徕中国的僧人和工匠，建造了崇福寺第一峰门（1644年）这样的纯中国式寺院。之后僧人隐元携弟子一起来到日本，受到了民众狂热的欢迎，盛况不亚于当初鉴真和尚来日。隐元得到幕府的庇护于宽文元年（1661）在宇治建造了万福寺作为黄檗宗的总寺院。万福寺的伽蓝布局等仿效的是隐元故乡福州的万福寺，虽间杂不少日本工匠的传统意匠，但正如俳句中所吟："移步山门外，风中传来采茶歌，忽觉是日本。"对当时的日本人来说，依然充满着强烈的异国趣味。万福寺成了明代末期佛教美术传入日本的大本营。寺内诸

图25　尾形光琳　燕子花图屏风（右对屏局部）　18世纪前期　根津美术馆藏

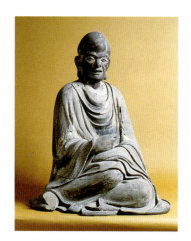

图26 松云元庆 五百罗汉坐像
约1695年 五百罗汉寺

堂安置着来日佛师范道生制作的韦驮天像等新奇的佛像，对日本佛师也产生了影响。

从江户时期松云元庆为五百罗汉寺所造的造像（约1695年）（图26）可以看出新样式和传统样式的完美融合。从明朝亡命到日本供职于尾张藩的中国医生张振甫，其中兴的铊药师堂中的《十二神将像》为圆空1699年的作品，这形状奇异的铊雕纹饰也吸收了明代装饰美术的特点。

自宽文至元禄（1661~1704）制作了大量黄檗宗高僧的顶相，学习的是明末清初的肖像画法，这种画法又深受西洋写实手法的影响，作为江户时代西式画（第二次西式画）的第一阶段为世人瞩目。在同一时期，长崎画家河村若芝（1629~1707）、渡边秀石（1634~1707）等人模仿明末清初的花鸟画手法；北岛雪山（1636~1697）等人向来日黄檗僧人和知识分子学习书法，创立了"唐样"新书风，这些都发生在江户时代美术前期行将结束的时候。

明代的工艺技法随着商船传入了日本。稍晚于光琳，活跃于江户时代的漆工小川破笠（1663~1747）使用贝壳、象牙、陶片、金属等加上莳绘，镶嵌制作"破笠工艺品"，颇为有名。当时称为"拟作"（同等真品）的新奇工艺品，模仿的是明代以来在中国漆工艺中流行的"百宝嵌"。明朝入籍日本的工匠飞来一闲（1576~1657）研发的"一闲张"纸胎漆器技法也与破笠工艺有关。

❶ 不使用基石，直接在地面上挖洞竖立柱的建筑方法。

⑴ 日本近世都市手工业者和商人工作和居住的场所，临街、面阔窄而进深长、鳞次栉比的建筑群。也有写成"町家"的。

⑵ 茅草屋顶呈"人"字形，如双手合一。

⑶ 内部铺板，双坡屋顶，入口在山墙处，正面有披屋。

⑷ 长方形平面一方呈直角突出，突出部为马厩。

❽ 民 居

通常对民居的理解就是庶民的住宅,但按照民俗学和建筑学的概念,民居仅限于利用与该地区密切相关的素材和技术建造的住宅。民居大致分为町屋⑴和农家,现存的建筑中农家的比例占多数。但是,根据近来的考古学发掘调查,直至18世纪后期,农家住宅中,可追溯到绳纹人居住的竖穴式❶住宅还占主流地位。在东北和北陆地方,曾在泥地房间里铺张草席生活。我们需要注意的是,通过建筑遗构所考察到的民居,虽说住的也是庶民,但都是相对比较上层的阶层的住宅。

现存的民居通常都是经过多次改造后的面貌,并非当初的实际形象,但经过建筑史研究者的努力,可在某种程度上获知其具体的变迁过程。现存民居的遗构中,最古的是誉为"千年家"的神户市箱木家(图27)以及其他两处实例。这都属于室町时代后期的建筑,有异于书院造建筑,显示出竖穴式住宅的发展形态。

近世初期的遗构有大阪府吉村家(元和元年,1615)、奈良县今西家(庆安三年,1650)等上层农家、町屋建筑。前者称为大和栋民家,为简单的"人"字形屋顶结构,并吸收了书院造形式;后者称为八栋造的多重屋脊住宅,为形似城堡天守的复杂的歇山屋顶结构。两者的内部或外部设计都结实牢固。尽显桃山豪爽风格的这些民居,后来因幕府对民居实施种种限制都销声匿迹了。

江户时代后期,民居的类型化波及地方城市和农村,出现了具有地方特色的民居形式,如岐阜县白川乡的合掌造⑵建筑、长野县的木栋造⑶建筑、岩手县的曲屋⑷建筑等。这些民居都是在适应当地风土中造就的,具有独特的亮点。

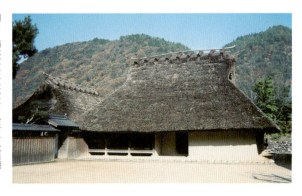

图27 箱木家(千年家) 室町时代后期

三 町人美术的成熟与终结（享保美术～化政美术）

❶ 来自中国、来自西洋——新表现手法的传入与吸收

德川幕府限制海外艺术、学问、宗教等的传入，加之镇压天主教后遗症的影响，对欧洲文化的控制非常严格。但是，对于传统的中国艺术、学问、宗教等的流入相对比较宽松。前述的黄檗宗传到日本，就是在幕府支持下才得以实现的。德川幕府对明清贸易船进港采取容忍政策，使得明清美术的新信息一鳞半爪地传入日本。狩野探幽的《探幽缩图》中，摹写有新近传到江户的明代文人画，包括沈周、文征明、文嘉、唐寅、莫是龙、陆治等人落款的作品。❶ 然对新事物的接受在江户前期还处于摸索的阶段，进入江户后期才更主动、更正规地加以学习。当时通过各种渠道吸收明清画的各种形式，比如《芥子园画传》等进口的绘画技法书，逸然、大鹏等入籍日本的黄檗僧人的绘画爱好，沈铨（沈南苹，享保十六年［1731］来日）、伊孚九（1720年来日）等来日的清代画家，从而诞生了新的"唐绘"。

另一方面，对欧洲艺术、学问、宗教等的严格限制也开始出现变化，对不涉及基督教思想的实用物品的进口有所缓和。以中国为桥梁，以享保五年的洋书解禁为转机，介绍来日本的欧洲绘画技法以种种形式对画坛各流派产生着影响，并成为这些流派下一轮发展的强有力支撑。

主导江户后期美术的是民间绘画，在这些外来绘画的刺激下，于宝历至天明（1751~1789）年间京都画坛出现了旧貌换新颜的新动向，诞生了池大雅、与谢芜村等人的南画（文人画）和圆山应举的写生画，其中还包括伊藤若冲、曾我萧白等"奇想派"画家个性鲜明的表现手法，京城画坛呈现出文艺复兴般生机勃勃的景象。

❶ 辻惟雄「日本文人画考——その成立まで」『東北大学美学美術史研究室紀要・美術史学』七号（1985年）。

❷ "唐画"的新样式——文人画的完成

文人画(南画)是江户时代从中国传入的"唐画"❷，即第三次唐绘，换言之，是当时最时髦的外来绘画样式，这反映了当时中国画坛文人画的流行状况。南宗画表现了中国文人寄情山水的脱俗生活理念，以此为楷模，在下层武士为主的知识层流行起来。恰似凡·高从浮世绘出发臆想理想中的日本艺术，日本知识层将无法接触到的中国风土及文人生活理想化，对此无限憧憬。当然，日本的南画离正确理解中国南宗画法相去甚远，结果就是其中包含了明清绘画的各种不纯成分。然而正是这种"误解"使得日本南画从中国南宗画的模仿中解脱出来，最终获得了独立的价值。

祇园南海(1677~1751)、彭城百川(1698~1752)、柳泽淇园(1703~1758)等人率先尝试明清画法，接着由池大雅(1723~1776)和与谢芜村(1716~1783)自由改变南宗画法，创造出充满清新感觉的日本南画。中国的文人画观与阶层意识密不可分，而日本只是将文人画当成纯粹的理念，通过它去幻想摆脱身份框架的自由世界。传说大雅的祖父是京都郊外深泥池附近的农民，而芜村出生于摄津国(大阪府)毛马村，两人的经历不甚明了。然而正是出身都不详的他们成为日本文人画的代表人物，或许正是因为拆除了身份围墙的艺术"公界"❸的环境造就的吧。可以说是武士与庶民同心合力才造就了日本南画。

池大雅酷爱旅游和登山，登富士山、白山、立山、浅间山，亲自实践中国文人理想之态度——"游观山水，见造化之真景"。当时他在日本能看到的明清文人画极其有限，前述的《芥子园画传》《八种画谱》等进口的画谱(绘画入门书)等是其信息源。他从中获得了很多启示，很早就崭露头角，以后还从室町水墨画及光琳等人的绘画中吸取养分，最终形成了自己的绘画样式，不愧为南画之大成者。浓墨淡彩的清澈色调、轻松自得的笔触造就的韵律感、从观察自然中悟到的印象派式外光表现以及自然环境中嬉戏人物天真无邪的表情——这些特色在其代表作《洞庭赤壁图

❷ 武田，P251注 ❶『日本絵画と歳時』，第13页。
❸ 纲野善彦提出的"无缘、公界"原理是否也存在于近世社会中? 将游里读成"苦界"单是语调的符号? 美术和艺能中也有"公界"? 假设南画家之间的交友超越了阶级，这难道不就是一种"公界"? 当纲野氏在世时，我真想向他提出这些朴实的问题。

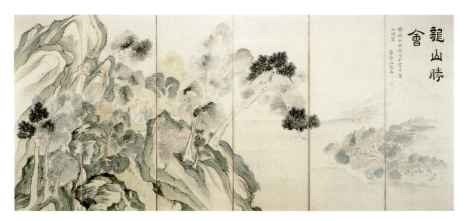

图28　池大雅　龙山胜会·兰亭曲水图屏风（右对屏）　1763年　静冈县立美术馆藏

卷》(新大谷美术馆)、《龙山胜会·兰亭曲水图屏风》(图28)、《万福寺襖绘》、《潇湘八景图屏风》(私人收藏)《青绿山水帖》(三得利美术馆)等中发挥得淋漓尽致。

芜村是著名的俳句诗人，又是杰出的绘画天才，他与大雅一起成就了南画。他二十岁时出走江户学习俳句，以后漂泊北关东地区开始作画。宝历元年（1751）芜村回到京都，受当时在京城画坛颇具反响的沈南苹的异国花鸟画的影响，其画风起伏不定。后来在贪婪地吸收明清画风的同时，还从室町水墨画中摄取养分，经过不断努力，终于在晚年迎来了圆熟老练的画境。以丰富的诗情描绘寒彻雪夜中房屋栉比的《夜色楼台图》(图29)、从风中老鹰、乌鸦的身影中联想人生的《鸢鸦图》(双幅)(北村美术馆)等一批在画中表现俳谐意境的杰作就诞生在这个时期。

图30　圆山应举　雪松图屏风（右对屏）　18世纪后期　三井纪念美术馆藏

❸ 合理主义的视觉——应举的写生主义

　　南画具有主观主义性格,而圆山应举(1733~1795)却站在客观主义立场上从事创作。他从欧洲绘画的自然主义手法——从平面和立体两方面把握对象,运用透视画法重现写实主义——中得到启示,折中中国画的写实手法和日本的装饰画法,完成了明快的写实主义画风。《雪松图屏风》(图30)、《松孔雀图襖绘》(1773年,大乘寺)、《雨竹风竹图屏风》(1776年,圆光寺)、《藤花图屏风》(1775年,根津美术馆)等杰作,证明了应举不愧为江户画坛的巨匠。在精通本草学的圆满院门主祐常的指导下,他绘制了动植物写生图(图31),其准确度不亚于现代生物图鉴。他擅长的领域很广,此外还尝试过《富士三保图屏风》(千叶市美术馆)等没骨❶山水画法。

　　圆山在京城町人中极负盛誉,门生纷至沓来,"应门十哲"中的十人,技能个个

图29　与谢芜村　夜色楼台图　18世纪后期　私人收藏

❶　不使用轮廓线,仅运用墨的浓淡来描绘形状的技法。

第九章　江户时代的美术　　273

图31　圆山应举　昆虫写生帖（局部）
1776年　东京国立博物馆藏

出类拔萃。吴春（1752~1811）最初跟随芜村，后来改学应举，他折中了两者的画风开拓出独特的画境。《柳鹭群禽图屏风》（京都国立博物馆）为其代表作。

❹ 奇想的画家们——京城画坛最后的光芒

前述的大雅、芜村、应举等人根据各自不同的理念和手法，为铲除长期占据京都的绘画传统势力所造成的陋习污垢做了很多工作，而萧白、芦雪等前卫派则打出了更为新奇且更具个性的画风。其中，为他们引航指路的首先是白隐慧鹤（1685~1768）的禅画。❶

白隐生于骏河国原，徒步云游各地，经历饱受艰辛的禅修行后，三十二岁时回到家乡，以后直至八十四岁圆寂，始终是松荫寺的住持。他颇具写作才能，著作等身，引发不少读者的共鸣，年轻有为的僧人蜂拥前来求教，白隐的禅风终于席卷到总寺院妙心寺。他的书画多为六十岁以后的作品，其超越技巧的胆识和天衣无缝的表达，使读者的心灵为之震撼又因之舒展。作品中尤具特色的是丰桥正宗寺、大分万寿寺、永青文库等处所藏的大达摩（图32），乍一看运笔迟钝甚至有些断断续续，然蕴含神秘的力量，让人叹为观

图32　白隐慧鹤　达摩像
18世纪中期　永青文库藏

❶ 有关白隐及仙崖、良宽的作品，参阅P265注❷『日本美术全集23』，第303页。

图33 伊藤若冲 菊花流水图(《动植彩绘》之一) 约1766年 宫内厅三之丸尚藏馆藏

图34　伊藤若冲　鸟兽花木图屏风（六扇屏一对）　18世纪后期
Joe & Etsuko Price Collection

图35　曾我萧白　群仙图屏风（六扇屏一对）　1764年　日本国家（文化厅）保管

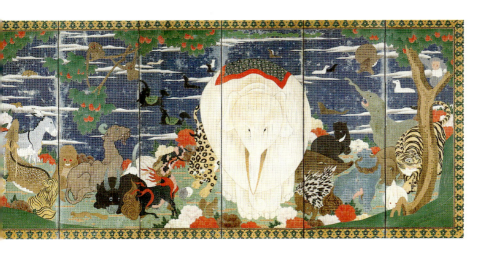

图36　曾我萧白　唐狮子图（双幅之一）　约1765年　朝田寺

第九章　江户时代的美术

止。另一方面，他还以即兴的戏画安抚民众心灵，并向民众说教佛之教诲。这种打破常规的表现手法，对年轻画家产生了冲击力，他们力求摆脱狩野派粉本主义的束缚，寻求新的表现手法的可能性。大雅在白隐的寺院坐禅，萧白吸取了白隐的表现手法，芦雪师从白隐弟子学画。

在统称为"京都奇想派"的萧白、芦雪等18世纪京城画坛的另类画家中，近来广受关注的是伊藤若冲（1716~1800）。若冲出身于京都锦小路蔬菜批发商家庭，抛开家业热衷绘画。最初叩门狩野派，自觉无法满足志向，开始临摹沈南蘋等的中国明清花鸟画，并在自家院子养鸡观察，创造出独特的画风。《动植彩绘》（三十幅）（图33）是在他四十岁年龄段花费十年完成的，后捐给了相国寺。❶ 采用细密且浓厚的彩绘手法绘制的这套作品，以写实和装饰、空想和万物有灵论互相交错的手法描绘了各种不同的动植物，创作出一个不可思议的神秘世界。大阪西福寺的《仙人掌群鸡图襖绘》吸收了光琳画风，在以金箔打底的画面上鸡与仙人掌构成了幻惑般的装饰画面。水墨画《野菜涅槃图》（京都国立博物馆）中，信仰与幽默感融为一体。至于《鸟兽花木图屏风》（图34）则尝试了大胆的色面分割，活脱一个现代前卫艺术的先行者形象。

另一位前卫画家是曾我萧白（1730~1781），他也出身于京都商人的家庭，或许因为家业没落而选择了职业画家的道路。当时桃山时代的曾我派已不再流行，但萧白仍以其继承人自居，其画风兼收并蓄了室町、桃山的水墨画技法，又从狂士陈洪绶等明代文人画家独具个性的画风中受到启示，打出了《群仙图屏风》（图35）、《唐狮子图》（朝田寺）（图36）等以奇异古怪的幽默为特色的画风。从描写避乱世隐居山中的老高士的《商山四皓屏风》（波士顿美术馆）中，可以看出白隐的影响及对桃山画风的回归，与刚毅新奇的表现手法相辅相成。萧白是反用模拟主义最为激进、最为前卫的画家，其作品主要表现庶民，跟现代漫画有共同点。正是成熟的京都町人文化才使得若冲和萧白等大众画家得以通过自我风格的"奇"问鼎社会。

图37 长泽芦雪 虎图襖绘 1786~1787年 无量寺

应举门下的长泽芦雪（1754~1799）大胆尝试用诙谐的方式效仿师傅的画风，是位在"奇"的表现手法上极具才能的画家。以整个画面特写老虎的《虎图襖绘》（和歌山无量寺）（图37）是发挥芦雪特色的代表作，扑向猎物的老虎其姿势与猫的形象重叠。

❺ 师宣之后
——浮世绘版画的色彩化与黄金期

图38　鸟居清倍　逗鸟美女和捧鸟笼的姑娘
18世纪　东京国立博物馆藏

接着让我们将目光移向关东画坛，去看看始于菱川师宣的浮世绘其后来的发展状况。师宣殁后，重振浮世绘的是鸟居清信（1664~1729）和怀月堂安度（生卒年不详）。清信出身于大坂的歌舞伎演员家庭，到江户之后，以独特的"葫芦足蚯蚓描"绘画手法，将当时大受欢迎的夸张戏剧的豪放演技绘制成广告招牌，受到热捧。清信将师宣画风中艺伎的站立姿势稍事改动，制作了特大规格纸张的墨印作品。清信的弟弟（或是儿子）清倍（生卒年不详）也是位才华横溢的浮世绘画师，他用特大规格纸张制作的丹绘❷夸张地描写歌舞伎的舞台和艺伎的站立姿势，朴素大方，很具魅力（图38）。浮世绘以美人画和艺人画为主要题材，这是在清信、清倍的时代确立起来的。另外，怀月堂安度动员了安知、度繁等众多门生，将清信、清倍设计的艺伎站立姿势类型化，大量生产手绘画或印制特大规格的印刷品推向市场。安度受正德四年（1714）后宫丑闻"绘岛事件"的牵连，遭到放逐。手绘美人画的谱系由宫川长春（1682~1752）继承了下来。

❶ 《动植彩绘》现藏于宫内厅三之丸尚藏馆。参阅辻惟雄『奇想の系譜——又兵衛~国芳』（美術出版社，1970年；ちくま学芸文庫版，2004年）、辻惟雄『若冲』（美術出版社，1974年）、京都国立博物馆编『伊藤若冲大全』（小学館，2002年）等。

❷ 丹绘，以丹红（接近橙色的红色矿物性颜料）为主，加上绿、黄等数种颜色，以粗略的笔调绘制的色彩画。

图39 铃木春信 捕萤
18世纪中期 平木浮世绘财团藏

图40 鸟居清长 大河旁纳凉（两幅联作中一幅）
18世纪后期 平木浮世绘财团藏

在此期间，浮世绘从菱川师宣的墨印版即黑白版，进化到了彩色版。这是受到了当时进口的南画技法图谱《芥子园画传》插图中的中国套色手法的启示。这始于前述的清倍等人手绘涂色的丹绘，继而由奥村政信（1686~1764）等人发展到漆绘❶、红摺绘❷，到了明和年间（1764~1772）铃木春信（1725~1770）发明了锦绘。

春信以锦绘将优美的王朝大和绘世界演绎到江户市民的日常生活中，从而提升了浮世绘版画的艺术性与表现力。江户的浮世绘画坛自天明至宽政年间（1781~1801）天才辈出，诸如胜川春章（1726~1792）、鸟居清长（1752~1815）、喜多川歌麿（1753~1806）、东洲斋写乐（生卒年不详）等人，迎来了浮世绘的黄金时代。

春信锦绘的诞生，正逢即将进入田沼时代，执迷于"风流"的禄米商人及部分旗本互相间热衷交换绘历（绘画的日历），以至过度讲究雕刻、版印。在这种背景下，整张纸多色印刷的精美绘历在这些人中间越玩越精，而锦绘就是所谓

❶ 漆绘，用胶性较强的墨描绘头发及腰带部分，使其产生漆一般的光泽，并用铜粉代替金粉撒于画表面，以此增强装饰效果。
❷ 红摺绘，以红色和草汁为主的朴素的多色印刷版画。

浮世绘版的普及版。

春信的锦绘仅限于规格稍小的中判（大小约28厘米×20厘米），题材多取材于三十六歌仙及百人一首之类的古典和歌，而内容却多选择当世风俗，倾注着江户町人对王朝文化的强烈憧憬（图39）。同样的趣味在上方浮世绘画师西川祐信（1671~1750）的画本中已经出现，春信将它带入

图41　喜多川歌麿　画本虫撰　1788年　大英博物馆藏
Copyright© the Trustees of The British Museum

了江户。版印画表达了大和绘温暖的中间色色调，由斜线组合的构图跟王朝物语绘的画面也有共同点。师宣及鸟居清信等初期浮世绘画师们都自称是"大和绘画师"，这只要看春信的锦绘自然就会明白。画面中女性娇小，恰似人偶般可爱，尚未成熟的身姿妖精般带着几分色情；画中男性形象也与女性十分相近，体形和脸面几乎无性别上的不同。春信的锦绘就是如此美化江户市民的日常生活的。据说锦绘的名字来自于蜀江锦。蜀江锦指中国传来的织有美丽的红色纹饰的锦缎，在日本是飞鸟时代以来就有的纹饰传统。

铃木春信的美人画如梦如幻，而胜川春章则复活了镰仓时代的肖像画传统，其艺人画被称为艺人肖像画。他将以往千篇一律的艺人画分类后，抓住艺人舞台上的面部表情和姿态特征，让人一见便知是某某艺人的肖像画，因而博得了人们的喜爱。绘制在扇面上的艺人半身肖像画的大规格锦绘系列"东扇"，成为后来大首绘[1]的雏形。

春信可爱的美人画因鸟居清长面目一新。春信的美人多居于室内或站在外廊边，而清长则自天明四年（1784）起喜欢绘制户外游乐的美人画（图40）。两幅联

[1] 浮世绘中描绘人物上半身的绘画形式，仅画有脸部的也称为"大颜绘"。

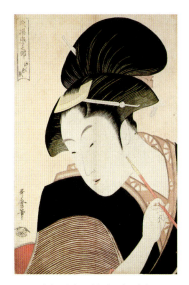

图42 喜多川歌麿 歌撰恋之部·暗恋
18世纪90年代前期 东京国立博物馆藏

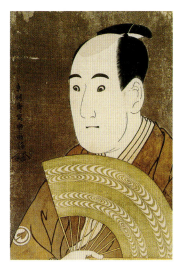

图43 东洲斋写乐 第三代泽村宗十郎之大岸藏人
1794年 大英博物馆藏
Copyright© the Trustees of The British Museum

作、三幅联作横向展开的画面，该是从司马江汉当时的铜版风景画（参阅本章图47）中得到的启发。亭亭玉立的修长美女，芬诺洛萨将其喻为希腊神殿的女像柱，她们开朗健康，轻松快活地呼吸着外面的空气。

歌麿与认可其绘画才能的出版商茑屋重三郎合作，于1788年出版了狂歌本❶《画本虫撰》（图41）和《潮干的土特产》，龚古尔❷称赞其作为动植物图谱简直无与伦比。当时世界上流行动植物图谱，日本亦然，况且这些又都充满诗意，美轮美奂。自宽政三年（1791）以来的数年中，出版了《妇人相学十体》《歌撰恋之部》等茑屋版美人大首绘。清长画中的美人眉目清秀，而歌麿画中亮相的美人则充满官能诱惑。春章的弟子春潮、春英等人首创了艺人肖像的大首绘，之后不久歌麿创作了美人大首绘，这该是受到了艺人肖像大首绘的启发，在不脱离类型美框架的美人画中展现了模特的性格及微妙的心理变化（图42）。然而，到了享和年间（1801~1803），《教训·父母的眼力》⁽¹⁾等作品中开始出现以往作品中未曾有的粗俗的现实感和抑郁的颓废氛围。不知是因为疲于应付幕府三番五次针对浮世绘的监管，还是因为迎合浮世绘迅速大众化后的文化需要，文化元年（1804），歌麿因《太阁五妻洛东

❶ 旗本及富裕的商人们聚会时的风雅行为，将自己吟咏的狂歌集用考究的多色印刷制作成画册。
❷ 爱德蒙·德·龚古尔（Edmond de Goncourt, 1822~1896）：法国小说家，同其弟 Jules（儒勒）一样都是浮世绘爱好者。曾撰写过有关北斋、歌麿等人的论著。
❸ 斋藤月岑『増補浮世画類考』（1844年）。写乐条目中见有此内容。
❹ 参阅上注写乐条目。由良哲次编『総校日本浮世絵類考』（画文堂，1979年）。

游观图》得罪幕府，被戴上手铐在家软禁了五十天，两年后去世。

写乐是位在胜川派艺人大首绘流行之时突然冒出来的天才画家（图43）。自宽政六年（1794）至翌年仅仅十个月的时间内，在江户上演的节目中他留下了约一百四十幅艺人画和极少量的相扑画、原稿画。除此之外，人们对其身份来历几乎一无所知。曾有许多推理想揭开他的底细，猜测其为应举、北斋、茑重、山东京传、丰国、长喜、歌舞伎艺人中村此藏等。然而，最可信的说法是，写乐就是阿波侯雇用的能乐艺人斋藤重三郎，居住在江户八丁堀。❸ 美人画受到美的类型的制约，而艺人画却不受这种限制。写乐依靠敏锐的直觉把握舞台上艺人的不同个性，分别加以描绘。甚至对于旦角不但不美化，还故意将其画成中年男子的装束。"实在过于逼真，倘若虚假描写，则行世不会长久，一两年必终息。"❹ 这是对写乐艺人画的评价。艺人画有着西洋肖像画中所不具备的独特的表现主义性格，经尤里乌斯·库尔特（Julius Kurth,1870~1949）介绍到欧洲后，启发了爱森斯坦（Sergei Eisenstein, 1893~1948）的前卫电影理论（蒙太奇理论）。

旗本出身的浮世绘画师鸟文斋荣之（1756~1829），在继承了细田家每年五百石的俸禄后，却将家督让给了儿子，自己潜心制作浮世绘美人画，展现了一流的才华。当时浮世绘受到武家的蔑视，被贬为贱民的工作，在此背景下，竟还有这样的人存在，这对于思考江户时代美术的超阶级性具有启示意义。

❻ 出版文化与绘本、插绘本

前述内容聚焦的是作为艺术家或画家出身的浮世绘画师。然事实上，浮世绘画师自己是否有这样的意识是个疑问。浮世绘并非仅以鉴赏为目的而绘制的"美术品"，而是具有向都市民众传递各类信息的"媒体"功能。

江户民众对浮世绘的寄望首先是他们的一种憧憬，了解时尚发源地吉原的花

(1) "教训"即为"教训绘""教训画"之意，为浮世绘之一种。内容假设女性一生会经历的各种场面，传教需要应对的各种经验和教训。歌麿此作品为系列作品，共十幅，不仅对女性的缺点进行了尖锐的批评，还对父母们提出了忠告。

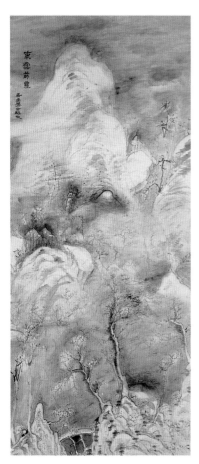

图44 浦上玉堂 冻云筛雪图
19世纪初 川端康成纪念会藏

魁及歌舞伎艺人的信息。春画[1]悄然赢得人气也反映出当时江户男性占绝对多数的状况。图画读本、插画图书是师宣以来历代浮世绘画师大显身手的最好舞台,出版种类五花八门,如黄表纸和读本等形式的通俗小说、名胜和旅游指南、俗称"雏形"的图案设计手册、动植物图鉴、绘历、除病辟邪画、漫画、俗称"重宝记"的生活指南等。这些对从多领域高质量地了解江户时代的生活文化都很有价值,可以说是今后值得发掘的未知宝库。

❼ 文人画普及全国

自宽正至文化、文政年间(18世纪末~19世纪初),文人画(南画)传播到各地,并因喜好南画的文人之间的交谊而扩展至全国。在以上方为中心的西日本,冈田米山人(1744~1820)、浦上玉堂(1745~1820)、田能村竹田(1777~1835)、木米(1767~1833)等画家的创作尤其活跃。

木米在煎茶器领域也是位著名的人物。冈田米山人是位曾在大坂经营过米店的知识分子,在当时的南画家之中以新奇奔放的画风而闻名。浦上玉堂出身于冈山池田藩旁支的

[1] 浮世绘之一种,描写江户时代性风俗的绘画。相当于春宫画。也称"笑绘""枕绘""秘画"等。

藩士家庭，因倾心于书画及琴，遂脱藩抱琴浪迹天涯，描绘出《冻云筛雪图》(图44)这种表达心意风景、蕴含内在韵律的南画。田能村竹田出身于丰后(大分县)藩医家庭，因批判藩政而隐遁，沉浸在文人生活中，常与赖山阳等京都、大坂文人互相交流，绘制了细腻而富于诗情的南画。

这个时期，关东地区出身于武士阶级的知识分子开始尝试所谓关东南画新的中国画风，跟上方的南画相比，其特色是更倾向于组合明清画风各种技法。谷文晁(1763~1840)是关东南画之父，他将明代流行的浙派画风糅合进南宗画法，尝试绘制豪放大作。同时又对西洋的写实很感兴趣，现存作品有《公余探胜图》(东京国立博物馆)等风景速写及《木村兼葭堂像》(大阪府)等，其肖像画善于留住模特瞬间的微笑。

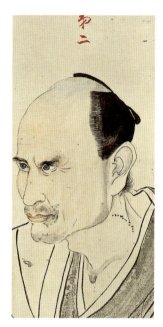

图45 渡边华山 佐藤一斋像稿·第二
1818~1821年 私人收藏

谷文晁弟子众多，其中渡边华山(1793~1841)继承了这些画法，绘制了《四州真景图》的旅行速写及《立原翠轩像》《佐藤一斋像》(图45)等吸取西洋阴影法画技的肖像画。这些速写画比起完成的作品来，描写时直面对象，更能把握模特的内在心理，显示了华山敏锐的观察力。他忧国忧民抨击幕府，最终酿成悲剧，被逼自杀。从水户出身的林十江(1777~1813)及其弟子立原杏所(1785~1840)的画风可以看出他们同华山一样，在感性方面确实已朝着近代画家的方向发展。

❽ 西式画——秋田兰画与司马江汉

江户后期流行兰学，随之对西洋的透视画法、阴影法及铜版画、油画的研究也日益高涨，因此诞生了西式画。这与学习西洋的自然科学是同步进行的，大名们的江户宅邸和家臣们的住宅成了他们交换资料和交流信息的场所。正规学习西洋绘画是受到平贺源内的启发，秋田藩主佐竹曙山（1748～1785）和藩士小田野直武（1749～1780）发挥了先驱者的作用（图46）。在他们的时代尚未使用油画颜料，而后称为"秋田兰画"的画风显示的是西洋画法与东洋画法混血交融的独特性格。接着司马江汉（1747～1818）于天明三年（1783）成功制作了铜版画（图47），还尝试用自己调制的油画颜料绘制风景木版画，给日本风景画带来了新的可能性。亚欧堂田善（1748～1822）更进一步将其发展成为以江户名胜等为题材的铜版画。铜版画谱系后来由北斋的弟子安田雷洲（生卒年不详）的《东海道五十三驿图》（约1844年）所继承。

图46　佐竹曙山　松树唐鸟图
18世纪70年代　私人收藏

❾ 酒井抱一与葛饰北斋——化政年间、幕府末期的琳派与浮世绘

江户取代上方成为文化中心后地位日渐巩固，美术界也不例外，宗达、光琳为代表的上方琳派的传统也由酒井抱一（1761～1828）移植到了江户。抱一出身于姬

图47　司马江汉　三围景图
1783年　神户市立博物馆藏

图48　酒井抱一　夏秋草图屏风（二扇屏一对）　1821~1822年　东京国立博物馆藏

路藩主家庭，在江户过着自得其乐的生活，他在琳派画风中加入写生等元素，绘制了以《夏秋草图屏风》等（图48）为代表的一批杰作。其弟子中涌现出铃木其一（1796~1858）等具有近现代独特感觉的画家。

在文化、文政（1804~1830）年间，为适应美术大众化的需要，浮世绘的性质发生了变化。歌川丰国（1769~1825）是这个时期浮世绘大众化的旗手，打出了艺人画、美人画的新形式，后来又由歌川国贞（1786~1864）、溪斋英泉（1790~1848）等人继承。随着幕府末期的临近，浮世绘也开始反映颓废的世态，出现了怪诞的表达方式。而其中取得流芳后世不朽伟绩的则是葛饰北斋（1760~1849）。

北斋生长在平民区的工匠家庭，起先在胜川春章门下学习，约1800年改名北斋后，尝试将西洋铜版风景画的手法运用到木版上来。当时，泷泽马琴等人发明的"读本"是种充满奇异浪漫的长篇小说，北斋为小说绘制插画，画面扣人心弦，与丰国分享着人气。文化十一年（1814）北斋的画帖《北斋漫画》（图49）出版，五年后出全十卷才收官，此后持续发行，每每博得好评。

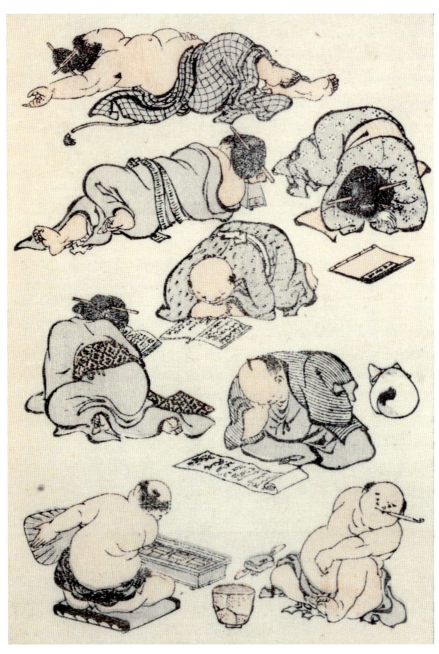

图49 葛饰北斋 北斋漫画 八编 肥男胖女 1817年刊行 山口县立萩美术馆、浦上纪念馆藏

图50 葛饰北斋 富岳三十六景·在神奈川近海大浪中 1831年以降 千叶市美术馆藏

自天保三年（1831）开始出版锦绘组图《富岳三十六景》，以新奇的视角将神圣的山峦与俗界凡人的生活进行对比，这项工作使北斋作为画家赢得了至高的声望。在九十年的漫长生涯中，他不断改变住所，变换笔名，希冀作为画家不断重生。对庶民社会的生活及自然界的一切事物始终抱有旺盛的好奇心，既有老江户人的机智幽默和万物有灵论的视角，又吸收西洋画法的独特方式——这些都浑然一体地表现在北斋的个性中，他的表现力在日本乃至世界绘画史上也是独一无二的。在他生前《北斋漫画》就在法国受到瞩目。《富岳三十六景》中的"在神奈川近海大浪中"（图50）等所展现的崭新的表现手法给予印象派以启示。他不仅代表浮世绘画师，而且代表日本画家名扬海外。

歌川广重（1797~1858）继承了北斋开拓的风景版画手法。广重出身于幕府的下级官吏家庭，气质温和，其锦绘系列《东都名所》和《东海道五十三次》（图51）中的风景描写，与北斋作品相比，展现的是截然不同的两个世界——这是从充满奇想的"动"之世界朝着富有抒情性的"闲寂孤寂"之世界的转换。换言之，是"绳纹性

图51 歌川广重
东海道五十三次·蒲原
1833~1834年 千叶市美术馆藏

质"元素与"弥生性质"元素之间的对比。广重的世界也得到了江户町人的广泛支持,并获得不亚于葛饰北斋的声誉。在欧美,广重也有许多粉丝。

另一位是歌川国芳(1797~1861),他继承了北斋的奇想,并进一步将之推广到大众化层面。《赞岐院遣眷属救为朝图》(图52)三幅联作的画面光景奇异古怪,而《荷宝藏壁涂鸦》则类同现代漫画,其中所体现的生动幽默正是国芳的看家本领。

❿ 后期工艺

如同绘画一样,江户后期的工艺也在大众化的潮流中得到了多姿多彩的发展。

陶瓷器方面,在上方文人趣味、煎茶趣味普及的背景下,奥田颖川(1753~1811)将吴须赤绘等中国彩绘瓷器鲜艳的发色技法运用到了京烧的传统中,其门生中木米、仁阿弥道八(1784~1855)崭露头角。木米作为南画家而闻名,擅长中国风格的煎茶器,道八在继承仁清、乾山传统的日本意匠中找到了新的表现方式。

图52 歌川国芳 赞岐院遣眷属救为朝图
1850年前后 神奈川县立历史博物馆藏

染织方面，在印染技术进步的支持下，开始流行多色印染纹饰的绘画性图案，友禅染就代表着这种方向。同时，采用纸版印染技术印染的碎花、中型花纹的意匠也得到了发展。碎花和中型花纹更适应量产化印染，但其中也不乏需使用数十枚纸版这种看不见的奢侈。

图53 药盒 流水长臂猿图 坠饰「亲子猿」药盒美术馆藏

都市的武士和町人间竞相攀比刀剑的护手、坠饰和挂在腰间的药盒（图53），这反映了太平世风带来的"讲究"这种审美意识，这些内容包括金属工艺、竹木牙角工艺、漆工艺、陶瓷器工艺等各个领域，精巧细腻得令人瞠目结舌。其中既有中世刀剑装饰中所见的工艺传统，又受到同时期清代工艺注重小节的技巧主义影响，和汉主题与意匠相辅相成，轻快洒脱的机智贯穿其中，这种日本式特性值得大加赞赏。坠饰早在海外引起关注，如同浮世绘版画一样，欧美的收藏在质和量上都胜过现今日本的藏品。日本还有名曰"自在"，即蛇和昆虫的肢体像活体般会动的金属工艺或手工艺品，这是刀剑师出于生计上的考虑潜心钻研制作出来的（参阅第十章・一・❾）。

京都友禅染传播到加贺后变成了加贺友禅，同样道理，江户后期的工艺依靠各藩振兴产业政策的扶持传播到了全国各地，又在各地的风土中培育成为富有地方色彩的特色产品。柳宗悦提倡的民艺论中，对江户后期无名大众在不刻意追求美或艺术的状态下创造出来的日常家什给予了高度评价。这意味着工艺跟大众生活休戚相关，或许江户后期的工艺最具意义的就在于其大众性。同样的评价也适用于保存至今的各地江户后期的民居。

⓫ 后期的建筑和庭园的动向

寺院神社的大众化与过度装饰

以明历大火（1657）为转折点，幕府财政滑坡，诸藩也随之紧缩财政。元禄元年（1688），将军纲吉应诺光庆上人的募缘，为东大寺大佛殿重建提供经济援助。宝永二年（1705）东大寺大佛殿重建终于完成，为现存世界上最大的木结构建筑，然大规模寺院建筑的修造就此告终。以后在江户后期，寺院和神社唯有通过自身努力才能完成建造或维持现有建筑。为此，寺院甚至将寺中的本尊运到江户公开，以所谓"外出开龛"等形式来筹集资金，可谓煞费苦心。建筑的意匠重视幻惑大众的装饰效果，典型便是日光东照宫"装饰"的大众化。

自市川团十郎第一代传人以来，歌舞伎艺人热衷祭拜成田山新胜寺。其三重塔（1712年）便是装饰大众化的早期实例，柱子和横木板条上见有底纹浅雕❶，仰视屋檐内部，整体雕刻有云彩和波浪交错重叠的流动性纹饰，五彩缤纷。

琦玉县妻沼町的欢喜院圣天堂（18世纪中期）（图54）同东照宫一样，属于神佛混合的权现造建筑，装饰也承袭日光东照宫的形式。然而，建造者并非侍奉幕府或各藩的工匠，而是当地的木匠师傅和雕刻师傅，因为大众有祭拜需要，他们发挥各自优势通力合作建筑而成。建筑表面全是浓墨重彩的雕刻装饰，日光东照宫也只是部分见有底纹浅雕，但在这里就连房基和栏杆上都布满雕刻。这座建筑对极端装饰的狂热远远超过了新胜寺。顺便提一下，圣天堂原为吉原花魁们经常前来祭拜的寺院。

群马县妙义神社的社殿（1756年）同样也是装饰性很强的建筑，但彩色雕刻在这里仅在部分地方使用，同时采用黑漆打底。这种对建筑物整体施彩的做法在以后的寺院神社建筑中被废除，改成了原木建筑，而在建筑表面雕刻的手法及多用卷棚式博风的做法，都为以后的宗教建筑所继承。出于白山信仰建造的福井县大泷神社

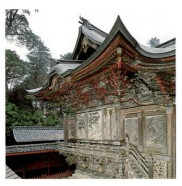

图54 欢喜院圣天堂 奥殿 18世纪中期

❶ 表面浅雕几何纹饰的意匠。
❷ 大河直躬「江戸時代後期の建築」『日本美術全集19 大雅と応挙』（講談社，1993年）。

本殿和拜殿（1843年）的屋顶就是卷棚式博风和起翘小博风相互重叠，如同层层涌来的波涛，甚是壮观。大河直躬认为，江户后期建筑显著的倾向就是为这种奇观所倾倒。❷ 下面介绍的蝾螺堂也是其中一例。

蝾螺堂

江户后期的特殊建筑中，有一种使用螺旋阶梯的楼阁式建筑，俗称蝾螺堂。前面出现的松云元庆祭祀五百罗汉的五百罗汉寺（安永九年，1780）就是

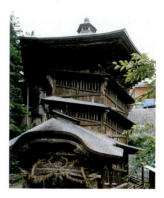

图55 原正宗寺三匝堂（蝾螺堂）

蝾螺堂建筑，香客顺着螺旋阶梯往上走可以看见所有罗汉像。现存的这类建筑中，会津的郁堂和尚建造的原正宗寺三匝堂（图55）十分著名，这种上行和下行阶梯连成一体的双重螺旋结构在日本建筑史上绝无仅有。秋田兰画中绘有西洋的双重螺旋阶梯图，或许就是从这里得到了启示。另外，关孝和（1642~1708）奠基的日本算术也是催生此类建筑的重要因素，从近似古根海姆美术馆⑴的这种结构中，我们可以窥见江户时代人的智慧和旺盛的冒险精神。

大名庭园

桂离宫和修学院离宫都是由皇家建造的宫廷庭园。自17世纪后期起，实行参勤轮换制，侨居江户的值勤大名在宅邸中建造大型庭园，同时在自己的领地也建造庭园。小石川后乐园就是水户藩主德川光国（1626~1700）根据明代亡命日本的明遗臣朱舜水的设计而建造的带有中国趣味的庭园，现仅存部分原貌。18世纪初柳泽吉保建造的驹达的六义园，广搜诸藩的名石，是比拟和歌浦名胜八十八景建造的大型回游式庭园。到了18世纪后期，流行的园艺趣味波及庭园，以向岛的百花园为例，这是

⑴ Museo Guggenheim，古根海姆基金会在全世界创立和管理的数个美术馆的通称。

由町人建造的草花庭园，兼有营利性质。同时还出现水户的偕乐园等，是大名向百姓开放的庭园，这种趋势发展成为近代的庭园。之前对江户时代大名庭园的造型评价很低，但近来对其明快的风格和闲情逸致给予了好评。

⓬ 木喰与仙崖、良宽

在佛教美术领域中，专业佛师的作品千篇一律，而传承圆空铊雕谱系的木喰明满（1718～1810）晚年云游全国，所留下的木雕显示出宗教热情激励下精湛的表现力。而继承白隐禅画谱系的仙崖（1750～1837）身居博多，以其轻松美妙的幽默和充满童心的禅画（图56）受到了民众的爱戴。白隐、慈云、良宽的书法风格脱俗，在评价上高于贯名海屋、市河米庵等儒者书法家的唐样。良宽（1758～1831）的书法清新素雅，让人难以割舍（图57）。

池大雅的书法也因超越了唐样而受到追捧。江户时代美术继续向世俗化倾斜，这些作品不论在宗教体验、宗教热情还是脱俗的文人理念上，都依然强烈地影响着艺术创作。

综上所述，江户时代的美术在封闭的环境中，由一小国创造了如此奇特、如此多样且高质量的作品，令人自豪。这是个贵族和武士培育的禾苗经民众继承后悉心照料结出硕果的时代，是美术融入大众日常生活的时代。"艺术之国日本"的辉煌形象乘着"日本格调"的波涛漂洋过海，震惊了欧洲。然而没过多久，它又为来自欧美澎湃的近代化波涛所吞噬，遭遇了危机。

图57　良宽　伊吕波
（日本假名开头的三个字）
1826～1831年　私人收藏

图56　仙崖　指月布袋
19世纪前期　出光美术馆藏

第十章 近现代（明治～平成）的美术

一 正式接触西洋美术（明治美术）

嘉永六年（1853）佩里率舰队抵达浦贺，惊慌失措的幕府于安政五年（1858）摒弃长年的锁国政策，果断开埠并镇压了反对派（安政大狱）。佐幕派、倒幕派互相倾轧，混乱的结果是庆应三年（1867）的大政奉还，这决定了幕府的命运。翌年改年号为明治，确立了矛盾重重的新国家体制：前近代的天皇拥有绝对的权力，目标是成为欧洲式的近代国家。同时，日本开始正式接触西洋美术。这是自6世纪佛教美术传入以来的大事件。西洋美术（fine art）主体是绘画和雕刻，接下来我们将以此为主观察当时的实际情况。

❶ 高桥由一及其对油画的开拓

佩里舰队来日后的安政三年，幕府新设立了学习西洋学知识的教育机构"蕃书调所"，文久二年（1862）搬迁新居后改称为"洋书调所"。❶ 当时三十五岁的高桥由一（1828~1894）进入该所学习。由一出身藩士之家，二十岁见到石版画后，"发现其悉皆逼真，颇有趣味"，于是立志学习西画。由一在洋书调所的画学局跟川上冬崖学习，刻苦地钻研手工制作颜料，但还是觉得知识不够，又在横滨请教威格曼❷，从西洋油画作品中学习，并独自反复钻研。

除了在画学局时代意气风发创作的《丁髻形象的自画像》❸（图1），画于明治五年（1872）的《花魁图》（东京艺术大学）恐怕是由一最早的油画作品。吉原的名妓看了这幅画不悦地说："我的脸不是这样的。"这是因为画作跟以前的美人画或西洋妇人像都不同，具有强烈的地方性和真实感，观后让人震惊。之后，直至明治十年他一直在努力绘制《读本与画本》、《豆腐》（图2）、《海带》、《干鲣鱼》（以上作品

图1　高桥由一　丁髻形象的自画像（局部）　1866—1867年　笠间日动美术馆藏

❶ 从"蕃书"改成"洋书"可以看出当时的幕府对欧美文化的认识发生了急速的变化。

❷ 查尔斯·威格曼（Charles Wirgman, 1832~1891），英国画家，文久元年（1861），作为《伦敦新闻画报》（*The Illustrated London News*）的记者来日，发送以幕府末期的世态和事件为题材的插画新闻。业余爱好油画和水彩画，在横滨发行讽刺漫画月刊《日本笨拙》（*The Japan Punch*）。

图2　高桥由一　豆腐　1877年　金刀比罗宫藏

均藏于金刀比罗宫）、《鲑》（分藏于东京艺术大学等处）等典型的日本题材静物画。其主题图案的形状与众不同，尤其是"临摹"其质感的功力令人惊讶。"绘画是用精神造就的工作"，其审美意识不仅仅在于朴素。

❷ "逼真"的杂耍表演——近代展览会的土壤

近代日本美术研究者的兴趣，现在集中在"结合点"上。西洋文化与传统文化的不期而遇带来了各种有趣的现象，而这些又引发了人们的兴趣。评价高桥由一可从这个视点入手，而江户时代以来的"杂耍表演"作为近代展览会的前身也重新受到关注。

江户时代的"杂耍表演"，为宽永年间流行于四条河原的种种珍兽杂耍和曲艺

❸　关于这幅画，歌田真介认为很可能出自威格曼之手（作者同前『高橋由一油絵の研究』中央公論美術出版，1995年）。而古田亮却认为尽管有可能经威格曼润色过，但基本上还是由一的笔调（作者同前『狩野芳崖・高橋由一』[ミネルヴァ書房，2006年]）。

表演，在风俗画和文献中可见其早期的形式；而江户时代后期在江户两国桥桥头和浅草奥山也盛行杂耍表演，其热闹场面已出现在浮世绘等中。安政地震前后，在浅草奥山演出的松本喜三郎❶的等身木偶剧，人气很高，其几乎乱真的生动表演与由一油画的逼真性有异曲同工之妙。

时值西洋世界博览会（世博会）的崛起时期。1851年在伦敦水晶宫举行的世博会，不仅是发达国家竞争尖端科技的平台，同时也是介绍世界各地奇风异俗和独特文化的舞台。在1867年的巴黎世博会上，幕府和萨摩、佐贺藩展出的以工艺品为主的美术工艺品获得了好评。明治六年（1873）的维也纳世博会上，明治政府进行了更大规模的展示，掀起了日本趣味（日本格调❷）的高潮。"美术"这个用语据说当时是从德语 schöne Kunst 翻译而来。❸之后，日本政府一直致力于推广出口产业中的明星产品，奖励制作精巧的工艺品，多次参展世博会，使其发挥了商品交易会的作用（参阅本章·一·❾）。

另一方面，日本政府在视察世博会后，痛感日本与欧美产业之间的差距，为促进增产兴业，于明治十年在上野公园举行了第一次国内劝业博览会（图3），展出的产品件数达八万四千件，规模相当之大。此后，还于1881年、1890年、1895年、1903年相继举办过劝业博览会。展会上最吸引人眼球的是机械类产品，但同时也展示了许多书画和工艺品，劝业博览会就是按照世博会模式举办的。

在举办劝业博览会之前的1872年，文部省在汤岛圣堂举办过展示各地物产的博览会，当时展览的内容多是各种杂耍表演性质的东西，但它促进了东京国立博物馆的成立。高桥由一的油画和松本喜三郎的等身木偶每次都出展这些博览会。在提到当时由一、摄影家下冈莲仗还有后面出现的五姓田芳柳和义松父子等人在浅草奥山展出油画时，木下直之指出，实际上现在美术馆的展览会就是当初明治杂耍表演的延伸。❹近来，研究人员对近代美术诞生的幕后野史颇感兴趣。

❶ 松本喜三郎（1825~1891），生于熊本。安政元年（1854）在大坂难波新地表演等身木偶剧而赢得人气。安政二年至三年，在浅草奥山演出等身木偶剧大获成功。明治四年在浅草奥山演出"西国三十三所观音灵验记"，高村光云也经常前去观看，对此赞叹不已。其后出演维也纳世博会，接受东京医学校（东京大学医学部的前身）委托制作人体模型等，活动领域丰富广泛。2004年，熊本市现代美术馆等处举行"等身木偶与松本喜三郎展"，喜三郎的等身木偶兼有"人造物"传统获得重生的意味。

❷ 关于日本格调，参阅大岛清次『ジャポニスム』（美术公論社，1980年；講談社学术文庫，1992年）、马渊明子『ジャポニスム』（ブリュッケ，1997年）等。

❸ 北泽宪昭『眼の神殿』（美术出版社，1989年），第140~145页；作者同前『境界の美术史』（ブリュッケ，2000年），第8~10页。

图3 歌川广重（第三代传人） 国内劝业博览会美术馆之图 1877年 神户市立博物馆藏

❸ 工部美术学校的设立与丰塔内西

在文明开化的口号下，以欧化为目标的新政府于明治三年（1870）建立了旨在引进西洋技术的工部省，并于翌年在工部省内设立工学寮（后改称工部大学校）；明治九年又下设工部美术学校作为其附属设施，从意大利雇来专业教师，指导"画学""雕刻"。实施彻底的功利主义办学方针：将西洋"美术"作为技术引进，对日本和中国的传统理念采取无视态度。一改司马江汉、高桥由一等人自我摸索的西洋写实主义手法，从头学习正规的西洋画法。

"画学"教习丰塔内西（Antonio Fontanesi, 1818~1882）是意大利巴比松画派的杰出风景画家，明治九年他来到日本，热心教授素描和透视画法等写实的基本知识。高阶秀尔评论说："可以说，高桥由一所追求的是名副其实的'物体写实主义'，逼真描摹对象，从极近距离去精致地再现所有的细部；而丰塔内西带来了崭新的

❹ 木下直之『美術という見世物』（イメージリーディング叢書，平凡社，1993年；ちくま学芸文庫，1999年）。其他有关杂耍表演，参阅服部幸雄『さかさまの幽霊』（イメージリーディング叢書，平凡社，1989年）第Ⅲ部、川添裕『江戸の見世物』（岩波新書，2000年）等。

'空间写实主义'。"❶ 丰塔内西来日后不久即患病，两年后于明治十一年（1878）离开日本。尽管时间短暂，却培养出了浅井忠、小山正太郎、松冈寿、山本芳翠、五姓田义松等下一代西画画家。工部美术学校比法国早二十年接受女子入学，这里需要特别提出的是，山下琳等人就毕业于工部美术学校。

在失去了导师的指导后，他们后来分别赴欧美学习画技。山下琳（1857~1939）只身赴俄罗斯，在俄罗斯正教的教会里从事圣像的绘制工作。浅井忠（1856~1907）绘制了《农夫归路》（1887年）、《春亩》（1889年）、《收获》（1890年）等表现日本农民生活的油画作品，后于1900~1902年留学法国，在绘制格莱镇风景的水彩画方面显示了杰出的才能。当时欧洲正流行日本格调及与其相关的新艺术（Art Nouveau），❷ 身在法国的浅井顿悟到这些日本美术的"装饰"价值，回国后他出任新成立的京都高等工业学校的教授，在指导装饰设计的同时，开设圣护院洋学研究所和关西美术院，全身心培育关西西画画坛。他培养的安井曾太郎和梅原龙三郎，后来都以油画的日本化为己任，这恐怕都是受到了浅井的感化。

五姓田义松（1855~1915）年少时就跟随威格曼学习油画和水彩画，入学工部美术学校时就已掌握了同时代其他画家所不及的卓越的绘画能力，并接受宫内省及明治政府的委托绘制作品。他于明治十三年留学法国，《木偶戏》（1883年）虽是件未完成的作品，但的确是幅正宗画法的风俗画。他逗留欧洲九年，回国后绘制类似名所绘的日本式风景画和肖像画，但画风渐渐失去了亮点。为大家看好的五姓田义松，其早熟的才能最终未能开花结果。但是，当时他有五幅水彩画参展巴黎的乐沙龙（Le Salon），其时颇有影响力的评论家于斯曼（Joris-Karl Huysmans, 1843 ~ 1907）如此点评："……啊，不过，他来到法兰西后，失去了他或许真正有过的才能，倘若他完全不具备才能，那连装也装不像啊，真是个不幸的人啊。"❸ 当时的法国正盛行日本格调，法国人十分担忧日本人杰出的美术才能会被埋没在西洋美术的传统中。

山本芳翠（1850~1906）于明治十一年留学法国，绘制有《裸妇》（约1880年）。

❶ 高阶秀尔『岩波　日本美術の流れ 6　19、20世紀の美術』（岩波書店，1993年），第44~45页。

❷ 19世纪末至20世纪初流行欧美的艺术运动。在建筑和美术、服装等设计上，盛行像蛇一般弯曲的唯美的植物主题。由日本美术品商人萨穆尔·宾（Samuel Bing, 1838~1905）取的名字，与日本格调有密切的关系。

❸ 引自本江邦夫「公平さについて」，静冈县立美术馆、府中市美术馆等共同举办的『もうひとつの明治美術』展览图录（2003年）。

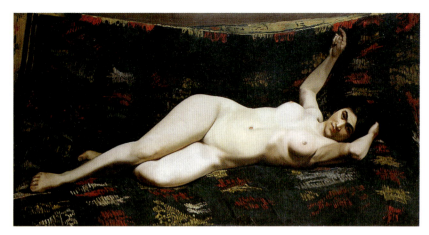

图4　百武兼行　卧裸妇　约1881年　石桥财团石桥美术馆藏

差不多同时期在欧洲学习油画的百武兼行（1842~1884）也绘有《卧裸妇》（约1881年）（图4），这两幅画双双成为日本人画裸妇像的早期作品。他们两人的作品与同时代西洋学院派的水平相比并不逊色。但是，明治二十八年（1895）发生了黑田清辉的"朝妆事件"❹，日本社会对日本裸妇形象抱有强烈的忌讳感情，从这方面来看，两人的画是否真正为日本社会所欣赏和接受，还是值得怀疑的。

丰塔内西回国后，工部美术学校于明治十六年关闭，其背景跟后述的另一名外国教习芬诺洛萨主导的传统主义势力的得势有关。

❹ 芬诺洛萨来日与启蒙

丰塔内西离开日本的明治十一年，美国年轻的哲学家芬诺洛萨（Emest Francisco Fenollosa, 1853~1908）来到日本，在东京大学讲授政治学、经济学、哲学史等。他本来就对美术有很强烈的兴趣，来日后不久对日本美术发生兴趣，跟随狩

❹ 黑田清辉在法国逗留期间绘制了裸妇像《朝妆》，于明治二十八年参加第四次国内劝业博览会时，被批为伤风败俗的丑画，各种报刊收到了铺天盖地的谴责来信，最后酿成所谓的事件。参阅阴里铁郎「人物赤裸画から裸体画へ」『日本美術全集22　近代の美術Ⅱ』（講談社，1992年）、勅使河原純『裸体画の黎明』（日本経済新聞社，1986年）。

野永悫学画。明治十五年（1882），在以"美术新说"为题的演讲中，他抨击当时依然很有人气的文人画粗糙的表现主义，认为日本画的线描比油画更适应其所说的"妙想"表达，极力推崇当时已衰退败落的狩野派，呼吁复兴传统美术。这次演讲产生了出人意料的效果，动摇了政府主导的西画写实至上的绘画观。

芬诺洛萨自明治十三年起多次探访京都、奈良的古美术品，尤其在明治十七年，他和学生冈仓天心一起造访法隆寺。当他第一次看到梦殿秘藏的救世观音时，震撼不已。根据亲身体验，他极力说服政府保护古美术品，这成了现今文化遗产保护政策的原点。

他还鼓励当时身处贫境的狩野芳崖（1828~1888）画出绝笔《悲母观音》（图5），芬诺洛萨在其中起到了催生婆的作用。现今，这幅作品被视为近代日本绘画史初期的名作，然而实际看画时却给人"太无破绽，过于完美"❶的印象，因而海外评价也不高。❷ 同为芳崖作品，其《江流百里图》（波士顿美术馆）、《飞龙戏儿图》（费城美术馆）等画，从新视点吸收了中国画技法且又有一种独特的幻想性，这样的作品更具有现代意义上的普遍性。

芳崖作品中，《不动明王图》（1887年，东京艺术大学）、《仁王捉鬼图》（1886年）（图6）的创作时间稍早于《悲母观音》，小林忠评价其为"珍奇且滑稽"❸。据说芬诺洛萨为了这幅《仁王捉鬼图》，还特地从西洋捎来作画的颜料给芳崖，并在自己主办的"鉴画会"上使其夺得一等奖。芬诺洛萨本想让日本传统绘画重生并走向近代化，然而并未成功。但换个视角看，这幅画中透出的"珍奇且滑稽"与前田青邨（参阅本章·四·❷·东京）为纪念昭和天皇登基精心打造的《唐狮子图屏风》（图7）中漫画狮子的"珍奇和滑稽"性格，却有着惊人的相似。村上隆树立的"超扁平"（super flat）❹是21世纪日本前卫美术的标杆，从这些画中也能够找到其影子。

❶ 高阶秀尔『日本近代美術史論』（講談社，1972年；講談社学術文庫，1990年），第171页。

❷ 佐藤道信「狩野芳崖の歴史評価の形成」『明治国家と近代美術』（吉川弘文館，1999年）。

❸ 小林忠「江戸から見た絵画の明治維新」『日本美術全集21　江戸から明治へ』（講談社，1991年），第160页。

❹ 村上隆『SUPER FLAT』（マドラ出版，2000年）。

图5 狩野芳崖 悲母观音 1888年 东京艺术大学藏　　图6 狩野芳崖 仁王捉鬼图 1886年 东京国立近代美术馆藏

图7　前田青邨　唐狮子图屏风（六扇屏一对）
1935年　宫内厅三之丸尚藏馆藏

❺ 西画派受排挤与抱团取暖

芬诺洛萨演讲的这年，官办举行了第一次国内绘画共进会，但拒绝西画参展。西画开始进入受排挤的时代。对此，浅井忠等丰塔内西曾经的学生跟川村清雄、原田直次郎等欧洲留学归来的西画家抱团组成了明治洋画会，时值明治二十二年（1889）。为了让日本人的视觉习惯西画，他们煞费苦心地采用油画形式绘制日本的风景、风俗、宗教、故事传说等。在这样的意图下，原田直次郎绘制了《骑龙观音》（1890年，东京护国寺）、山本芳翠绘制了《浦岛图》（1893~1895年）（图8）和《十二支图》（1892年，三菱重工业长崎造船所）等作品，这些画在东西传统的结合上颇有趣味，或者说是稀奇邂逅的范例。

外山正一❶认为原田的《骑龙观音》并无思想性，对此进行了批判，并主张"思想画"的重要性。山本芳翠的《浦岛图》也遭到外山批判，说如同马戏。然而，手捧玉手匣自鸣得意的浦岛和裸体小龙女们谈笑风生的开朗表情、闪闪发光的头冠等，

❶　外山正一（1848~1900），留学英国和美国，1897年就任东京帝国大学校长，1898年就任文部大臣。
❷　高阶绘里加『異界の海』（三好企画，2000年）。
❸　高阶，P300注❶『岩波　日本美術の流れ6』，第50页。

这些都像是童话故事的插图，具有空想的快乐。江户时代民众的乐趣成功地移植到了厚重且难以表达的油画画面上。高阶绘里加指出，芳翠的《十二支图》的构思和构图中，栖息着江户以来的游戏传统。[2]

川村清雄（1852～1934）为悼念胜海舟绘制的《遗物礼服的晾晒》（1895～1899年前后）（图9），根据画面中布局的各种主题的寓意，可以看出这是"西洋学院派的理念终于移植到了日本的范例"[3]。川村清雄早在1871年即留学欧洲，并在意大利的美术学校学习正规的画技。十年后他回到日本，与五姓田义松一样将其画风转变成为日本式画题和画风。其中，《遗物礼服的晾晒》只是体现他学习意大利学院派的成果的少数作品而已。

综上所述，自幕府末期、明治前期起日本正式接触了西洋画，对日本人来说这是一次让人激动心跳的经历。从此以后，日本人为了将这种写实手法洋为己用，拼命努力。然而，要突破西洋画技法的障碍并不容易，远涉重洋学到的成果在回国后却无用武之地。高桥由一的静物画扣人心弦，这是因为他执着的精神所造就的艺术

图8　山本芳翠　浦岛图　1893～1895年 岐阜县美术馆寄存（注册美术品）

图9　川村清雄　遗物礼服的晾晒　1895~1899年前后　东京国立博物馆藏

感染力——诸如砧板上的豆腐这种日常主题，为体现其逼真效果一丝不苟，而并非完成后的作品有多完美。日本人花费了漫长的岁月去消化中国绘画，将来又该何去何从呢？

❻ 身处文明开化的夹缝间——晓斋与清亲

"日本画"这个词语是何时开始使用的？最初的意思又是什么？秋山光和曾就"大和绘"做过研究（参阅第五章·二·⓫），同样，北泽宪昭也尝试对"日本画"进行详细的考察。❶ 他的结论是"美术"是明治初年的翻译词，具体如下：beaux arts＝美术·艺术（法语）、fine art＝纯美术·纯艺术（英语）、schöne Kunst＝美术（德语）。"日本画"这词是为配合"美术"一词，"为整理或净化（分类在汉画、大和绘、南画等中）原有的日本绘画，作为翻译用词开始使用"，形成与"西画""油画"相区别的概念，同时也指在芬诺洛萨影响下发展起来的"新日本画"。根据这样的解释，狩野芳崖的作品便是"新日本画"的典型，而且是它的起点。

图10　河锅晓斋　蛙蛇嬉戏（鸟兽人物戏画）
1871~1889年　大英博物馆藏
Copyright © The Trustees of The British Museum

306

芳崖在芬诺洛萨的指导下为创立"新日本画"恶战苦斗，同时还有一些画家传承着江户町人文化的气质，站在自由洒脱的町绘师立场上面对时代，例如河锅晓斋、小林清亲等人。河锅晓斋（1831~1889）虽脱离了狩野派，但他此前曾是国芳弟子，这段经历为日后出道起到

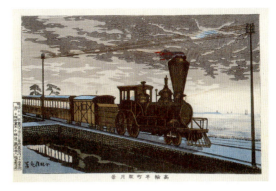

图11 小林清亲 高轮牛町朦胧月景 1879年 静冈县立美术馆藏

了作用。晓斋的画结合狩野派的笔力和国芳的诙谐，又抱有对北斋的景仰，表现手法上反映民众粗野的力量，充满着奔放、快活和幽默，就连后述的建筑师教习约西亚·康德尔也成了他的洋弟子。现在，欧洲保存有许多晓斋的作品（图10）。此外还有柴田是真（1807~1891），他是位个性丰满的画家、工艺师，开拓了"漆绘"这个新领域，通过参加世博会赢得了海外的知名度。

小林清亲（1847~1915）在横滨接受西画启蒙，发明了"光线画"。明治八年至十四年（1875~1881）制作了取材于东京名胜的风景版画，其特点是用木版画表现户外光线和人工光线。例如《高轮牛町朦胧月景》（图11）中，行进在月夜海岸上的火车烟囱里冒出的火焰、机车前灯的光束、客车车厢窗口的灯光、映着月光的云、露着白色的路面、月光反射的海面等，作品发挥套色木版画的特点，将各种复杂的光线完美且有区别地表现了出来。这些都是从横滨购入的美国石版画中得到的启示，但广重等人在幕府末期创作的版画中，已尝试表现月夜、晚霞和水面泛光等户外光线。顺便提一下，印象派最初在巴黎举办展览会是明治七年，而跟巴黎同步实践的日本印象派先驱正是小林清亲！

眼看体制即将崩溃，民众的心理不免产生动摇，幕府末期明治元年的歌舞伎演

❶ 北泽宪昭「〈日本画〉概念の形成に関する試論」『境界の美术史——「美术」形成ノート』（ブリュッケ，2000年）。

出就喜好血腥和怪异。江户的浮世绘画师月冈芳年（1839~1892）以敏锐的感觉捕捉这种病态场面；从土佐藩专职画师变身草根画匠的绘金（广濑金藏，1812~1876）以地方独有的刚劲画法在土佐夜祭的台式灯笼画上表现这种场面；而菊池容斋（1788~1878）则借用中国故事尝试描绘这种场面，凡此种种，其残虐场面的表现手法也不容忽视。

❼ 引进"雕刻"与拉古萨

如前所述，在日本本来并无"美术"这一概念，是进入明治后从西洋引进的。根据北泽宪昭的见解，"美术"是明治政府从欧美吸收进来的"制度"。❶ 构成"美术"的"绘画""雕刻""工艺""建筑"等用语也是明治元年创造的翻译用语。❷ 工部美术学校建立之初，除了担任指导的丰塔内西外，还聘用了意大利人文森佐·拉古萨（Vincenzo Ragusa，1841~1927）担任"雕刻"教师（图12），"雕刻"一词的使用也是在此时。经过六年的热心指导，拉古萨成功地将西洋学院派的雕刻传统移植到了日本，这与以往木雕佛像、鎏金铜佛或者象牙雕刻坠饰等都不同。拉古萨对日本的工艺传统颇感兴趣，明治十五年（1882）回意大利时，将漆艺师清源荣之助及其妹妹玉女一同带回国，聘用荣之助担任其自费设立的工艺学校的教师，并娶玉女为妻。

大熊氏广（1856~1934）是拉古萨的学生，他于明治二十一年赴欧洲留学，回国后制作了《大村益次郎像》（靖国神社），这是日本首座青铜雕刻作品。另外还有江户的木雕师高村光云（1852~1934），在佛像需求每况愈下的时期，他创作鸟兽类的写实木雕，其参加芝加哥世博会的《老猿》（1893年），创出了大型工艺品新的表现路子。他的名作《西乡隆盛像》（上野公园）是一座根据木雕原型制作的铜像，具有将极小的坠饰作品放大制作成大型铜像的韵味。

图12 拉古萨 日本妇人 约1891年 东京艺术大学藏

❶ 北泽，P298注 ❸『眼の神殿』。
❷ 佐藤，P302注 ❷『明治国家と近代美術』。

❽ 西式与仿西式——幕府末期、明治前期的建筑

外国人居住地的西式建筑

安政六年（1859）开埠之初，居住在横滨的外国人据说仅仅四十五人，而临近明治维新时，人数已达一千人。外国人居住地的西式建筑鳞次栉比，采用的是阳台、护墙板、木结构砖墙、瓦屋顶、灰泥墙等和洋混合的新颖设计风格。当时"横滨绘"中的西式豪宅夸张且掺杂着空想，意在唤起庶民对异国风情的兴趣。这一切虽不复存在，但长崎的外国人居住地旧址上尚留存为数不多的维新以前的西式建筑。

格洛弗宅邸旧址（1863年，图13）是现存最早的西式建筑，八边形平面，外廊环绕，独特别致，为殖民地时代附设外廊的美国建筑样式。这种建筑样式在明治以后推广到各个城市，但不久就判明其不适应日本风土，明治后期这种建筑逐渐消失。大浦天主教堂（1864年）是法国传教士设计建造的哥特式建筑木结构版本，内部基本保持原样。

另一方面，日本的木匠师傅在各地建造模仿西洋风格的仿西式建筑。在横滨刚开埠时，江户木匠清水喜助（1815~1881）就赶早来到横滨，接受美国人布里简斯（Richard P. Bridgens, 1819~1891）有关西式建筑的启蒙指导，明治五年（1872）他亲自建造了海运桥三井组（后来的第一国立银行），成为建造仿西式建筑第一人，但其建筑保存至今的凤毛麟角。

若要列举现存明治初年的仿西式建筑，首推金泽的尾山神社神门（1875年），它象征着旧加贺藩士的团结，拱门状的一层上方像是重叠了座黄檗宗寺院的山门，就

图13　格洛弗宅邸旧址　1863年　长崎市

图14　济生馆旧址　1879年　山形市

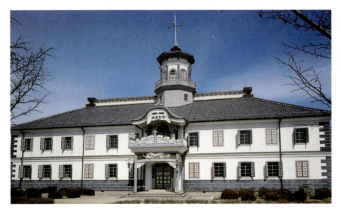

图15　立石清重设计　开智学校旧址　1876年　松本市

神社建筑而言可谓举世无双。山形的济生馆旧址（1879年）（图14）是座医院建筑，甜圈状多角形的一层平面正前，建有设计新颖的塔。松本的开智学校旧址（1876年）（图15）是仿西式小学建筑的代表作，随着明治五年颁布学制法，全国流行这种仿西式小学建筑。卷棚式博风让人联想起澡堂的门廊，天使托举着学校匾额，这些设计据说还上了当时报纸的头版。阳台扶手上突起的云纹、扶手下栏杆上的雕刻、盖脊瓦的堆砌——用于描述现代新奇民间建筑设计的词语"媚俗"（Kitsch）或许正适用于仿西式建筑（图16），然这里却寄托着明治人对文明开化的追求。

聘用正规建筑师

　　西式或仿西式的建筑都是由外国建筑技术人员或者木匠建造的，而并非出自建筑师（architect）之手。明治政府也注意到了这个问题，于是尝试聘用正规的建筑师。明治十年，聘请英国人康德尔（Josiah Conder, 1852~1920）担任工部大学校造家学科的教授。康德尔学识渊博，人格高尚，他在工部大学校造家学科教过的二十一名学生，后来都成为日本建筑界的领军人物。康德尔被誉为日本近代建筑之父，同

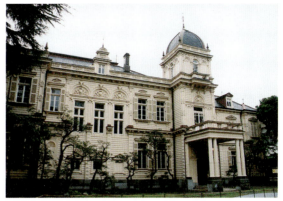

图16　开智学校旧址的门廊　　　　图17　约西亚·康德尔设计　岩崎久弥宅邸旧址　1896年　东京都

时他对日本传统文化也很敬重,曾在河锅晓斋的门下学习画技。

康德尔设计的商业博物馆(1881年)、鹿鸣馆(1883年)都已荡然无存,而复活大教堂(1891年)、纲町三井俱乐部(1913年)等保存至今。明治十七年(1884),为给日本建筑家提供用武之地,康德尔将教授职位让给了弟子辰野金吾(1854~1919),以后直至去世他以民间建筑师的身份设计了岩崎久弥宅邸(1896年)(图17)等许多座宅邸。他将自己在日本长期生活的经验运用于宅邸的设计上,岩崎宅邸内部的独特设计体现了和洋居住空间的融合。

辰野金吾自英国留学回国后,设计了日本银行总部本馆(1896年)(图18)、东京火车站(1914年)等。安全坚固的日本银行总部建筑采用古典样式,很是成功,成为明治建筑史上的代表作。

康德尔告诫他的学生:建筑的本质在于美,其次才是实用。他的弟子分为三派,技艺上相互竞争。辰野等人属英国派;德国派的妻木赖黄(1859~1916)设计了横滨正金银行(1904年)和东京商工会议所(1899年)等;法国派的片山东熊(1854~1917)设计了京都帝室博物馆(1895年),并花费十年时间于1909年完成了赤

图18　辰野金吾设计　日本银行总部本馆　1896年

坂离宫等的设计。这个时期日本的西洋建筑有了长足的发展，由日本人设计和施工的大型正宗西洋建筑已不需要外国人的帮助。他们的建筑都以康德尔时代西洋建筑共有的历史主义为基础。所谓历史主义，是指不论古典式还是巴洛克式，都是以过去的建筑样式为经典的建筑方法论。

❾ 推广兴业工艺与巧夺天工的工艺品

如前所述，"美术"是明治五年为备展翌年举办的维也纳世博会而新造的词，而"工艺"首次出现是在明治三年工学部设置宗旨的文件中，当时含有"工业"的意思，现在所用词义则是明治二十年前后形成的。❶ 明治初年，政府将工艺作为出口产业的明星产品。促成此事的是明治元年应邀来日的德国应用化学家戈特弗里德·瓦格纳（Gottfried Wagener，1831~1892），他负责指导日本参加明治六年的维也纳世博会，并大获成功，自此以后工艺品的出口走向繁荣。

在政府的授意下，明治七年于浅草藏前设立了起立工商会社，动员有名的美术工艺家创作优秀作品，这些作品在内外博览会上屡屡获得高度评价。在兵库县的出石，士族子弟结帮成立了盈进社，制作专供出口的瓷器。从起立工商会制作的青铜浇铸镶嵌金银的"花鸟纹花瓶"、盈进社用白瓷做成的竹鸟笼罐"白瓷

图19 永泽永信（第一代传人）
白瓷竹篮花鸟装饰罐
约1877年 东京国立近代美术馆藏

图20 铃木长吉 十二只鹰之一
1893年 东京国立近代美术馆藏

❶ 佐藤，P302注 ❷『明治国家と近代美術』，第45页。
❷ 铁制的龙、昆虫、鱼等的摆设，其身体能够自由活动。
❸ "世博会的美术"展（东京国立博物馆等，2004~2005年）、"工艺·摆设·仿品"展（宫内厅三之丸尚藏馆，2002年）、"'雕刻'与'工艺'"展（静冈县立美术馆，2004年），这些展会旨在重新认识明治工艺。

竹篮花鸟装饰罐"（第一代传人永泽永信作）（图19）等代表作可以看出，以陶瓷器和金属工艺为主的作品具有共同的特色，比如图案的写实性、以浮雕的形式博人眼球等。继承江户后期工艺传统的超绝技艺，吸引了西洋人的目光，在世博会上传为佳话。

铃木长吉作《十二只鹰》（图20）参加芝加哥世博会，以其无可挑剔的制作，使工艺和雕刻这种西洋的分类概念显得苍白无力。盔甲工匠明珍在天下太平的江户失去了工作，于是在

图21 宫川香山（第一代传人）
褐釉螃蟹有脚钵 东京国立博物馆藏

他的作坊试制了会动的工艺品"自在"❷，一时惊呆了西洋人。这些明治的出口工艺品，都是为了迎合异国审美趣味而制作的，具有一种混合的审美倾向；另一方面，从中能感受到工匠们具有国际意识的创作热情。

这些作品中，活蹦乱跳的不是宫川香山第一代传人的等身木偶，而是让"活蟹"爬在钵上的"褐釉螃蟹有脚钵"（1881年首届劝业博览会参展作品，图21），使用玳瑁、象牙制作的动植物摆设《柿子摆设》（图22），其逼真度胜实物一筹。这些跟现代美术的超写实主义一脉相承，其表达形式引人关注。❸

另外，发明无线七宝烧技法的涛川惣助（1847~1910），其作品中美丽的纹饰常被误认为是绘画，他多次参加世博会并博得世界性的好评，以致其作品在日本所剩无几。技艺如此超绝的出口工艺在明治末年因日本格调的衰落而逐渐疲软下来。然这个传统由板谷波山（1872~1963）、楠部弥弌（1897~1984）继承了下来，目标是使陶瓷器成为高度完善的艺术品。波山在研究历代中国陶瓷器的基础上，潜心研制出新釉，同时吸收了新艺术运动（Art Nouveau）的意匠，成为官办展会中的陶艺权威。

图22 安藤绿山 柿子摆设 1920年 宫内厅三之丸尚藏馆藏

走向近代美术的新动向（明治美术续）

❶ 黑田清辉与"新"西画

日本近代西画的发展以高桥由一为起点，经历明治美术会时代后，随着黑田清辉（1866~1924）的出现迎来了新的局面。清辉出身特权贵族，养父黑田清纲因维新功绩受封子爵爵位。明治十七年（1884），为学习法律赴法留学，但数年后立志学习绘画，入学院派画家拉斐尔·科林（Louis-Joseph-Raphaël Collin，1850~1916）门下。

然而，当时的欧洲画坛发生了天翻地覆的巨变。印象派对绘画的革新因莫奈的《草垛》《鲁昂大教堂》等系列作品迎来了其鼎盛期。而与之抗衡的学院派再也不能无视印象派的存在，甚至出现了吸收印象派外光表现手法的折中主义画家，科林就是其典型人物。作为子爵公子，清辉享受着特别待遇，同时他运用跟科林所学的折中画风格描绘了《读书》（1891年，东京国立博物馆）、《妇人像》（厨房）（1892年），这些作品入选沙龙等展会，为他赢得了画家的地位。九年后的明治二十六年，他与同门的久米桂一郎一起起程回国，对于在日本能否继续作画他深感不安。回国后不久，他找到了日本题材的画题，绘制了《舞妓》（图23）这样色彩感明快的作品。黑田和久米带来的新画风俗称"新派""紫派"，大受欢迎，而明治美术会的画风俗称"旧派""脂派"。明治二十年，冈仓天心担任干事的东京美术学校未设立西洋画科，直至明治二十九年才开设，这也出于对黑田的厚望吧。

黑田亲自创立画塾天真道场，培养了和田三造、冈田三郎助等后辈；周围拥戴他成为"近代西画之父"，而他自己也认识到这点，积极发挥作为东京美术学校主任教授和后述的白马会领袖的作用。然而，他带回日本的西洋画风并非如周围所期待的那般先进，只不过是新旧折中的样式。明治三十年夏天，他以在箱根芦之湖纳凉

的夫人为模特,创作了《湖畔》(图24)。这幅画作为黑田的代表作很出名,但它却没有了广重、国贞三幅联作锦绘《隅田川纳凉图》的凉爽感。用油画颜色表现纳凉图果然是个难题,他自己也认为这个画题至多是写生素描,并未给予很高的评价。为了将西欧学院派的"构想画"[1]移植到日本,他付出了真挚的努力。《智·感·情》(1899年)(图25)以金色为背景色调,将日本裸妇的身材比例理想化,构图宛如三尊佛,参加1900年的巴黎世博会时,据说获得了好评。2004年至2005年,于东京国立博物馆等处举行了"世博展"[2],此画被置于厚重的西洋学院派画中展出,日本式平面性即刻给人以清新的印象,让人感觉舒畅。可能这就是他对西洋学院派做出的最好回答吧。另外有一幅实验性作品《忆往昔》(1898年),也是他花费时间制作的构想画。他不久就放弃了对大画面结构的尝试,晚年只画些写生素描,其中包括《簸赤豆》(1918年)这样的取材于农民日常生活的优秀作品。

❷ 西画画坛的对立与浪漫主义、装饰主义——藤岛武二与青木繁

明治二十九年(1896)黑田成为美术学校的教授,他和久米一起退出了明治美术会,与同乡藤岛武二、和田英作和佐贺出身的冈田三郎助等人一起组成了白马会,这些成员都是东京美术学校的教师。为与之抗衡,明治美术会于明治三十四年宣布解散,同年结成太平洋画会,成员有吉田博、满谷国四郎、大下藤次郎、丸山晚霞、中川八郎,加之留学法国跟让·保罗·劳伦斯(Jean-Paul Laurens,1838~1921)学习正统学院派画技后回国的鹿子木孟郎、中村不折也加盟进来。换言之,西画画坛的格局是,官学派白马会的折中学院派对决在野的太平洋画会的正规学院派。

太平洋画会的画家们从威廉·S.比奇洛(William Sturgis Bigelow,1850~1926)到五姓田义松、浅井忠一路传承,水彩画法为其家传绝技,曾在美国博得好评。吉田博的卓越技艺至今在英国仍获得很高的评价。中川八郎的《雪林归牧》(1897年)(图

[1] 高阶秀尔的自造语,相当于西洋画的构图(composition),但又不单纯是构图的意思,而是一种以神话或历史故事为题材,通过反复写生勾勒出整体的理念。
[2] 『世紀の祭典 万国博覧会の美術展』展览图录(東京国立博物館,2004年)。

图23 黑田清辉 舞妓
1893年 东京国立博物馆藏

图24 黑田清辉 湖畔
1897年 东京文化财研究所藏

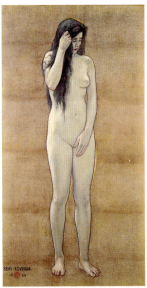 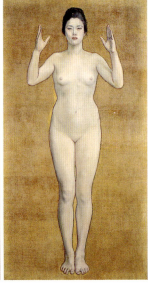 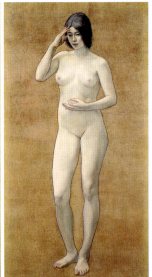

图25 黑田清辉 智·感·情 1899年 东京文化财研究所藏

图26 中川八郎 雪林归牧 1897年 私人收藏

26）也是水墨画传统在近代水彩画上得到重生的例子。这一谱系后来为石井柏亭（1882~1958）的水彩画所继承。

可是，当时以东京为中心形成的理性市民阶层却对所谓浪漫主义、明治浪漫派等罗曼蒂克情有独钟。跨越文艺和美术领域的这种热情，反映在美术上就是对"世纪末艺术"样式的兴趣，比如欧洲美术的新艺术运动样式、居斯塔夫·莫罗（Gustave Moreau, 1826~1898）和比亚兹莱（Aubrey Beardsley, 1872~1898）喜欢画的《莎乐美》插图等。❶ 参展白马会的和田英作的《渡头的黄昏》（1897年）、赤松鳞作的《夜火车》（1901年）等风俗画，虽都是在黑田推荐下绘制的，但从这些描绘明治贫穷生活的灰暗画面中，同时也能窥见浪漫主义的文学性和伤感性。

黑田的同乡、比他小一岁的藤岛武二（1867~1943），明治二十九年经黑田推荐成为东京美术学校的副教授。但不久，他的画风便从模仿黑田中摆脱出来，在白马会发表装饰性浪漫主义的初期作品，比如《天平风貌》（1902年）、《蝶》（1904年）（图27）等，还以最新流行的新艺术运动格调为杂志《明星》、与谢野晶子的诗集

❶ 高阶秀尔『世紀末美術』（紀伊國屋書店、1981年），第111~112页。

图27 藤岛武二 蝶 1904年 私人收藏

《乱发》（1901年）设计封面。此后，他于明治三十八年（1905）赴欧，在法国、意大利的艺术学院学习。在意大利逗留期间创作了《黑扇》（1908~1909年前后）、《柏》（年代同前）等作品，以大胆的触觉性笔触和明快舒畅的装饰性给人留下了深刻的印象。留学欧洲期间，他有机会亲临深受浮世绘影响的凡·高及高更的遗作展，这对向来重视装饰的藤岛来说，可谓三生有幸。

明治四十三年，藤岛回国后，立志结合日本绘画传统的装饰性自如地活用油彩画法，在其《涌向大王岬的怒涛》及描写蒙古日出的晚年作品《旭日照六合》（1937年）等中，以明快的笔调表现雄伟的大自然景观。藤岛晚年对日本装饰性的追求，由下一代的儿岛善三郎（1893~1962）等人所继承。

青木繁（1882~1911）于明治三十六年就读美术学校期间，以初生牛犊不怕虎的朝气参展白马会，当时他才二十二岁，其《黄泉比良坂》等十多幅神话题材画稿获得了入围奖。翌年，他根据在千叶县布良的生活体验创作了《海鲜》（图28），肩扛捕获的鲨鱼行进着的赤条条的渔民，他们身上所散发的独特气味激发了年轻天才的浪漫情怀。这幅作品之所以充满栩栩如生的动感，与作品尚未完成有着密切的关系。19世纪杰出的"鉴定家"乔瓦尼·莫雷利（Giovanni Morelli, 1816~1891）曾经说过："以自然的态度画出来的素描，可以让因辛苦劳作削弱了的东西依旧保持新鲜。"美术史学家亨利·弗西隆（Henri Focillon, 1881~1943）也说过："习作能使杰作变得生动。"❶这让人想起渡边华山的肖像画底稿比其完成的作品更具有新鲜感（参阅第九章图45）。青木繁的《天平时代》（1904年，普利司通美术馆）的魅力同样也因为其是半成品，从勾画"轮廓"的红线条渲染的装饰效果看，或许青木深知未完成作品的价值所在。

明治四十年，青木繁在发表了《绵津见鱼鳞之宫》后，与恋人福田种分手，回到了贫困的家乡久留米。四年后的明治四十四年病故，时年三十岁。矢代幸雄认为，青木繁的天赋比德拉克洛瓦（Eugène Delacroix, 1798~1863）更胜一筹，但当时"幼稚的日本艺术环境也没有意识到要去重点培养他"❷。

图28 青木繁 海鲜 1904年 石桥财团石桥美术馆藏

❸ 冈仓天心与日本美术院——横山大观、菱田春草的创作活动

在东京大学听芬诺洛萨讲课的学生中有冈仓觉三（1863~1913，后号天心），他是横滨贸易商福井藩士之子，擅长英语，最初对政治、文学感兴趣，后受芬诺洛萨影响转学日本美术史。明治十九年随芬诺洛萨同赴欧美进行艺术考察，翌年回国，不久就作为核心人物参与组建东京美术学校。该校于明治二十二年开始招生，但不设西洋画科，这说明天心等人为芬诺洛萨所激发的民族主义理念，再次左右了政府的美术教育方针。冈仓天心虚岁二十七岁就被任命为校长，而预定担任绘画科主任的狩野芳崖在上一年已去世，只得由挚友桥本雅邦（1835~1908）替代。虽说雅邦画技平凡不及芳崖，但其《龙虎图屏风》（1895年，静嘉堂文库美术馆），画面充满强有力的动感，可以感受到当时日本画家意气风发的气概。此时，芬诺洛萨应波士顿美术馆邀请，于明治二十三年回国。

天心自明治二十四年至翌年，在校讲授"日本美术史"，这是第一次由日本人讲授日本美术史概论。明治二十二年，他和高桥健三共同策划创办了美术杂志《国华》（1889年至今），名字乍一看让人不禁联想起国粹主义，但实际上杂志所编辑的内容广泛，不仅包括日本，还广泛涉及整个亚洲美术，出版的目的是向西方展现其真正的价值。然而，天心的独断专横引发不满，明治三十一年，因遭人中伤他被迫辞去了美术学校校长的职务。天心下野后，与跟他一起行动并辞职的其他教员共同创立了日本美术院并组织院展，旨在创造新的日本画样式。在第一次院展中，横山大观（1868~1958）参展的大作《屈原》（1898年，严岛神社）生动逼真，充满悲壮感。画中原型被认为是天心，作品也博得了好评。以后，大观在其漫长的绘画生涯中，没有忘记天心所提出的宏大目标——"画出不亚于西洋绘画规模的日本画"，并始终处于领军人物的位置。

❶ 埃德加·温德（Edgar Wind, 1900~1971），高阶秀尔译『芸術と狂気』（岩波書店，1965年），第111~112页。
❷ 矢代幸雄「青木繁」『近代画家群』（新潮社，1955年）。

最初，大观与好友菱田春草（1874~1911）听从天心之意，积极尝试不用线描的彩色画，但遭到尖锐批评，说他们的新手法是崇洋媚外的"朦胧体"。此后，他们渐渐失去热情和活力，明治三十六年初期院展就打烊关门。之后，天心与大观、春草、下村观山一起住进茨城五浦的画室，闭门共同进行创作。

明治四十年，日本政府为了整治当时各种无序乱设的日本画、西画美术会派，决定成立文部省美术展览会（文展）。日本的学院派机构虽几经周折，但总算在这个时候起步了，"官展"在不断遭受抵制的同时也诞生了许多名作。日本画方面，第三次文展中展出了菱田春草的代表作《落叶》（1909年）（图29），通过对树皮和树叶的细腻写生及空气透视画法对空间的微妙处理，使人想起宋元画的幽邃和"闲寂"的抒情，美轮美奂。春草美术学校的毕业作品《寡妇和孤儿》（1895年），暗中控诉甲午战争造成的牺牲，显示出他是一位敏锐感性的画家。下村观山（1973~1930）的《树间的秋天》参加了第一次文展。这是幅在琳派装饰手法基础上吸收了西洋画光线处理的作品，构思新颖。在西画部分，第一次文展上展出的和田三造（1883~1967）的《南风》体现了动感的海洋形象，但船上乘客的姿态却没能脱离画室里摆姿势的样子。

❹ 京都的日本画与富冈铁斋

面对近代化带来的冲击，京都画坛较东京画坛相对冷静。面对西洋的写实性表现手法的冲击，京都画坛的主力圆山四条派的写生画在某种意义上起到了缓冲的作用。另一方面，京都市民对新生事物则反应十分敏锐。例如，明治十三年京都府画学校（现今的府立艺大）诞生，较东京早八年。当然，在这里设置有称为"西宗"的水彩、油画等西洋画课程。圆山四条派的幸野梅岭、南画家田能村竹田的弟子直入等人都对设立画学校做出了贡献。从中可以看出，当时在京都南画家依然受到好评，

尽管明治十五年芬诺洛萨曾发表过排斥南画的演说，但南画的人气未见有丝毫变化。

在这种环境下，也有人对近代化潮流置之不理，游心于文人画家（自觉是学者）所憧憬的古代中国的神仙世界，他就是富冈铁斋（1836~1924）。铁斋出身于京都僧衣商家庭，积累了国学、汉学、儒学（尤其是阳明学）、诗文等方面的修养。绘画方面，文人画以及琳派等大和绘系列的技法他基本上都是自学成才。在担任神社宫司的同时，他读书旅行，专注于书画创作。作为南画家，他四十岁时已功成名就，然六十岁以后的创作仍能不断增添妙趣，年逾八十岁后更是如此。描绘猿田彦与天钿女神性感舞蹈场面的《二神会舞图》（图30）笔致水灵，难以置信这竟是他八十九岁去世前夕的作品。

图30　富冈铁斋　二神会舞图
1924年　东京国立博物馆藏

铁斋之后，日本文人画的谱系从此断绝。但是，实际上在小川芋钱、万铁五郎、小杉放庵、梅原龙三郎、中川一政、熊谷守一等人当中，仍然以不同形式得到继承并再生。

竹内栖凤（1864~1942）跟从幸野梅岭学习圆山四条派的写生和写意，在京都聆听芬诺洛萨的讲演后开始注重古画临摹。他于明治三十三年（1900）至翌年去了欧洲，回国后在演讲中称，原认为西洋画只重写实，但后来发现进入近代后也有"写意"的。以柯洛（Jean-Baptiste Camille Corot, 1796~1875）风格的浪漫情感绘制

图29　菱田春草　落叶（六扇屏一对）
1909年　永青文库藏

图31 竹内栖凤 罗马之图（六扇屏一对） 1903年 望得见大海的树林美术馆藏

的古罗马水渠废墟《罗马之图》（图31）就是这个时期的成果。他在体验西洋画内涵的同时，对中国和日本绘画的整个传统进行重新诠释，并以卓越的画技启动京都日本画的近代化，为之培养了许多人才。

❺ 建筑——下一代建筑家的创作活动与回归传统的觉醒

伊东忠太的出现

辰野金吾的学生伊东忠太（1867~1954）是康德尔辞去工部大学校职位后翌年毕业的学生。他的毕业论文《建筑哲学》（明治二十五年，1892）论述了建筑的本质并非实用而在于美，这是继承了康德尔的教诲；并认为美存在于过去成立的样式之中。这种从历史中发现美的观点背后，除前述的建筑历史主义以外，还有冈仓天心的影响。根据这种观点，他在1893年发表了《法隆寺建筑论》（1899年出版），认为法隆寺中门柱子微微的隆起是来自希腊神殿"圆柱收分线"（entasis），引发很大反响。为了证明自己的观点，伊东忠太花费三年时间从中国到印度、经土耳其往希腊游历各国考察，期间发现了云冈石窟（图32）。伊东忠太同时又是日本建筑史的开拓

❶ 在法国国立高等美术学院学习的美国建筑师设计的样式。自19世纪末至20世纪20年代在美国成为主流。具有美国式建筑的悠闲风格。野口孙市设计的大阪图书馆（1904年）、横川民辅设计的证券交易所（1927年）、渡边节设计的日本劝业银行（1929年）等，都属于这种样式。

者,他主张将木结构建筑的传统样式"进化"为耐燃的砖石结构。长野宇平治设计的奈良县厅是木结构建筑,同样是出于对传统的认识,将其设计成和洋折中的完美样式。武田五一的《关于茶室建筑》(1899年)是建筑师对茶室调查的首份报告。伊东后来设计了砖石校仓造的明治神宫宝物殿(1921年)和印度佛教寺院样式的筑地本愿寺(1934年)。

新艺术运动及后来的历史主义

与绘画一样,西洋新艺术运动样式的影响也反映在建筑界。以赴欧的武田五一于明治三十四年(1901)画的建筑素描为开端,新艺术运动风格的住宅一直流行至大正初期。但是,这种与传统折中的样式和新艺术运动样式并非建筑的主流。康德尔、辰野以来的历史主义,经历史主义合理化的美国版巴黎国立高等美术学院样式的补充❶,设计日趋成熟,昭和十年(1935)以前一直是建筑界的主流。中条精一郎设计的庆应义塾图书馆(1912年)是这个时期设计的英国历史主义的杰作。

图32 引自『伊东忠太见闻野帖 清國Ⅱ』
四川省成都部分(1902年11月8日)

第十章 近现代(明治~平成)的美术 　　323

追求自由的表现（明治末～大正美术）

❶ 自我表现之觉醒——高村光太郎《绿色的太阳》

作为明治美术楷模的西欧学院派，其权威性因印象派崭露头角而处于急剧崩溃的过程中。1912年，明治改年号为大正，当年从法国旅行回国的石井柏亭在给《早稻田文学》投稿时称："总之，事实上泰西画界现今正酝酿着一场大变革。"

罗丹反叛学院派着手制作《地狱之门》可追溯到1880年，而世纪末代表性画家、表现主义先驱蒙克的《呐喊》画于1893年。在世人对凡·高、高更好评如潮的同时，20世纪初法国野兽主义问世，同时期德国表现主义盛行。继塞尚之后，1908年诞生了立体主义。1910年《未来派画家宣言》发表，翌年，康定斯基（Wassily Kandinsky, 1866~1944）、克利（Paul Klee, 1879~1940）等人组成了"青骑士"小组。20世纪的美术，学院派已不再占据主流，与自然主义背道而驰，崇尚的是艺术家自由的个性表现，其代表人物包括前卫美术领域在内已悉数登台亮相。这些信息几乎在第一时间传到了日本，并得到消化接受。

明治四十三年（1910）创刊的杂志《白桦》每期刊载彩印版画，这给有志于美术创作的年轻人很大的刺激。1912年编辑出版了九十页的《凡·高特集》，影响力堪称空前。1910年，雕刻家兼诗人高村光太郎在杂志《昴》上发表题为《绿色的太阳》的随笔，曾写道"即使有人画了个'绿色的太阳'，我也不会说这不合适"，反映了他对表现主义的共鸣。

1912年，万铁五郎（1885~1927）发表了东京美术学校的毕业作品《裸体美人》（图33），惊呆了导师和同事。光剩一条内裙的裸女斜躺在草地上，连他自己后来回想时也说这是幅"只能斜视的画"，足见其打破了常规。万出生在岩手，他出其不意

地利用了日本这个远离大陆的边境国家的风土性,通过大胆的表现提出自己的挑战,让人觉得他是在"斜视"西画前辈们全身心投入西洋绘画创作的认真劲。这幅作品成为日本前卫美术运动的突破口。

万在其后的《撑阳伞的裸妇》《围巾女人》《托腮的人》《泳装》(1926年)等作品中都发挥出其一流的地方性。这期间他发表了模仿立体主义的作品《倚立着的人》(1917年)。他对南画的造诣也很深,著有《谷文晁》。其身上流淌着的南画气质确实跟他表现上的天马行空互相联动,就这个意义而言,从铁斋到万的"南画式表现主义"谱系是成立的。

另一方面,还有更为直截了当地挑战自我的画家,他就是关根正二(1899~1919)。

图33　万铁五郎　裸体美人
1912年　东京国立近代美术馆藏

大正七年(1918),年仅二十岁的他创作了《信仰的悲哀》(图34),画面中绝望与祈祷交织混合,真实的情感流露超越了技巧,让人看后无不为之动容。《湖水与女人》(1917年)的作者村山槐多(1896~1919)也将亢奋的感情诉诸绘画或诗文,可惜是位早逝的画家。

同一时期,反学院派在欧洲反客为主,其势头给画坛带来了星星之火。大正元年,受后期印象派的主观性表现的刺激,年轻的美术家们成立了木炭(fusain)会,旨在创造新的表现手法。大正三年,批判文展现状的美术家们合力举办了首次二科会。他们将文展的主流即黑田清辉等人的白马会画家定性为"旧派"。

图34　关根正二　信仰的悲哀
1918年　大原美术馆藏

受二科会获得成功的刺激，大正五年（1916），文展的主力画家离开文展结成了金玲社，为了反击，文展于大正八年改组成立帝国美术院（帝展）。在日本画方面，大正三年，为了追慕前年去世的冈仓天心，复兴了日本美术院。在日本桥三越百货店举行了复兴后的第一次院展，展会日期与文展重叠，显示了其明显的反文展性质。受大背景影响，京都方面脱离文展的画家于大正七年组成了国画创作协会。这以后，画坛的对立和聚散离合没完没了地重演，其深层原因有近代艺术家的自负，进一步说还有维持生计的问题。下面不再追踪眼花缭乱的个别事例，而以作品优先的观点进行考察。

万和关根所尝试的自我独创性表现，可以追溯到执着地再现"事物"的高桥由一的写实传统，而站在这种悖论的立场上付诸实践的则是岸田刘生（1891~1929）。他出自白马会，深为《白桦》上刊载的后期印象派的复制品而感动，后又为丢勒（Albrecht Dürer, 1471~1528）、扬·范·艾克（Jan van Eyck, 1395~1441前后）等北欧文艺复兴时期巨匠的现实主义所吸引，这些激活了他的才华。《道路和堤坝和土

图35 岸田刘生 冬天草木枯萎的道路（原宿附近写生、日光下的红土和草）
1916年 新潟县立近代美术馆、万代岛美术馆藏

图36 岸田刘生 野童女
1922年 神奈川县立近代美术馆藏（寄存）

第十章 近现代（明治~平成）的美术

图37　中村彝　爱罗先珂像
1920年　东京国立近代美术馆藏

墙》（修路的写生，东京国立近代美术馆）、《冬天草木枯萎的道路》（原宿附近写生、日光下的红土和草，图35）等，这一系列风景画都参加了大正四年至大正五年（1915~1916）由他命名的"草土社"的美术展。这些作品对眼前风景的细节表现得精益求精，完全不同于户外光线的描写，将所谓"土之妖怪"的超现实主义面貌还原给了自然。联想到安德烈·布勒东（André Breton，1896~1966）的超现实主义宣言发表于1924年，即便是偶然的巧合，也不得不说其确实具有独创性的眼光。同样，这也适用于此后的丽子系列肖像画，刘生对东洋古美术的兴趣可见一斑。据说爱女丽子的容姿被他比为寒山（图36）。

刘生著有《初期肉笔浮世绘》（岩波书店，1926年），书是他绘画创作陷入低谷时，为宽永风俗画的颓废美人像所倾倒时期的自我表白。为了摆脱困局，刘生计划去欧洲，未果，三十九岁去世。刘生未能在有生之年直面欧洲绘画的巨大传统及反叛传统的前卫运动的兴隆，对他来说或许是件幸运的事。

同样，这话也适用于其他错失赴欧机会的画家，如青木繁、万铁五郎、关根正二、中村彝等人。参加文展、帝展同时又喜欢雷诺阿和伦勃朗的中村彝（1887~1924），将那个时代年轻人对未曾见识的西洋所抱有的巨大的激情和憧憬，全部倾注在了画布上。《爱罗先珂像》（1920年）（图37）给人深刻的印象，有种盲诗人的灵魂附体般的感觉。

❷ 浮世绘的后续状况与特色版画

江户时代的锦绘具有辉煌传统,但在进入明治以后,在控制成本上无法与石版和照相锌版抗衡,濒临灭绝。手艺高超的雕刻师和木版印刷师无可奈何只得歇业,小林清亲这代人可以说是浮世绘的最后传人,此类绘师从此销声匿迹。大正四年(1915),根据版画商渡边庄三郎的计划,起用桥口五叶、镝木清方的门人川濑巴水及同为清方门人且号称浮世绘美人画最后一人的伊东深水(1898~1972),发售了名曰"新浮世绘"的高质量版画,这是浮世绘此后仅有的值得称道的例子。

不过,其中有位画家名叫竹久梦二(1884~1934),他继承了作为大众艺术的浮

图38　竹久梦二　水竹居
1933年　竹久梦二美术馆藏

世绘画技,在多领域大显身手,成为时代的宠儿。他立志成为画家后从冈山进京,向报纸杂志投稿插画和诗歌,也参与社会主义运动,活动范围相当广泛。著名的《宵待草》的词作者就是梦二。梦二式的抒情美人(图38)是用大正罗曼蒂克的感觉重新诠释春信以来的浮世绘美人之抒情传统。另一方面,他通过跟恩地孝四郎(1891~1955)等人交往,参与特色版画的制作;还通过制作商业广告画,为商业设计也带来了新风。

从明治末到大正初年,《白桦》《美术新报》上刊载了包括反映前述西洋画坛新动向的蒙克的木版画和雷东(Odilon Redon, 1840~1916)的铜版画,还有其他抽象

主义、表现主义的木版画，这在画家中引起了很大的反响。山本鼎（1882~1946）提倡自刻自印❶"特色版画"，这种画不以复制为目的，而是通过制版寻求自我表现。这些版画于明治四十年（1907）刊登在他和石井柏亭等人共同创刊的美术文艺同人杂志《方寸》上。山本于此前的明治三十七年在《明星》杂志上刊载了他最初的特色版画《渔夫》。虽说山本在法国逗留期间创作有《布列塔尼人》（Bretonne）（1920年）等杰出作品，但特色版画的推动者则是恩地孝四郎。他在1916年的《月映》上刊载的一系列版画深受好评，被誉为日本抽象绘画的先驱，同时他还制作受世纪末象征派影响的幻想版画。《〈冰

图39　恩地孝四郎　《冰岛》的作者
（萩原朔太郎像）
1943年　东京国立近代美术馆藏

岛〉的作者》（萩原朔太郎像）（图39）抓住了诗人细腻的心理活动，从中可见木版画独有的透明感与诗歌般的表达效果一脉相承。

　　此外，还有早逝的版画家田中恭吉，以锋利的刻线表达都市的孤独与不安的藤牧义夫，展开独特幻想世界的谷中安规，等等。他们虽都受到蒙克、雷东、德国表现派等西洋版画的影响，但都创作出了带有个性烙印的作品形象。大正五年，川上澄生发表了《初夏的风》，以平易的现代主义感动了年轻的栋方志功，指引他进入了版画的殿堂。❷

❶　山本所说的自刻自印并没有真正做到，事实上伊上凡骨等雕刻师工匠对其有过帮助。岩切信一郎「近代版画興隆期としての大正版画」『日本の版画Ⅱ　1911~1920年』展览图录（千叶市美术馆，冈崎市美术馆，1999年）。

❷　藤井久荣「モダニズムの表出——創作版画の成立と展開」『日本美術全集23　モダニズムと伝統』（講談社，1993年）。

❸ 雕刻的生命表现

　　自明治末至大正，本土艺术家将拉古萨移植过来的西洋"雕刻"作为自我表现的素材来追求。罗丹是影响他们的重要人物。藤川勇造（1883~1935）曾在巴黎当过罗丹的助手，这期间创作了《金发女郎》（1913年），其敦厚作风虽不同于罗丹，但率直发挥自己的天资、富有朝气的表现力却是向罗丹学习得来的。

　　1903年，荻原守卫（1879~1910）在巴黎看到罗丹的《思想者》后，深受震撼并立志学习雕刻。其代表作《女人》（图40）制作完成于明治四十三年（1910），正值《白桦》杂志刊载罗丹特辑的年份。在这个作品中，弯曲向上的女性躯体造型，似乎暗示着在追求但尚未成功的生命纠结。这些在中村彝的作品中也能看到，自明治末至大正，对生命的表现是赋予年轻艺术家们创作热情的共同课题。❸

　　荻原的好友高村光太郎（1883~1956）也赞美罗丹。其作品《手》（1918年）（图41）结合了佛像印相的象征性与人类实际的生命力，力感强烈。此外，户张孤雁（1882~1927）、中原悌二郎（1888~1921）也制作了具有生命感的雕刻。

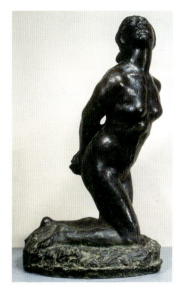

图40　荻原守卫　女人
1910年　东京国立近代美术馆藏

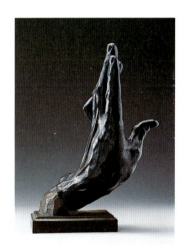

图41　高村光太郎　手
1918年　吴市立美术馆藏

❸　铃木贞美『「生命」で読む日本近代——大正生命主義の誕生と展開』（NHK ブックス，1996年）。

❹ 建筑的现代主义

明治四十三年（1910），高村光太郎以《绿色的太阳》表达了对艺术表现中提倡个性的共鸣。两年后，像是前后呼应似的，万铁五郎的毕业作品是仅穿一条内裙的裸女，这着实惊倒了指导教师。而在明治四十三年的毕业设计中，安井武雄无视通常选择西洋风格、具有纪念意义的设施作为设计对象的潜规则，提交了数寄屋风格的住宅方案，弄得主任教授目瞪口呆。这与万的插曲如出一辙。

安井后来设计了大阪俱乐部（大正十三年，1924）等国籍不明的"极端自我样式"❶的建筑，以此嘲讽以往的历史主义样式。它意味着个性化样式的出现，并敏感地接受了摆脱历史主义样式束缚的新艺术运动潮流。新型建筑家的涌现，与当时对西洋建筑界的现代主义（国际近代样式、现代造型艺术）的强烈憧憬有关。

虽始于新艺术运动，但如阿道夫·路斯（Adolf Loos, 1870~1933）的著名论文《装饰与罪恶》（Ornament and Crime）（1908年）所言，现代主义批判新艺术运动的装饰主义，朝着"刀切豆腐般的"无装饰的"光溜溜、亮铿铿箱子似的建筑"❷方向发展。但日本建筑中的现代主义暂时赞同并接受了装饰主义❸和表现主义❹。朝香宫鸠彦夫妻参加1925年的装饰博览会时，为其作品所打动，回国后让人建造了朝香宫邸（1933年），现在作为东京都庭园美术馆向一般公众开放。

其他表现主义建筑，早逝的天才后藤庆二（1883~1919）设计的丰多摩监狱（1915年）颇有名气。这个作品其实较德国表现主义的建筑年代更早，遗憾的是现仅存正门。即便从照片上看也给人深刻的印象，其量块性丰富的表情体现出自由和个性，可以说是"大正建筑"的代表作。❺

他留下了启示录式的名言——面对宇宙和自然创作出建筑，这启发了年轻的建筑师，大正九年他们成立了"分离派建筑会"，这是前所未有的、由高举建筑师理想大旗的志同道合者组织而成。所谓分离派，指先于表现主义在德国兴起的、旨在从

❶ 藤森照信『日本の近代建築（下）』（岩波新书，1993年），第110页。

❷ 藤森，同上注，第155页。藤森认为这里所言现代造型艺术与此前的历史主义之间直至建筑这种表现的根基，存在着很大的裂隙。

❸ Art deco, 20世纪20~30年代以巴黎为中心流行的装饰样式。针对新艺术运动过多使用曲线，它的特点是追求更为实用的单纯的直线设计。名称源于1925年世博会主题。

图42　堀口舍己设计　紫烟庄
1926年　引自分离派建筑会编《紫烟庄图集》(1927年)

旧体制中分离的艺术家团体。❻他们的实际工作接近于表现派,组成的动机是对野田俊彦的《建筑非艺术论》的强烈抗拒(参阅本章·四·❻),并因此诞生了各种新颖感觉的设计。

堀口舍己(1895~1984)是分离派成员之一,他设计了茅草屋顶住宅紫烟庄(1926年,琦玉县蕨市,现已不存)(图42),住宅中还设有茶室,是日本表现派住宅建筑中的杰作。访日的美国建筑师弗兰克·劳埃德·赖特(Frank Lloyd Wright, 1867~1959)于1923年完成的帝国饭店(部分保存在明治村)给了表现派很大的刺激。表现派的运动于昭和初年结束,核心成员脱胎换骨朝着更新的现代造型艺术方向前行。追求现代主义与数寄屋融合的吉田五十八(1894~1974),其"新兴数寄屋"也定位在此潮流之中。

❹　表现主义,作为世纪末受凡·高、高更、蒙克等影响的德国表现主义绘画自1905年前后开始出现,在建筑领域自20世纪初起始见于德国。表现主义基于反传统态度,主张适应时代的自我表现或主观表达。

❺　藤森,P332注❶,第168~169页。

❻　德语 Sezession 和英语 Secession 都译成"分离"。分离派是个包含建筑在内的新艺术家团体。

四　近代美术的成熟与挫折（大正美术续～昭和战败）

　　大正浪漫主义、大正民主，这些虽都不是当时的语言，但其充满希望的声响，代表着这个时代形成的中产阶级打破沉重的封建枷锁、追求自我解放的姿态。综前所述，自明治末至大正的绘画发展始终伴随着美术团体欲摆脱文部省走向独立的愿望，毫无疑问这是时代机遇所造就的。日俄战争的胜利使日本资本主义经济蒸蒸日上，大正三年至七年（1914～1918）的第一次世界大战使日本出现了短暂的繁荣。

　　然而，大正九年的战后恐慌、大正十二年的关东大地震和昭和二年（1927）的金融危机，这些都开始威胁家底薄弱的日本经济。大正十四年《普通选举法》成立的同时还颁布了《治安维持法》，昭和三年共产党员受到严厉镇压，昭和四年发生了世界性恐慌。军部取代政党控制政治，昭和六年发生"九一八事变"。昭和七年（1932年，著者出生的年份），发生了犬养首相遭暗杀的"五一五事件"，使政党政治宣告结束。昭和十一年发生"二二六事件"，昭和十二年发生"七七卢沟桥事变"……由此看来，从大正后期开始笼罩在日本的阴影不断加深，将日本引向灭亡道路的轨迹清晰可见。美术与这样的暗流有什么样的关系呢？

❶ 西画的成熟

　　幕府末期以来，许多画家赴欧美学习新的美术知识和技法。但如前所述，岸田刘生、关根正二、中村彝等这些赴欧未果的画家反而是幸运的，他们有机会在自己的工作中发挥独创性。据说第一次世界大战后的经济繁荣期，有五百名日本画家滞留欧美。

图43　安井曾太郎　外房风景　1931年　大原美术馆藏

积极接受这些外国留学生的有巴黎的朱利安美术学院（Académie Julian）❶，太平洋画会的鹿子木孟郎和中村不折都是在这里跟随让·保罗·劳伦斯教授学习人体素描，并掌握了法国学院派的基本功。

安井曾太郎（1888~1955）也随劳伦斯教授学习，并在素描大奖赛上多次获得首席。回国后的第二年即大正四年（1915），他在二科会上发表了《洗脚的女人》等许多留学欧洲期间的作品，从学院派转向塞尚的姿态引发很大反响。但是，他同大多数回国的画家一样，也曾遭遇不顺。经过十五年的摸索，他才以《外房风景》（1931年）

图44　梅原龙三郎　北平秋天
1942年　东京国立近代美术馆藏

（图43）这样的作品脱颖而出。从此以后，他以省去阴影平涂的明爽色调、坚韧刚毅的形态构筑，在风景画和肖像画方面开创了独特的世界。尽管塞尚的变形（déformation）这种一本正经的解释偶尔会造成作品主题的不自然甚至扭曲，但总算就"因为有个性才是日本的、近代的"这一西画家深感困惑的难题给出了一种解答。

梅原龙三郎（1888~1986）同安井一样出身于京都的商家，都接受过浅井忠的指导。他1908年赴欧，最初在朱利安美术学院学习。翌年在法国南部访问雷诺阿时，雷诺阿肯定了其对色彩天生的感悟力，这成为决定他绘画方向的契机。1913年回日本后，他发挥自己的天分，结合油画材质展开富丽的色彩表现。与此同时，他还将琳派等传统绘画的装饰性、自己所崇敬的铁斋的奔放的表达手法吸收到画风中，创作出跟安井的理性形成鲜明对照的感性的"日本式油画"。他甚至尝试用油去溶

❶　19世纪中期创立的私立美术研究所。

图45　小出楢重　中国床上的裸妇（A裸女）
1930年　大原美术馆藏

图46　藤田嗣治　美丽的西班牙女子
1949年　丰田市美术馆藏
© Fondation Foujita / ADAGP, Paris& JASPAR, Tokyo, 2015 E1724

解矿物颜料。梅原绘有取材于北京风景的系列风景画，尤其是《北平秋天》（1942年）（图44），是其中最佳的作品。

小出楢重（1887~1931）凭1919年参展二科会的《N的家族》崭露头角，以1921年至翌年赴欧为契机，摆脱了以前郁闷沉重的画风。回国后创作了以《中国床上的裸妇》（A裸女）（1930年）（图45）为代表的独特的日本裸妇形象，表现形式简约，具有皮肤的触感，体现出不同于莫迪利亚尼（Amedeo Modigliani, 1884~1920）的风格。以藤岛武二为界，生搬硬套的日本油画到小出楢重时代已能够量身定做地使用颜料了。

坂本繁二郎（1882~1969）随同乡青木繁一起赴京，在太平洋画会研究所学习。文展参展作品《薄日》（1912年），画面静谧，以银灰色调表现外光，夏目漱石评论说："这画中的牛像是在思考着什么。"大正十年至大正十三年在法国逗留期

图47　佐伯祐三　煤气灯和广告　1927年　东京国立近代美术馆藏

间,他的画风以淡淡的中间色为特点,如《拿着帽子的女人》。回国后在故乡福冈八女地方,以附近的田园风光和放牧的马为题材坚持创作,色调渐渐加强了象征性,晚年的能面系列达到了宛如消逝般进入幽玄世界之境界。

藤田嗣治(1886~1968)从东京美术学校毕业后,大正二年(1913)赴巴黎,经苦学专研后,创作了在乳白的肌肤上用细描笔线描的裸妇,其东洋式官能美获得了好评。此后,20世纪20~30年代一直是巴黎画派中颇具声望的画家。虽说他在太平洋战争中成为制作战争画的核心人物,但在近代日本画家中,他最得巴黎市民的喜爱(图46)。

佐伯祐三(1898~1928)是藤田的晚辈同窗,大正十二年从东京美术学校毕业后,赴法拜见弗拉曼克(Maurice de Vlaminck, 1876~1958),请其点评自己的作品,但遭严厉批评其为学院派。此后,他开始了修行者般的绘画追求,以弗拉曼克、郁特里罗(Maurice Utrillo , 1883~1955)为榜样,一头扎进巴黎街头写生。终因罹患肺病,于1926年回国。又因创作对象与日本风景格格不入,翌年再次赴法,终因工作过

度劳累，肺病加重病及神经，于三十一岁去世。他的作品继承了弗拉曼克风景画中富有激情的表现力和郁特里罗所绘墙壁画中饱含的诗情，以玻璃碎片似的锐利神经展开新的视觉，店家的牌匾和墙上张贴着的广告文字加强了画面的紧张感（图47）。这种风景描写笔致跟日本的文人画传统存在共性，这正是佐伯表现在西洋画上的东洋表象性。

❷ 日本画的近代化

东京——再兴日本美术院展

自大正至昭和初期，日本画坛的东西画坛之间相互角逐，呈现出旺盛的创作积极性，并产生了许多杰作。

东京的再兴美术院展上，发表了以横山大观为统帅的《生生流转》（1923年）、《夜樱》（1929年）（图48）等力作，而安田靫彦（1884~1978）、小林古径（1883~1957）、前田青邨（1885~1977）等年轻画家的创作活动也引人注目。诸如靫彦的《梦殿》（1912年）、《分娩的祈祷》（1914年）和古径的《异端》（1914年）等作品以历史浪漫为题材，画风清新；而青邨在《疗养温泉》（1914年）、《京名所八题》（1916年）中，发挥了没骨画法出类拔萃的描写力。

大正十二年（1923），古径和青邨跟随美术史家福井利吉郎，临摹了大英博物馆藏《女史箴图卷》（摹本现藏东北大学图书馆）。东洋绘画线描技术的优越性给他们两人留下了深刻印象。这种经验感受同样也传递给了靫彦。靫彦的作品以朦胧体风格的微妙晕色为特点，同时加入了《日食》（1925年）中所使用的流畅的线描，而《风神雷神》（1929年）（图49）中则采用佛画常用的坚硬的铁线描。

古径的作品《发》（1931年）（图50）也同样以铁线描来描绘女性柔和的肌肤。坂崎乙郎用"日本绘画罕见的抽象线条""无法用眼睛跟踪动态的死的线描"来评

图48 横山大观 夜樱
（左对屏）
1929年 大仓集古馆藏

图49　安田靫彦　风神雷神（二扇屏一对）　1929年　远山纪念馆藏

价这些无机质描线，❶ 但在今天看来，这似乎就是东洋绘画悠久传统培养出来的线描生命的最后亮点。另外，青邨为欧洲和埃及的绘画、雕刻的规模所折服，构图创作了《洞窟中的赖朝》（1929年）这样打动人心的大画面。

　　跟他们相比，速水御舟（1894~1935）的绘画所经历的轨迹有些不同。其师兄是今村紫红（1880~1916），凭一幅充满南国阳光的《热国之卷》（1914年，东京国立博物馆）而引人注目。他受师兄革新日本画的影响，自己也开始绘制色调明快的紫红色调的画，并对西洋绘画的最新动向也很敏感。大正八年（1919）他二十六岁时遭公交电车碾压失去了

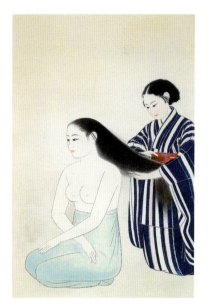

图50　小林古径　发　1931年　永青文库藏

❶　坂崎乙郎『絵を読む』（新潮選書, 1975年）。

图51 速水御舟 炎舞 1925年 山种美术馆藏

左腿，此后他的现代主义指向发生了微妙的质变。自大正九年至大正十一年（1920~1922），他的作品中出现了使人联想到死亡魔影的世界末日般的象征性。这个时期的作品有：连每个榻榻米针脚都描绘得清晰可见的《京城的舞妓》（东京国立博物馆）、岸田刘生风格的超工笔静物组画、使人联想起丢勒影响的《菊花图屏风》《向日葵》等。而描写飞蛾扑火神奇场面的《炎舞》（1925年）（图51）、描写植物神秘生命力的《树木》（1925年，灵友会妙一纪念馆）是集中反映他当时倾向的代表作。然而，在这些为人瞩目的象征主义作品之后，他的画风又回归《名树散椿》（1929年，山种美术馆）这种明快且保持装饰秩序的画面。川端龙子（1885~1966）力求摆脱客厅趣味，主张面对大众的"刚健的""会场艺术"，并于昭和三年（1928）退出院展，创办了青龙社。

京都——国画创作协会与大正颓废派艺术

再让我们看看京都画坛。土田麦仙（1887~1936）是竹内栖凤的弟子，曾参加过文展，但其受高更影响的新装饰画风不被认可，于是，他同村上华岳（1888~1939）等朋友一起于大正七年（1918）创办了国画创作协会。首届展会上的参展作品《汤女》（澡堂女）（1918年）和《舞妓林泉》（1924年）（均藏于东京国立近代美术馆）为其代表作，而年轻、有朝气的《海女》（渔女）（1913年）和具有华丽装饰性的《春》（1920年）也让人依依不舍。村上华岳因患哮喘脱离协会后，继续着其孤傲的创作，与麦仙形成鲜明对照的是，他用象征性表现手法去描绘风景（图52）或以"既是肉身又是灵魂"、类似佛像般的裸妇，去追求日本画所缺失的精神性。

但是，大正时期京都日本画坛的特色或许就是画坛拥有像甲斐庄楠音（1894~1978）、冈本神草（1894~1933）、秦辉男（1887~1945）等个性派画家。他们可以说是受到蒙克、克里姆特（Gustav Klimt，1862~1918）等世纪末派画家的刺激，促进了京都古老传统的持续发酵。他们所画的颓废派艺术美人画，曾经以大正七年

图52 村上华岳 冬晴的山峦 1934年 京都国立近代美术馆藏

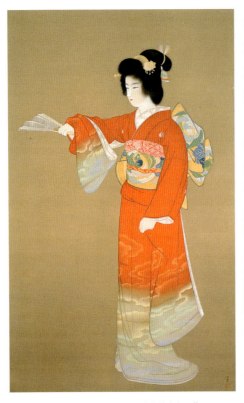
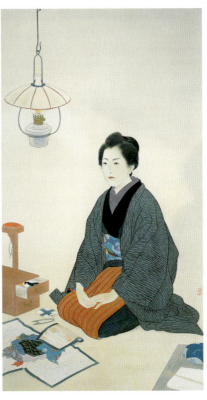

图53　上村松园　序之舞　1936年　东京艺术大学藏

图54　镝木清方　一叶　1940年　东京艺术大学藏

图55　川合玉堂　峰之夕
1935年　私人收藏

(1918)为顶峰短暂地流行过,尖锐地反映了大正民主运动时期都市文化的黑暗部分。

回归古典与转向现代主义

综上所述,同西画一样,自大正至昭和初期的日本画也受到西洋绘画急遽变化所传递信息的刺激而动荡不定,随后逐渐在形式上恢复秩序和协调。这就是内山武夫所言向"新古典主义性质"❶的回归。换言之,也是一种适应中产和上流阶层嗜好的保守倾向。这从上村松园(1875~1949)的绘画中可见一斑。师从栖凤的松园是一位杰出的才女画家,继承了江马细香(1787~1861)、葛饰应为(生卒年不详)、奥原晴湖(1837~1913)等女画家谱系。她在美人画中始终追求的是"毅然不得亵渎的女性气质"。《焰》(1918年,东京国立博物馆)取材于谣曲《葵之上》,描写因爱生恨的冤魂妒火中烧的身姿,反映的是时代的浪漫主义,但松园的美人画即便在如此激烈的形象表达上也不失女性的端庄气质。从《序之舞》(1936年)(图53)到她晚年的《夕暮》(1940年),其作画意图始终如一,一成不变。而一干二净的画面加之一尘不染的理想女性,她们过分高雅的气质让人难以接近。这正是大正末至昭和初期日本画中的"新古典主义"所共通的洁癖。

这点或许同样适用于镝木清方(1876~1972)的作品,比如《筑地明石町》(1927年)、《一叶》(图54)等,以极具品位的笔致描绘了东京民众居住区的风情。这位以绘制报纸小说插画出身的画家,时常于作品中美化生活在这个时代的人物的表情,使得画面充满亲切感。川合玉堂(1873~1957)的风景画同样唤起了人们的乡愁,这是因为他适应时代的需要,将水墨淡彩的传统手法运用到现实的场景中,让人真实体会到了日本风景的韵味。《峰之夕》(1935年)(图55)可谓其代表作。

另一方面,还出现了试图从高雅的古典主义风格画风转向现代主义世界的画家。福田平八郎(1892~1974)就是其中之一。最初他拘泥于《鲤》(宫内厅山之丸尚

❶ 内山武夫「京都画壇」『原色現代日本の美術13』(小学館,1978年)。

图56 福田平八郎 雨 1953年 东京国立近代美术馆藏

藏馆)、《牡丹》等彻底的写实主义,但后来在《涟》(1932年)中,他一改以往的画风,在仔细观察翻腾的波纹后,以群青的配色做了抽象化表达,展现出日本画崭新的表现方式。以后他的作品——典型的如战后的《雨》(1953年)(图56),主题是经过剪辑和纹饰化的画面,就像在长焦距镜头里所看到的那样,有时是滴落在瓦片上的雨滴,有时是染红的柿子叶。色面明亮,连阴影都演变成了纹饰,一扫谷崎润一郎所言的"阴翳"。

❸ 顶尖前卫美术的移植及其发展趋势

前卫(avant-garde)原本是军队用语,是指先于大部队进入敌人阵地的少数精锐。借用到艺术上,是指打破陈旧观念、创造新的表现手法可能性的革新派艺术家团体。20世纪初至30年代,野兽派、德国表现主义、立体主义等加之未来派、超现实主义、达达主义前后呼应,将前卫美术推向了新高潮。1910年,发表了《未来派画家宣言》,内容包括赞美机械、否定透视画法、在"运动"的表现手法上开拓新的道路等。

1920年,在日本发起成立的未来派美术协会,得到了俄罗斯未来派大卫·布尔柳克(David Burliuk, 1882~1967)的莫大支持。布尔柳克跟康定斯基关系亲密,是位通晓前卫美术的人物。当年他为逃避革命来到日本。在他的指导下,日本的前卫美术运动生机勃勃,1922年神原泰(1898~1997)等人组成了名曰"行动"的小组。神原的工作就像《为斯克里亚宾的〈失魂的诗〉而题》(1922年)中所见,让人联想起视音乐和绘画同等重要的康定斯基的影响,这就是日本抽象表现主义的开拓始末。

这时,从德国回来的村山知义(1901~1977),如其代表作《结构》(*Construction*)(1925年)(图57)中所见,尝试用木片、照片、绳子等拼合的蒙太奇手法。这是俄国

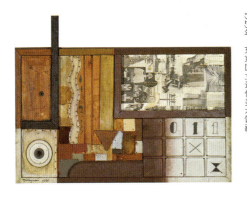

图57 村山知义 结构(*Construction*) 1925年 东京国立近代美术馆藏

革命后苏联盛行的构成主义[1]与"一战"带来的不安和混乱所引发的反秩序、反社会的"达达主义"运动交叉的产物,体现了当时最先驱、最前卫的美术状态。大正十二年(1923),以村山为核心组成了"MAVO"小组,但社会对他们活动的反响甚微,仅刊发了七期 *MAVO* 就宣告结束。从解散后的小组成员中诞生了"造型美术家协会",从造型的前卫走向政治和社会的前卫,由矢部友卫、冈本唐贵等人主导,于昭和四年(1929)组成了"日本无产阶级美术家同盟",但等候他们的却是严酷的镇压。

❹ 幻想、超现实主义与战争的预感

超现实主义理论脱胎于达达主义,它承认并探索理性控制外的感性思考和印象世界的潜意识,就像人在做梦时的状态。1924年,诗人安德烈·布勒东发表了《超现实主义宣言》;1926年,萨尔瓦多·达利(Salvador Dali, 1904~1989)加盟到这个运动中来。超现实主义的理论和实践由诗人西胁顺三郎、泷口修造以及画家福泽一郎等人介绍到日本,而传承这个理论的是幻想画派的杰出画家,首推的则是古贺春江(1895~1933)、三岸好太郎(1903~1934)。

古贺在克利的启发下,创作了《烟火》(1927年)等童话和儿童画般的作品;又在超现实主义的影响下,使用当时凹版印刷杂志的泳衣女郎和科普杂志的潜水艇图鉴等,创作了《海》(1929年)(图58)这种类似"新感觉派"现实感的幻想作品。《马戏的场景》(1933年)是他的封笔之作,画中动物们像是被定格在空间中。他的早逝使其过早地结束了富有独创性的画家生涯。

三岸也是位英年早逝的天才画家。《海与射光》(1934年)画面上裸妇躯干的雕像和贝壳,就像在海边做梦似的。晚年的贝壳系列作品中所见的幻想十分明快,充满朝气。虽然人们认为这里面有克利和基里科(Giorgio de Chirico, 1888~1978)

❶ Constructivism(又称结构主义),俄国革命前至19世纪20年代在苏联发展起来的前卫美术运动。他们把绘画、雕刻定性为资产阶级艺术而加以否定,使用对人民有用的钢铁、玻璃等物质进行制作。19世纪30年代,被批判为极左,改由社会主义现实主义替代。

图58 古贺春江 海
1929年 东京国立近代美术馆藏

图59　矢崎博信　江东区工厂地带　1936年　茅野市美术馆藏

图60　冈本太郎　伤痕累累的手腕　1936年（1949年重新制作）川崎市冈本太郎美术馆藏

的影响，但其实这就是独创性。诗歌和印象画交相辉映的大正浪漫主义谱系，一直传承到他的时代。

当时还在法国逗留的福泽一郎（1898~1992），于昭和五年至六年（1930~1931）寄给独立美术协会许多作品，这成为日本真正超现实主义绘画的开端。达利的作品和思想被正式介绍到日本是昭和十一年。之后，至"二战"爆发后的昭和十六年，以北胁升（1901~1951）的《独活》（1937年）、《空港》（1937年）为代表的为超现实主义所触发的各种形象，深受年青一代画家的追捧。

以"地平线之梦"为题的东京国立近代美术馆展览会（2003年6月至7月）从以上作品中撷取绘有地平线、水平线的作品展出，颇有新意。展览图录中，大谷省吾分析了画家对地平线所倾注的愿望和危机感等各种情况。❶ 给我印象深刻的是矢崎博信（1914~1944）于昭和十一年画的题为《江东区工厂地带》的作品（图59）。沿着中川河边的厂区，其烟囱中吐出死人般的白色人状烟雾，看上去是个倒置的人。河中仿佛有席里柯（Théodore Géricault，1791~1824）《梅杜萨之筏》的印象，隐约可见朝着地平线招手求救的人们的身影。连天上的云也伸出手来求救。解说文字中如此写道：这是工人所处极端残酷的现实和对无产阶级艺术镇压所造成的噩梦般的结果。同时让人不由得想到，昭和二十年三月居民区遭受大空袭带来的悲惨场景以及作者自己的命运竟然都为作品所预言了。矢崎于昭和十九年在太平洋特鲁克（Truk）群岛海战中阵亡。

"二战"后，日本前卫运动旗手冈本太郎（1911~1996）在巴黎接触过超现实主义，冈本在巴黎制作的《伤痕累累的手腕》（1936年制作，后来焚毁，1949年重新制作）（图60）也包含着预感未来的伤感。

❶ 大谷省吾编『地平線の夢——昭和一〇年代の幻想絵画』展览图录（東京国立近代美術館，2003年）。

图61　藤田嗣治　阿图岛玉碎　1943年　东京国立近代美术馆藏（无期限出借作品）
© Fondation Foujita / ADAGP, Paris& JASPAR, Tokyo, 2015 E1724

❺ 战争画的时代

　　近代日本的战争画可以追溯到浅井忠、满谷国四郎等人描绘明治二十七年（1894）"日清战争"（甲午战争）的作品。从"日中战争"（抗日战争）到太平洋战争，出于提高战斗意志和记录战争的需要，制作了大量战争画。最早是藤田嗣治描绘1939年"诺门坎事件"的作品。藤田1938年以后还作为随军临时特约画家被派往东南亚，站在了战争画制作的前沿阵地。

　　自昭和十四年至十九年（1939~1944）经常举办战争画展，参展的战争画战后被美国接管，昭和四十五年无期限出借给日本，很长一段时间不对外公开展览。现在东京国立近代美术馆偶尔对外展览。其中不乏平庸之作，但也有实力派西画家们身手不凡的杰作。除藤田以外，还有宫本三郎、中村研一、小矶良平等官办展览和团体

❶ 林洋子「旅する画家・藤田嗣治——日仏のあいだのアメリカ」(『芸術研究』381号, 2004年)。

❷ 田中日佐夫『日本の戦争画——その系譜と特質』(ペりかん社, 1985年)、高阶秀尔「東西戦争画の系譜」『日本美術全集23　モダニズムと伝統』(講談社, 1993年)。

图62 靉光 有眼睛的风景 1938年 东京国立近代美术馆藏

展览的参展作品。这些作品充满热情和紧张感,若能够撇开战争责任论,仅以造型来衡量的话,这些作品则更适合作为他们的代表作。原本在社会上被视为另类的美术家,却从国家的需要中发现自我价值,通过发挥自己的技术极限,去挑战近代战争这个未知的难题。

随着战局的恶化,他们所描述的画面也开始发生变化。其中,藤田的作品体现出"同其他画家及以前自己的画作所不同的、不可思议的'热情'"❶。《阿图岛玉碎》(1943年)(图61)是幅现代地狱图,❷画面上的惨状表明其已没有了赞美战争的立场。

在战争的状态下,连买到绘画的颜料也不是件容易的事情,然有些画家则全神贯注埋头于自我的艺术探索。靉光(1907~1946)的作品《有眼睛的风景》(1938年)(图62)描绘的是貌似巨树根部的不定形物体在波动起伏中,长了只锐利闪光的眼睛,还有个枪的瞄准器。这里也飘溢着死亡即将临近的预感。这幅感染力极强的作

图63 松本竣介 Y市的桥 1943年 东京国立近代美术馆藏

第十章 近现代(明治~平成)的美术　　349

品在画面未完成的状态下参加了独立协会展,它让人回想起青木繁《海鲜》的参展经过。据说这并非画家不想修改,借用矮光本人的话说,他再也"无从下手,能做的只是两个多月不断凝视着画面"。作品《鸟》(1940年)是他对宋元花鸟画的兴趣与超现实主义印象之间奇妙邂逅产生的作品。他后被征兵,在战争结束时病亡他乡,终未能返回日本。

松本竣介(1912~1948)生于东京,中学时代失去听觉而幸免被征入伍。他走遍空袭前夜的东京街区,沿着山手线一路写生,创作出《Y市的桥》(1943年)(图63)这样描绘沉寂街区心象风景的作品。矮光和松本留下了自画像,尤其是矮光在出征前所画的体现其意志的自画像,似乎能够让人感到在理想破灭时,他已暗自下定决心不愿再失去艺术家的自我。

❻ 关东大地震后的建筑

建筑不在于美

大正十二年(1923)关东大地震,以此为契机,其后日本政治转为由军部垄断;对建筑行政部门也是个很大的冲击,重新强调建筑的抗震和防火性能,规定木结构建筑的外侧要用薄金属板或沙浆或瓷砖贴面,这些所谓的"准防火"措施完全改变了以往城市木结构建筑的风貌。商店的正面改成招牌式的平面,俗称的"招牌建筑"就是这个时代的产物。

在大地震前就有佐野利器、内田祥三等重视技术的建筑家强调过抗震结构的重要性。佐野和内田的学生野田俊彦,于大正四年发表了《建筑非艺术论》,主张"建筑仅需是地地道道的实用品就行,而同时希求获得美和内容的体现都是多余的事",这个主张对康德尔以来以"建筑的本质在于美"为前提的日本建筑界造成了不小的影响。它使人想起曾经在小山正太郎与冈仓天心之间展开的"书法是否是美

图64　村野藤吾设计　宇部市渡边翁纪念会馆　1937年

术"的争论。这一事件使得脚踏美术和实用两条船的建筑，尤其是将近现代建筑归属到美术史范畴的尝试显得无所适从。我认为，美术这一概念不能用"纯粹美术"的观点去解释，而应该从"用"，即功能的观点去重新诠释，这个问题暂且不论。

内田祥三（1885~1972）设计了东京大学校园内的主要建筑，如安田讲堂（1925年）和综合图书馆（1928年）等，石板路下面用铁格子覆盖，抗震性能万无一失，但因重视结构胜于装饰，外形甚至给人粗俗的感觉。而冈田信一郎设计的明治生命馆（1934年），体现的是现代主义嫁接历史主义的折中样式，依然作为建筑的主流延续了下来。在西洋建筑上加盖城堡式屋顶即所谓"帝冠样式"也属这类建筑，如爱知县厅（1938年）等。在大正八年（1919）国会议事堂的设计比赛中，下田菊太郎的方案最早提出帝冠样式，但当时遭到否决。后来于20世纪20~30年代被复活。

MAVO 的建筑活动

同这种动向形成对照的是前卫团体 MAVO 在震灾废墟上展开的活动。如前所述，MAVO 的造型活动大凡以游离于社会之外的激进表现而告终。然而他们在震后废墟上尝试的非同寻常的建筑却被称为"世上几无同类的、达达主义式的满腔热血

的流露"❶。今和次郎同他的小组所进行的"考现学""Barakku 装饰社"的活动与之步调一致。这些所谓表现派左派的激进的运动生命，同表现派一起都在短时期内结束了。村野藤吾出自表现派，在欧洲接触过最新的现代主义建筑和建筑师，回国后设计了宇部市渡边翁纪念会馆（1937年）（图64）等建筑，这些优秀的设计出自以表现派为代表的大正建筑那种自由且人性化的现代主义氛围。从村野的建筑中可以发现，20世纪30年代日本的现代主义终于瓜熟蒂落。在法国接受了勒·柯布西耶（Le Corbusier, 1887~1965）熏陶的前川国男和坂仓准三则是20世纪30年代现代主义的旗手。

现代主义者的抵抗与战争

以1931年"九一八事变"为界，国粹主义势头急遽高涨。帝冠样式建筑填补了历史样式衰退的空缺，其所体现的日本趣味广为流行。1931年，被采纳的东京帝室博物馆设计方案（渡边仁方案）就是在钢筋混凝土大楼上覆盖寺院建筑风格的屋顶，所反映的就是日本趣味。当时，前川国男提出了"无屋顶"的现代派设计方案，他认为与结构材料相适应的造型才称得上真正的日本式，为此他已做好落选的准备。昭和十一年（1936），在巴黎世博会日本馆设计竞赛中，世博会协会事先建议日本馆需加入日本趣味，但坂仓准三反其道而行之，结果他获得了大奖。尽管如此，井上章一却认为，坂仓并没有无视协会的建议，而是更胜一筹地去融合了日本建筑与现代主义，为高层次现代主义的新时代建筑。❷

现代主义的这种反抗是徒劳的，日本奔向了战争。就像画家绘制战争画，建筑家着手的则是"忠魂塔"（1939年）的建造和"大东亚建设纪念营造计划"（1942年）等，这些都是增强战斗意志的设施或者纪念碑。后者的纪念碑设计中，前川国男和坂仓准三培养出来的学生丹下健三的设计方案获得了一等奖。井上的评论出人意料：建筑家与战争画一样，其工作在"二战"后都被追究战争责任，但也正是在这个战争时期，建筑家脑海里浮现了与"超越近代"这一后现代主义相通的思想。❸

❶ 藤森照信『近代日本建築史（下）』（岩波新書，1993年），第186页。
❷ 井上章一『戦時下日本の建築家』（朝日選書，1995年），第218页。
❸ 井上，同上书，自第233页起。

自"二战"后至今（昭和二十年以降）

昭和二十年（1945）八月十五日，日本战败。以后直到平成十七年（2005）大约六十年的时间，历史上称之为"现代"。现代（contemporary）也就是同时代的意思，这一时期所发生的事情从时间轴来看，就像发生在眼前，时间上太近令人纠结，美术也不例外。现暂且还是按时间顺序展开记述。

❶ "二战"后美术的复兴与前卫美术的活跃（1945年直至20世纪50年代）

日展与独立美术家协会展

太平洋战争使得日本的主要城市化为灰烬，造成了二百多万阵亡者和战争牺牲者，这样的阴影是以怎样的形式反映在美术上的呢？若探本溯源的话，首先想到的是鹤冈政男（1907~1979）的《沉重的手》（1949年）（图65）。据说这幅画的创作灵感源于蹲在上野车站地下通道中的乞丐，这个形象唤起人们对战争犹新的记忆，简直就是噩梦。滨田知明（1917~　）创作了铜版画系列《新兵哀歌》（1952年），他曾服过兵役，这一系列正是根据自身经历而产生的超现实的噩梦般的作品。

丸木位里（1901~1995）、丸木俊（1912~2000）夫妇两人的系列作品《原子弹爆炸之图》（1950~1982年，共十五部作品），是让人震惊的记录大规模杀戮的现代地狱绘，他以不同于藤田的目光审视战争，其中双手伸向前方、像亡灵般步履蹒跚的原子弹受害者形象给人印象深刻。即便这样，据说还有不少原子弹受害者评论说这"过于漂亮"。香月泰男（1911~1974）始于《埋葬》（1948年）的"西伯利亚系列"（图66），是根据自身悲痛的体验而产生的安魂诗般的作品。被扣留在西伯利亚期间，他失去了许多战友。阿部展也（1913~1971）的《饥饿》、井上长三郎（1906~1995）的

图65　鹤冈政男　沉重的手
1949年　东京都现代美术馆藏

《漂流》等，也都是根据痛彻心扉的战场饥饿经历而产生的作品。战争的伤痕不易愈合。与香月一样具有悲痛体验的宫崎进（1922～　），至今还将同样的主题当成生命的赞歌一再重唱，继续以强烈的对比手法表达着心声（图67）。

　　战败后的1946年，在文部省的主持下，举办了首届日本美术展览会（日展）。虽在1958年改为民营，但其官展时代的权威性一直持续到此后。战前的大师依然活跃于当时的画坛上，西画方面，有梅原龙三郎、安井曾太郎；日本画方面，有小野竹

乔、福田平八郎、堂本印象、中村岳陵、伊东深水、杉山宁等人。同时，新进画家东山魁夷以《残照》（第三届日展）、《道》（第六届日展）（图68）等作品中的清新画风，滋润着战后荒芜的人心。二科会、院展、新制作派协会展等在野的美术团体也多于1946年恢复了展会。

同年，为抗衡国家主导的日展，立志确立自由和民主思想的美术家和信奉社会主义的美术家结成团体，成立日本美术会，翌年举办了"日本独立美术家协会展"。该展会组织形式民主，无论是业余爱好者还是专业画家都可自由参展，前面提到的井上、丸木、鹤冈等画家的重要作品参加了最初的展会。读卖新闻社也于1949年主办了"读卖独立美术家协会展"，同样是以无审查、不设奖为原则，起初呈现出画坛名家百花齐放的景

图66　香月泰男　黑色的太阳
1961年　私人收藏

象，但渐渐成为标榜前卫的美术家的据点，这种状况持续了一个时期。自1954年起，由每日新闻社主办的"现代日本美术展"与"日本国际美术展"隔年交替举办，会场都设在东京都美术馆。❶

"二战"前很少有西欧现代美术作品展在日本举办，1951年2月举办了"五月美术沙龙展"（Salon de Mai）之日本展，以此为开端盛行起来。这次展会的稳健和折中的性格虽遭冈本太郎批评为"拟似前卫"，但其新颖的内容还是吸引了大批观众。紧接着3月是马蒂斯展，8月是毕加索展，展会接踵而至，让美术爱好者兴高采烈。我记得当时的报纸等媒体曾报道过，当马蒂斯的作品抵达羽田机场开箱时，在场的相关人员中有人因过于激动而哭了；而马蒂斯展在仓敷举行时，还专为蜂拥而至的马

❶ "日本独立美术家协会展"加强了共产党主导的性质，持续至今。"读卖独立美术家协会展"渐渐出现激进化倾向，跟会场提供方东京都美术馆在风纪问题上产生对立，以1963年展会为终结落下了帷幕。每日新闻的"现代日本美术展"前卫作家的大佬们都参加了（1971年的第十届展会），如山口胜弘、荒川修作、高松次郎、宇佐美圭司、多田美波、关根伸夫、新宫晋等。只是观众寥寥无几，会场冷冷清清。至2000年，第二十九届展会谢幕。

图67　宫崎进　徘徊的心景
1994年　横滨美术馆藏

图68　东山魁夷　道
1950年　东京国立近代美术馆藏

蒂斯粉丝准备了"马蒂斯列车"等。由此可知人们对西洋美术的饥渴程度。

翌年的布拉克（Georges Braque，1882~1963）展，1953年的鲁奥（Georges Rouault，1871~1958）展，分别在东京国立博物馆举办了正式展出。1958年在东京国立博物馆举行了凡·高展，名作荟萃一堂，现在难以做到。另外，为1953年去世的国吉康雄举办的回顾展（东京国立近代美术馆）也给人留下了难忘的印象。自此以后的一个时期，模仿五月美术沙龙展、毕加索、马蒂斯、布拉克、克利、鲁奥的作品充斥了日本的展览会场。

日本美术走向世界与"具体"的创作活动

当东京国立博物馆的表庆馆举行马蒂斯展时，总馆在举办宗达和光琳派展。我还记得当时有人评论展览会时说宗达和光琳比马蒂斯更"现代"。1958年，日本古美术巡回展在巴黎、伦敦、海牙、罗马举行，引起很大的反响。

1956年，日本加入联合国，栋方志功的《二菩萨释迦十大弟子》在威尼斯国际双年展上获得了版画类的大奖。翌年的圣保罗国际双年展上，滨口阳三也获得了版画类最优秀奖。过去在圣保罗双年展上，斋藤清于1951年获奖、栋方志功于

1955年获奖。连获版画类的奖项,意味着近世的锦绘和铜版画的传统经过近代特色版画的传承,早早地在"二战"后的国际舞台上盛开出花朵。栋方善于将东北人的万物有灵论和生命力转化为现代表现,他的作品最受好评(图69)。此外,还有一批在国际画坛上留下光辉业绩的版画家,如驹井哲郎(1920~1976)、加纳光於(1933~　)、池田满寿夫(1934~1997)等人。

另一方面,欧美美术的最新信息也迅速增加,对信息的反应在时间上也是同步的。1948年返回巴黎的荻须高德、1950年赴美的冈田谦三、1952年赴巴黎参加非定型艺术运动的今井俊满、同年赴美的猪熊弦一郎等战后早期出国发展的画家将当地的信息带回了日本。1956年在东京高岛屋举办的"今日美术展"上,集中展示了包括非定型艺术作品在内的欧美和日本美术的最新动向,是一次划时代的画展。

1954年在关西,以二科会的骨干画家吉原治良为主,加上白发一雄、元永定正、村上三郎、田中敦子等人,他们立志将行为化为作品,组成了具体美术协会(简称"具体")。在《具体》创刊号(1955年1月)上吉原治良这样写道:"我们希望在整个视觉艺术,如书法、插花、工艺、建筑等领域也都能找到朋友。……以新美术为主,与儿童美术和文学、音乐、舞蹈、电影、戏剧等现代艺术的各类别都能紧密地携起手来。""具体"小组根据各自的奇思异想展开了激进的活动,比如在芦屋滨的野外展、舞台活动、热气球悬空作品展等,他们给战后美术界带来了冲击。

1957年来日的法国非定型艺术评论家米歇尔·塔皮耶(Michel Tapié, 1909~1987)曾高度评价"具体",其活动在国外也有了知名度,一直持续到现在。他们的活动从起初的激进行为逐渐变化归结到以绘画为主,其代表性作品是菅野圣子(1933~1988)的《列维—施特劳斯的世界Ⅰ》(1971年),画风细腻且带有理性色彩。"具体"这一早期例子表明,走在现代美术最前列的新运动并非来源于西洋的直接影响,而在日本几乎是与西洋同时发生的。

以"具体"为例时,我们不由会联想到号称战后日本美术"花旦"的前卫美术

图69　栋方志功　涌然的女人们　涌然之栅、没然之栅　1953年　东京国立近代美术馆藏

（现代美术）的活动。当时，前卫美术在很大程度上并没有吸引大众的兴趣。如前所述，日展盛况空前，在野的美术团体也拥有了数量相当的观众。而"现代美术"展览会尽管有主办方和评论家的推波助澜，但始终无法吸引大众。究其原因，与这些献身美术的制作者自身的态度有关，往好听的说是克己主义，往难听的说是唯我独尊的态度在作怪。

正如"具体"所尝试过的，超越雕刻、绘画、工艺、设计分类框架的作品的装置艺术（Installation art，三维立体装饰，整体空间的作品化）是现代美术新的表现舞台，而前卫作家所关注的是在美术馆外部空间展开的装置艺术。据说当时某地方美术馆尝试在该市公园里设置野外装置艺术，但在展会日当天的早晨，清洁工误将装置艺术当成垃圾清理掉了，成了出哭笑不得的喜剧。尽管现代美术中诞生了许多杰出的作品，但遭受社会疏远的状况至今未能得到改观。

《墨美》的创作活动

书法家森田子龙（1912~1998）于1951年在京都创刊了《墨美》杂志，同时他与数个志同道合的人组成了"墨人会"，这一关西前卫美术运动团体比"具体"成立的时间还早。《墨美》的编辑方针将书法与抽象绘画视为同等重要的视觉艺术，并积极地从多角度介绍弗兰兹·克莱因（Franz Kline，1910~1962）和施奈德（Gérard Schneider，1896~1986）等受东洋书法影响的欧美抽象画家，同时几乎每期都刊登仙崖、白隐、慈云和中世禅僧的书法以及中国的著名墨宝，赢得了欧美画家的瞩目。

1955年"墨人会"先于美术展赴欧进行了巡回展，这充分反映了森田希冀日本前卫书法得到国际认知的强烈愿望。同时也是森田的心理战术，希望日本社会承认同为美术、与绘画比肩的前卫书法。海外巡展超越了小山正太郎与冈仓天心之间曾有过的有关"书法是否是美术"的争论，也超越了战后日展曾将书法区别于美术，并

❶ 有关《墨美》提出的书法与绘画之间的关系问题，参阅濑木慎一『戦後空白期の美術』（思潮社，1969年），第12章「前衛書の進出」。

❷ 理应列举更多的人士姓名，但为避繁就简，不逐一罗列。近现代美术的所有领域都以此方法处理。

❸ 田宫文平『「現代の書」の検証』（芸術新聞社，2004年）。

将前卫书法排除在外的现状。《墨美》于昭和五十六年(1981)第301号后停刊，但其间培养了一批前卫书法家，其中井上有一(1916~1985)(图70)的成就不仅得到欧洲还正在得到中国和韩国的认可。❶

图70　井上有一　愚彻　1956年　国立国际美术馆藏

现代的书法家们

既然出现了《墨美》同人的名字，也当涉及一下其他的几位现代书法家。若要在众多的书法家中找出五六位的话，首推汉字书法的书法家西川宁(1902~1989)，他以近代知识分子的眼光纵览包括清代书法在内的中国书法历史，并定调了日展书风走向。上田桑鸠(1899~1968)在专注临摹古典的同时偏重前卫书法，从而脱离了日展。手岛右卿(1901~1987)的目标是现代书法，他为类似村上华岳绘画的内观书法风格开辟了新天地。1957年，他和井上有一共同受邀参加圣保罗双年展。安东圣空(1893~1983)是假名书法的书法家，他跟《日月图屏风》(1986年)的作者桑田笹舟(1900~1989)一起引导"神户的假名"走向了兴隆。日比野五凤(1901~1985)的屏风《伊吕波歌》(1963年)(图71)在现代的语境中唤醒了藤原佐理和近卫信尹的书法，使之一跃成名。

以上列举的这些现代书法家的代表例子，❷受到了笠岛忠幸氏的启发并参考了田宫文平氏的著作。❸这些书法家虽在保守或前卫之间有程度上的不同，但都在继承江户至明治的书法传统的同时，学习中国和日本的古典，加上现代的诠释，以求书法在现代的振兴，基本姿态同井上有一的态度如出一辙。但是，这些人都已过世。

图71　日比野五凤　伊吕波歌（六扇屏）　1963年　东京国立博物馆藏

在抛弃了笔和墨的现代人生活中，书法也像茶道或插花一样，面临着维系传统和使之振兴的课题。

❷ 现代主义建筑的繁荣与局限

战败后的日本，建筑化为一片废墟，资材、资金枯竭，面对绝境无计可施。昭和二十五年（1950）因朝鲜战争的特供需要才缓过气来。这对于前川国男、坂仓准三等战前现代主义的建筑师来说，正是大显身手的好机会。坂仓准三设计的神奈川县立近代美术馆（1951年），建筑和水池采用寝殿造钓殿形式配以钢结构材料，是座日本传统空间结合近代建筑特性的优秀建筑。

丹下健三是前川、坂仓他们的晚辈，他设计的勒·柯布西耶风格的津田塾大学图书馆（1954年）简约明快，之后又在广岛和平纪念公园（1954年）、和平纪念资料馆、原子弹爆炸牺牲者慰灵碑的设计中，分别重叠了正仓院和屋形埴轮的屋顶元素。❶ 香川县政府办公楼（1958年）的设计房檐和回廊向外突出，也让人联想到传统建筑的样式。丹下健三曾说过"近代建筑中的传统……要靠建筑师的实践活动去创造"❷，这话与冈本太郎的传统论不谋而合。第一章中曾提到冈本太郎的"绳纹土器论"（1951年）旨在寻找日本传统中粗野且壮实表现的可能性，这对丹下和白井晟一（1905~1983）等当时的建筑师产生了很大的影响。

此后，日本经济取得了惊人的发展，并在这种背景下举办了1964年东京奥林匹克运动会。当时丹下设计的代代木国立室内综合竞技场及其附属体育馆（1964年）深化了当时欧美正在尝试的结构性造型，新颖的吊顶结构引发世界各国建筑师的关注。丹下追求开放的空间，后来与菊竹清训、黑川纪章等年轻建筑师一起追求未来城市的模式。

1970年大阪世博会对他们来说是一个创建未来城市的绝佳实验场，会场所到

❶ 此时，对于野口勇（1904~1988）提出的慰灵碑设计方案，因他是美国国籍而未被采纳。后来他成为代表美国的雕刻家。

❷ 丹下健三「現代日本において近代建築をいかに理解すべきか」，初田享『模倣と創造の空間』（彰国社，1999年），第201页。

❸ 松隈洋「現代 モダニズムの時代からポスト・モダンの時代へ」『カラー版 日本建築様式史』（美術出版社，1999年），第179页。

之处都是独特结构性造型的建筑物和运用最新科技成果的设备装置，可惜却没考虑到如何应对蜂拥而至的人群。因此，所有一切只是显示了"依靠乐观的技术主义而堆砌的漫画般城市形象"❸就草草告终。如今，仅有冈本太郎设计的赞美原始的《太阳之塔》作为其代表作留存至今。

之后，建筑师的兴趣从城市转向了单体建筑。这是继承了勒·柯布西耶理想的现代主义建筑师的目标——综合功能、技术和表现的新城市建设，但这一切在日本的现实面前终于以梦想而告终。

❸ "美术"与"艺术"的分立与混淆（20世纪60年代至今）

日本美术之旅从绳纹时代出发，终于来到了20世纪60年代。后面将记述迄今为止四十多年来的实况，将不再按照时间顺序，而以话题为主进行概述。

"艺术"篇——状况的变化

新事物与旧事物、模仿与创新折中掺杂，以不同寻常的速度发生着变化，处于这种状况下的现代美术难以简单概述。为此，最为方便的方法就是将"美术"和"艺术"在用语上区分开来。

如前所述，所谓"美术"是明治以来使用至今的 fine art 的日语译词。尽管自印象派以来的美术状况发生了急遽的变化，然 fine art 这个词汇西方至今依然在使用。自20世纪60年代起，西欧文明发生了很大的变化。变化的主角是城市的膨胀趋势和电子技术的发达带来的 IT 革命（信息革命）。这场革命跨越国界、超越阶级，从根本上动摇了信息的所有权，美术也从"手工制品"演变为"用按钮操作的机器"，诞生了所谓的"电脑艺术"。以前的画面（绘画作品）为液晶屏幕所代替，变成了会动的画面、会发声的画面。绘画与电影、音乐之间的界限消失了。

图72　高松次郎　婴儿影子 No.122　1965年　丰田市美术馆藏
©The Estate of Jiro Takamatsu, Courtesy of Yumiko Chiba Associates

与此同时，传统的手工作品也发生了变化，出现了波普艺术、动态艺术、概念艺术等。高阶秀尔指出，这些"全被称为'艺术'，是因为它不同于立体主义和超现实主义，同时表明'艺术'这一用语自身存在着问题"❶。

本来，西方art一词表示"美术""视觉艺术""普通艺术"，是从狭义到广义跨越多个层次，而现代的艺术脱离"美术"，朝着更广义的照片、设计、音乐、电影、舞台艺术等跨越。更有甚者，像马歇尔·杜尚（Marcel Duchamp，1887~1968）将便器都比拟为艺术（1917年）。杜尚的这种行为属于第一次世界大战中欧洲和美国出现的"达达主义"运动，是其"反艺术"行为之一环。第二次世界大战后，美国将它继承了下来，称为"新达达主义"。前述的视觉艺术、波普艺术、概念艺术等种种"艺术"都被涵盖在这个范围内。

这种新的"艺术"在"读卖独立美术家协会展"和每日新闻的"现代日本美术展"的会场上，筱原有司男、荒川修作、三木富雄、工藤哲已、高松次郎等人已先行做了尝试。1963年，高松次郎、赤瀬川原平、中西夏之三人组成了"Hi-Red Center"，对西欧的状况做出了敏感的反应。高松次郎的系列作品《影子》（图72），即在画面中固定好人的影子。于是，会场中看画人的动态影子与画面中静态的人影互相交错难分难辨，使看画人的意识在"虚"和"实"之间游荡。赤瀬川的"模仿千元纸币"构成刑事案件，闹得沸沸扬扬；中西的系列作品《扰乱现象》也有同样效果，晒衣夹子像成群的虫子在蠕动，中西的作品简直就是万物有灵论的现代版。

❶　高阶，P300注❶『岩波　日本美術の流れ6』，第130页。

物派与后现代主义的建筑

1968年，关根伸夫在神户市须磨离宫公园举办了首届雕刻展，先在大地上挖个坑，再用挖出来的土在地上做个与坑相同的圆筒形物体，取名"位相—大地"，这个作品引发了人们热议。所谓"物派"就此诞生。"物派"的理论领袖李禹焕（1936~ ）（图73）将艺术解释为"内部与外部相遇之路"❷。"重视素材的自然性胜于重视作家自己的主张，重视相互依存的场的关联性胜于重视作品的完结性，在这点上形成对'近代'强烈的反命题。"❸

在论述现代文化状况时经常使用到"后现代主义"这个词，原本它是指始于20世纪60年代后期的国际建筑的新动向。后现代主义建筑反省现代社会资源的过分浪费及由此造成的环境破坏，批判优先注重效率和功能的现代主义建筑，力求恢复讲究人情味的建筑，并认可外形上的游戏和恢复装饰性，力求与自然环境保持和谐等，想通过这些尝试去超越现代主义。

基于以上动向，矶崎新、安藤忠雄等人以写作活动配合更大胆且个性化的建筑活动，他们近期的工作从某种意义上可以说是表现主义在21世纪的翻版。毛纲毅旷（1941~2001）尝试的骰子似立方体的"反住器"（1972年）建筑归根结底属于新表现主义之前卫。另外，像"仓敷常春藤广场"（Kurashiki Ivy Square）（浦

图73　李禹焕　关系项——沉默
1979/2005年　神奈川县立近代美术馆藏

❷　李禹焕『余白の芸術』（みすず書房，2000年），第3页。
❸　高阶，P300注❶『岩波　日本美術の流れ6』，第134页。

边镇太郎，1974年）这样的设计，在保留老建筑外形的同时，对内部进行改造，这种以修复和再生来代替以往破坏和新建的方式，足见后现代主义的聪明能干。

在四角方方、像刀切豆腐般光滑平整的现代主义建筑上，费尽心思百般"装饰"，对此我等是欢迎的。然而，以"装饰"当掩饰的超巨大"高科技"建筑不分地点接二连三地拔地而起，这种无约束的增殖状况使得住在低层住宅的居民陷入不安，这已成为严峻的现实。"高科技"建筑到头来只不过是现代主义的继续或延长，并不能解决现代建筑和城市的根本问题。❶

漫画、动漫的繁荣

前面我主张的"艺术"是指前卫造型艺术的各个领域。这里我想再将它扩展到漫画、动漫中去。不久前还只是以年轻人为对象的亚文化性质的漫画和动漫，在这数十年间得到了包括成年人在内的广泛支持，并得到国际上的高度评价，现已跃然走在了文化的前沿。

首先要指出的是近几十年来漫画不同寻常的人气。1990年有关漫画的少年周刊杂志发行量达到五亿册，成人周刊杂志也超过了四亿册。❷现在虽略有减少，但仍是个令人惊叹的数字。

何谓漫画？"与大众生活密切的戏画或其同类绘画，特点是伴有故事情节"，就此打住，不予细说。日本人嗜好戏画并非始于今日，其萌芽可追溯到飞鸟至奈良时代的涂鸦。12世纪时，公家之间互相交换涂鸦，催生了《鸟兽戏画》《信贵山缘起绘卷》《伴大纳言绘卷》等高超的艺术性表现手法。室町时代的《百鬼夜行绘卷》理应是妖怪漫画的鼻祖。江户时代，在18世纪前期出现在大坂的画本《鸟羽绘》中由长手长脚的人物所演示的生活中的种种笑话，正是漫画的伊始。而锹形蕙斋、北斋、国芳等浮世绘师的机智和想象力通过绘本、读本、黄表纸、合卷本等媒介，继承传统并向大众普及。其间的白隐、仙崖的戏画以及曾我萧白、伊藤若冲、长泽芦雪等人

❶ 桐敷真次郎『近代建築史』（共立出版，2001年），第250页。

❷ 四方田犬彦『漫画原論』（筑摩書房，1994年），第7页。近来，论述漫画的出版物迅速增加。这里主要参考了以下几本书。清水勋『漫画の歴史』（岩波新書，1991年）、汤元豪一『江戸漫画本の世界』（日外アソシエーツ，1997年）、『美術手帖 マンガ特集』（1998年12月）、『マンガの時代』（东京都现代美术馆、广岛市现代美术馆的展览会图录，1998~1999年）、夏目房之介『マンガと「戦争」』（講

的水墨画，跟漫画和戏画都有共同点。

进入明治后，乔治·F.比戈（Georges Ferdinand Bigot，1860~1927）、威格曼等人将欧美讽刺画（caricature）传统带到了日本。北泽乐天的"时事漫画"始于明治三十五年（1902），他吸收了当时在美国很受欢迎的分割画面的连续漫画手法，这在大正年间引领出冈本一平的长篇故事漫画，使得漫画更接近电影。昭和初期，讲谈社发行的《少年俱乐部》《幼年俱乐部》连载了田河水泡的《伍长小黑》等人气漫画。它的成功使得《少年俱乐部》的发行册数增加到了七十五万册。第二次世界大战后的漫画热在这片热土上开出了骄人的花朵。

图74　手冢治虫　大都会　1949年　ⓒ手冢制作公司

战后漫画始于手冢治虫（1928~1989），以《新宝岛》（1947年）为开端接连不断地制作了《大都会》（1949年）（图74）、《森林大帝》（1950~1954年）、《铁臂阿童木》（1952~1968年）等畅销作品。他以迪士尼动画片为模特，吸收了电影手法中的自由分割画面和特写的手法，通过包括怀疑科学文明等宏伟壮阔的宇宙主题，完全颠覆了以往的漫画形象。白土三平（1932~　）的《忍者武艺帐影丸传》（1959~1962年）和《卡姆依传》（1964年）等展现的是强劲的连环漫画世界，柘植义春（1937~　）的《山椒鱼》（1967年）和《螺丝式》（1968年）等展现的是不合逻辑的梦幻世界，将漫画的读者从少年提升到了青年和成人层。阅读手冢漫画长大的大友克洋（1954~　）创作了AKIRA（1982~1990年）（图75），通过假想的近未来城市的破碎

談社現代新書，1997年）、作者同前『マンガはなぜ面白いのか』（NHK ライブラリー，1997年）、Jaqueline Berndt 編『マン美研——マンガの美／学的な次元への接近』（醍醐書房，2002年）。

图75 大友克洋 AKIRA 1982~1990年 ©大友克洋/蘑菇(mushroom)/讲谈社

图76 萩尾望都 波族传奇 1972~1976年 ©萩尾望都/小学馆

画面表现强大的冲击力和真实感，显示了手冢漫画所不曾有的描写力。作品被拍成电影后，轰动了全世界。据说是日本独有的少女漫画领域（图76），在复杂纷繁的分割画面里植入时间和心理变化过程，这种诱惑性的故事描写异常发达，它不仅吸引成人女性读者，甚至还捕获了男性读者。细腻、起伏的线描和黑白色面的感觉对比，让人联想到镰仓时代"白绘"（参阅第六章·❺·绘卷物的发展）的世界。

高度发达的漫画，以manga为名得到了国际上的认可，日本国内美术馆也将其作为展示主题，各种评论十分活跃。

动画作为能活动的画，其发祥可追溯到1908年法国放映的动画电影《幻影集》（*Fantasmagorie*）。在日本则始于大正六年（1917）。美国的迪士尼最早开发了用动画表现长篇动画的所谓"漫画电影"❶；在日本，经由动画之父政冈宪三（1898~1988）等人的努力，漫画电影取得了技术和表现手法两方面的进步。政冈在1943年战争环境下制作的《蜘蛛与郁金香》虽为短篇，却是部足以跟迪士尼匹敌的漫画电影名作。"二战"后，由东映动画制作公司制作上映了《白蛇传》（1958年），紧接着又制作了《淘气王子斩大蛇》（1962年）、《太阳王子何露斯神大冒险》（1963年）等长篇动画的杰作。此间，手冢治虫的《铁臂阿童木》被改编成动画连续剧搬上荧幕（1963年），赢得了人气。漫画电影开始登上电视节目，从而加速了动画的发展和普及。❷

宫崎骏、高畑勋等人创办的吉卜力工作室制作了《风之谷》（1984年）、《龙猫》（1988年）、《岁月的童话》（1991年）等一系列作品，面世后证明动画不仅对儿童有吸引力，而且具有打动成年人的内在表现力和不受时空限制、可自由导演的长处。宫崎骏的《魔女宅急便》（1989年）中少女骑着扫帚自由飞翔于空中，这使人联想起看到《信贵山缘起绘卷》画中飞舞的米袋和护法童子时的爽快心情。

宫崎骏在接下来的《魔法公主》（1997年）、《千与千寻》（2001年）（图77）中，引进了电脑图形处理技术，实现了高水平的制作和导演，后者荣获了奥斯卡最佳长篇动画片奖，赢得了国际上的高度评价。这时期令人难忘的是电视动画片《口袋妖怪》的

❶ 『日本漫画映画の全貌』展览图录（东京都现代美术馆，2004年）。

❷ "动漫"（anime）是"动画"（animation）的略语，20世纪70年代后期开始被频繁使用。

图77 宫崎骏导演 千与千寻 2001年 ©2001 二马力·GNDDTM

播放,可爱的妖精们抓住了全世界儿童的心。日本的动画即 anime 就这样发展成为超过 manga 的坚挺的出口产业。高畑勋指出,动漫能够发展到今天,其背景中存在着信贵山缘起、伴大纳言、鸟兽戏画、百鬼夜行等绘卷传统中所见的动画性表现手法和万物有灵论的天性。❶ 现在,动漫和漫画同为日本文化向海外发送信息的重要手段。

"美术"篇——"美术"的现状

我们再将视线从前述的"艺术"活跃的动向转回到传统的"美术"世界中来,发现传统美术领域中的日展、院展等经过明治以来美术界的离合聚散所形成的各种团体,使得上野山文化圈依旧十分热闹。没有了曾经的盛况,报刊、电视台也不来光顾,虽说近来厌恶美术团体的故步自封、寻求自立的美术家人数迅速增加,但是,美术团体与观众间的距离,跟前面"艺术"篇(参阅本章·五·❸)看到的前卫艺术家与观众间的距离相比,依然算近。

同时在艺术派和美术派中值得列举的人名也不少。日本画方面有高山辰雄、小

❶ 高畑勋『十二世紀のアニメーション』(德間書店,1999年)。

仓游龟、平山郁夫、奥田元宋、工藤甲人、岩崎永远、稗田一穗等；西画方面有须田国太郎、麻生三郎、熊谷守一、山口薰、胁田和、野见山晓治等；雕刻家方面有佐藤忠良等，若将我脑海中浮现出来的名字全部列举出来，那成了固有名词的罗列了。但要是在其中挑选一位今后必定会得到评价的画家，很可能是向井润吉（1901~1995），他没有停止过对战争画的反省，自战败直至去世坚持绘制消亡中的稻草屋顶民居。而另一位是佐藤哲三（1910~1954），他坚持描绘家乡越后平原的景观；去世前一年所画的《雨夹雪》（图78）具有不同寻常的亮点，给人留下深刻印象。

❹ 前卫与传统（或曰美术遗产的创造性继承）

现代美术需恢复与社会的协作，作为一个启示，最后谈谈"优秀且现代，优秀且传统"这个问题。这个看似矛盾的命题，其实许多前卫作家已有意识或无意识地尝试着回答并取得了成果。吉原治良的作品《白色的圆》（1967年）简直就是白隐所画《圆相》在有深度质感的大画面上的再生。小野里利信题为《分割—1260》（1962年）的作品中，用不同色彩的边框组成的细小棋盘格子分割画面，这种奇特的装饰手法超越了具象与抽象，与伊藤若冲的《鸟兽花木图屏风》（参阅第九章图34）的独创手法有异曲同工之妙。小野里与若冲之间这种奇妙的不谋而合，虽说是偶然的产物，但总让人觉得存在着某种血脉的传承。小牧源太郎的工作也很独特，他将超现实主义与日本的民间信仰结合在了一起。

日本画继承传统是理所当然的事，日本美术院小松均（1902~1989）的《雪壁》（1964年）（图79）使人联想起伊藤若冲《动植彩绘》中的《雪中锦鸡图》，有生命的雪花斑点营造出玄妙的幻想风景，这种万物有灵论的视觉超越了日本画的框架，直接接轨20世纪的前卫美术。片冈球子（1905~2008）的表现手法中同样可以看到万物有灵论与"装饰"的融合。

图78　佐藤哲三　雨夹雪　1952~1953年　神奈川县立近代美术馆藏（寄存）

图79 小松均 雪壁 1964年 京都市美术馆藏

图80　横尾忠则　护城河　1966年　德岛县立近代美术馆藏

横尾忠则（1936~　）使幕府末期的浮世绘在现代的广告招贴画中得到重生（图80），又与曾我萧白产生共鸣。自20世纪60年代至今，他始终将自己的表现舞台聚焦在前卫与大众的接点上，在国外也一直受到好评。年轻美术家中，村上隆（1962~　）以将日本美术的平面性与前卫艺术相结合的"超扁平"作为宣传口号，向世界美术市场推出了与漫画和动漫有关的各种吉祥物。奈良美智（1959~　）以传统的线描和平涂法简洁地绘制了眼神凶狠的幼女像，在国际上获得好评。

菱田春草曾这样说道："我相信，现在所说的西画中的油画和水彩画，或者现在我们画的日本画……一律都被视为日本画的时代肯定会到来。"❶ 现在菱田的预

❶　菱田春草「画界漫語」（『絵画叢誌』明治四十三年四月）。

言尚未完全实现，但"日本画"与"西画"的区分标准明显变得暧昧了，甚至有人提议改称现代日本画为"胶彩画"，废除"日本画家""西画家"这样的分类。然而，"日本画"这一名称包含着民族意识，其特殊的心理意味在"二战"后的国际社会中给人感觉反而变得更加敏感。❶

速水御舟以来的日本画家的课题——传统与现代主义之间的结合，经杉山宁、横山操、加山又造等才华横溢的画家们的摸索，分别创造了新的形象。柳宗悦的民艺理论认为：在无名匠人看似无心的手工作业中蕴藏着创造美的契机。其结果催生出许多艺术家，其中包括河井宽次郎、富本宪吉、芹泽铚介、滨田庄司等富于个性的现代陶艺家，栋方志功这样兼具乡土性与国际性的版画家。八木一夫将陶瓷器传统转用在前卫题材的创作上，为将传统工艺与艺术的融合推向未来起到了积极的作用（图81）。

从绳纹到现代——我们快步走过了漫长的路程来到了这里。还有摄影这个重要的门类有待说完。"二战"前，为配合20世纪30年代绘画的前卫趋势，摄影展开超现实幻想世界的创作，发表了小石清、平井辉七、瑛九等人的作品，以及安井仲治等人以优美的影像捕捉到的犹太难民形象的"犹太难民"系列（1941年）（图82）等。"二战"后，土门拳通过《风貌》（1957年）、《室生寺》（1954年）、《筑丰的孩子们》（1960年）（图83）等打动人心的作品，留下了不朽足迹；木村伊兵卫以炽热的目光捕捉百姓的生活表情；滨谷浩等人专注于拍摄生活在恶劣环境下的农民和渔民的身影。不同于以上重视记录性的摄影师，奈良原一高、东松照明、细江英公、川田喜久治等人于1959年结成了VIVO摄影师团体，追求超越记录性的新颖表现手法。再往后一代人中，杉本博司活跃于国际舞台上……这种近现代摄影史的雏形可追溯到幕府末期，但遗憾的是在此没余力进一步挖掘。❷

我还想留几页给设计。如前所述，日本的装饰美术即工艺的各领域自不待言，

图81 八木一夫 萨姆沙先生的散步 1954年 私人收藏

❶ 2003年3月，神奈川县民礼堂举办的研讨会「転位する日本画——内と外とのあいだで」的记录，『日本画——内と外とのあいだで』（ブリュッケ，2004年）。

❷ 『写真一五〇年展 渡来から今日まで』展览图录（コニカプラザ，1989年）、『日本近代写真の成立と展開』展览图录（東京都写真美術館，1995年）、饭泽耕太郎『戦後写真史ノート』（中公新書，1993年）等。

图82　安井仲治　犹太难民（儿童）　1941年　私人收藏

图83　引自土门拳　《筑丰的孩子们》　1960年　土门拳纪念馆藏

第十章　近现代（明治～平成）的美术　　373

琳派所代表的近世装饰画从设计的观点来看，也可以说充满着丰富的独创性。欧洲的美术史学家尼古拉斯·佩夫斯纳（Nikolaus Pevsner, 1902~1983），在他的名著《现代设计的先驱者》❶（1936年）中说，实际上，厌恶近代机械主义、赞美中世纪匠人手工活的威廉·莫里斯（William Morris, 1834~1896）便是近代设计的鼻祖。这个观点足以让我有兴趣去挑战艺术与设计之间的关系，以及日本美术的设计性这个大问题。也有如田中一光这样的现代设计家，将琳派和日本美术的遗产充分运用到自己的创作中去。但这些都有待于将来探讨或者是留给后代的课题，写到这里见好就收吧。

现在我们大多数日本人都居住在膨胀臃肿的城市中，喜好接近于西欧人的生活风尚，逐渐忘记曾经的生活。使用凹间和屏风的生活方式和用具也在消失，失去了实用性的屏风如同工艺品被收藏在了美术馆的陈列柜中。毫无疑问，像荒川修作、河原温、草间弥生等活跃于国际舞台的作家今后必将不断涌现。在世界急遽均一化的状况下，日本美术的生命就这样衰落下去吗？这些问题大得关系到未来对审美价值的判断以及国家和民族的将来，甚至关系到人类未来，远远超越了我能够预测的范围。然而，尽管如此，日本的美术定会改头换面，坚韧不拔地延续下去。正如本书开头所介绍的华尔纳对日本美术做出的评论——"永恒"（enduring）……❷

❶ Nikolaus Pevsner, *Pioneers of Modern Desine*, the first edition 1936, the Pelican edition, 1960.

❷ Langdon Warner, *The Enduring Art of Japan*, Grove Press: New York, 1952. 寿岳文章译『不滅の日本藝術』（朝日新聞社，1954年）。

日本美术史文献指南

佐藤康宏

一、美术全集

若您对日本美术感兴趣，最好去欣赏原作。起码得先去图书馆翻阅综合性日本美术全集之类的图书，查看大型插图或彩色插图以及阅读其解说。下面就介绍几种书。

① 田中一松等主编的『日本の美術』（全29卷，平凡社，1964~1969年）
② 斋藤忠、吉川逸治等『原色日本の美術』（改訂版，全32卷，小学館，1966~1994年）
③ 坪井清足等『日本美術全集』（全25卷，学習研究社，1977~1980年）
④ 前川诚郎等编『日本美術全集』（全25卷，講談社，1990~1994年）
⑤ 大西修也等『新編名宝日本の美術』（全33卷，小学館，1990~1992年）
⑥ 青柳正规等编『日本美術館』（小学館，1997年）
⑦ 野间清六等『日本の美術』（至文堂，1966年至今）

这里割爱了以前的老书，曾是畅销书的①②也已经陈旧。但是，有关概论，如①系列中山根有三『桃山の風俗画』等，仍有不少具参照价值的书籍。而②系列，后来增加过新的书籍，或有部分作者交替出版了修订增补版。②初版的大部分书籍被重新编辑成小型本『ブック・オブ・ブックス日本の美術』出版，又增加了几册单独主题的书籍，是套便于阅读的系列全集。至于后来刊发的③系列，其每卷安排和卷尾资料都十分充实，其中包括辻惟雄编『江戸の宗教美術』等绝无仅有、裨益良多的书籍。④系列要算是最新的美术全集，插图基本上都很漂亮，通读后自觉水野敬三郎的日本雕刻史概论很有嚼头，虽说有鱼目混珠之嫌，但多可视为教科书使用。比上述全集更紧扣各卷主题的是⑤系列，刊载了其他系列所没有的插图及专业论文。⑥由彩色插图加上简明扼要的解说组成，特点是近现代部分占篇幅较多，和合页排版形式，厚重的一大册，便于粗略寻访日本美术史。⑦属月刊，至2005年11月共出版四百七十四分册（姊妹刊物『近代の美術』已停刊）。每分册原则上由一位专家围绕某个专题编辑和执笔各种大小细目的文章，若要查找某个特定主题时，可当作最初的指南来使用。

杂志形式的全集有秋山光和等监修的『週刊朝日百科世界の美術』（朝日新聞社）的日本篇以及久保田淳等监修的『週刊朝日百科日本の国宝』（出版社同前，另有增刊）。而各专业的全集类则更多。这里我们省略个别收藏特辑及作家个人全集等，仅列举以下若干书名和出版社名。『国宝』（毎日新聞社）、『国宝・重要文化財大全』（毎日新聞社）、『日本原始美術大系』（講談社）、『秘藏日本美術大観』（講談社）、『日本古寺美術全集』（集英社）、『日本の古寺

美術』（保育社）、『奈良六大寺大観』（岩波書店）、『大和古寺大観』（岩波書店）、『国宝・重要文化財仏教美術』（奈良国立博物館）、『図説日本の仏教』（新潮社）、『密教美術大観』（朝日新聞社）、『日本建築史基礎資料集成』（中央公論美術出版）、『日本彫刻史基礎資料集成』（中央公論美術出版）、『仏像集成』（学生社）、『日本の仏像大百科』（ぎょうせい）、『日本の仏画』（学習研究社）、『新修日本絵巻物全集』（角川書店）、『日本絵巻大成』（中央公論社、有続編、続々編）、『花鳥画の世界』（学習研究社）、『水墨美術大系』（講談社）、『日本水墨名品図譜』（毎日新聞社）、『日本屏風絵集成』（講談社）、『障壁画全集』（美術出版社）、『近世風俗図譜』（小学館）、『日本美術絵画全集』（集英社）、『新潮日本美術文庫』（新潮社）、『琳派絵画全集』（日本経済新聞社）、『浮世絵大系』（集英社）、『浮世絵聚花』（小学館）、『肉筆浮世絵大観』（講談社）、『原色現代日本の美術』（小学館）、『日本の近代美術』（大月書店）、『日本の名画』（中央公論社）、『日本の漆芸』（中央公論社）、『日本の染織』（中央公論社）、『日本の染織』（京都書院）、『陶磁大系』（平凡社）、『日本陶磁全集』（中央公論社）、『世界陶磁全集』（小学館）、『書道全集』（平凡社）、『書の日本史』（平凡社）がある。

日本美術跟中国以及朝鲜半岛的美术有着密切的关系，近世、近代还跟欧洲美术关联颇多，因此理应以『世界美術大全集』（小学館）等图书为依托，适宜地展开对外国美术的探索。加之，本书属于通史又有文献注释，这里省略概论书、研究专著类，但就全集而言，诸如『文化財講座』（第一法規）、『日本美術の鑑賞基礎知識』（至文堂）、『美術館へ行こう』（新潮社）、『アート・セレクション』（小学館）等系列中也包含有不少好书。若要进一步寻求前沿研究的话，还有系列『絵は語る』（平凡社）及『講座　日本美術史』（東京大学出版会）也值得参考。

二、辞典・百科辞典・年表

查找专业术语及专业条目时，不可或缺的工具就是辞典、百科辞典和年表。

① 秋山光和等编『新潮世界美術辞典』（新潮社，1985年）
② 石田尚豊等主编『日本美術史事典』（平凡社，1987年）
③ 太田博太郎等主编『原色図典日本美術史年表』（集英社，増補改訂版，1989年）
④ 中村興二、岸文和編『日本美術を学ぶ人のために』（世界思想社，2001年）

①收录西洋・东洋美术及日本美术相关的许多条目，是世界唯一的辞典。条目大到"飛鳥・白鳳時代の美術"，小至"輪無唐草"的有职纹样的说明，所涉内容广泛。同时还有CD-ROM光盘版本。然条目记述质量参差不齐，这固然是共同合作编写难免的弊病，但甚至有明显的错误出现在画家的生卒年及出生地上，参照时需注意，据说已计划修订。②由日本美术史及其相关的东洋美术条目组成。编辑根据百科辞典，比如①中未见记载的"椀"条目，在②中有详细的说明。若说①是让人了解世界美术背景下的日本美术，那②除美术外还辐射到日本文化，而且每项条目下都记载有执笔者的姓名。③是年表，记述443~1988年的作品与美术史相关事项，并附有彩色插图。每项条目记有出处，增加了可靠性，且使用也方便。④是以通信论（communication theory）的框架去解释日本美术史的指南书，也能当成大条目的百科辞典来使

用,史料的解题等简明方便。

用英语解说的辞典有『和英対照日本美術用語辞典』(東京美術,1990年),可以利用网页JAANUS(Japanese Architecture and Art Net Users System,http://www.aisf.or.jp/~jaanus/)查找。分专业的辞典、百科辞典有:中村元、久野健监修『仏教美術事典』(東京書籍,2002年)、佐和隆研編『仏像図典』(吉川弘文館,1962年)、金井紫云編『東洋画題綜覧』(歴史図書社,1975年)、泽田章编『日本画家辞典』(思文閣出版,1987年)、荒木矩編『大日本書画名家大鑑』(第一書房,1975年)、梅津次郎监修『角川絵巻物総覧』(角川書店,1995年)、渋沢敬三、神奈川大学日本常民文化研究所編『絵巻物による日本常民生活絵引』(平凡社,1984年)、楢崎宗重等編『原色浮世絵大百科事典』(大修館書店,1980~1982年)、河北伦明主编『近代日本美術事典』(講談社,1989年)、板仓寿郎等监修『原色染織大辞典』(淡交社,1977年)、矢部良明等编『角川日本陶磁大辞典』(角川書店,2002年)等。东京文化财研究所官网的"研究链接"十分方便,能够找到阅读史料的"日本美术年表",其15世纪、16世纪部分已经公开,网址是:http://www.tobunken.go.jp/~bijutsu/database/database.html。

另外,江户时代编纂的绘画目录,如黑川春村『考古画譜』(『黒川真頼全集1.2』,国書刊行会,1910年),还有画家传,如狩野永纳『本朝画史』(笠井昌明等『訳注本朝画史』,同朋社出版,1985年)、朝冈兴祯『古画備考』(思文閣出版,1970年)、堀直格『扶桑名画伝』(黒川真頼等校阅『史料大観』,哲学院,1899年)、白井华要『画乗要略』(木村重圭主编『日本絵画論大成10』,ぺりかん社,1998年)等。这些到底属于百科辞典还是属于史料辞典,比较难以区别。总之,都是明治以降日本美术史研究起步时的重要文献,对于想要进行专业学习的人来说,这些是必读的书。

但是,单凭美术史专业知识根本不足以解决问题,尤其必须还要重视历史和文学,不仅对研究文献需要关注,同样也要关注辞典类。如望月信亨『仏教大辞典』(望月博士仏教大辞典発行所,1931~1936年)等佛教方面的辞典、坂本太郎等編『国史大辞典』(吉川弘文館,1979~1997年)以及铃木敬三编『有職故実大辞典』(吉川弘文館,1995年)等日本史方面的辞典、玉村竹二『五山禅僧伝記集成』(思文閣出版,2003年)等各种人名辞典或市古贞次等监修『日本古典文学大辞典』(岩波書店,1983~1985年)等文学辞典。最后一种附录中除绘卷外还见有不少绘画条目,其中铃木重三执笔的浮世绘条目颇为上乘。而作为日本史年表,这里仅列举井上光贞等编『年表日本歴史』(筑摩書房,1980~1993年)。

三、研究杂志·文献目录

仅仅阅读图书还不能掌握最新的研究动向,刊载研究动态的媒体是定期刊物。现在,刊登日本美术相关研究论文及解说的代表性杂志有:『國華』(國華社)、『美術研究』(東京文化財研究所)、『美術史』(美術史学会)、『美学』(美学会)、『MUSEUM』(東京国立博物館)、『大和文華』(大和文華館)、『美術フォーラム21』(醍醐書房)、『佛教藝術』(佛教藝術學會)、『浮世絵芸術』(国際浮世絵学会)、『近代画説』(明治美術学会)、『美術手帖』(美術出版社)等。外国杂志有 *Artibus Asiae* (The Museum Rietberg Zurich)、*Archives of Asian Art* (The

Asia Society)等。其他还有日本史、工艺史、风俗史、日本文学等杂志颇多,再加上各大学、博物馆、美术馆的纪要。当然,已经停刊杂志上的文献大部分未收录在单行本中,这需要检索。但部分杂志发行有索引。

东京文化财研究所(前身为美术研究所、东京国立文化财研究所)编『日本美术年鑑』(1936年至今)将每年日本国内发行的定期刊物所载的日本、东洋美术相关的文献以综合性目录形式加以收录。但其中不含图书,需要另行查阅。年鉴记载了当年美术相关的大事记及展会,甚至故世人物消息,很有参考价值。该研究所的文献目录将江户时代以后的部分按专业编辑分三册发行,即『東洋美術文献目録』(明治以降至1935年,柏林社书店,1941年)、『日本東洋古美術文献目録』(1936~1965年,中央公論美術出版,1969年)、『日本東洋古美術文献目録』(1966~2000年,中央公論美術出版,2005年),对于研究日本、中国、朝鲜美术史来说,是检索方面必不可少的目录。另外,小林忠编『美術関係雜誌目次総覽』(国書刊行会,2000年),将明治、大正、昭和"二战"前美术杂志的目录包括插图名称全收入目录,与其说是一部研究文献探索用的工具,倒不如说作为一部传达时代动向的实录更具价值。

作为按专业分类的文献目录,有联合国教科文组织东亚文化研究中心佛教美术调查专门委员会编『仏教美術文献目録』(中央公論美術出版,1973年)、针谷钟吉等编『浮世絵文献目録』(味燈書屋,1972年)、日本浮世绘学会『浮世絵学』(1997年)、后藤捷一『日本染織文献総覽』(染織と生活社,1980年)等。一般而言,从涉及想调查主题的图书、论文和展览会图录所附录的文献着手,不失为一种好方法。另近代部分可参考东京国立近代美术馆的"美术文献指南"(http://www.momat.go.jp/art-library/art-libraty-guide/guitde.html)。

四、史料及其他

有关美术,阅读他人的解说或以自己的感性和想象力所及范围去思考都不错,但倾听作品完成后现场的声音更为精彩。用文字记载的日本美术史方面的史料,东京大学史料编纂所编『大日本史料』(東京大学出版会,1901年至今)所收录的文章以及日记、记录、诗文、故事、随笔、报纸、杂志等不胜枚举,根据个人兴趣不同,说不定有些就成了史料,新发现的乐趣随时存在。已出版的史料集有:藤田经世编『校刊美術史料　寺院篇』(中央公論美術出版,1972~1976年),同编者编『校刊美術史料続篇』(同刊行会,1985年),赤井达郎等编『資料日本美術史』(京都松柏社,1991年),家永三郎『上代倭絵全史』及『上代倭絵年表』(名著刊行会、1998年),坂崎坦编『日本絵画論大系』(名著普及会,1980年),由良哲次编『続校日本浮世絵類考』(画文堂,1979年),青木茂、酒井忠康编『日本近代思想大系17　美術』(岩波書店,1989年),青木茂编『明治洋画史料』及『明治日本画史料』(中央公論美術出版,1985~1991年),黒川真赖『工芸志料』(平凡社,1974年)等。

近年来,日本也开始制作内容充实的展览会图录,有些甚至成为必携的研究书。有许多插图仅在目录里才有,可以作为展会中展出的作品来鉴赏。假若您发现博物馆、美术馆的藏品图录和目录或者拍卖会目录有问题的话,那您一定已经是个专家了。

后 记

　　1971年，我在东北大学文学部开讲"日本美术史"课程，那时我三十九岁。当时我讲课的情况，我的一个学生后来这样透露道："先生背朝学生，面对黑板，嘴巴里不知念叨着什么，黑板上字刚写好又立马擦掉，我们根本来不及做笔记。"

　　真是汗颜之至，如此的我竟然还照样领着薪水。我的讲台此后移至东京大学、多摩美术大学，虽地方不同但持续了二十余年。讲课的次数多了好歹有所进步，但我不擅长讲课这事却丝毫未变，想必听课的人直至下课都会觉得困惑吧。如今新写一部概论书可谓啼笑皆非，但至少算是种赎罪，我也就心安理得了。

　　概论尤其是具有教科书作用的概论书，大凡被认为是"无聊"的代名词。当东京大学出版社编辑部的羽鸟和芳先生向我提及写书时，我还摸不着头脑。他这样说道："希望先生以一人之力写就美术史概论书。畅所欲言，成就一本'辻风格日本美术史'便可。"末了又补充一句"若能当作教科书使用那好上加好"。考虑到教科书的发行量，这也是个合情合理的要求。

　　于是，我仿效三题落语模式，遵循自我风格、读之有趣、教科书作用这三原则，抱着难题开始了写作。

　　我以在多摩美术大学最后一年的讲课笔记为基础，花了大约半年时间，基本完成了原稿。在写作过程中，我自以为努力在摆脱教科书式的八股文风，并不断鞭策自己这匹老马，但结果如诸位所见，煮成了教科书风格＋自我风格的菜肉饭。全书的记述中，比起我的专业——绘画史来，其他领域尤其是工艺和书法方面显得单薄

乏力，虽实属情理之中，但我仍有意犹未尽的遗憾。我原想在书名前加上"未写完的"的字样，但又恐对读者不礼貌，只好作罢。

尽管如此，若这本不成功的书能够为探索日本美术新形象的人们尽一份绵薄之力，我也就心满意足了，同时期待着书中的插图也能助我一臂之力。

书稿写成后，请以下诸位先生分别从专业的立场过目把关了部分或全部书稿：荒川正明（出光美术馆·陶瓷部分）、泉武夫（京都国立博物馆·佛画部分）、上野胜久（文化厅·建筑部分）、奥健夫（文化厅·雕刻部分）、佐藤康宏（东京大学·绘画部分）、林洋子（京都造型艺术大学·近现代部分）、原田昌幸（文化厅·考古部分）、松浦正昭（东京国立博物馆·雕刻部分）、山下裕二（明治学院大学·全部书稿）。尽管诸位工作繁忙，但仍不惜鼎立相助。因之，许多作品名、人名、年代及其他错误得以订正，记述上也得以改善。还特别拜托佐藤康宏先生执笔了卷末地道的《日本美术史文献指南》。另外，在书法方面请教了出光美术馆的笠岛忠幸先生，等等。号称著者一人"新写"的本书，是否名副其实，值得怀疑。不过，对于书中难免存在的谬误或问题，责任在我，绝不推辞。

本书（日文原版）的封面装帧，特别拜托了多摩美术大学时期的同事横尾忠则先生，充满奇思异想。

最后，对羽鸟先生及矢吹有鼓女士——这两位从容不迫的名编辑表示衷心的敬意。尤其对为取得多达三百八十帧彩色插图的使用版权不辞辛劳地交涉，但却若无其事的矢吹女士的美德表示敬佩。

<div style="text-align:right">辻　惟雄
2005年秋</div>

译者后记

本书著者辻惟雄先生为当代日本美术史研究第一人，1932年出生于日本爱知县名古屋，毕业于东京大学研究生院美术史专业。历任东京国立文化遗产研究所美术部研究员、东北大学文学部教授、东京大学文学部教授、国际日本文化研究中心教授、千叶市美术馆馆长、多摩美术大学校长等职，现为东京大学和多摩美术大学名誉教授，MIHO MUSEUM 馆长。主要著作有：《奇想的系谱》[1]《奇想的图谱》[2]《日本美术之表情》[3]《日本美术之解读》[4]《游戏之神佛》[5]《日本美术的发现者们》[6]《辻惟雄集》（全六卷）[7]，以及《奇想的发现：一个美术史家的回忆》[8]等，是名副其实的著作等身。辻先生对以往日本美术史上评价不高的岩佐又兵卫、狩野山雪、伊藤若冲、曾我萧白、长泽芦雪、歌川国芳等重新给予了评价，以"奇想的画家"使之登上日本美术史舞台，并使他们获得应有的地位。年过八旬的辻先生在2016年3月底卸任 MIHO MUSEUM 馆长之前，还举办了"装饰：信仰和节庆的活力"展览（MIHO MUSEUM，2016年3月1日~5月1日），可谓活力四射，永不言老。

《图说日本美术史》是由辻惟雄先生一人独立撰写完成的。全书共分十章，从新石器晚期的绳纹时代陶器，一直谈到当今的宫崎骏动漫片，时空跨越一万两千年，是本内容极其完整且丰富的教科书式通史读物。全书贯穿了作者对日本美术特质的精辟概括，即它的"装饰性""游戏性"和"万物有灵论"。"游戏性"丰富了日

[1] 『奇想の系譜』（美術出版社，1970年；新版1988年，ペリカン社；ちくま学芸文庫，2004年）。

[2] 『奇想の図譜』（平凡社，1989年；ちくま学芸文庫，2005年）。

[3] 『日本美術の表情』（角川書店，1986年）。

[4] 『日本美術の見方』（岩波 日本美術の流れ7，1992年）。

[5] 『あそぶ神仏：江戸の宗教美術とアニミズム』（角川書店，2000年；ちくま学芸文庫，2015年）。

[6] 『日本美術の発見者たち』（合著，東京大学出版会，2003年）。

[7] 『辻惟雄集』（全六卷，岩波書店，2013~2014年）。

[8] 『奇想の発見——ある美術史家の回想』（新潮社，2014年）。

本人的日常生活，"万物有灵论"代表了日本人崇尚自然的精神世界，而"装饰性"是日本美术不同于西方"美术"之概念，形成了工艺美的日本美术之特色。所涉及领域从传统的绘画、雕塑到工艺、建筑，甚至包括近代以来的摄影、设计、漫画、动漫等，包罗万象。本书试图运用不同于西方美术史研究的方法论梳理、解析、诠释日本美术，对自芬诺洛萨和冈仓天心以来的所谓标准型日本美术史的精辟论断充满质疑和挑战。可以说是从内容到方法论都完全不同于以往日本美术史的崭新而独特的日本美术通史。原书为东京大学出版会2005年12月出版，近500页，除正文外，附录东京大学研究生院人文社会系研究科佐藤康宏教授的《日本美术史文献指南》，还有作品名称、事物名称索引，人名索引和图版一览，可作为日本美术便览使用。

辻惟雄先生在其自传《奇想的发现：一个美术史家的回忆》以及与高足明治学院大学文学部艺术学科山下裕二教授的对谈（刊载于东京大学出版会《UP》杂志2005年9月号上）中都谈到了本书的写作。辻先生在卸任多摩美术大学校长一职后（2003年3月），根据校规，提出了作为编外教师延长一年任期的申请。自当年4月起，辻先生教授了一学年《日本美术史概论》，以前也曾上过数次这样的概论课，但从未涉及现代美术部分，于是他想这次来个"彻头彻尾"，从绳纹时代一直讲到现代。每周一次的讲课，讲义准备自不待言，且按照课表"循规蹈矩"地进行。用他本人的话说，这种"奉献"精神即便是在东京大学的讲台上也未曾有过。而本书就是以当时的备课笔记为基础重新整理写就的，正如辻先生在序言中所述："从绳纹时代直至现代。绘画、雕刻、工艺、考古、建筑、庭园、书法，加之照相和设计等诸多领域的美术源流，都由我一人来做向导是件难之又难的事，犹如杂技演员的转盘表演。"

本书在2005年年底出版后，社会反响颇高，好评如潮："这是本重量级的书，

完整得几乎无可挑剔。……令人惊讶的是所涉领域包罗万象,且相辅相成。……最后必须说的是彩色图版锦上添花,像是本小型的名画撷英册子;按图索骥,索引便是本日本美术事典"[1],"本书是本大胆创新、简明扼要的(日本美术)通史……为大学生而写的教科书,为了清晰地勾勒出日本美术的森林全貌,而绝不剪切贸然长出的枝叶。整部书保持了作为史书的首尾一致,而全彩三百八十帧图版又体现了日本美术的多样性。这不就是当今既可求又可得的最好的教科书吗?!"[2]等。然而,辻先生似乎很有"自知之明",他说"恕我直言,我内心还是很'忸怩'",这本书"对我而言已经是竭尽全力了"。这当然是辻先生的谦虚美德。

当年(20世纪80年代初)我考取教育部(当时称"国家教育委员会")世界银行贷款的留学生,经东京大学东洋文化研究所中国美术史学者户田祯祐教授(现为东京大学名誉教授)和复旦同窗朱捷(京都大学文学博士,现为同志社女子大学教授)的推荐介绍,1985年10月入东京大学研究生院人文科学研究科美术史专业辻惟雄教授门下进修日本美术史。其间,除听课学习外,主要翻译了久野健、辻惟雄、永井信一编著的《美术史(日本)》,2000年11月以《日本美术简史》为名由上海译文出版社公开出版,辻先生还写了中文版序言。之后1986年10月我转入工学系研究科建筑学专业学习,并于次年4月考取该专业硕士研究生,跟随恩师横山正教授(现为东京大学名誉教授)攻读建筑史,直至1994年3月取得东京大学博士(工学)学位。记得硕士课程中我还选修了辻先生的一门课,提交的课程小论文是写明代家具什么的,成绩好像是A。因此,这次与复旦同窗邬利明兄合作翻译的《图说日本美术史》,可以说是提交的第三份作业,不知能否过关……据辻先生后来说,他曾将书稿请某位中国美术史专业的日本教授审阅,答复是翻译准确,要能完美体现"辻流(写作风格)"更好。然辻

[1] 引自"书物达人",作家丸谷才一,摘自《每日新闻》2006年2月5日书评。
[2] 引自学习院大学教授中条省平,摘自《朝日新闻》2006年2月12日书评。

先生在本书的中文版序言中这样写道:"我在想他们的翻译并非机械照搬原文的'死译',而是包括意译在内的、更为自由的翻译,这也正是我所期望的。"看来还是得到了辻先生的首肯。另外,在翻译本书的过程中,我也始终得到辻先生的指导和帮助,数次当面聆听以及数十次电话请教,成了我们决意翻译好本书的动力并落实在了实际的翻译过程中。在此,我最要感谢的是辻惟雄先生,是他在五年前同意我的翻译设想并一如既往地全力支持我们。我们祝愿辻先生健康长寿,永葆童心。

"十年磨一剑,霜刃未曾试。今日把示君,谁有不平事?"是唐代诗人贾岛著名的五言绝句。诗人托物言志,直抒胸臆;十年寒窗,欲施展才华,干一番事业的壮志豪情,跃然纸上。这些都让我等后人肃然起敬,自觉惭愧。仅就时间上而言,自《图说日本美术史》的中译本翻译计划始,前后花费了不下五年的时间。其间可谓一波三折,好事多磨。特别是,自三联书店与东京大学出版会签订出版合同后,因图片版权使用费的问题耽搁了很久。后经多方奔走,最终争取到"笹川日中友好基金""三得利文化财团" 和"出光文化福祉财团"提供的资助。善哉善哉,在此感谢这些具有文化眼光、艺术水准的机构的支持! 这些资助,使辻惟雄先生的这本书可以以一流的图片质量呈现给读者。在此,我要特别感谢两位女士,一位是本书中文版责任编辑王振峰女士,她不仅在书稿的质量上严格把关,而且兢兢业业、从不马虎,她的编辑水准为本书中译本增光添彩;另一位是本书日文版责任编辑矢吹有鼓女士,她为三联的中文版解决了所有的图片版权事宜,这真的是件十分烦琐的差事,辻先生和我都很感谢她。此外,我要再次感谢清华大学王中忱教授、国际日本文化研究中心的白幡洋三郎名誉教授、早川闻多名誉教授、原上海译文出版社的李建云女士、三联书店的徐国强编辑和王竞编辑;我还要感谢户田祯祐先生和朱捷兄,感谢永井信一先生。最后要谢的是邬利明兄和施小炜兄,本书是我与利明兄合作翻译的

第三本译作，自大学毕业时算起两人的翻译合作有好长时间了，以后还会继续；而小炜兄还是请他代劳了诗歌的翻译。

俗话说，众人拾柴火焰高，本书中文版在《日本美术简史》出版十五年后得以顺利出版，仰仗的还是大家的力量，我再次深表衷心的谢忱。愿中文版的问世，为广大读者了解日本美术史起到促进的作用，为中日文化交流尽绵薄之力。

<div style="text-align:right">

蔡敦达
2016年3月18日
于大阪茨木彩都山吹寓所

</div>

作品名称、事物名称索引

斜体数字表示图版所在页数

A

AKIRA（大友克洋） 365, *366*
art/ 美术 / 艺术 iii, 2, 296, 306, 361, 362
阿弥派 214, 224
《阿弥陀二十五菩萨来迎图》（早来迎） 168, *169*
阿弥陀净土图 53, 67
《阿弥陀净土图》（法隆寺金堂） *54*
《阿弥陀如来坐像》（长岳寺） *145*
《阿弥陀如来坐像》（定朝, 平等院） 102, *105*, 106
《阿弥陀如来坐像》（岩船寺） *104*
《阿弥陀如来坐像》（运庆作, 愿成就院） 155, *157*
《阿弥陀三尊像》（长岳寺） *145*, 154
《阿弥陀三尊像》（快庆, 净土寺） *154*, 163
《阿弥陀三尊像》（普悦, 清净华院） 142
《阿弥陀三尊像》（三千院） 145
《阿弥陀三尊及持幡童子像》（法华寺） 127
《阿弥陀圣众来迎图》（有志八幡讲十八个院） 127, *129*
《阿图岛玉碎》（藤田嗣治） *348*, 349
《阿修罗》（兴福寺） *61*
《爱罗先珂像》（中村彝） 328
安阿弥样 162
暗纹 20

B

《八种画谱》 271
"白瓷竹篮花鸟装饰罐"（第一代传人永泽永信） *312*, 313
白凤佛 34, 46, 47, 60, 95

白凤绘画 53
白画 179, 200
《白桦》 324, 326, 329, 331
白绘→白描画
白马会 314, 315, 317, 318, 325, 326
白描画（白绘） 83, 134, 179, 367
《白氏诗卷》（藤原行成） 115
《白衣观音图》（吉山明兆, 东福寺） *209*
百宝嵌 268
《百鬼夜行绘卷》（真珠庵） 198, *208*
百济观音→《观音菩萨立像》
板附式 19
《伴大纳言绘卷》 124, 134, *136—137*, 181, 364
宝冠弥勒→《弥勒菩萨半跏像》
"宝相华迦陵频伽莳绘册子盒"（仁和寺） 94
《悲母观音》（狩野芳崖） 302, *303*
《北平秋天》（梅原龙三郎） *335*, 336
北宋山水画 200
北宋花鸟画 146
北宋画 142, 200, 201
《北野天神缘起绘卷》（承久本） 182, *183*
《北斋漫画》 ii, 287, *288*, 289
贝壳纹 5, 16
本地垂迹（说） 170, 171, 173
比拟（趣味） 146, 262
《辟邪绘》 139
蝙蝠扇 132
表现派 352
表现主义 324, 332
别尊曼荼罗 81
《〈冰岛〉的作者》（萩原朔太郎像）（恩地孝四

386

郎） *330*

《病草纸》 124, 137, 140, *141*

《波族传奇》（萩尾望都） *366*

《捕萤》（铃木春信） *280*

不动明王 83, 98, 100

《不动明王二童子》（青不动）（青莲院） 98, 100

《不动明王像》（东福寺） 104

《不空羂索观音立像》（东大寺） 60, *62*

《不空羂索观音坐像》（康庆，兴福寺南圆堂） 155, *156*

《布袋图》（默庵） 204, *205*

C

"彩绘柏扇"（严岛神社） 131, *132*

彩绘瓷器 261

"彩绘龟甲牡丹蝶纹大盘"（古九谷样式） *262*

"彩绘花鸟纹有盖瓷缸"（伊万里·柿右卫门样式） *261*

"彩绘吉野山纹茶罐"（野野村仁清） 261, *262*

彩色（纹饰） 127

彩色古坟 30

彩纹土器 15

草庵茶 194, 233, 234, 242, 244, 252

草庵风 242, 252

草土社 328

《柴门新月图》 *210*

禅画 274, 294

禅宗样 154, 191, 197, 198, 207, 213

《蟾蜍铁拐图》（颜辉，知恩寺） *203*

《长谷雄卿草纸》 182

常滑（窑，烧） 148, 149, 194, 227

超扁平 302, 371

超现实主义 345, 347

《朝暾曳马图》（英一蝶） *260*

朝妆事件 301

沉线纹 5

《沉重的手》（鹤冈政男） 353, *354*

"赤不动"（高野山明王院） 98

"赤线威铠" 191

"赤线威铠"（春日大社） 191, *192*

出云大社 39

"初音新娘嫁妆"（幸阿弥长重） 251

《传平重盛像》（传藤原隆信） *176*

《传药师如来立像》（唐招提寺） 66, 67

《传源赖朝像》（传藤原隆信） *176*

传真言院曼荼罗→《两界曼荼罗图》（西院曼荼罗）

《传众宝王菩萨立像》（唐招提寺） 67

垂迹画 171, 173

垂落渗透 253

春日宫曼荼罗 171, 173, 174

《春日宫曼荼罗图》（汤木美术馆） *172*

《春日鹿曼荼罗图》（阳明文库） *172*

《春日权现验记绘卷》 174, 183

"春日山莳绘砚盒" 215

《慈恩大师像》（药师寺） 114

慈照寺银阁 213

刺突纹 5

D

《达摩图》（向岳寺） *204*

《达摩像》（白隐慧鹤） *274*

打底色 124

打磨绳纹 11

打样轮廓 54

大安寺 49, 57

《大尝会悠纪主基屏风》 119

《大灯国师墨迹》（妙心寺） *190*

《大都会》（手冢治虫） *365*

大佛师 62, 63, 102, 106, 155, 156, 164

大佛样 153, 154, 161, 197, 198

大和绘 72, 110, 116, 117, 119, 120, 130, 132, 146, 168, 177, 205, 213, 218, 219, 221, 227, 238, 251, 253, 280, 281, 306

——的产生 116

——的新样式 175

——的新倾向 205

大和绘景物画 117, 120, 184

大和绘屏风（画） 208, 218, 219, 256

大和绘画师　281
《大河旁纳凉》(鸟居清长)　*280*
"大黑"(长次郎，黑乐)　*234*
《大觉禅师像》(兰溪道隆)(建长寺)　165
大名庭园　293, 294
《大日如来坐像》(圆成寺)　155
大首绘　178, 281, 282
大仙院书院庭园　214, *215*
大正建筑　332, 352
待庵　234
丹绘　279, 280
单张印刷　266
《道》(东山魁夷)　355, *356*
道释画　208, 209
等身木偶　iii, 298, 313
底纹浅雕　292
地狱草纸　140, 166
《地狱草纸》(东博本)　139
《地狱草纸》(奈良博本)　137, *138*
帝冠样式　351, 352
《帝释天》(十二天像之一)(西大寺)　83
帝展(帝国美术院展)　326, 328
《第三代泽村宗十郎之大岸藏人》(东洲斋写乐)　*282*
《蝶》(藤岛武二)　*317*
《丁髻形象的自画像》(高桥由一)　*296*
顶相　177, 187, 189, 190, 268
顶相雕刻　165, 190
《东北院职人歌合绘》　*180*
东大寺大佛殿　39, 57, 67, 153, 154, 292
东大寺法华堂　60, 154
东大寺南大门　152, 153, 156
东福寺三门　154, *198*
《东海道五十三次》(歌川广重)　289
《东海道五十三次·蒲原》　*290*
东京美术学校　314, 315, 317, 319, 324, 337
《冬晴的山峦》(村上华岳)　*341*
《冬天草木枯萎的道路》(原宿附近写生、日光下的红土和草)(岸田刘生)　*327*, 328
动漫　136, 364, 368, 371, 381, 382
《动植彩绘》(伊藤若冲)　*275*, 278, 279, 369

《冻云筛雪图》(浦上玉堂)　284, *285*
《豆腐》(高桥由一)　296, *297*
《逗鸟美女和捧鸟笼的姑娘》(鸟居清倍)　*279*
读本　287, 364
读卖独立美术家协会展　355, 362
独立美术协会　347
"独轮车莳绘螺钿手匣"　146, *147*
"镀金银宝相华纹镂空雕花篮"(神照寺)　148
敦煌壁画　54
敦煌莫高窟　36, 121
敦煌石窟　56
多纽细纹镜　24
多绳纹类土器　4

E

饿鬼草纸　116, 139
《饿鬼草纸》(东博本)　139, *140*
《饿鬼草纸》(京博本)　139
二河白道图　168
《二河白道图》(香雪美术馆)　*167*, 168
二科会　325, 326, 335, 336, 355, 357
《二神会舞图》(富冈铁斋)　*321*
二条城二之丸御殿　247

F

《发》(小林古径)　338, *339*
《法华经变相图》(敦煌莫高窟)　121
法隆寺　27, 37—40, 44, 47, 50, 54, 120, 204, 302, 322
法隆寺金堂壁画　53
法隆寺五重塔　59, 63
《法然上人绘传》(知恩院)　205
翻波式　67, 84, 97
蕃书调所　296
反装饰的装饰　234
《梵天像》(唐招提寺)　136
仿西式建筑　309, 310
放射性碳(^{14}C)年代测定　3
《飞鸟大佛》　*38*, 39
飞鸟寺　37, 38, 39, 50

非定型　357

分离派建筑会　332

分娩土器　*8, 9*

粉本主义　278

《粉河寺缘起绘卷》　136

《丰明绘草纸》　179, *180*

风动表现　89

风流（装饰）　150

《风神雷神》（安田靫彦）　338, *339*

《风神雷神图屏风》（俵屋宗达，建仁寺）　*254*,
　　256

风俗画　221, 231, 239, 241, 256, 257, 262, 264,
　　265

《风信帖》（空海）　92, *93*

风雅　152, 186, 252, 253, 261

枫苏芳染螺钿槽捍拨→《骑象奏乐图》

《峰之夕》（川合玉堂）　342, *343*

凤凰堂→平等院凤凰堂

"佛功德莳绘经盒"　114

佛画　92, 124, 127, 166, 168, 175, 197, 205, 209
　　——的宋朝风格化　166

佛教公传　34

佛教美术　34, 35
　　——"文艺复兴"　161

佛教说话画　166, 168

《佛涅槃图》（应德涅槃）（金刚峰寺）　110,
　　111, 122

佛神　37

佛师　155, 187

佛头（兴福寺）　*46*

佛像
　　——的影响　35
　　——的和式化　104
　　——的"文艺复兴"　154
　　——的形式化　197

《佛眼佛母像》（高山寺）　*165*, 166

浮世绘　266, 279—284, 286, 287, 291, 298, 318,
　　328, 329

浮世绘师　364

《富岳三十六景》（葛饰北斋）　289

《富岳三十六景·在神奈川近海大浪中》　*289*

G

干漆（像）　50, 59, 60, 62, 64, 67, 84, 88
　　兴福寺的——　59
　　东大寺的——　60

高床式建筑/干栏式建筑　19

《高轮牛町朦胧月景》（小林清亲）　*307*

高僧传绘　179, 183

高莳绘　192, 251

高松冢古坟　27, 53
　　——壁画　51, *53*

高台寺莳绘　237, 251

高雄曼荼罗→《两界曼荼罗图》

《高野切古今集》　*115*, 116

歌合绘　179, 180

歌仙绘（卷）　179, 186

《歌撰恋之部·暗恋》（喜多川歌麿）　*282*

格洛弗宅邸旧址　309

工字纹　11

公界　271

宫曼荼罗　171

构成主义　345

构想画　315

古笔切　116

古九谷　261

古朴微笑　40

关东南画　285

《关系项——沉默》（李禹焕）　*363*

《观普贤经册子》　130

《观音·猿鹤图》（牧溪，大德寺）　*201*, 202

《观音菩萨立像》（百济观音）（法隆寺）　*44*

《观音菩萨立像》（救世观音）（法隆寺梦殿）
　　41, *42, 43*, 44, 54, 85, 95, 302

《观音菩萨立像》（六观音之一）（法隆寺）　*48*

《观音菩萨立像》（梦违观音）（法隆寺）　*47, 48*

《观音像》（永保寺）　142

官窑　261

罐（马坂遗址）　20, *22*

罐（松原遗址）　*11*

光琳雏形　266

光线画　307

龟冈式　11, 13, 14

作品名称、事物名称索引

龟虎古坟　27, 51, 53
桂离宫　252
锅岛（烧）　261
国风文化　95
《国华》　319
国画创作协会　326, 341
国内劝业博览会　298
《国内劝业博览会美术馆之图》（第三代传人歌川广重）　299
过差　127, 150
《过去现在因果经》　67, 68

H

Hi-Red Center　362
《海》（古贺春江）　345
"海赋莳绘袈裟盒"（东寺）　94
《海鲜》（青木繁）　318, 350
寒酸相　234
汉画　117, 204, 218, 227, 251
"汉"美术　196
《诃梨帝母像》（醍醐寺）　127, 142
合战绘　179, 180
和风　95, 96
和歌集册子　131
和汉统一　196
和画　251
"和"美术　196
和样　197, 198, 207, 213, 261
和样化　198
"褐釉螃蟹有脚钵"（第一代传人宫川香山）　313
《鹤底画三十六歌仙和歌卷》（俵屋宗达画，本阿弥光悦书）　254
"黑纶子地波鸳鸯模样小袖"　262, 263
《黑色的太阳》（香月泰男）　355
黑冢古坟　24, 26
横穴式古坟　30
弘仁佛　84
《红白梅图屏风》（尾形光琳）　266, 267
《红梅图襖》（狩野山乐，大觉寺）　238
红摺绘　280

《后白河法皇像》（妙法寺）　175, 176, 204
后七日御修法　79, 124
《后三年合战绘卷》（飞骅国长官惟久）　180, 181
后现代主义　352, 363, 364
葫芦足蚯蚓描　279
《湖畔》（黑田清辉）　315, 316
《虎图襖绘》（长泽芦雪，无量寺）　278, 279
虎冢古坟　30
《护城河》（横尾忠则）　371
护身袋　148
《瓠子棚纳凉图屏风》（久隅守景）　260
花鸟图屏风　224
《花鸟图屏风》（能阿弥）　214
《花下游乐图屏风》（狩野长信）　239, 240
《华严宗祖师绘卷》（华严缘起）　183, 184
《画本虫撰》（喜多川歌麿）　281, 282
画佛　107
画工司　187
画学　299
画院画家　202
欢喜院圣天堂　292
黄檗宗　267, 268, 270, 309
《黄不动》（园城寺）　83
灰釉　149
绘本　283
绘佛　107
绘佛师　116, 124, 142, 166, 187, 197, 204, 205, 215
绘卷　124, 133, 136, 179, 186
绘卷物　132－137, 179－186
绘师（派系）　187
《绘师草纸》　182, 206
《绘因果经》　68
《绘因果经》（醍醐寺）　68
火焰形土器　10

J

《吉备大臣入唐绘卷》　137
《吉祥天像》（药师寺）　68
吉野里遗址　19, 24

《吉原之体》（菱川师宣）　266
笈多佛　47
伎乐面具　74
济生馆　309, 310
袈裟襷纹　22, 23
尖底深钵（中野A遗址）　5
见佛　101
《建筑非艺术论》　333, 350
《鉴真和尚坐像》（唐招提寺）　64, 65
《江东区工厂地带》（矢崎博信）　346, 347
讲究（审美意识）　291
《降三世明王》（来振寺）　99
校正年代　3
《结构》（村山知义）　344
截金　98, 114, 124, 127, 130
羯磨曼荼罗　87
《芥子园画传》　270, 271, 280
金碧花鸟图襖绘　251
金碧浓彩　230
金碧障壁画　227, 231, 235
《金刚顶经》　78, 83, 88
《金刚吼菩萨》（有志八幡讲十八个院）　97
金刚界　80, 88
《金刚力士立像》（运庆·快庆，东大寺南大门）　156, 158
金色堂→中尊寺金色堂
"金银钿庄唐大刀"（正仓院）　72, 73, 94
"金银襕缎子等缝合胴服"（上杉神社）　216
锦绘　280, 281, 289, 315, 329, 357
京都府画学校　320
京都奇想派　278
景物画　117
净土寺净土堂　153
净土庭园　121
净土往生思想　100
《九品净土图》（常行堂）　108
《九品来迎图》→平等院凤凰堂板壁画
《九体阿弥陀如来坐像》（净琉璃寺）　144
《九体阿弥陀像》（无量寿院）　101, 104, 106
《久隔帖》（最澄）　93
《久能寺经》　130

酒船石遗址　39
救世观音→《观音菩萨立像》
《菊花流水图》（伊藤若冲）　275
"橘夫人念持佛厨子"　47, 49, 100
具体美术协会（具体）　357
卷棚式博风　292, 293, 310
卷首画　114, 127, 129, 130
蕨手纹　32
《俊乘上人坐像》（东大寺俊乘堂）　156, 160

K

开智学校　310, 311
考现学　352
《刻画藏王权现像》（西新井大师总持寺）　108
客厅装饰　199, 207, 208, 213, 215, 227
《孔雀明王图》（仁和寺）　142
《孔雀明王像》（东博）　127
枯山水　205, 214, 215
宽文小袖　259, 262
宽永风俗画　256, 264, 328
《昆虫写生帖》（圆山应举）　274

L

来迎图（迎接图）　108, 127, 168, 171
乐茶碗　234, 253
《乐毅论》（正仓院）　74
《离洛帖》（藤原佐理）　115
历史主义，建筑　311, 322, 323
利休嗜好　234, 252, 253
涟波纹　96
莲池（橘夫人念持佛厨子）　49
《莲华藏世界图》（东大寺）　63
镰仓现实主义　156, 164, 178
帘狀纹　20
《良辨僧正坐像》（东大寺）　106
两界曼荼罗　79, 80, 81, 84, 95, 97, 98, 171
《两界曼荼罗图》（高雄曼荼罗）（神护寺）　81
《两界曼荼罗图》（西院曼荼罗）（东寺）　80
猎奇男　262
灵木信仰（崇拜）　87, 91, 265

流水纹　11, 23
六道　101
六道绘　123, 124, 137, 140, 166, 168, 181
《六道绘》(圣众来迎寺)　166, 167
《六观音》(法隆寺)　47, 48
《龙灯鬼》(康辨, 兴福寺)　163, 164
《龙虎图屏风》(雪村)　223, 224
《龙猫》(宫崎骏)　367
《龙山胜会·兰亭曲水图屏风》(池大雅)
　　272
《龙树》(一乘寺)　113, 114
隆带纹　6
《隆房卿艳词绘卷》　179
隆起线纹　4, 10
隆起线纹土器　4
镂空耳饰　14
《卢舍那佛大佛像》(东大寺)　63
《卢舍那佛坛座莲瓣线刻画》(东大寺)　63
《卢舍那佛坐像》(唐招提寺)　64
"芦穗莳绘鞍·镫"　233
鹿苑寺金阁　207
《绿色的太阳》　324, 332
《罗马之图》(竹内栖凤)　322—323
螺钿　146—148, 191—194
螺钿莳绘　146, 148
"螺钿紫檀阮咸"　72
"螺钿紫檀五弦琵琶"　70, 72
《裸体美人》(万铁五郎)　324, 325
洛中洛外图屏风　186, 221, 256
《洛中洛外图屏风》(旧町田家藏本)　215, 220,
　　221, 256
《洛中洛外图屏风》(上杉本)(狩野永德)
　　231, 232, 256
《洛中洛外图屏风》(舟木本)　256
落花纹　114
《落叶》(菱田春草)　320—321

M

MAVO　345, 351
马高式　10
《玛丽亚十五玄义图》(京都大学)　241

曼荼罗　78—83, 87
漫画　278, 284, 290, 364—368
猫头鹰土偶　13
没骨(法)　273, 338
《梅与游禽图襖》(狩野山雪, 天球院)　250
《煤气灯和广告》(佐伯祐三)　337
美国版巴黎国立高等美术学院样式　323
《美丽的西班牙女子》(藤田嗣治)　336
美人画　264, 265, 279, 281—283, 287, 329
美术　iii, iv, 2, 298, 299, 306, 308, 312, 361,
　　362, 368
美形　123
朦胧体　320, 338
《蒙古袭来绘卷》　181
梦违观音→《观音菩萨立像》
《弥勒菩萨半跏像》(宝冠弥勒)(广隆寺)
　　45, 46
《弥勒菩萨立像》(快庆, 兴福寺旧藏)　162
《弥勒坐像》(当麻寺)　49
弥生式　24, 25
弥生土器　3, 18—20, 22, 24, 25, 30
密教法具　92
密教美术　77, 78, 88
　　藤原的——　96, 108
密教图像　107
《密陀彩绘盒》　72, 73
密陀绘　51, 73
名所绘　117
明画　200
《明惠上人像》(传成忍, 高山寺)　178
明治美术会　314, 315
末法思想　101
末金镂　73
墨画　200
墨迹　190
墨美　358, 359
木雕(像)　84, 87
木屎漆　59, 64
木炭会　325
木芯　59
木芯干漆(像)　49, 59, 64, 67, 88

392

《慕归绘》（西本愿寺） 184, 206

N

《那智瀑布图》（根津美术馆） *173*, 174
男绘 133
《男衾三郎绘卷》 180, 181
《男神坐像》（松尾大社） *91*
南画 270—273, 280, 284, 285, 290, 306, 320, 321, 325
南蛮屏风 241
《南蛮人渡来图屏风》（宫内厅三之丸尚藏馆） 241
南蛮烧 261
南宗画（法） 271, 285
能面 198
年中行事绘卷 123
《年中行事绘卷》（住吉如庆·具庆） 79
捻线纹 5
《鸟毛立女屏风》 74
《鸟兽花木图屏风》（伊藤若冲） 276, 278, 369
《鸟兽人物戏画》（高坛） 134, *136*
涅槃会 110
涅槃图 110
《涅槃图》（良全，本觉寺） 205
《脓血地狱》（地狱草纸） 137, *138*
《女车帖》（藤原佐理） 115
女绘 133, 179
《女人》（荻原守卫） *331*
女人高野 96
《女神坐像》（松尾大社） *91*, 92

P

《徘徊的心景》（宫崎进） *356*
披肩 244
《毘沙门天及两胁侍像》（湛庆，雪蹊寺） *163*, 164
《琵琶捍拨图》（正仓院） 92
飘轻 243
《瓢鲇图》（如拙，退藏院） 210, *211*, 212
拼接纸 131
平等院凤凰堂 *102*, 103, 106, 109, 110, 114, 116, 119, 120, 144, 145, 170
平等院凤凰堂板壁画 102, *109*, 110, 116, 119, 120, 170
《平家纳经》 123
《平家纳经》（严岛神社） 129, *130*
平莳绘 237
平脱 72, 192
平纹 72, 192
《平治物语绘卷》 180
平重盛像→《传平重盛像》
屏风歌 116, 117, 119
屏风绘 205
泼墨 202
破笠工艺品 268
"破囊"（伊贺烧） *242*, 243
《菩萨半跏像》（宝菩提院） *90*
《菩萨半跏像》（中宫寺） 49
《菩萨立像》（六观音）（法隆寺）→六观音
《菩萨立像》（有邻馆） *36*
《浦岛图》（山本芳翠） 304, *305*
《普贤菩萨骑象像》（大仓集古馆） 145
《普贤菩萨像》（东博） 127, *128*
《普贤延命像》（松尾寺） 127

Q

漆绘 280, 307
漆金薄绘盘（香印坐）→"香印坐"
奇想派 270
奇异精神 242
《骑象奏乐图》（枫苏芳染螺钿槽琵琶捍拨） *71*, 72
起立工商会社 312
绮丽 252
绮丽孤寂 252
气 85, 90
千金甲古坟 30
千年家→箱木家
《千手观音菩萨坐像》（峰定寺） 145
《千手观音菩萨坐像》（葛井寺） 64, *65*
《千与千寻》（宫崎骏） 367, *368*
前卫美术 344, 357

前卫美术运动　325, 344, 345, 358
浅钵（龟冈遗址）　14, 15
伽蓝配置图　37
《亲鸾圣人绘传》（照愿寺）　206
寝殿造　103, 104, 119—121, 213, 360
《寝觉物语绘》　179
青不动→不动明王二童子像
青龙社　341
青铜雕刻　308
青铜器　18, 19, 23, 24
庆长风俗画　256
庆长小袖　251
庆派　163, 164, 198
"秋草松喰鹤镜"　148
"秋草纹罐"　149
秋田兰画　286, 293
《群仙图屏风》（曾我萧白）　276, 278

R

《人道不净相图》（六道绘）　166, 167
人面带把手深钵（御所前遗址）　8
人面罐形土器（出流原遗址）　22
人物埴轮　28, 47
人造物（作物或造物）　150, 298
仁王会　97
《仁王经》（仁王护国般若波罗蜜多经）　88
《仁王捉鬼图》（狩野芳崖）　302, 303
《日本笨拙》　296
日本独立美术家协会展　355
《日本妇人》（拉古萨）　308
日本格调　294, 298, 300, 313
日本国际美术展　355
日本画　251, 306, 320, 369, 371, 372
　　——的近代化　338
　　——回归古典　343
日本美术会　355
日本美术院　319, 326
日本美术院展览会→院展
日本美术展览会→日展
日本无产阶级美术家同盟　345
日本银行总部本馆（辰野金吾）　311

日光东照宫　247
日光东照宫阳明门　248, 249
《日月山水图屏风》（金刚寺）　218—219
日展（日本美术展览会）　353—355, 358, 359, 368
蝶螺堂　293
《如来立像》（龙兴寺）　36, 40
《如来立像》（唐招提寺）　66, 67, 84
《如意轮观音坐像》（观心寺）　88
乳神古坟　32
入唐八家　78, 83, 98

S

《萨姆沙先生的散步》（八木一夫）　372
《三保松原图》（传能阿弥）　224, 225
三佛寺奥院藏王堂（投入堂）　142
三迹　115
三角纹　32
三角缘神兽镜（三角缘铭带四神四兽镜）　24, 26
三内丸山遗址　15
《三十六人家集》　116, 123
《三十六人家集》（本愿寺）　131
《三围景图》（司马江汉）　286
三匝堂（蝶螺堂）　293
色晕　127
《沙门地狱草纸》　139
山阶寺　59
《山水屏风》（东寺旧藏）　118, 120
《山水屏风》（神护寺）　119, 120
《山水图屏风》　218
山田寺　51
山越阿弥陀图　170
《山越阿弥陀图》（金戒光明寺）　170
《山越阿弥陀图》（京博）　170
《山中常盘物语绘卷》（岩佐又兵卫）　257, 258
扇绘　131
《扇面法华经册子》（四天王寺）　130
《善财童子历参图》　136
《善财童子像》（圆空）　265
《善女龙王像》（定智）　142

《善女龙王像》（圆空） 265
《善无畏像》（一乘寺） 114
《伤痕累累的手腕》（冈本太郎） 346, 347
《上杉重房坐像》（明月院） 164, 165
烧町土器 10
少女漫画 180, 367
设计 150
社寺参诣曼荼罗 174
社寺曼荼罗 171
社寺缘起绘 179, 182, 183
深钵（多喜洼遗址） 6
深钵（荒神山遗址） 6
深钵（唐渡宫遗址） 9
神道绘画 175
神佛融合 91
审美意识（原始日本人的） 25
绳纹式 24, 25
绳纹土器 2—5, 10, 11, 15, 18—20, 22, 25, 149, 360
绳纹的维纳斯 12, 13
《圣德太子传绘》（秦致贞） 120
《圣德太子及天台高僧像》（一乘寺） 113, 114
《圣观音菩萨立像》（药师寺） 58
胜坂式 6, 13
诗画轴 210
《十二个月风俗图》（传土佐光吉） 220, 221
《十二天像》（东寺旧藏） 124, 125
《十二天像》（西大寺） 79, 83
《十二只鹰》（铃木长吉） 312, 313
《十六罗汉像》（圣众来迎寺旧藏） 120
《十一面观音立像》（法华寺） 89, 90
《十一面观音立像》（向源寺） 89
《十一面观音像》（弘明寺） 107
《十一面观音像》（六波罗蜜寺） 104
《十一面观音像》（奈良博） 127
《十一面观音像》（圣林寺） 67
《石山寺缘起绘卷》 206
"时雨螺钿鞍"（永青文库） 192, 193
莳绘 73, 92, 94, 114, 142, 146, 148, 191, 192, 194, 213, 215, 218, 235—237, 241, 242, 251, 253, 266, 268

《世亲菩萨立像》（运庆，兴福寺北圆堂） 161
世俗画 92, 116, 117, 142, 242
室礼 199
室生寺 81, 96
《柿子摆设》（安藤绿山） 313
《释迦金棺出现图》 111, 112
《释迦灵鹫山树下说法图》（法华堂根本曼荼罗） 68
《释迦如来立像》（清凉寺） 141
《释迦如来立像》（神护寺） 126, 127
《释迦如来坐像》（蟹满寺） 59
《释迦三尊像》（法隆寺） 38
《释迦三尊像》（法隆寺金堂） 39, 40, 47
《释迦说法图绣帐》 67
嗜好（design） 252
《手》（高村光太郎） 331
书法 74, 92, 114, 190, 244, 358, 359
书写料纸 115, 131
书写料纸装饰 127, 130
书院造 104, 213, 231, 252, 259, 269
书院造风格殿舍建筑 247
梳痕纹 20
梳子纹 20
疏荒 123, 127
竖穴式（住宅） 269
数寄屋造 252, 259
水墨画 175, 187, 199—202, 204, 205, 208, 214, 218, 222, 227, 237, 249, 253, 271, 272, 278, 217, 364
水瓶形土器（新泽一遗址） 21
《水天像》（东寺旧藏） 125
《水竹居》（竹久梦二） 329
说话画 166, 179
说话绘 132, 133, 166
《四季花木图襖》（狩野光信，园城寺劝学院） 236
《四季花鸟画》（狩野元信，大仙院） 225, 227
《四季花鸟图襖》（狩野永德，聚光院） 231
四季绘 116, 117, 119
四季景物画 221
《四季山水图襖绘》（传蛇足，真珠庵） 218

《四季山水图卷》（山水长卷）（雪舟） 222,
　　224
《四天王立像》（东寺） 87
《四天王立像》（兴福寺北圆堂） 87
《四天王像》（兴福寺东金堂） 87
《伺便饿鬼》（饿鬼草纸） 140
似绘 175, 177, 178, 186
"松喰鹤小唐柜"（严岛神社） 146
《松林图屏风》（长谷川等伯） 236—237
《松树黄蜀葵图》（室内装饰画）（长谷川等伯门
　　派，智积院） 235
《松树唐鸟图》（佐竹曙山） 286
宋代山水画 174, 184
宋雕刻 164, 165
宋风格雕刻 198
宋佛画 166
宋画 174, 175
宋元画 200, 204
素木 84
素木雕刻 84
素纹罐形土器（板附遗址） 19
塑像 49, 50, 59, 62, 84
　　——的出现 49
　　东大寺的—— 60
　　法隆寺的—— 59
《随身庭骑绘卷》（传藤原信实） 177, 178

T

铊雕 90, 107, 264, 268, 294
《塔本塑像》（法隆寺五重塔） 60
胎藏界 80, 89, 98
太平洋画会 315, 335, 336
檀色 85
檀像 67, 84, 85
《探幽缩图》 270
《汤女图》 256, 257
唐笔 163
唐草透雕栈格子门（都久夫须麻神社） 235
唐风 50, 74, 92, 117
唐花含绶鸟 146
唐画 213, 271

唐绘 102, 110, 117, 120, 199, 204, 209, 213,
　　270, 271
　　第二次—— 198
　　第三次—— 271
《唐狮子图》（曾我萧白，朝田寺） 277, 278
《唐狮子图屏风》（前田青邨） 302, 304
《唐狮子图屏风》（狩野永德） 209, 231, 233
唐物 141, 142, 152, 196, 198, 199, 203, 205,
　　207, 208, 213, 215, 234
唐样 153, 197, 227, 268, 294
唐招提寺 56, 62, 64, 67, 84, 87
唐织物 141, 216
陶瓷器 149, 194, 227, 228, 261
《桃鸠图》（徽宗） 202, 203
"桃形大水牛胁立兜" 244
特色版画 329, 330, 357
特殊器台 22, 28
藤木古坟 27, 54
藤原佛画 107
醍醐寺五重塔 98, 107
《天桥立图》（雪舟） 223, 224
《天寿国绣帐》 50, 67
同朋众 203, 213, 214
同心圆纹 32
铜铎 22—24
铜铎（樱丘遗址） 23
铜镜 23, 24, 26, 28, 34, 67, 69, 71, 146, 148
铜鎏金佛 57, 67
铜鎏金灌顶幡 54
"铜鎏金三昧耶五钴铃"（高贵寺） 94
童颜童姿 47, 95, 136
头盔装饰 244
投入堂→三佛寺奥院藏王堂
透写纸 54
土偶 11, 12, 13, 14, 22, 28, 42
土师器 20, 30
脱干漆（像） 49, 50, 59, 60, 62, 64

W

《蛙蛇嬉戏》（河锅晓斋） 306
《外房风景》（安井曾太郎） 334, 335

外檐 57
万物有灵 v, 170, 278, 289, 357, 362, 368, 369
万治的石佛 *264*
《往生要集》（源信） 100, 101, 137, 166
未来派美术协会 344
文部省美术展览会→文展
文人画（南画） 271, 284
文展（文部省美术展览会） 320, 325, 326, 328, 336, 341
缥缃彩色 73, 98
"沃悬地螺钿毛拔形太刀"（春日大社） 146
《卧裸妇》（百武兼行） *301*
渥美（窑, 烧） 148, 149, 194
无釉焙烧陶瓷器 194
《无著菩萨立像》（运庆, 兴福寺北圆堂） *161*
《五百罗汉坐像》（松云元庆, 五百罗汉寺） *268*
《五大力菩萨像》（有志八幡讲十八个院） *97*, 108
《五大虚空藏菩萨坐像》（神护寺宝塔院） *88*
《五大尊像》（来振寺） 98, *99*
五山十刹制度 210
《舞妓》（黑田清辉） 314, *316*
物派 363
物语绘卷 132, 133

X

西画 302, 304, 306, 314, 372
　　——的成熟 334
西式画 286
西洋画法 286, 289
西院曼荼罗→《两界曼荼罗图》
细颈罐（船桥遗址） *20*
《下品上生图》 *109*
《夏秋草图屏风》（酒井抱一） *287*
闲寂 228, 233, 242, 252, 289, 320
《蚬子和尚图》（可翁） 205, *206*
现代日本美术展 355
现代主义 332, 333, 343, 352, 363
　　传统与—— 372
现代主义建筑 360

现图曼荼罗 81
线刻像 108
线描 338, 339
"香印坐" 62, *73*
箱木家（千年家） *269*
镶嵌木雕 106, 156
肖像雕刻 106, 165, 175, 190
肖像画 175, 178, 190
歇山屋顶结构 269
写生画 270, 320
心形土偶 *14*
新浮世绘 329
新和样 154
新日本画 306, 307
新艺术运动 313, 317, 323, 332
新泽千冢古坟群 27
新制作派协会展 355
《信贵山缘起绘卷》 51, 63, 72, 124, 133, *134—135*, 136, 364, 367
信乐烧 194, *226*, 228
《信仰的悲哀》（关根正二） 325, *326*
兴福寺曼荼罗 171
熊野宫曼荼罗 173
《熊野权现影向图》（檀王法林寺） *174*
绣佛 50, 67
须惠器 30, *31*, 149, 194
《虚空藏菩萨像》（东博） 127
《序之舞》（上村松园） *342*, 343
叙景纹 194
《雪壁》（小松均） 369, *370*
"雪持柳扬羽蝶纹饰缝箔"（关市·春日神社） 233, *234*
《雪林归牧》（中川八郎） 315, *317*
《雪松图屏风》（圆山应举） *273*
《雪汀水禽图屏风》（狩野山雪） *250*, 251
《雪中梅竹游禽图襖》（狩野探幽） *249*

Y

《Y市的桥》（松本竣介） *349*, 350
押型纹 4, 5
岩崎久弥宅邸（康德尔） *311*

397

《炎舞》(速水御舟) 340, 341
研出莳绘 73, 94, 146
《阎魔天像》(醍醐寺) 127, 142
《眼疾的治疗》(病草纸) 141
彦根城 238
《彦根屏风》 256, 257
燕庵 242
《燕子花图屏风》(尾形光琳) 266, 267
《洋人奏乐图屏风》(MOA 美术馆) 242
洋书调所 296
药盒 291
《药师如来立像》(传释迦如来)(室生寺金堂) 81, 96
《药师如来坐像》(黑石寺) 90
《药师如来坐像》(仁和寺) 145
《药师如来坐像》(神护寺) 84, 85, 86
《药师如来坐像》(胜常寺) 90
《药师如来坐像》(新药寺) 85
《药师如来坐像》(元兴寺) 87
《药师三尊像》(宝城坊) 107
《药师三尊像》(醍醐寺) 104
《药师三尊像》(药师寺) 58
药师寺 57
药师寺东塔 57, 103
"野边雀莳绘手匣"(金刚寺) 146, 148, 204
《野童女》(岸田刘生) 327
夜臼式 19
《夜色楼台图》(与谢芜村) 272—273
《夜樱》(横山大观) 338
《一遍圣绘》(一遍上人传绘卷)(圆伊) 184, 185
一木雕 41, 84, 85, 90, 97, 106, 107
《一叶》(镝木清方) 342, 343
《伊吕波》(良宽) 294
《伊吕波歌》(日比野五凤) 359
《伊势物语绘》 179
伊万里·柿右卫门样式 261
《遗物礼服的晾晒》(川村清雄) 305, 306
艺人大首绘 283
艺人画 279, 281, 283, 287
异时同图 51, 134

应德涅槃(图)→《佛涅槃图》
《婴儿影子 No.122》(高松次郎) 362
迎接(姿势) 145
迎接图→来迎图
盈进社 312
影向图 171
《涌然的女人们》(栋方志功) 357
幽静 228
《犹太难民(儿童)》(安井仲治) 372, 373
油画 286, 300, 306
游戏 v
游戏精神 244, 253
《游行上人绘卷》(真行寺) 206
友禅染 267, 291
有孔带护手土器 6
有孔带护手土器(中原遗址) 7
有田烧(伊万里) 261
《有眼睛的风景》(暧光) 349
有职纹样 124, 216
《渔村夕照图》(传牧溪,根津美术馆) 202
《愚彻》(井上有一) 359
宇部市渡边翁纪念会馆(村野藤吾) 351, 352
《宇津保物语绘》 133
羽黑镜 148
《雨》(福田平八郎) 343, 344
《雨夹雪》(佐藤哲三) 369
《雨云》(黑乐,本阿弥光悦) 253
"玉虫厨子" 47, 50, 51, 52, 73
玉虫厨子须弥座绘画 51, 52
《玉泉帖》(小野道风) 115
御伽草子绘卷 198, 206, 208
御室烧 261
御堂 101, 176
御斋会 79, 97
元画 117, 200
原木建筑 292
圆底深钵(上野遗址) 4
圆觉寺舍利殿 191
圆派 107, 164, 198
圆筒埴轮 22, 28
缘起绘 205

《源赖朝像》→《传源赖朝像》
《源氏物语》 116, 133, 252
《源氏物语画帖》（土佐光信） 220, 221
《源氏物语绘卷》 103, 116, 123, 132, 133, 179
猿投窑 148, 149, 194
远贺川式 20
院体花鸟画 202, 204
院展（日本美术院展览会） 319, 320, 326, 341, 355, 368
月份绘 116, 117
《云龙图屏风》（海北友松，北野天满宫） 237, 238
云形纹 11
运庆样式 164

Z

杂耍表演 297, 298, 299
《在神奈川近海大浪中》→《富岳三十六景》
再兴日本美术院展 338
《赞岐院眷属救为朝图》（歌川国芳） 290
《藏王权现像》（三佛寺） 142
造东大寺司 63
造佛所 57, 63
造形美术家协会 345
"泽千鸟莳绘螺钿小唐柜"（金刚峰寺） 146
"泽泻纹样披肩" 243
《增长天》（东寺） 87
宅间派 166, 187, 204
战国武将画 222
战争画 337, 348, 352, 369
丈六佛 123
《丈六释迦如来像》（大安寺） 49, 60
丈六铜鎏金佛 67
障壁画 119, 224, 231, 247, 249, 251
障屏画 117, 119, 166, 204, 205, 212, 218, 227, 238, 253
障子绘 117, 176
照晕 98, 114
遮光器土偶（龟冈遗址） 14
贞观雕刻 67, 84, 87, 104
贞观佛 67, 84, 85, 87, 88, 90, 92, 95, 97, 104, 106, 154
真言院御修法 79
正仓院珍宝 69, 71, 73, 92, 94, 124
《中国床上的裸妇》（A 裸女）（小出楢重） 336
《织锦当麻曼荼罗》（当麻寺） 67
脂派 314
直弧纹 30, 32
埴轮 22, 27—29, 59, 360
止利派 34, 38—40, 42
《指月布袋》（仙崖） 294
《志度寺缘起》 206
栉风流 150
《智・感・情》（黑田清辉） 315, 316
中台八叶院（西院曼荼罗） 80
中尊寺金色堂 143, 148
中尊寺金色堂中央佛坛 143
重彩墨勾画法 133
"州滨鹈螺钿砚盒" 194
舟木本→《洛中洛外图屏风》（舟木本）
朱彩罐（久原遗址） 22
朱彩宽口罐（藤崎遗址） 19, 20
朱利安美术学院 335
竹管纹 5
竹原古坟壁画 31
《竹斋读书图》（周文） 212
《住吉物语绘》 133
注口土器 10, 11
《筑丰的孩子们》（土门拳） 372, 373
爪形纹 4
庄严 35, 56, 107
装饰 v, 32, 35, 63, 73, 74, 124, 131, 196, 200, 230, 233, 234, 252, 266, 292, 300, 364
　绳纹人—— 6
　游戏和—— 123
　——美术 246
装饰经 124, 127, 129—131
装饰屏风 256, 261, 266
装饰文化 248
装饰性古坟 30, 32
装饰主义 315, 332

坠饰　*291*, 308
《子岛曼荼罗》　97, 108
紫派　314
紫烟庄（堀口舍己）　*333*
自刻自印　330

自在　291, 313
祖师像　84, 112, 177
"醉胡王面具"　*74*
《佐藤一斋像稿·第二》（渡边华山）　*285*
作佛圣　264

人名索引

斜体数字表示图版所在页数

A

阿部展也　353
暧光　*349*, 350
安东圣空　359
安井武雄　332
安井曾太郎　300, *334*, 335, 354
安井仲治　372, *373*
安然　98
安藤绿山　313
安藤忠雄　363
安田靫彦　338, *339*
安田雷洲　286
鞍作止利（止利佛师）　38—40
岸田刘生　326, *327*, 334, 341
奥村政信　280
奥田颖川　290
奥原晴湖　343

B

八木一夫　*372*
白井晟一　360
白土三平　365
白隐慧鹤　*274*, 278, 294, 358, 364, 369
百济河成　92, 116, 187
百武兼行　*301*
坂本繁二郎　336
坂仓准三　352, 360
板谷波山　313
卑弥呼　22, 24, 26
北岛雪山　268
北胁升　347
北泽乐天　365
本阿弥光悦　253, *254*—*255*

C

俵屋宗达　253, *254*—*255*, 256, 266, 286, 356
滨口阳三　356
滨田知明　353
滨田庄司　372
不空　78

C

草间弥生　374
查尔斯·威格曼　296, 297, 300, 365
柴田是真　307
长次郎　*234*
长谷川等伯　*235*, *236*—*237*
长谷川久藏　*237*
长势　107, 145
长圆　145
长泽芦雪　*278*, 279, 364
常盘光长　134, 176
常晓　79
陈洪绶　278
辰野金吾　*311*, 322, 323
成朝　155
成忍　→惠日房成忍
痴兀大慧　190
池大雅　270, 271, *272*, 294
池田满寿夫　357
赤濑川原平　362
川村清雄　304, 305, *306*
川端龙子　341
川合玉堂　*342*, 343
川上澄生　330
川上冬崖　296
慈圆　192
村山槐多　325

人名索引　401

村山知义　*344*, 345
村上华岳　*341*, 359
村上隆　302, 371
村野藤吾　*351*, 352

D

大卫·布尔柳克　344
大熊氏广　308
大友克洋　365, *366*
丹下健三　352, 360
道慈　56, 60
道元　188
镝木清方　329, *342*, 343
荻须高德　357
荻原守卫　*331*
奋然　95, 141
定朝　102, 104, *105*, 106, 107, 116, 144, 145, 154, 164
定觉　155, 156
定庆　163
定庆（肥后别当）　163
定智　142
东山魁夷　355, *356*
东洲斋写乐　280, *282*
栋方志功　330, 356, *357*, 372
渡边华山　*285*, 318
渡边秀石　268

E

E.S. 莫尔斯　2, 3, 18
恩地孝四郎　329, *330*
儿岛善三郎　318

F

范道生　268
飞来一闲　268
飞鸟部常则　116, 187
飞驒国长官惟久　*181*
丰塔内西　299—301, 304, 308
弗兰克·劳埃德·赖特　333
福田平八郎　*343*, 355

福泽一郎　345, 347
富本宪吉　372
富冈铁斋　320, *321*, 325, 335

G

冈本神草　341
冈本太郎　2, 25, *264*, *346*, 347, 355, 360, 361
冈本一平　365
冈仓天心　302, 314, 319, 320, 322, 326, 350, 358
冈田米山人　284
冈田谦三　357
冈田信一郎　351
高村光太郎　40, 41, 42, 324, *331*, 332
高村光云　298, 308
高阶隆兼　175, 183, 186
高桥由一　*296*, *297*, 298, 299, 305, 314, 326
高松次郎　355, *362*
高畑勋　367, 368
戈特弗里德·瓦格纳　312
歌川丰国　287
歌川广重　289, *290*
歌川广重（第三代传人）　299
歌川国芳　290
歌川国贞　287
葛饰北斋　286, 287, *288*, 289, 290
葛饰应为　343
宫川长春　279
宫川香山（第一代传人）　313
宫崎进　354, *356*
宫崎骏　367, *368*
宫崎友禅　267
古贺春江　*345*
古田织部　234, 242, 252
谷文晁　285
谷中安规　330
关根伸夫　355, *363*
关根正二　325, *326*, 328, 334
贯名海屋　294
国中连公麻吕　62, 63

H

海北友松　*237*
河村若芝　268
河锅晓斋　*306*, 307
河井宽次郎　*372*
河原温　*374*
和田三造　314, 320
鹤冈政男　353, *354*
黑田清辉　301, 314, 315, *316*, 325
横山大观　319, 320, *338*
横尾忠则　*371*
后藤庆二　*332*
后藤祐乘　215
户张孤雁　*331*
怀月堂安度　279
荒川修作　355, 362, 374
灰屋绍益　252
徽宗　202, *203*, 207
会理　104
绘金　308
惠日房成忍　*178*
慧慈　37
慧果　78, 80, 83
慧运　78

J

矶崎新　152, 153, 363
吉山明兆　205, *209*, 210
吉原治良　357, 369
加纳光於　357
甲斐庄楠音　341
菅野圣子　357
鉴真　56, 62, 64, 84, 184, 267
江马细香　343
将军万福　60
今村紫红　339
今和次郎　352
今井俊满　357
金刚智　78, 83
金森宗和　261
近卫信尹　244, 359

井上长三郎　353
井上有一　*359*
久隅守景　*260*
酒井抱一　267, 286, *287*
驹井哲郎　357
菊池容斋　308
橘大郎女　50
巨势广贵　116
巨势金冈　92, 116, 187
巨势相览　116
俊芿　188

K

康辩　*163*, 164
康庆　155, *156*, 162—164
康尚　104, 106
康胜　163, 164
可翁　205, *206*
空海　76, 78—81, 83, 87—89, 92, *93*, 94, 98, 124, 253
空也　104
堀口舍己　*333*
快庆　153, *154*, 155, 156, *158*, 162

L

拉斐尔·科林　314
兰登·华尔纳　iv, 248, 249, 374
兰溪道隆（大觉禅师）　165, 188, 190, 191
勒·柯布西耶　352, 360, 361
李禹焕　*363*
李真　80, 84
良辨　106
良宽　*294*
梁楷　202, 207
铃木长吉　*312*, 313
铃木春信　*280*, 281
铃木淇一　287
菱川师宣　264, 265, *266*, 279, 280
菱田春草　319, *320—321*, 371, 372
柳泽淇园　271
柳宗悦　227, 291, 372
鹿子木孟郎　315, 335

罗丹　324, 331

M

满谷国四郎　315, 348
毛纲毅旷　363
梅原龙三郎　300, 321, *335*
梅原猛　41, 42
梦窗疏石　205, 213
米歇尔·塔皮耶　357
妙莲　133
明惠　152, 166, 178, 184, 188
明珍　313
默庵　205
木喰明满　294
木米　284, 290
牧溪　*201, 202*, 203

N

奈良美智　371
内田祥三　350, 351
能阿弥　204, 213, *214, 224, 225*
尼古拉斯·佩夫斯纳　374
鸟居清倍　*279*
鸟居清长　*280*, 281
鸟居清信　279, 281
鸟文斋荣之　283
茑屋重三郎　282

O

欧内斯特·芬诺洛萨　iv, 41, 187, 282, 301, 302, 304, 306, 307, 319, 321

P

彭城百川　271
片冈球子　369
片山东熊　311
浦上玉堂　*284*
普悦　142

Q

妻木赖黄　311
祇园南海　271
千利休　233

前川国男　252, 360
前田青邨　302, *304—305*, 338
浅井忠　300, 304, 315, 335, 348
乔治·F. 比戈　365
桥本雅邦　319
芹泽銈介　372
秦辉男　341
秦致贞　120
青木繁　315, *318*, 328, 336, 350
清水喜助　309
清拙正澄（大鉴禅师）　189, 190
萩尾望都　*366*

R

让·保罗·劳伦斯　335
仁阿弥道八　290
日比野五凤　*359*
荣西　188
如拙　210, *211*, 212

S

三岸好太郎　345
桑田笹舟　359
森田子龙　358
山本鼎　330
山本芳翠　300, 304, *305*
山内清男　3, 5
山下琳　300
善春　164
善无畏　78, 83
善圆　164
上村松园　*342*, 343
上田桑鸠　359
蛇足　*218*
沈南苹（沈铨）　270, 272, 278
圣宝　104
圣德太子　40, 41, 50
圣戒　184
胜川春章　280, 281, 287
石井柏亭　317, 324, 330
矢代幸雄　318, 319

矢崎博信　*346*, 347

市河米庵　294

手岛右卿　359

手冢治虫　*365*, 367

狩野长信　*239*, 240

狩野芳崖　302, *303*, 306, 319

狩野光信　236

狩野内膳　239

狩野山乐　238, 249, 251

狩野山雪　*250*, 251

狩野探幽　*249*, 251, 252, 260, 270

狩野秀赖　231

狩野永悳　302

狩野永德　209, 230, *231*, *232*, *233*, 237

狩野元信　*225*, 227

狩野正信　213

司马达等　35, 38

司马江汉　282, *286*, 299

思堪　189, 204

松本竣介　*349*, 350

松本喜三郎　iii, 298

松花堂昭乘　253

松云元庆　*268*, 293

速水御舟　339, *340*, 372

T

昙征　50

弹誓　364

涛川惣助　313

藤川勇造　331

藤岛武二　315, *317*, 318, 336

藤冈作太郎　251

藤牧义夫　330

藤田嗣治　*336*, *337*, 348

藤原道长　101, 116, 121, 171, 252

藤原隆信　*176*

藤原信实　*177*

藤原佐理　*115*, 359

田能村竹田　284, 285

田中恭吉　330

田中一光　374

土门拳　43, *160*, 372, *373*

土田麦仙　341

土佐光吉　220

土佐光茂　219, 221

土佐光信　213, 219, *220*, 221

W

丸木俊　353

丸木位里　353

万铁五郎　321, 324, *325*, 328, 332

威廉·S. 比奇洛　187, 315

威廉·莫里斯　374

尾形光琳　246, 265, 266, *267*

尾形乾山　261

文森佐·拉古萨　*308*, 331

无等周位　205

无学祖元　165, 189, 190

无准师范　189, 190

吴春　274

五十岚信斋　215

五姓田义松　300, 305, 315

武田五一　323

武野绍鸥　233

X

西川宁　359

西川祐信　281

溪斋英泉　287

喜多川歌麿　260, 280, *281*, 282

下村观山　320

下田菊太郎　351

仙崖　294, *358*, 364

相阿弥　199, 202, 203, 213, 214, 224, 227

香月泰男　353, *354*, *355*

向井润吉　369

小出楢重　*336*

小川破笠　268

小堀远州　252

小栗宗堪　212

小林古径　338, *339*

小林清亲　*307*, 329

小牧源太郎　369
小山正太郎　300, 350, 358
小松均　369, *370*
小田野直武　286
小野道风　*115*, 253
小野里利信　369
筱原有司男　362
行基　90, 152
幸阿弥长晏　235
幸阿弥长重　*251*
幸阿弥道长　215
幸有　165
须田国太郎　369
玄昉　56
雪村周继　*223*, 224
雪舟等扬　212, 219, *222*, *223*, 224, 238

Y

亚欧堂田善　286
岩佐又兵卫　257, *258*
颜辉　*203*
颜真卿　94
野口勇　360
野田俊彦　333, 350
野野村仁清　261, *262*
一遍　152, 168, 184
一山一宁　189
伊东深水　329, 355
伊东忠太　322, *323*
伊孚九　270
伊藤若冲　275, *276—277*, 278, 364, 369
艺阿弥　213, 214
隐元　267
英一蝶　*260*
永泽永信（第一代）　*312*, 313
尤里乌斯·库尔特　283
与谢芜村　270, 271, *273*
玉涧　202, 207, 213, 238
原田直次郎　304
圆尔辨圆（圣一国师）　188—190
圆空　264, *265*, 268, 294

圆仁　78, 108, 113, 187
圆山应举　270, *273*, 274
圆势　145
圆行　78
圆伊　185, *185*
圆珍　78, 81, 83
源信　100, 104
约翰·赫伊津哈　V
约西亚·康德尔　307, 310, *311*, 312, 322, 323, 350
月冈芳年　308
云谷等颜　238
运庆　88, 124, 154—164（*155*, *157*, *158*, *161*）

Z

曾我萧白　270, *276*, *277*, 278, 364, 371
宅间荣贺　204
宅间胜贺　166
湛庆　*156*, 164
张即之　190
贞观　112
政冈宪三　367
织田有乐斋　242
止利佛师　→鞍作止利
中川八郎　315, *317*
中村不折　315, 335
中村彝　*328*, 331, 334
中西夏之　362
中原悌二郎　331
重源　152—154, 156, 161, 162, 188
周昉　68
周文　210, *212*, 218, 222, 237
猪熊弦一郎　357
竹久梦二　*329*
竹内栖凤　321, *322—323*, 341
宗峰妙超（大灯国师）　189, *190*
宗睿　78, 81, 83
最澄　78, 87, 92, *93*, 94, 187
佐伯祐三　*337*, 338
佐藤哲三　369
佐野利器　350
佐竹曙山　286

图版一览

第一章 绳纹美术——原始的想象力

图1　圆底深钵（隆起线纹土器）　神奈川县大和市上野遗址　高22.2cm　口径23.5cm　绳纹草创期　大和市教育委员会藏

图2　捻线纹　引自山内清男『日本先史土器の縄紋』（先史考古学会，1979年）　第19页

图3　尖底深钵（贝壳沉线纹土器）　北海道函馆市中野A遗址　高30.5cm　口径25.0cm　绳纹早期　市立函馆博物馆藏

图4　深钵（结节沉线纹土器）　长野县诹访市荒神山遗址　绳纹前期　长野县教育委员会藏　照片／长野县立历史馆

图5　深钵　胜坂式　东京都国分寺市多喜洼遗址　高36.8cm　绳纹中期　国分寺　照片／国分寺市教育委员会

图6　有孔带护手土器　胜坂式　山梨县小渊泽町中原遗址　高58.6cm　绳纹中期　井户尻考古馆藏　摄影／小川忠博

图7　有孔带护手土器　展开图　摄影／小川忠博

图8　藤内9号住居遗址中的井户尻Ⅱ式土器　样本套图　引自藤森荣一『井户尻——長野県富士見町における中期縄文遺跡群の研究』（中央公論美術出版，1965年）　第97页

图9　人面带把手深钵（分娩土器）　曽利式　山梨县北杜市御所前遗址　高57.5cm　绳纹中期　北杜市教育委员会藏

图10　深钵（分娩土器）　长野县诹访市唐渡宫遗址　高63.0cm　绳纹中期　井户尻考古馆藏

图11　深钵（分娩土器）　绘画部分

图12　火焰形土器　马高式　新潟县十日町市笹山遗址　高46.5cm　绳纹中期　十日町市博物馆藏

图13　烧町土器　长野县川北佐久郡原田遗址　高48.4cm　绳纹中期　浅间绳纹博物馆藏

图14　注口土器　加曽利式　茨城县江户崎町椎冢贝冢　高21.8cm　绳纹后期　辰马考古资料馆藏　照片／便利堂

图15　罐　大洞A式　青森县三户町松原遗址　高35.0cm　绳纹晚期　私人收藏　照片／TNM印象档案馆

图16　土偶　长野县茅野市棚畑遗址　高27.0cm　绳纹中期　茅野市尖石绳纹考古馆藏

图17　心形土偶　群马县吾妻町乡原遗址　高30.3cm　绳纹后期　私人收藏　照片／TNM印象档案馆

图18　遮光器土偶　青森县津轻市龟冈遗址　高34.5cm　绳纹晚期　东京国立博物馆藏

图19　镂空耳饰　群马县桐生市千网谷户遗址　直径9.0cm　绳纹晚期　桐生市教育委员会藏

图20　涂彩纹漆浅钵　青森县龟冈遗址　高6.7cm　口径20.5cm　绳纹晚期　青森县立乡土馆藏（风韵堂藏品）

第二章 弥生美术与古坟美术

图1　素纹罐形土器　福冈县福冈市板附遗址　高14.3cm　弥生前期　明治大学博物馆藏

图2 朱彩宽口罐 福冈县福冈市藤崎遗址 高32.4cm 弥生中期 福冈市埋藏文化财中心藏
图3 细颈罐 大阪府柏原市船桥遗址 高27.0cm 弥生中期 京都国立博物馆藏
图4 水瓶形土器 畿内第Ⅲ样式 奈良县橿原市新泽一遗址 高21.8cm 弥生中期 奈良县立橿原考古学研究所附属博物馆藏
图5 罐 阿岛式 静冈县磐田市马坂遗址 高40.6cm 弥生中期 磐田市埋藏文化财中心藏
图6 朱彩罐 久原式 东京都大田区久原遗址 高36.3cm 弥生后期 私人收藏 照片/TNM印象档案馆
图7 人面罐形土器 栃木县佐野市出流原遗址 高23.0cm 弥生中期 明治大学博物馆藏
图8 兵库县神户市樱丘遗址出土品 弥生中期 神户市立博物馆藏
图9 袈裟榉纹铜铎 5号铎 兵库县神户市樱丘遗址 高39.2cm 弥生中期 神户市立博物馆藏
图10 三角缘神兽镜（三角缘铭带四神四兽镜） 19号镜 奈良县天理市黑冢古坟 直径22.4cm 古坟前期 国家（文化厅）保管 照片/奈良县立橿原考古学研究所 摄影/阿南辰秀
图11 藤木古坟 清洗后的棺内全景 奈良县斑鸠町 6世纪后期 奈良县立橿原考古学研究所附属博物馆藏
图12 埴轮 鹰师 群马县前桥市佐波郡境町 高74.5cm 古坟后期 大和文华馆藏
图13 埴轮 弹琴男子 群马县前桥市朝仓遗址 高72.6cm 古坟后期 相川考古馆藏
图14 埴轮 回头鹿 岛根县松江市平所遗址 高92.0cm 6世纪 岛根县教育委员会藏
图15 附装饰附脚五连罐（须惠器） 兵库县龙野市西宫山古坟 高37.4cm 6世纪 京都国立博物馆藏
图16 竹原古坟壁画 福冈县鞍手郡若宫町 高140cm（里墙镜石） 6世纪后期 福冈县教育委员会藏 照片/九州历史资料馆
图17 乳神古坟 熊本县山鹿市 6世纪 山鹿市教育委员会藏

第三章 飞鸟美术与白凤美术——接受东亚佛教美术
图1 菩萨立像 铜铸 像高33.1cm 3~4世纪 藤井齐成会有邻馆藏
图2 如来立像 山东省青州市龙兴寺遗址出土 石灰石·彩绘·贴金 像高156.0cm 6世纪（北齐） 青州市博物馆藏
图3 伽蓝配置图
图4 止利佛师 飞鸟大佛（释迦如来像） 像高275.2cm 609年 飞鸟寺（安居院） 摄影/井上博道
图5 古代出云大社本殿复原图 引自大林组项目团队编『よみがえる古代 大建設時代——巨大建造物を復元する』（東京書籍，2002年） 第279~281页
图6 止利佛师 释迦三尊像 铜铸·鎏金 像高87.5cm（中尊），92.3cm（左侍像），93.9cm（右侍像） 623年 法隆寺金堂 照片/便利堂
图7 观音菩萨立像（救世观音） 木雕·贴金 像高179.9cm 7世纪前期 法隆寺梦殿 照片/奈良国立博物馆
图8 观音菩萨立像（救世观音） 上半身局部 摄影/土门拳 照片/土门拳纪念馆
图9 观音菩萨立像（百济观音） 木雕·彩绘 像高210.9cm 7世纪中期 法隆寺 照片/奈良国立博物馆
图10 弥勒菩萨半跏像（宝冠弥勒） 木雕·漆箔 像高123.2cm 7世纪前期 广隆寺 照片/飞鸟园
图11 佛头（原东金堂本尊） 铜铸·鎏金 高98.3cm 685年 兴福寺 照片/TNM印象档案馆
图12 观音菩萨立像（六观音之一） 木雕干漆并用·漆箔 像高86.9cm 7世纪后期 法隆寺 照片/奈

良国立博物馆
图13　观音菩萨立像（梦违观音）　铜铸·鎏金　像高86.9cm　7世纪末~8世纪初　法隆寺　照片/奈良国立博物馆
图14　橘夫人念持佛厨子　莲池　7~8世纪初　法隆寺　照片/奈良国立博物馆
图15　天寿国绣帐　绢（刺绣）　88.8cm×82.7cm　622年　中宫寺　照片/京都国立博物馆
图16　天寿国绣帐（局部）
图17　玉虫厨子　木雕　总高226.6cm　7世纪中期　法隆寺　照片/奈良国立博物馆
图18　玉虫厨子须弥座绘画　施生闻偈图　板质着色　91.8cm×48.8cm　7世纪中期　法隆寺　照片/奈良国立博物馆
图19　高松冢古坟壁画　西壁女子群像　奈良县明日香村　灰泥打底着色40.0cm　7世纪末~8世纪初　国家（文部科学省）保管
图20　阿弥陀净土图（烧毁前状态）　法隆寺金堂外殿第6号壁　7世纪末~8世纪初　照片/便利堂

第四章　奈良时代的美术（天平美术）——盛行唐国际化样式
图1　药师寺东塔　三间三重塔婆·各层附外檐·筒瓦铺顶　730年　摄影/井上博道
图2　药师三尊像　铜铸·鎏金　像高254.7cm（药师如来），317.3cm（日光菩萨），315.3cm（月光菩萨）　7世纪末~8世纪初　药师寺金堂　摄影/井上博道
图3　圣观音菩萨立像　铜铸·鎏金　像高188.9cm　7世纪末~8世纪初　药师寺东院堂　照片/TNM印象档案馆
图4　塔本塑像　侍者（北面27号）　塑雕·彩绘　像高47.2cm　711年　法隆寺五重塔　照片/便利堂
图5　塔本塑像　阿修罗（北面6号）　塑雕·彩绘　像高41.3cm　711年　法隆寺五重塔　照片/便利堂
图6　阿修罗（八部众立像之一）　脱干漆·彩绘　像高153.4cm　734年　兴福寺　照片/飞鸟园
图7　不空羂索观音立像　脱干漆·漆箔　像高362.0cm　8世纪中期　东大寺法华堂　摄影/井上博道
图8　卢舍那佛坛座莲瓣线刻画　莲华藏世界图（局部）　8世纪　东大寺　摄影/井上博道
图9　卢舍那佛坐像　脱干漆·漆箔　像高304.5cm　8世纪后期　唐招提寺金堂　摄影/井上博道
图10　千手观音菩萨坐像　脱干漆·漆箔　像高131.3cm　8世纪　葛井寺
图11　鉴真和尚坐像　脱干漆·彩绘　像高80.1cm　763年　唐招提寺御影堂　照片/奈良国立博物馆
图12　传药师如来立像　木雕　像高165.0cm　8世纪后期　唐招提寺　照片/奈良国立博物馆
图13　如来立像　木雕·黏土·彩绘　像高154.0cm　9世纪后期　唐招提寺　照片/奈良国立博物馆
图14　释迦灵鹫山树下说法图（法华堂根本曼荼罗）　麻布着色　107.0cm×143.5cm　8世纪后期　波士顿美术馆藏　Photograph ©2005 Museum of Fine Arts, Boston
图15　绘因果经　纸本着色　26.3cm×全长1536.3cm　8世纪　醍醐寺
图16　正仓院的正仓　面阔九间·进深三间·井干式·中央板墙·四坡顶·筒瓦铺顶　8世纪中期
图17　螺钿紫檀五弦琵琶（正背两面）　全长108.1cm　宽30.9cm　捍拨30.9cm×13.3cm　8世纪　正仓院珍宝·正仓
图18　骑象奏乐图（枫苏芳染螺钿槽琵琶捍拨）　40.5cm×16.5cm　8世纪　正仓院珍宝·正仓
图19　金银钿庄唐大刀　鞘长80.0cm　把长17.0cm　宽2.7cm~3.4cm　8世纪　正仓院珍宝·正仓
图20　密陀彩绘盒　木质·涂黑漆　44.8cm×30.0cm×21.3cm　8世纪　正仓院珍宝·正仓
图21　漆金薄绘盘（香印坐）　木质·彩绘　直径56.0cm×总高17.0cm　8世纪　正仓院珍宝·正仓
图22　鸟毛立女屏风（第三扇局部）　纸本着色·六扇　135.8cm×56.0cm（第三扇）　8世纪　正仓院珍

宝·正仓

图23　醉胡王面具　木质·彩绘　37.0cm×22.6cm　8世纪　正仓院珍宝·正仓

第五章　平安时代的美术（贞观美术、藤原美术、院政美术）

图1　住吉如庆、具庆　年中行事绘卷（住吉模本）卷六　真言院御修法　纸本着色　纵45.3cm　1626年　田中家藏

图2　两界曼荼罗图（西院曼荼罗）　胎藏界中台八叶院　东寺

图3　两界曼荼罗图（高雄曼荼罗）　金刚界　紫绫金银泥·双幅　411.0cm×366.5cm　829~834年　神护寺　照片/京都国立博物馆

图4　两界曼荼罗图（高雄曼荼罗）　金刚界一印会　大日如来　神护寺

图5　两界曼荼罗图（西院曼荼罗）　胎藏界　绢本着色·双幅　185.1cm×164.3cm　9世纪后期　东寺　照片/京都国立博物馆

图6　帝释天（十二天像之一）　绢本着色　9世纪中期　西大寺　照片/京都国立博物馆

图7　药师如来坐像　木雕　像高191.5cm　8世纪末　新药师寺　摄影/井上博道

图8　药师如来立像　木雕　像高170.6cm　9世纪初　神护寺　摄影/山本道彦

图9　增长天（四天王立像之一）　木雕干漆并用·彩绘·截金·漆箔　像高182.5cm　839年　东寺讲堂　照片/便利堂

图10　法界虚空藏（五大虚空藏菩萨坐像之一）　木雕·彩绘　像高100.9cm　9世纪前期　神护寺宝塔院　摄影/山本道彦

图11　如意轮观音坐像　木雕干漆并用·彩绘·截金　像高109.4cm　9世纪中期　观心寺　照片/奈良国立博物馆

图12　十一面观音立像　木雕干漆并用·彩绘　像高194.0cm　9世纪中期　向源寺　照片/奈良国立博物馆

图13　十一面观音立像　木雕　像高100.0cm　9世纪前期　法华寺　照片/永野鹿鸣庄

图14　菩萨半跏像　木雕　像高124.5cm　8世纪末　宝菩提院　照片/奈良国立博物馆

图15　男神坐像　木雕·彩绘　像高97.3cm　9世纪后期　松尾大社　照片/京都国立博物馆

图16　女神坐像　木雕·彩绘　像高87.6cm　9世纪后期　松尾大社　照片/京都国立博物馆

图17　空海　风信帖（局部）　纸本墨书　28.8cm×157.9cm　9世纪初　东寺　照片/京都国立博物馆

图18　最澄　久隔帖　纸本墨书　29.4cm×55.2cm　813年　奈良国立博物馆藏

图19　铜鎏金三昧耶五钴铃　高22.5cm　口径9.0cm　11~12世纪　高贵寺　照片/奈良国立博物馆

图20　海赋莳绘袈裟盒　木质·漆箔　47.9cm×39.1cm×11.5cm　10世纪　东寺　照片/京都国立博物馆

图21　药师如来立像（传释迦如来）　木雕·彩绘·截金　像高234.8cm　9世纪末　室生寺金堂　摄影/井上博道

图22　金刚吼菩萨（五大力菩萨像之一）　绢本着色　304.8cm×237.6cm　10世纪　有志八幡讲十八个院　照片/京都国立博物馆

图23　醍醐寺五重塔　三间五重塔婆·筒瓦铺顶　951年

图24　降三世明王（五大尊像之一）　绢本着色　138.0cm×88.0cm　1088年铭　来振寺　照片/奈良国立博物馆

图25　不动明王二童子像（青不动）（局部）　绢本着色　203.3cm×149.0cm　11世纪后期　青莲院　照片/京都国立博物馆

图26　平等院凤凰堂　中堂·南北翼廊·尾廊　中堂：面阔三间·进深二间·附一重外檐·歇山顶·筒瓦

铺顶 1053年

图27 寝殿造（东三条殿复原平面图） 引自太田静六的复原图（1941年） 参阅千野香织『岩波 日本美術の流れ3 10—13世紀の美術 王朝美の世界』（1993年）第8页

图28 定朝 阿弥陀如来坐像 木雕·漆箔 像高278.8cm 1053年 平等院凤凰堂

图29 刻画藏王权现像 铜质·线刻 三叶形镜板 67.0cm×78.4cm 1001年 西新井大师总持寺

图30 下品上生图（九品来迎图之一） 平等院凤凰堂板壁画（十四面） 木板着色 374.0cm×137.5cm 1053年 平等院 照片/岩波书店

图31 佛涅槃图（应德涅槃图） 绢本着色 267.6cm×271.2cm 1086年 金刚峰寺 照片/京都国立博物馆

图32 释迦金棺出现图 绢本着色 160.0cm×229.5cm 11~12世纪 京都国立博物馆藏

图33 龙树（圣德太子及天台高僧像之一） 绢本着色 128.8cm×75.8cm 11世纪中期 一乘寺 照片/京都国立博物馆

图34 佛功德蒔绘经盒 观世音菩萨普门品第二十五 木质·涂漆 23.3cm×32.7cm×16.4cm 11世纪 藤田美术馆藏

图35 小野道风 玉泉帖（局部） 纸本墨书 27.6cm×188.7cm 10世纪 宫内厅三之丸尚藏馆藏

图36 藤原佐理 女车帖（局部） 纸本墨书 30.5cm× 全长105.7cm 982年 （财团）书艺文化院藏（春敬纪念书道文库藏品）

图37 传纪贯之 高野切古今集（第一种） 纸本墨书 25.7cm×40.9cm 11世纪中期 五岛美术馆藏 摄影/名镜胜朗

图38 山水屏风（六扇一帖） 绢本着色 各扇110.8cm×37.5cm 11世纪后期 京都国立博物馆藏（东寺旧藏）

图39 第四扇局部

图40 山水屏风（六扇一帖） 绢本着色 各扇110.8cm×37.5cm 12世纪末~13世纪初 神护寺 照片/TNM印象档案馆

图41 第六扇局部

图42 水天像（十二天像之一） 绢本着色 144.0cm×127.0cm 1127年 京都国立博物馆藏

图43 释迦如来像（赤释迦） 绢本着色 159.4cm×85.5cm 12世纪前期 神护寺 照片/京都国立博物馆

图44 普贤菩萨像 绢本着色 159.5cm×74.5cm 12世纪中期 东京国立博物馆藏

图45 阿弥陀圣众来迎图（三幅） 绢本着色 210.4cm×210.5cm（中央幅），211.0cm×106.0cm（左右幅） 12世纪 有志八幡讲十八个院 照片/京都国立博物馆

图46 平家纳经（药王品卷首画） 纸本着色·三十三卷 25.8cm×28.8cm 1164年 严岛神社 照片/奈良国立博物馆

图47 扇面法华经册子（卷一扇九） 读信时的公卿和童女 纸本·五帖 25.6cm×上弦49.4cm×下弦19.0cm 12世纪中期 四天王寺

图48 三十六人家集·元辅集 纸本着色·墨书·三十七帖 20.0cm×15.7cm 1112年 本愿寺

图49 彩绘柏扇 木板着色 扇面长30.0cm 12世纪后期 严岛神社 照片/京都国立博物馆

图50 源氏物语绘卷 御法 纸本着色 21.8cm×48.3cm 12世纪前期 五岛美术馆藏 摄影/名镜胜朗

图51 源氏物语绘卷 夕雾 纸本着色 21.8cm×39.5cm 12世纪前期 五岛美术馆藏 摄影/名镜胜朗

图52 信贵山缘起绘卷 山崎长者卷（飞仓卷） 纸本着色·三卷 31.5cm×全长872.2cm 12世纪后期 朝护孙子寺

图版一览 411

图53　信贵山缘起绘卷　延喜加持卷　纸本着色·三卷　31.5cm×全长1273.0cm　12世纪后期　朝护孙子寺

图54　伴大纳言绘卷（卷二）　纸本着色·三卷　30.4cm×全长851.1cm　12世纪　出光美术馆藏

图55　鸟兽人物戏画（甲卷）　嬉水的猿和兔　纸本墨画·四卷　31.0cm×全长1189.0cm　12世纪中期　高山寺　照片/京都国立博物馆

图56　地狱草纸·脓血地狱　纸本着色·一卷　26.6cm×全长435.0cm　12世纪　奈良国立博物馆藏

图57　饿鬼草纸（第三段）　伺便饿鬼　纸本着色·一卷　27.3cm×全长384.0cm　12世纪　东京国立博物馆藏　照片/TNM印象档案馆

图58　病草纸·眼疾的治疗（局部）　纸本着色　25.9cm×27.7cm　12世纪　京都国立博物馆藏

图59　三佛寺奥院藏王堂（投入堂）　12世纪初

图60　中尊寺金色堂中央佛坛　木雕·漆箔·彩绘　像高62.3cm（阿弥陀如来）　约1124年

图61　九体阿弥陀如来坐像　木雕·漆箔　像高224.2cm（中尊）　12世纪初　净琉璃寺　摄影/中淳志

图62　阿弥陀如来坐像（阿弥陀三尊像之一）　木雕·漆箔·玉眼　像高143.0cm　1151年　长岳寺　照片/京都国立博物馆

图63　泽千鸟莳绘螺钿小唐柜　30.6cm×40.0cm×30.0cm　12世纪前期　金刚峰寺　照片/京都国立博物馆

图64　独轮车莳绘螺钿手匣　21.7cm×30.6cm×13.0cm　12世纪　东京国立博物馆藏

图65　野边雀莳绘手匣　27.4cm×41.2cm×19.1cm　12世纪　金刚寺

图66　秋草松喰鹤镜　白铜　直径24.9cm　12世纪　私人收藏　照片/TNM印象档案馆

图67　秋草纹罐　渥美烧　高41.5cm　罐身直径29.4cm　11~12世纪　庆应义塾大学藏

第六章　镰仓美术——贵族审美意识的继承与变革

图1　东大寺南大门　五间三门·二重门·歇山顶·筒瓦铺顶　1199年　摄影/井上博道

图2　净土寺净土堂　面阔三间·进深二间·方形顶·筒瓦铺顶　1192年　照片/便利堂

图3　快庆　阿弥陀三尊像　木雕·漆箔　像高530.0cm（阿弥陀如来），371.0cm（观音·势至菩萨）　1195年　净土寺净土堂　照片/奈良国立博物馆

图4　运庆　大日如来坐像　木雕·漆箔·玉眼　像高98.2cm　1176年　圆成寺　照片/京都国立博物馆

图5　康庆　不空羂索观音坐像　木雕·漆箔　像高336.0cm　1189年　兴福寺南圆堂　照片/飞鸟园

图6　运庆　阿弥陀如来坐像　木雕　像高142.4cm　1186年　愿成就院　照片/奈良国立博物馆

图7　运庆·快庆　金刚力士立像　木雕·彩绘　像高836.3cm（阿形），838.0cm（吽形）　1203年　东大寺南大门　照片/（财团）美术院

图8　吽形右手部分（修复时状态）　照片/（财团）美术院

图9　吽形头部（修复后状态）　照片/（财团）美术院

图10　俊乘上人坐像　木雕·彩绘　像高82.5cm　13世纪前期　东大寺俊乘堂　摄影/土门拳　照片/土门拳纪念馆

图11　运庆　无著菩萨立像　木雕·彩绘·玉眼　像高194.7cm　1212年　兴福寺北圆堂　照片/TNM印象档案馆

图12　运庆　世亲菩萨立像　木雕·彩绘·玉眼　像高191.6cm　1212年　兴福寺北圆堂　照片/TNM印象档案馆

图13　快庆　弥勒菩萨立像　木雕·漆箔·玉眼　像高106.6cm　1189年　波士顿美术馆藏（兴福寺旧藏）Photograph © 2005 Museum of Fine Arts, Boston

图14　湛庆　毘沙门天及两胁侍像　木雕·彩绘·玉眼　像高166.5cm（毘沙门天），79.7cm（吉祥天），71.7cm（善腻师童子）　13世纪前期　雪蹊寺　照片/奈良国立博物馆

图15　康辨　龙灯鬼像　木雕·彩绘·玉眼　像高77.8cm　1215年　兴福寺　照片/飞鸟园

图16　上杉重房坐像　木雕·彩绘·玉眼　像高68.2cm　13世纪后期　明月院

图17　大觉禅师像（兰溪道隆）　木雕　像高83.2cm　13世纪　建长寺　照片/镰仓国宝馆

图18　佛眼佛母像　绢本着色　181.6cm×128.6cm　12世纪后期　高山寺　照片/京都国立博物馆

图19　六道绘　人道不净相图　绢本着色·十五幅　155.5cm×68.8cm　13世纪　圣众来迎寺

图20　二河白道图　绢本着色　116.7cm×62.7cm　13世纪　香雪美术馆藏

图21　阿弥陀二十五菩萨来迎图（早来迎）　绢本着色　145.1cm×154.5cm　13世纪　知恩院　照片/京都国立博物馆

图22　山越阿弥陀图（三扇通屏）　绢本着色　101.0cm×83.0cm　13世纪　金戒光明寺

图23　山越阿弥陀图　绢本着色　120.6cm×80.3cm　13世纪　京都国立博物馆藏

图24　观舜　春日宫曼荼罗图　绢本着色　109.0cm×41.5cm　1300年　汤木美术馆藏

图25　春日鹿曼荼罗图　绢本着色　137.5cm×53.0cm　13世纪末　阳明文库藏　照片/京都国立博物馆

图26　那智瀑布图　绢本着色　159.4cm×58.9cm　13世纪末　根津美术馆藏

图27　熊野权现影向图　绢本着色　114.0cm×51.5cm　14世纪前期　檀王法林寺　照片/京都国立博物馆

图28　后白河法皇像　绢本着色　134.3cm×84.7cm　13世纪初　妙法院　照片/京都国立博物馆

图29　传藤原隆信　传源赖朝像　绢本着色　143.0cm×112.2cm　13世纪　神护寺　照片/京都国立博物馆

图30　传藤原隆信　传平重盛像　绢本着色　143.0cm×112.8cm　13世纪　神护寺　照片/京都国立博物馆

图31　传藤原信实　随身庭骑绘卷　纸本淡彩　28.6cm×全长236.4cm　约1247年　大仓集古馆藏

图32　传成忍　明惠上人像　纸本着色　146.0cm×58.8cm　13世纪前期　高山寺　照片/京都国立博物馆

图33　丰明绘草纸（第一段）　纸本白描　23.0cm×742.0cm　14世纪初　前田育德会藏

图34　东北院职人歌合绘·赌博　纸本淡彩　29.2cm×全长533.6cm　14世纪前期　东京国立博物馆藏　照片/TNM印象档案馆

图35　飞騨国长官惟久　后三年合战绘卷（卷三第四段）　纸本着色·三卷　45.7cm×全长1968.7cm　1347年　东京国立博物馆藏

图36　绘师草纸（第一段）　纸本着色　30.3cm×全长786.6cm　14世纪前期　宫内厅三之丸尚藏馆藏

图37　北野天神缘起绘卷（承久本）（卷五第四段）　纸本着色·九卷　52.0cm×全长510.8cm～1082.6cm　1219年　北野天满宫

图38　华严宗祖师传绘卷（华严缘起）　义湘绘（卷三）　纸本着色·六卷　各31.6cm～31.7cm×全长872.4cm～1612.9cm　13世纪前期　高山寺　照片/京都国立博物馆

图39　圆伊　一遍上人传绘卷（一遍圣绘）（卷七第三段）　绢本着色　37.9cm×全长633.2cm　1299年　东京国立博物馆藏　照片/TNM印象档案馆

图40　大觉禅师像（兰溪道隆）　绢本着色　104.8cm×46.4cm　13世纪　建长寺

图41　大灯国师墨迹　关山道号　66.7cm×61.8cm　1329年　京都·大本山妙心寺

图42　圆觉寺舍利殿　面阔三间·进深三间·附一重外檐·歇山顶·茅草铺顶　15世纪前期
图43　赤线威铠　总高64.8cm　大袖宽34.8cm　兜钵高12.0cm　14世纪　春日大社
图44　时雨螺钿鞍　前轮高30.0cm　后轮高35.0cm　座木长41.5cm　13世纪末~14世纪初　永青文库藏
图45　州滨鹣螺钿砚盒　涂黑漆　27.2cm×27.3cm×5.8cm　12世纪前后　私人收藏　照片/京都国立博物馆

第七章　南北朝美术与室町美术

图1　东福寺三门　五间三门·二层二重门·歇山顶·筒瓦铺顶　1425年　照片/便利堂
图2　能面　女　20.8cm×14.7cm　15世纪　祇园祭船鉾保存会藏　摄影/西山治朗
图3　能面　瘦见　21.1cm×15.7cm　1413年铭　奈良豆比古神社
图4　牧溪　观音·猿鹤图（三幅一组）　绢本墨画淡彩　172.4cm×98.0cm（观音图）　174.2cm×100.0cm（猿鹤图）　13世纪（南宋）　大德寺　照片/京都国立博物馆
图5　传牧溪　渔村夕阳图　纸本墨画　33.1cm×113.3cm　13世纪（南宋）　根津美术馆藏
图6　宋徽宗　桃鸠图　绢本着色　28.6cm×26.0cm　1107年　私人收藏
图7　颜辉　蟾蜍铁拐图·铁拐图　绢本着色·双幅　161.0cm×79.8cm　13~14世纪（元代）　知恩寺　照片/京都国立博物馆
图8　达摩图　绢本着色　108.2cm×60.0cm　1271年　向岳寺
图9　默庵　布袋图　纸本墨画　80.2cm×32.0cm　14世纪前期　MOA美术馆藏
图10　可翁　蚬子和尚图　纸本墨画　87.0cm×34.2cm　14世纪前期　东京国立博物馆藏　照片/TNM印象档案馆
图11　鹿苑寺金阁（舍利殿）　三重·方形顶·茅草铺顶　1398年（1955年重建）
图12　百鬼夜行绘卷　纸本着色　33.0cm×全长747.1cm　16世纪　真珠庵
图13　吉山明兆　白衣观音图　纸本着色　600.0cm×400.0cm　15世纪初　东福寺　照片/京都国立博物馆
图14　柴门新月图　纸本墨画　129.4cm×43.3cm　1405年　藤田美术馆藏
图15　如拙　瓢鲇图　纸本墨画淡彩　111.5cm×75.8cm　1451年前　退藏院
图16　传周文　竹斋读书图　纸本墨画淡彩　134.8cm×33.3cm　1446年　东京国立博物馆藏　照片/TNM印象档案馆
图17　慈照寺银阁　二重·方形顶·茅草铺顶　1489年
图18　能阿弥　花鸟图屏风（右对屏）（四扇屏一对）　纸本墨画　132.5cm×236.0cm　1469年　出光美术馆藏
图19　大仙院书院庭园　16世纪前期
图20　春日山莳绘砚盒　23.9cm×22.1cm×4.8cm　15世纪后期　根津美术馆藏
图21　金银襕缎子等缝合胴服　金银襕缎子等·缝合　身长123.0cm　袖长59.0cm　16世纪后期　上杉神社
图22　根来瓶子　15世纪　私人收藏
图23　传蛇足　四季山水图襖绘　纸本墨画　八面　178.0cm×93.5cm~141.5cm　约1491年　真珠庵
图24　日月山水图屏风（六扇屏一对）　纸本着色　各147.0cm×313.5cm　16世纪前后　金刚寺
图25　土佐光信　源氏物语画帖　贤木　纸本着色·五十四面　24.3cm×18.1cm　1509年　哈佛大学附属萨克勒美术馆藏　photp/Kallsen, Katya　Courtesy of the Arthur M. Sackler Museum, Harvard University Art Museums, Bequest of the Hofer Collection of the Arts of Asia, 1985. 352. 10. A

图26　传土佐光吉　十二个月风俗图·十二月（雪转）　纸本着色　32.7cm×28.0cm　16世纪　山口蓬春纪念馆藏

图27　洛中洛外图屏风　（旧町田家藏本、历博A本）（六扇屏一对）　纸本着色　各138.2cm×381.0cm　16世纪前期　国立历史民俗博物馆藏

图28　雪舟　四季山水图卷（山水长卷）（局部）　纸本墨画淡彩　40.0cm×全长1568.0cm　1486年　毛利博物馆藏

图29　雪舟　天桥立图　纸本墨画淡彩　89.4cm×168.5cm　15世纪后期~16世纪初　京都国立博物馆藏

图30　雪村　龙虎图屏风·龙图（六扇屏一对）　纸本墨画　171.5cm×365.8cm　16世纪后期　克利夫兰美术馆藏　©The Cleveland Museum of Art, Purchase from the J.H.Wade Fund,1959.136.1

图31　传能阿弥　三保松原图　六幅（原为六扇屏）　纸本墨画　各154.5cm×54.5cm~59.0cm　15世纪后期~16世纪前期　颖川美术馆藏

图32　狩野元信　四季花鸟图中的二幅　纸本着色·八幅　各178.0cm×99.0cm~142.0cm　16世纪前期　大仙院　照片/TNM印象档案馆

图33　信乐大罐　高51.0cm　口径17.3cm　胴径38.0cm　底径17.8cm　15世纪　MIHO美术馆藏

图34　信乐大罐（局部）

第八章　桃山美术——绚烂的装饰

图1　狩野永德　四季花鸟图襖·梅花禽鸟图　纸本墨画·十六面　175.5cm×74.0cm~142.5cm　1566年　聚光院　照片/便利堂

图2　狩野永德　洛中洛外图屏风（右对屏局部）　六扇屏一对　纸本金底着色　各160.5cm×323.5cm　16世纪后期　米泽市（上杉博物馆藏）

图3　狩野永德　唐狮子图屏风（六扇屏）　纸本金底着色　224.2cm×453.3cm　16世纪后期　宫内厅三之丸尚藏馆藏

图4　芦穗莳绘鞍·镫　高约28.0cm（鞍）　1577年　东京国立博物馆藏　照片/TNM印象档案馆

图5　雪持柳扬羽蝶纹饰缝箔　身长127.3cm　袖长60.6cm　16世纪后期　关市、春日神社　照片/国立能乐堂

图6　待庵　茶室二帖　榻榻米·次间边头铺板·厨房　双坡顶·茅草铺顶·外檐　16世纪后期~17世纪初期　妙喜庵　照片/便利堂

图7　长次郎　"大黑"铭黑乐茶碗　口径10.7cm　16世纪后期　私人收藏

图8　唐草透雕栈格子门　1599年　都久夫须麻神社本殿

图9　长谷川等伯门派　松树黄蜀葵图（室内装饰画）（局部）　纸本金底着色·四面　335.0cm×354.0cm　约1592年　智积院

图10　长谷川等伯　松林图屏风　（六扇屏一对）　纸本墨画　各156.0cm×347.0cm　16世纪后期　东京国立博物馆藏　照片/TNM印象档案馆

图11　狩野光信　四季花木图襖（局部）　纸本金底着色·十二面　179.0cm×107.5cm~116.5cm　1600年　园城寺劝学院

图12　海北友松　云龙图屏风（右对屏局部）（六扇屏一对）　纸本墨画　149.0cm×337.5cm　17世纪初期　北野天满宫

图13　狩野山乐　红梅图襖　纸本金底着色·八面　185.0cm×98.5cm　17世纪前期　大觉寺

图14　彦根城天守　三重三层·地下楼梯间·正门·筒瓦铺顶　1606年　彦根市　照片/彦根城博物馆

图15　狩野长信　花下游乐图屏风（左对屏）（六扇屏一对）　纸本着色　149.0cm×348.0cm　17世纪前

期 东京国立博物馆藏

图16 狩野长信 花下游乐图屏风（左对屏局部）

图17 南蛮人渡来图屏风（右对屏）（六扇屏一对） 纸本金底着色 155.8cm×334.5cm 17世纪初期 宫内厅三之丸尚藏馆藏

图18 玛丽亚十五玄义图 纸本着色 75.0cm×63.0cm 17世纪前期 京都大学藏

图19 洋人奏乐图屏风（左对屏局部）（六扇屏一对） 纸本着色 各93.0cm×302.5cm 16世纪末 MOA美术馆藏

图20 燕庵 彩色纸窗 风炉正对面窗户 19世纪 薮内家

图21 有耳水瓶 "破囊"铭 伊贺烧 高21.4cm 口径11.2cm 胴径24.0cm 17世纪初期 五岛美术馆藏 摄影/名镜胜朗

图22 泽泻纹样披肩 16世纪后期~17世纪前期 中津城奥平家藏

图23 桃形大水牛胁立兜 涂黑漆 兜高24.5cm 牛角高62.0cm 1600年前后 福冈市博物馆藏 摄影/藤本健八

第九章 江户时代的美术

图1 二条城二之丸御殿 大广间上段之间 一重 歇山顶·筒瓦铺顶 1624~1626年 原离宫二条城事务所

图2 日光东照宫 阳明门 歇山顶·附四方屋檐卷棚式博风·铜瓦铺顶·附左右矮墙 1636年

图3 狩野探幽 雪中梅竹游禽图襖 名古屋城上洛殿三之间北侧四面 纸本墨画淡彩金泥 各191.3cm×135.7cm 1634年 名古屋城管理事务所

图4 狩野山雪 梅与游禽图襖 方丈"上间二之间"十八面中北侧四面 纸本金底着色 各184.0cm×94.0cm 1631年 天球院 照片/便利堂

图5 狩野山雪 雪汀水禽图屏风（右对屏局部）（六扇屏一对） 纸本金底着色 154.0cm×358.0cm 17世纪前期 私人收藏

图6 幸阿弥长重 初音莳绘镜台 1637年 德川美术馆藏

图7 本阿弥光悦 "雨云"铭黑乐茶碗 高8.8cm 口径12.3cm 脚直径6.1cm 17世纪前期 三井纪念美术馆藏

图8 俵屋宗达画、本阿弥光悦书 鹤底画三十六歌仙和歌卷 纸本金银泥绘 墨书 34.1cm×全长1460.0cm 17世纪前期 京都国立博物馆藏

图9 俵屋宗达 风神雷神图屏风（二扇屏一对） 纸本金底着色 各154.5cm×169.8cm 17世纪前期 建仁寺 照片/京都国立博物馆

图10 洛中洛外图屏风（舟木藏本）（右对屏局部）（六扇屏一对） 纸本金底着色 各162.7cm×342.4cm 17世纪前期 东京国立博物馆藏 照片/TNM 印象档案馆

图11 彦根屏风 纸本金底着色·六面 各94.0cm×48.0cm 17世纪前期 彦根城博物馆藏

图12 汤女图 纸本着色 72.5cm×80.1cm 17世纪中期 MOA美术馆藏

图13 岩佐又兵卫 山中常盘物语绘卷（卷五） 纸本着色·十二卷 纵34.1cm 17世纪前期 MOA美术馆藏

图14 久隅守景 瓠子棚纳凉图屏风（二扇屏） 纸本墨画淡彩 149.1cm×165.0cm 17世纪后期 东京国立博物馆藏 照片/TNM印象档案馆

图15 英一蝶 朝暾曳马图 纸本着色 30.6cm×52.0cm 17世纪后期 静嘉堂文库美术馆藏

图16 彩绘花鸟纹有盖瓷缸 伊万里·柿右卫门样式 高36.3cm 口径30.1cm 17世纪后期 MOA美术

馆藏

图17　彩绘龟甲牡丹蝶纹大盘　古九谷样式　高8.8cm　口径40.5cm　底径21.0cm　17世纪后期

图18　野野村仁清　彩绘吉野山纹茶罐　高35.7cm　17世纪后期　福冈市美术馆藏（松永藏品）　摄影/山崎信一

图19　黑纶子地波鸳鸯模样小袖　身长161.0cm　袖长63.6cm　17世纪　东京国立博物馆藏　照片/TNM印象档案馆

图20　万治的石佛　1660年　长野县诹访市神社春宫后　摄影/冈本太郎　照片/川崎市冈本太郎美术馆

图21　圆空　善女龙王像　木雕　高158.2cm　1690年　清峰寺　摄影/广濑达郎　照片/新潮社《艺术新潮》

图22　圆空　善财童子像　木雕　高157.1cm　1690年　清峰寺　摄影/广濑达郎　照片/新潮社《艺术新潮》

图23　菱川师宣　吉原之体·扬屋大寄　大张墨印画·十二枚　1681~1684年　东京国立博物馆藏　照片/TNM印象档案馆

图24　尾形光琳　红白梅图屏风（二扇屏一对）　纸本金底着色　各156.0cm×173.0cm　18世纪前期　MOA美术馆藏

图25　尾形光琳　燕子花图屏风（右对屏局部）（六扇屏一对）纸本金底着色　各151.2cm×360.7cm　18世纪前期　根津美术馆藏

图26　松云元庆　五百罗汉坐像　木雕·彩绘　像高约85.0cm　约1695年　五百罗汉寺

图27　箱木家（千年家）　室町时代后期

图28　池大雅　龙山胜会·兰亭曲水图屏风（右对屏）（六扇屏一对）　纸本墨画淡彩　158.0cm×358.0cm　1763年　静冈县立美术馆藏

图29　与谢芜村　夜色楼台图　纸本墨画淡彩　28.0cm×129.5cm　18世纪后期　私人收藏

图30　圆山应举　雪松图屏风（右对屏）（六扇屏一对）　纸本墨画金银泥粉　155.5cm×362.0cm　18世纪后期　三井纪念美术馆藏

图31　圆山应举　昆虫写生帖（局部）　纸本墨画淡彩　26.5cm×19.3cm　1776年　东京国立博物馆藏　照片/TNM印象档案馆

图32　白隐慧鹤　达摩像　纸本墨画　130.8cm×56.4cm　18世纪中期　永青文库藏

图33　伊藤若冲　菊花流水图《动植彩绘》之一　绢本着色·三十幅　142.8cm×79.1cm　约1766年　宫内厅三之丸尚藏馆藏

图34　伊藤若冲　鸟兽花木图屏风（六扇屏一对）　纸本着色　各167.0cm×376.0cm　18世纪后期　Joe & Etsuko Price Collection　照片/京都国立博物馆

图35　曾我萧白　群仙图屏风（六扇屏一对）　纸本着色　各172.0cm×378.0cm　1764年　日本国家（文化厅）保管　照片/京都国立博物馆

图36　曾我萧白　唐狮子图（双幅之一）　纸本墨画　225.0cm×245.3cm　约1765年　朝田寺

图37　长泽芦雪　虎图襖绘　四面　纸本墨画·六面　各183.5cm×115.5cm　1786~1787年　无量寺

图38　鸟居清倍　逗鸟美女和捧鸟笼的姑娘　丹绘　特大张锦绘　18世纪　东京国立博物馆藏　照片/TNM印象档案馆

图39　铃木春信　捕萤　中张锦绘　27.9cm×21.0cm　18世纪中期　平木浮世绘财团藏

图40　鸟居清长　大河旁纳凉（两幅联作中一幅）　大张锦绘　39.0cm×25.6cm　18世纪后期　平木浮世绘财团藏

图41　喜多川歌麿　画本虫撰　绘有彩色插图及诙谐短歌的风流绘本　二册　27.0cm×18.5cm　1788年　大

图版一览　417

英博物馆藏 Copyright © the Trustees of The British Museum

图42　喜多川歌麿　歌撰恋之部·暗恋　大张锦绘　红云母打底　18世纪90年代前期　东京国立博物馆藏　照片/TNM印象档案馆

图43　东洲斋写乐　第三代泽村宗十郎之大岸藏人　大张锦绘　36.1cm×24.5cm　1794年　大英博物馆藏　Copyright © the Trustees of The British Museum

图44　浦上玉堂　冻云筛雪图　纸本墨画淡彩　133.5cm×56.2cm　19世纪初　川端康成纪念会藏　照片/日本近代文学馆

图45　渡边华山　佐藤一斋像稿·第二　纸本淡彩　39.0cm×18.8cm　1818~1821年　私人收藏

图46　佐竹曙山　松树唐鸟图　绢本着色　173.0cm×58.0cm　18世纪70年代　私人收藏

图47　司马江汉　三围景图　纸本铜版着色　26.7cm×38.8cm　1783年　神户市立博物馆藏

图48　酒井抱一　夏秋草图屏风（二扇屏一对）　纸本银底着色　各164.5cm×182.0cm　1821~1822年　东京国立博物馆藏　照片/TNM印象档案馆

图49　葛饰北斋　北斋漫画　八编　肥男胖女　画帖　1817年刊行　山口县立萩美术馆、浦上纪念馆藏

图50　葛饰北斋　富岳三十六景·在神奈川近海大浪中　大张锦绘　25.5cm×38.2cm　1831年以降　千叶市美术馆藏

图51　歌川广重　东海道五十三次·蒲原　大张锦绘　22.6cm×35.3cm　1833~1834年　千叶市美术馆藏

图52　歌川国芳　赞岐院遣眷属救为朝图　大张锦绘　三幅联作　各35.8cm×24.5cm　1850年前后　神奈川县立历史博物馆藏

图53　药盒　流水长臂猿图　坠饰"亲子猿"　7.1cm×7.2cm×2.0cm（药盒），3.3cm（坠饰）　药盒美术馆藏

图54　欢喜院圣天堂　奥殿　面阔三间·进深三间·歇山顶　铜板铺顶　18世纪中期　摄影/竹上正明　引自『さいたまの名宝』（平凡社，1991年）

图55　原正宗寺三匝堂（蝶螺堂）

图56　仙崖　指月布袋　纸本墨画　54.0cm×60.4cm　19世纪前期　出光美术馆藏

图57　良宽　伊吕波（日本假名开头的三个字）　纸本墨画·双幅　106.1cm×43.2cm　1826~1831年　私人收藏　照片/艺术新闻社

第十章　近现代（明治~平成）的美术

图1　高桥由一　丁髻形象的自画像（局部）　画布·油彩　48.0cm×38.8cm　1866~1867年　笠间日动美术馆藏

图2　高桥由一　豆腐　画布·油彩　32.5cm×45.3cm　1877年　金刀比罗宫藏

图3　歌川广重（第三代传人）　国内劝业博览会美术馆之图　锦绘　1877年　神户市立博物馆藏

图4　百武兼行　卧裸妇　画布·油彩　97.3cm×188.0cm　约1881年　石桥财团石桥美术馆藏

图5　狩野芳崖　悲母观音　绢本着色　195.8cm×86.1cm　1888年　东京艺术大学藏

图6　狩野芳崖　仁王捉鬼图　纸本着色　123.5cm×62.7cm　1886年　东京国立近代美术馆藏

图7　前田青邨　唐狮子图屏风（六扇屏一对）　纸本金底着色　各202.5cm×434.0cm　1935年　宫内厅三之丸尚藏馆藏

图8　山本芳翠　浦岛图　画布·油彩　121.8cm×167.9cm　1893~1895年　岐阜县美术馆寄存（注册美术品）

图9　川村清雄　遗物礼服的晾晒　画布·油彩　109.0cm×173.0cm　1895~1899年前后　东京国立博物馆藏　照片/TNM印象档案馆

图10　河锅晓斋　蛙蛇嬉戏（鸟兽人物戏画）　纸本淡彩　37.0cm×53.0cm　1871~1889年　大英博物馆藏　Copyright © The Trustees of The British Museum

图11　小林清亲　高轮牛町朦胧月景　大张锦绘　24.5cm×36.7cm　1879年　静冈县立美术馆藏

图12　拉古萨　日本妇人　青铜　像高62.1cm　约1891年　东京艺术大学藏

图13　格洛弗宅邸旧址　木结构·一层　1863年　长崎市

图14　济生馆旧址　木结构·附塔·一层　1879年　山形市　照片/山形市教育委员会

图15　立石清重设计　开智学校旧址　木结构·附塔·二层　1876年　松本市　照片/开智学校旧址管理事务所

图16　开智学校旧址的门廊

图17　约西亚·康德尔设计　岩崎久弥宅邸旧址　1896年　东京都　照片/（财团）东京都公园协会

图18　辰野金吾设计　日本银行总部本馆　1896年　日本银行

图19　永泽永信（第一代传人）　白瓷竹篮花鸟装饰罐　高58.5cm　最大直径32.3cm　约1877年　东京国立近代美术馆藏

图20　铃木长吉　十二只鹰之一　胧银·铸造·镶金镶红铜　1893年　东京国立近代美术馆藏

图21　宫川香山（第一代传人）　褐釉螃蟹有脚钵　高36.5cm　口径39.8cm　底径16.5cm　东京国立博物馆藏　照片/TNM印象档案馆

图22　安藤绿山　柿子摆设　牙雕染色　高12.9cm　宽27.7cm　深22.4cm　1920年　宫内厅三之丸尚藏馆藏

图23　黑田清辉　舞妓　画布·油彩　81.0cm×65.2cm　1893年　东京国立博物馆藏　照片/TNM印象档案馆

图24　黑田清辉　湖畔　画布·油彩　69.0cm×84.7cm　1897年　东京文化财研究所藏　摄影/城野诚治

图25　黑田清辉　智·感·情　三面　画布·油彩　各180.6cm×99.8cm　1899年　东京文化财研究所藏　摄影/城野诚治

图26　中川八郎　雪林归牧　纸·炭笔　99.0cm×146.8cm　1897年　私人收藏

图27　藤岛武二　蝶　画布·油彩　44.5cm×44.5cm　1904年　私人收藏

图28　青木繁　海鲜　画布·油彩　70.2cm×182.0cm　1904年　石桥财团石桥美术馆藏

图29　菱田春草　落叶（六扇屏一对）　纸本着色　各157.0cm×362.0cm　1909年　永青文库藏

图30　富冈铁斋　二神会舞图　绢本着色　168.8cm×85.5cm　1924年　东京国立博物馆藏　照片/TNM印象档案馆

图31　竹内栖凤　罗马之图（六扇屏一对）　绢本着色　各145.0cm×374.6cm　1903年　望得见大海的树林美术馆藏

图32　引自『伊東忠太見聞野帖　清國Ⅱ』（柏書房，1990年）第48页　四川省成都部分（1902年11月8日）

图33　万铁五郎　裸体美人　画布·油彩　162.0cm×97.0cm　1912年　东京国立近代美术馆藏

图34　关根正二　信仰的悲哀　画布·油彩　73.0cm×100.0cm　1918年　大原美术馆藏

图35　岸田刘生　冬天草木枯萎的道路（原宿附近写生、日光下的红土和草）　画布·油彩　60.5cm×80.2cm　1916年　新潟县立近代美术馆、万代岛美术馆藏

图36　岸田刘生　野童女　画布·油彩　64.0cm×52.0cm　1922年　神奈川县立近代美术馆藏（寄存）

图37　中村彝　爱罗先珂像　画布·油彩　47.2cm×45.5cm　1920年　东京国立近代美术馆藏

图38　竹久梦二　水竹居　纸本着色　79.0cm×50.0cm　1933年　竹久梦二美术馆藏

图39　恩地孝四郎　《冰岛》的作者（萩原朔太郎像）　纸·炭笔　52.7cm×42.5cm　1943年　东京国立

近代美术馆藏

图40　荻原守卫　女人　青铜　98.5cm×47.0cm×61.0cm　1910年　东京国立近代美术馆藏

图41　高村光太郎　手　青铜　30.0cm×28.7cm×15.2cm　1918年　吴市立美术馆藏

图42　堀口舍己设计　紫烟庄　1926年　引自分离派建筑会编《紫烟庄图集》(洪洋社，1927年)

图43　安井曾太郎　外房风景　画布·油彩　20.2cm×69.4cm　1931年　大原美术馆藏

图44　梅原龙三郎　北平秋天　纸·油彩·岩彩　88.5cm×72.5cm　1942年　东京国立近代美术馆藏

图45　小出楢重　中国床上的裸妇(A裸女)　画布·油彩　80.0cm×116.0cm　1930年　大原美术馆藏

图46　藤田嗣治　美丽的西班牙女子　画布·油彩　76.0cm×63.5cm　1949年　丰田市美术馆藏 © Fondation Foujita / ADAGP, Paris&JASPAR, Tokyo, 2015 E1724

图47　佐伯祐三　煤气灯和广告　画布·油彩　65.0cm×100.0cm　1927年　东京国立近代美术馆藏

图48　横山大观　夜樱(左对屏)(六扇屏一对)　纸本着色　177.5cm×376.8cm　1929年　大仓集古馆藏

图49　安田靫彦　风神雷神(二扇屏一对)纸本着色　各177.2cm×190.5cm　1929年　远山纪念馆藏

图50　小林古径　发　绢本着色　172.4cm×107.4cm　1931年　永青文库藏

图51　速水御舟　炎舞　绢本着色　120.4cm×53.7cm　1925年　山种美术馆藏

图52　村上华岳　冬晴的山峦　纸本着色　44.1cm×62.9cm　1934年　京都国立近代美术馆藏

图53　上村松园　序之舞　绢本着色　233.0cm×141.3cm　1936年　东京艺术大学藏

图54　镝木清方　一叶　纸本着色　143.5cm×79.5cm　1940年　东京艺术大学藏

图55　川合玉堂　峰之夕　绢本着色　76.3cm×102.7cm　1935年　私人收藏

图56　福田平八郎　雨　纸本着色　109.7cm×86.9cm　1953年　东京国立近代美术馆藏

图57　村山知义　结构(*Construction*)　纸·木·布·金属·油彩　84.0cm×112.5cm　1925年　东京国立近代美术馆藏

图58　古贺春江　海　画布·油彩　130.0cm×162.5cm　1929年　东京国立近代美术馆藏

图59　矢崎博信　江东区工厂地带　画布·油彩　97.0cm×130.3cm　1936年　茅野市美术馆藏

图60　冈本太郎　伤痕累累的手腕　画布·油彩　124.0cm×162.0cm　1936年(1949年重新制作)　川崎市冈本太郎美术馆藏

图61　藤田嗣治　阿图岛玉碎　画布·油彩　193.5cm×259.5cm　1943年　东京国立近代美术馆藏(无期限出借作品)©Fondation Foujita / ADAGP, Paris&JASPAR, Tokyo, 2015 E1724

图62　瑛光　有眼睛的风景　画布·油彩　102.0cm×193.5cm　1938年　东京国立近代美术馆藏

图63　松本竣介　Y市的桥　画布·油彩　61.0cm×73.0cm　1943年　东京国立近代美术馆藏

图64　村野藤吾设计　宇部市渡边翁纪念会馆　1937年

图65　鹤冈政男　沉重的手　画布·油彩　130.0cm×97.0cm　1949年　东京都现代美术馆藏　照片/东京都历史文化财团印象档案馆财团

图66　香月泰男　黑色的太阳　麻布·油彩　116.7cm×72.8cm　1961年　私人收藏

图67　宫崎进　徘徊的心景　综合媒材·板　324.0cm×227.3cm　1994年　横滨美术馆藏

图68　东山魁夷　道　绢本着色　134.4cm×102.2cm　1950年　东京国立近代美术馆藏

图69　栋方志功　涌然的女人们　涌然之栅、没然之栅　全二栅　木版　各92.5cm×104.5cm　1953年　东京国立近代美术馆藏

图70　井上有一　愚彻　墨·纸　187.0cm×176.0cm　1956年　国立国际美术馆藏

图71　日比野五凤　伊吕波歌(六扇屏)　墨·纸　153.0cm×363.0cm　1963年　东京国立博物馆藏　照片/TNM印象档案馆

图72　高松次郎　婴儿影子No.122　画布·蜡克　182.0cm×227.0cm　1965年　丰田市美术馆藏　©The Estate of Jiro Takamatsu, Courtesy of Yumiko Chiba Associates

图73　李禹焕　关系项——沉默　铁·石　1979/2005年　神奈川县立近代美术馆藏

图74　手冢治虫　大都会　1949年　©手冢制作公司

图75　大友克洋　*AKIRA*　1982~1990年　©大友克洋/蘑菇（mushroom）/讲谈社

图76　萩尾望都　波族传奇　1972~1976年　©萩尾望都/小学馆

图77　宫崎骏导演　千与千寻　2001年　©2001 二马力·GNDDTM

图78　佐藤哲三　雨夹雪　画布·油彩　60.3cm×133.0cm　1952~1953年　神奈川县立近代美术馆藏（寄存）

图79　小松均　雪壁　纸本墨画着色　220.0cm×172.0cm　1964年　京都市美术馆藏

图80　横尾忠则　护城河　画布·丙烯　45.5cm×53.0cm　1966年　德岛县立近代美术馆藏

图81　八木一夫　萨姆沙先生的散步　27.5cm×27.0cm×14.0cm　1954年　私人收藏

图82　安井仲治　犹太难民（儿童）　1941年　私人收藏　照片/东京都涉谷区立松涛美术馆

图83　引自土门拳　《筑丰的孩子们》　1960年　土门拳纪念馆藏

Simplified Chinese Copyright © 2016 by SDX Joint Publishing Company.
All Rights Reserved.

本作品简体中文版权由生活·读书·新知三联书店所有。
未经许可，不得翻印。

图书在版编目（CIP）数据

图说日本美术史／（日）辻惟雄著；蔡敦达，邬利明译. —北京：生活·读书·新知三联书店，2016.9（2021.4重印）
ISBN 978-7-108-05460-9

Ⅰ. ①图⋯ Ⅱ. ①辻⋯ ②蔡⋯ ③邬⋯ Ⅲ. ①美术史–日本–图解 Ⅳ. ①J131.309-64

中国版本图书馆 CIP 数据核字（2015）第 194386 号

Nihonn Bijyutu no Rekisi by Nobuo TSUJI
Copyright ©2005 by Nobuo TSUJI
All Rights Reserved.
First original Japanese edition published by University of Tokyo, Japan 2005.
Chinese (in simplified character only) soft-cover translation rights in PRC reserved by Shenghuo-Dushu-Xinzhi Joint Publishing Company under the license granted by Nobuo TSUJI arranged with University of Tokyo, Japan through Hui Tong Copyright Agency, Japan and BARDON-CHINESE MEDIA AGENCY.

责任编辑　王振峰
装帧设计　薛　宇
责任校对　张国荣
责任印制　卢　岳

出版发行　生活·讀書·新知 三联书店
　　　　　（北京市东城区美术馆东街22号 100010）
网　　址　www.sdxjpc.com
经　　销　新华书店
印　　刷　天津图文方嘉印刷有限公司
版　　次　2016年9月北京第1版
　　　　　2021年4月北京第3次印刷
开　　本　720毫米×1020毫米 1/16 印张 27.5
字　　数　290千字　图389
印　　数　13,001-16,000 册
定　　价　112.00元

（印装查询：01064002715；邮购查询：01084010542）